**AN
EXPLORATION**

ON
TRAILS

by
**ROBERT
MOOR**

各界好評

年度最佳戶外書籍，曾在林中漫步的人都不該錯過。這本書涵蓋自然史、人類學、個人經歷的主觀報導與回憶錄，以隨筆描寫人類與動物在陸地上刻劃的路徑所包含的諸多意義……光是序言就已值回票價。將近三十頁對阿帕拉契山徑的描繪，連比爾·布萊森和雪兒·史翠德都會自嘆弗如。

——山巒俱樂部（Sierra Club）

看似只有一個主題，實則觸及了另外一百個主題……豐富的資訊猶如密林山徑。摩爾是行腳哲學家，他探訪綿延的荒野，也探索旅行本身的意義。這本書肯定會令你驚訝不斷。

——《華爾街日報》

融合旅誌、科學寫作與心靈指引的最佳元素，好奇、飢渴、古怪且非常入世的作品，在優美纏繞的散文裡探索螞蟻、大象還有網際網路。每一頁都能找到智慧與啟發。摩爾在山徑上行走時，一邊提及你想都沒想過的知識，一邊保持娛樂效果，風趣幽默。不過他的最終目標是告訴讀者，人類以及地球上的其他物種，都有一種經過路徑錘鍊的智慧。

——艾美·威倫茨（Amy Wilentz）

On Trails: An Exploration

2

精采萬分。熱愛散步、健行或探險的讀者一定會深受吸引。這本書不只是個有特定主題的故事，它提出與人類的世界定位有關的宏觀問題，探討人類如何成為現在的模樣。從頭到尾都令人讀得入迷。

——《書架情報網》

處處有啟發。從牧羊的本質，到古代動物與北美原住民的巨大山徑網絡如何奠定現代北美洲的基礎，乃至最佳路徑具備哪些特質，以及我們可以從道路學到什麼。這是以道路的性質和歷史為題，內容豐富的一份研究。

——《書單雜誌》星級評論

睿智的健行客兼作家，引導我們踏上一場全新的探索旅程：這場步行之旅的主角是路和路所代表的意義。這本書從頭到尾都令人看得既入迷又開心……間或穿插鮮少有人造訪的區域，如果你想用更好的視角觀察世界，這是一本絕佳的指南。

——《科克斯書評》

豐富又貼近人心。這書本身亦像一條山徑，沿途風景是內在沉思，以及在林中獨自漫步時源源不絕的靈感。摩爾興趣廣泛，也很擅長用這樣的好奇心感染讀者……令人欽佩的成功書寫。喜歡山徑健行的讀者請注意：你一定會為了在背包裡挪出空間放這本書，而捨棄一些健行必需品。

——《波特蘭先鋒報》

路：行跡的探索

3

目錄

我發現一條路的精神，在於它們如何根據使用者的需求持續演化。在深山野嶺待了將近半年後，城市在我看來既神奇又恐怖——僵硬死板、到處有故障的東西。山徑讓我知道好的設計是善於變通的，它們滿足了權衡效率、彈性變通與持久耐用的共同需求。它們愈來愈平順，也愈來愈堅固；它們會轉彎，但不會壞掉。在困惑的時代裡，當老方法似乎都走入死胡同，我們應該低下頭，仔細思索踩在我們腳下、經常為人忽略的智慧。

造訪紐芬蘭島後，這一路上我爬過山，在河裡游過泳，品嘗過冰山的味道，在野地裡露過營，也睡過陌生人的沙發，為的是去誤解角探訪地球上最古老的路：移跡化石。那些迂迴曲折的痕跡，據信是由地球上已知最古老的動物埃迪卡拉生物群所留下，發現者亞力克斯想要藉由它們解答：動物為什麼開始移動？這問題的答案，有助於解答更宏觀的問題：遠古時由果凍似的無腦生物組成的異世界，如何轉變成我們熟知的大自然？

生物智慧光譜的一端是內在智慧，一端是外在智慧。黏菌是單細胞形成的蔓延團塊，卻能憑藉偽足留下的黏液痕跡，複製出現代鐵道系統那樣巧妙的配置。

On Trails: An Exploration

天幕毛蟲是完美跟屁蟲，落單時澈底無助，但飢餓能驅動領頭的毛毛蟲捨棄舊路，找到愛吃的樹葉。單獨一隻螞蟻非常蠢笨，但蟻群的行為卻極為聰明，如今科學家已明白這歸功於牠們擁有聰明的系統——「路」是動物藉以溝通的強大外在智慧，甚至啟發我們開發各種高效率系統。

動物雜居一處，相互依存，在最重要的生存需求互相重疊的地方，必然會出現道路——而人類也沒有被排除在這種協作過程之外。研究動物的智慧，使得我們的智慧也變得更豐富，我們或許無法理解其他動物的心思，但可以解讀牠們留下的路徑。人類已學會用三種方式和其他物種建立共感：研究動物、與牠們一起生活，以及因為獵殺而了解。我決定花點時間，把觀察、放牧與狩獵這三種最古老的跨物種溝通方式，都體驗一次……

歷史學家馬歇爾致力於保護地圖上的線條，而找到從未變動的切羅基古道，能使往步道兩側延伸約四百公尺的土地依法受到保護，直到完成適當考古調查。好友沃克知道對多數阿拉巴馬州人來說，野外不是許多都市環保人士想的像個超脫世俗的生物多樣性聖殿，而是誕生地、補給站，是保留當地傳統的地方。他力勸馬歇爾將訴求從保護瀕危物種，改成保護當地傳統……「任何訴求都要放在個人的框架裡才行。」人們愈是了解自己的根，對土地的感情就愈深，自然會挺身捍衛自己的土地。

路：行跡的探索

一八四六年梭羅經攀登卡塔丁山，返程行經的焦原一地令他覺得狂野得極美，深感敬畏。一九二〇年富翁巴克斯特攀登此山亦大受感動，誓言保護它「永遠不被馴服」，不只自掏腰包購入土地設立州立公園，還成功阻擋改造成觀光勝地的計畫。卡塔丁山的歷史很有代表性，說明野外一直是人類的智謀、遠見和壓抑的直接結果。

歷史學家羅德里克・納許寫道：「是文明發明了野外。」工業化興起後，連赫胥黎這樣討厭野外的人也終於明白「如果不參與也不生活在由動物與植物、土地與星辰季節建構的非人造世界裡，這樣的人是有殘缺的。他無法對非我感同身受……」這是我看過最簡潔的野外定義：非我。在我們尚未用自身形象重塑的地方，藏著某種深刻而古老的智慧。

創新往往讓我們有能力更快、更直接地抵達目的地。然而就如人類學家提姆・英格德指出的，我們不再徜徉於無邊無際的大地，體驗的世界愈來愈像「節點與連接器」構成的網路。與土地日漸疏離讓我們升起一股失落感。火車頭剛誕生時，起初為了恢復人類與環境之間的連結，我們建造了更多山徑。國際阿帕拉契山徑的定位是什麼？要回答這個問題我們得先釐清：這條山徑滿足什麼渴望？

我沿著這條山徑從緬因州走到紐芬蘭、冰島與摩洛哥，過程中，漸漸明白這條山徑企圖解開的，是我們對規模與相互連結的困惑。

On Trails: An Exploration

艾伯哈特或許可說是終生健行客的代名詞，據說他第一次全程走完國際阿帕拉契山徑後，就捐出全數財產，然後幾乎留在路上過日子。我跟他在公路上會合後一起健行，途中發現他也欣賞人造環境，想法算是相當先進的環境哲學觀念。

像威廉‧克羅農這樣的後現代環境學者近年推翻了繆爾與梭羅的觀點，指出把自然環境視為與人類文化截然不同的世界，是空洞且極度無用的，把「自然」跟「好」畫上等號甚至會帶來問題：說某事很自然等於說它「不可或缺、沒有商量餘地」，這使我們無法進行有意義的討論。

路：行跡的探索

7

道行之而成。——莊子

路　　　　　　前言

許多年前，我曾經離家追求偉大的探險，花了五個月的時間盯著爛泥巴。那是二○○九年的春天，我打算把阿帕拉契山徑（Appalachian Trail）全程走完，以喬治亞州為起點，一路走到緬因州。我計算出合適的出發日期，目的是從美國南方的溫和春季，無縫接軌走到美國北方的宜人夏季，可惜不知為何，溫暖的天氣一直沒有出現。那一年的天氣很涼，還經常下雨，報紙用一八一六年天氣反常的夏季來與之比擬──當時玉米田整個結冰到根部，義大利下起粉紅色的雪，年輕的瑪麗·雪萊（Mary Shelley）被困在陰鬱的瑞士小鎮，想像出各種怪物[1]。我對那場健行的主要回憶是濕答答的石頭與黑漆漆的泥土，對那些站在山頂上眺望的景色卻印象模糊。我在山霧中戴著雨帽，目光低垂，走過一哩又一哩，月復一月，除了極度專注地研究腳下的山徑之外，幾乎無事可做。

傑克·凱魯亞克（Jack Kerouac）在小說《達摩流浪者》（The Dharma Bums）中，形容這種類型的行走是「路的冥想」。書中角色傑菲·瑞德（Japhy Ryder）以禪修詩人蓋瑞·斯耐德（Gary Snyder）為原型，他建議朋友「走路時牢牢盯著腳下的路，不要東張西望。地面快速後退的同時，讓自己進入一種出神狀態」。幾乎沒有人會如此專注凝視腳下的路。健行客總是抱怨某一段山徑特別難走，我們都討厭一整天盯著腳下。我們喜歡抬頭張望，凝視遠方。路最好像一名不起眼的隨從，一方面幫我們保留獨立自主的感覺，一方面溫柔得體地引領我們在這世上穿梭，一方面又不出現在最不重要的地方。我們確實從來不在乎路。

我凝視腳下的山徑，從幾百哩累積為幾千哩，於是我開始思考這條永無止盡的小路到底有何涵義。誰創造了它？它為什麼存在？任何一條路，到底為何存在？

On Trails: An Exploration

全程走完阿帕拉契山徑之後，這二問題依然跟著我。好奇心的驅策，加上我隱約察覺到這二問題或許能開啟新的智識觀念，於是我開始探尋路的深層意義。我花了好幾年的時間尋找答案，但這些答案卻帶來更大的問題；動物如何開始遷徙？動物如何開始理解世界？為什麼有些二人領路，有些二人跟隨？人類如何把地球塑造成現在的模樣？一點一滴慢慢拼湊出全貌，了解路如何在地球上發揮關鍵的引導功能：在生命的每一個尺度上，從微小的細胞到象群，都有生物仰賴路，把多到讓人頭暈眼花的大量選項化約為一條捷徑。如果沒有路，我們會迷失方向。

尋找道路本質的過程中，我經常碰到超乎預期的棘手狀況。現代的健行步道都有顏色鮮豔的標示或記號，但是古道沒那麼顯眼。古代原住民例如切羅基人（Cherokee）等，使用的小路寬度只有幾英吋。歐洲人入侵北美洲之後，漸漸拓寬了原始交通網裡的部分路徑，一開始容納馬匹，接著是馬車，然後是汽車。現在，這個交通網的絕大部分都已埋在現代道路底下，但是古代路徑系統的遺跡依然存在，只要你知道該去哪裡尋找，以及如何尋找。

有些二路更加隱密。林地哺乳動物的路徑，是在下層林叢留下淺淺的痕跡，只有經驗豐富的追蹤者才找得到。螞蟻的化學路徑更是完全隱形的（我發現一個方法可以讓螞蟻的路徑現形，就是灑上石松子粉，也就是警察採指紋用的那種粉末）。有些二路徑藏在地底下：白蟻跟裸鼴鼠在土壤裡挖隧道，並且留下微量費洛蒙以防迷路。更細微的路徑是人腦錯綜複雜的神經路徑，數量龐大到連全世

1 譯註：瑪麗・雪萊是十九世紀英國小說家，小說《科學怪人》（Frankenstein）的作者。

路：行跡的探索……前言

13

界最先進的電腦也無法完整繪製。於此同時，科技也忙著建構由各種路徑形成的精密網絡，從地底到天上都有，目的是讓資訊在大陸之間快速傳遞。

我發現一條路的精神，也就是它的**路魂**，與構成它的土壤岩石無關。那是無形的、稍縱即逝的，像空氣一樣流動的。路的精神在於功能：如何根據使用者的需求持續演化。我們喜歡讚揚開疆闢土的人，他們勇敢開拓未知的領域（有形與無形），但是說到路的開關，追隨者扮演的角色同樣重要。他們修掉不需要的彎道，清除障礙物，每一次走過都把路徑變得更好。多虧了這些步行者的努力，路才能變得像溫德爾‧貝瑞（Wendell Berry）說的那樣：「透過經驗與熟悉，移動的方式完全適應了環境。」在困惑的時代裡，當老方法似乎都走入死胡同的時候，我們應該低下頭，仔細思索踩在我們腳下、經常被忽略的智慧。

＋

我第一次發現小徑可能不只是一段泥土路，是在我十歲的時候。那年夏天，我爸媽把我送去一個老舊的小型夏令營，叫做松樹島（Pine Island），地點在緬因州。這個夏令營沒水也沒電，只有煤油燈跟冰冷的湖。我在那裡待了六週。第二週，我們幾個男孩子被丟上一輛廂型車，載到車程幾個小時之外的華盛頓山（Mount Washington）山腳下，展開我生平第一次的背包旅行。我來自伊利諾州郊區的混凝土草原，所以我非常擔憂。拖著沉重的背包在山裡走路，看起來很像大人出於罪惡感才

On Trails: An Exploration

14

強迫自己做的那些事，例如拜訪遠親，或是吃麵包的外皮。

我錯了，實際情況更糟。指導員給我們三天的時間爬完十三公里的山路，登上華盛頓山的山頂之後再下山，時間應該綽綽有餘。但是這條山路很陡峭，而且我身材瘦小。我的鋁框凱爾堤背包（Kelty）不但很重，也不合身，活像套住全身的牙齒矯正器。在寬闊崎嶇的山路上，往塔克曼峽谷（Tuckerman Ravine）行走了一小時之後，我腳上那雙僵硬的簇新皮靴已在腳趾上磨出水泡，也磨破了我的腳跟。我的背部肌肉瀰漫著劇痛。指導員沒有注意的時候，我會向路人做出懇求的痛苦表情，彷彿這是一場精心安排的綁架。那天晚上我們在木棚過夜，躺在睡袋裡的我認真考慮逃跑需要做哪些準備。

隔天早上飄起了陰雨，指導員認為登頂不安全，所以我們繞著山的南側走了一大圈。我們把背包留在山屋裡，每個人只帶一個水壺以及裝滿口袋的零食。少了沉重的背包，橡膠處理過的雨衣穿起來也很溫暖，我這才終於覺得開心。我吸入帶有杉木甜味的空氣，呼出白色的霧氣。森林散發著綠色微光。

我們以單人縱列的隊形前進，像小小的鬼魂一樣在林間飄盪。一、兩個小時後，我們爬到比林線更高的地方，進入一個岩石上覆滿地衣、白霧茫茫的世界。山徑分岔盤繞。在克勞佛山徑（Crawford Path）的某個路口，一位指導員宣布，我們即將進入阿帕拉契山徑的一條分支。從他的語氣聽起來，我聽過這個名字，但是我不知道它代表的涵義。他說，我們腳下的這條小路沿著阿帕拉契山脈的山脊，往北延伸到緬因州，往南延伸到喬治亞州，全長將近三

千兩百二十公里。

我還記得這些話帶來的那種驚奇感受。忽然之間，腳底下這條平淡無奇的山徑變得巨大無比。渺小如彷彿跳進夏令營營區的湖裡，發現裡面有一大片起伏和緩的地形，沒想到居然是一條藍鯨。

我，知道世上有如此浩瀚的存在令我興奮不已，就算只看到了它的末梢尖端。

+

我養成健行的習慣。健行變得愈來愈輕鬆，或許應該說，我變得愈來愈強韌。背包跟靴子愈用愈軟，最後變得像舊棒球手套那樣服貼。就算背包很重，我還是可以腳步輕快地走好幾個小時，不用休息。我也可以享受走了一整天之後，終於放下背包的那種成就感：重重的背包像一隻有體溫的動物，放下後一整個涼爽自在。擺脫負荷給我一種奇特的飄浮感，彷彿我的腳趾只是輕觸地面。

對像我這樣自由獨立的孩子來說，健行果然是最佳娛樂。母親曾送我一本皮革筆記簿，書脊上本來要用金色字母印我的名字，結果印製的機器把我的名字印成「羅伯特·月亮」（Robert Moon）。這個名字陰錯陽差地非常適合我。從小到大，我經常覺得格格不入。我不寂寞，也沒有遭到排擠。我只是從來沒有輕鬆自在的感覺。上大學之前，沒有人知道我是同志，我也不認識其他同志。我盡最大的努力融入人群。每一年，我都會盡責地穿西裝打領帶，參加春季舞會、方舞舞會或畢業舞會。我穿上運動員的制服、第一次約會的制服、在朋友家地下室喝偷來的啤酒的制服。但是做這些事的

On Trails: An Exploration

時候，我心中總是有個聲音：我們為什麼要大費周章地穿上這些衣服，表現出某些模樣？

我是家裡的老么，跟姊姊差了將近十歲。我出生的時候，爸媽已經四十幾歲，所以幾乎沒人管我。我大可以到處亂跑，但卻經常待在房裡看書，後來我才發現，看書跟逃家其實是一樣的，只是既不危險也不會讓父母傷心。所以我從國小三年級就開始大量閱讀，看書的狠勁像個菸槍，上一本即將看完還沒放下，就迫不及待拿起下一本。

開啟我的閱讀癮的那本書，是一本薄薄的平裝本《大森林裡的小木屋》（Little House in the Big Woods）。我家住在伊利諾州北部，我發現一八六七年這本書的作者蘿拉·英格斯·懷德（Laura Ingalls Wilder）出生的地方就位在我家的西北方，距離只有幾百英哩。可是，我對她描述的威斯康辛州大森林全然陌生。「往北走一天、一個星期或一整個月，放眼所見依然只有樹木。」她寫道，「沒有房子，沒有道路，沒有人。只有森林和以森林為家的野生動物。」英格斯筆下那種遺世獨立、自給自足的意識，使我心醉。

我不記得自己連續看了幾本小屋系列，總之多到老師覺得必須打斷我，並且委婉建議我看一點別的書。接下來的幾年，我從《小屋》看到《湖濱散記》（Walden），再進展到《沙鄉年鑑》（A Sand County Almanac）跟《汀克溪的朝聖者》（Pilgrim at Tinker Creek）。我喜歡沉浸在戶外生活的各種細節裡。一開始是馬克·吐溫（Mark Twain）與在松樹島度過的第一個夏天，我發現不一樣的野外探險書籍。然後是約翰·繆爾（John Muir）的高山沉思，歐內斯特·傑克·倫敦（Jack London）的男孩冒險故事，賴德蒙·歐漢隆（Redmond O'Hanlon）的叢林喜劇，沙克爾頓（Ernest Shackleton）在南極的痛苦遭遇，

以及彼得‧馬西森（Peter Matthiessen）探索存在意義的長期漂泊。

這兩種類型的戶外作家，可粗略區分為堅守一塊土地和當地傳統，例如溫德爾‧貝瑞跟萊絲莉‧瑪蒙‧席爾珂（Leslie Marmon Silko）；另一種則是到處漂泊，例如羅蘋‧戴維森（Robyn Davidson）跟布魯斯‧查特文（Bruce Chatwin）。我喜歡流浪的這種。我對自己的土地、祖先、文化、族群、性別和族裔，都沒什麼依戀。我的教養過程中沒有宗教信仰，也不仇視宗教。我的家人四散各地：父母都是德州人，搬到寒冷的北方居住，他們在我上小學一年級的時候離婚。不久後，兩個姊姊離家上大學，再也沒有搬回來住過。我們身上似乎流著漂泊的血液。

一年之中有九個月的時間，我都在適應不同的新學校，變換新的造型，學習新的方言，假裝熟練。只有到了夏天，隨著我在野外停留的時間愈來愈長，我才能做真正的自己。我從阿帕拉契山脈爬到高聳的洛磯山脈，然後是貝爾圖斯山脈（Beartooth Mountains）、風河山脈（Wind River Range）、覆蓋冰雪而浩瀚的阿拉斯加山脈，然後是從墨西哥到阿根廷的高海拔山峰。在遠離世俗禮節或儀式的高山上，我可以擺脫檢視的目光，無拘無束。

大學時期，有兩年暑假我回到松樹島打工，帶著孩子們在阿帕拉契山脈短程健行。我偶爾會在阿帕拉契山徑上遇到打算花幾個月的時間，一口氣走完全程的健行客。這些「全程健行客」很容易辨認。他們會用奇怪的「健行暱稱」介紹自己，吃東西狼吞虎嚥，走路時步伐輕快如狼。他們使我敬畏，也很嫉妒。他們很像過往人生被理想化的搖滾樂手：同樣留著長髮和亂糟糟的大鬍子，同樣瘦削，同樣說著深奧的行話，同樣居無定所，同樣微微帶著一種英雄般的虛榮感。

我偶爾會跟他們聊天，用幾塊乳酪或一把糖果跟他們搏感情。我記得有位長者穿蘇格蘭裙跟涼鞋走完全程；還有一個年輕人沒帶帳篷，只帶了一個羽毛枕頭。有些人熱情地幫某個教會宣教，有些則是悲觀地說著生態浩劫即將到來。許多人剛辭去工作、剛畢業或是剛離婚。我碰過從戰場上回來的士兵，也遇過親人過世正在療傷的人。有些話經常出現：「我需要一點時間，把事情想清楚。」或是：「我知道這可能是最後的機會。」大學的某一年暑假，我告訴一位年輕的全程健行客有一天我也想這麼做。「休學吧，」他直接了當地說，「現在就做。」

＋

我沒有休學。我的個性沒那麼奔放。二○○八年我搬到紐約，連續做了幾份低薪的工作，有空就用來規劃我的全程健行。我看了健行手冊與網路留言板，寫下幾個可能的行程。不到一年，就已做好出發的準備。

與許多全程健行客不同的是，我沒有長程健行的明確動機，也沒有受到什麼刺激。不是為了哀悼親友逝去，也不是正在擺脫毒癮。我沒有要逃離什麼。我從未上過戰場。我並未感到憂鬱。或許有一點瘋狂。我的全程健行不是為了尋找自己、尋找平靜，或尋找上帝。

也許，就像他們說的，我只是需要一點時間把事情想清楚。也許我知道這可能是我最後的機會。這兩句話聽起來老掉牙，卻再真實不過。此外，我也想體驗一下在野外連續待好幾個月、長期

處於自由狀態是什麼感覺。但更重要的是，我想回應一個從童年時期就縈繞於心的挑戰。對年幼體弱的我來說，全程走完山徑似乎是個艱鉅任務，但隨著我慢慢長大，吸引我的正是這份艱鉅。

十

這些年來，我從偶遇的全程健行客身上學到不少有用的訣竅。更重要的是，我知道想要走完全程，重量是一大敵人。所以我收起可靠的舊背包，花錢買了新的超輕量背包。我用吊床取代笨重的帳篷，買了輕薄的鵝絨睡袋，換掉皮靴，改穿越野跑鞋。醫藥盒瘦身後，只剩幾顆腹瀉藥丸、幾支碘酒棉棒、一卷拇指大小的膠帶和一根安全別針。不帶白色瓦斯爐，換成用兩個可樂鋁罐做成的輕便爐，幾乎沒有重量。所有裝備放進新背包後，我把背包拿起來試試重量，驚喜之餘也有些害怕。要滿足一個人類長達五個月的食衣住行需求，這樣好像太少了吧。

為了不要淪落到只吃沒營養的泡麵和冷凍乾燥馬鈴薯泥，我開始自己煮有營養的食物泥（豆子加糙米、藜麥、古斯米、番茄醬全麥義大利麵），煮完再把食物泥脫水。我把少量的橄欖油跟辣椒醬裝進小塑膠瓶，用夾鏈袋裝小蘇打粉、爽身粉、維他命跟止痛藥。補給品粗略分成五天一份，用十四個紙箱分裝。每一個紙箱裡都有一本小詩集或是較大本的平裝本小說，但我已事先用摺疊刮鬍刀割開，再用封箱膠帶黏成薄薄的小冊子。

我在紙箱上寫了沿途會經過的郵局地址，例如爾文鎮（Erwin）、海亞瓦夕鎮（Hiawassee）、達馬

On Trails: An Exploration

士革鎮（Damascus）、卡拉屯克鎮（Caratunk），以及（這個最好笑）布蘭德鎮（Bland）2。我請室友在指定日期幫我寄出紙箱。我辭了工作，把公寓轉租出去，賣掉或送出用不著的每一樣東西。於是在一個寒冷的三月天，我飛往喬治亞州。

十

史普林格山（Springer Mountain）的山頂，阿帕拉契山徑的南端，我在這裡碰到一個自稱叫做「多睡」（Many Sleeps）的老人。據說他之所以贏得這個綽號，是因為他用最慢的速度走完全程。下垂的眼角加上白色大鬍子，他看起來很像小說《李伯大夢》（Rip van Winkle）的主角李伯3，只不過他穿著尼龍外套。

他手裡拿著一塊紙夾筆記板。他負責收集每一個經過這裡的全程健行客的資料。他告訴我今年人數不少。光是那一天，他就已經登記了十二位全程健行客，前一天有三十七人。總計那年春天有將近一千五百人從史普林格山出發，以緬因州為目的地，但真正走完全程的人應該不到四分之一。

站在山頂上，開啟期待已久的健行之前，我先把山下的大地風光欣賞一番：被霜雪凍壞的土

2 譯註：「bland」有枯燥乏味的意思。
3 譯註：《李伯大夢》是十九世紀的美國小說，主角李伯是個老樵夫，在森林裡睡了一覺，醒來之後發現竟已過了二十年。

地，地平線愈往遠方延伸，色彩就愈淡，棕變成灰、灰變成藍。山巒高低起伏、推擠碰撞。視線所及的範圍內，沒有城鎮，也沒有道路。我發現，少了這條山徑，我根本不知道怎麼前往緬因州。在這塊地形蜷曲的陌生土地上，我可能要費盡千辛萬苦才能勉強抵達下一個山脊。未來五個月，這條山徑將是我的救命繩索。

＋

在山徑上走路，其實就是跟隨。如同虔誠跪拜或拜師學藝，走路需要一定程度的謙卑，也會使你更加謙卑。為了減輕負擔，我沒有帶地圖，也沒有帶衛星裝置，只帶了一本薄薄的健行手冊和一個廉價羅盤，應付緊急情況。這條山徑是我唯一的導航工具，所以我會緊抓著它不放，就像忒修斯（Theseus）跟著阿里阿德涅（Ariadne）給他的線球走出迷宮。4

有天晚上我在日記裡寫道：「有些時候你就是會覺得，生命掌控在某個沒那麼善良的神手裡。你繞過一座山脊，只是為了再度爬上去。你爬上陡峭的山峰，因為附近顯然沒有其他路徑可選。在沒有明確原因的情況下，你一小時內就橫越了同一條溪三次，雙腳濕透。你做這些事，是因為某個地方的某個人決定這條山徑就該這麼走。」

知道我的決定並非操之在我，是一種毛骨悚然的感覺。頭幾個星期，我經常想起知名昆蟲學家愛德華‧威爾森（E. O. Wilson）的一個小故事。一九五〇年代晚期，威爾森為了娛樂客人，會用一種

On Trails: An Exploration

特殊的化學藥劑在紙上寫自己的名字。接著，一群火蟻從蟻巢湧出，乖乖地拼出威爾森的名字，猶如一支行進樂隊。

其實，威爾森的小魔術是一項重大科學突破的結果。幾百年來，科學家一直懷疑螞蟻會為同伴留下看不見的痕跡，威爾森率先找到這種痕跡的來源：一個小小的、手指形狀的器官，叫做杜佛氏腺（Dufour's gland）。他從火蟻的腹部取出杜佛氏腺，塗抹在一片玻璃上，其他火蟻立刻聚集在塗抹過的地方。（「牠們爭先恐後走上我刻劃的路徑，」威爾森說。）後來他合成出這種蹤跡費洛蒙，並且估計只要三·七公升就能吸引一兆隻火蟻。

一九六八年，一群研究人員在密西西比州的格夫波特（Gulfport）為威爾森的魔術找到新玩法。他們發現有一種白蟻會跟隨普通藍色原子筆畫出來的線，因為白蟻把墨水裡含有的乙二醇化合物誤認為是蹤跡費洛蒙（不知為何，牠們比較喜歡藍色墨水，不喜歡黑色墨水）。從此以後，科學課的老師都喜歡在紙上畫藍色漩渦，讓成排的白蟻在紙上困惑地繞圈圈，學生總是看得很開心。

健行的時候，碰到山徑忽然急轉向東或急轉向西，我都會懷疑自己是不是惡作劇的受害者，被騙兜圈子。從某個角度來說，山徑代表一種無情的宿命論。「人類可以走自己想走的路，做自己想做的事，」歌德寫道，「但是他終究要回到命運為他安排的道路上。」在阿帕拉契山徑上健行，就是

4 譯註：忒修斯是希臘神話中的雅典王子，前往克里特準備殺死牛頭人身的怪物彌諾陶洛斯（Minotaur）。彌諾陶洛斯住在迷宮裡，愛上忒修斯的克里特公主阿里阿德涅給他一團線球沿途做記號，助他順利走出迷宮。

路：行跡的探索⋯⋯前言

這個樣子。雖然我探索四周的森林，也會搭便車進城，但是我終究要回到山徑上。如果未知是冒險的意義，我問自己，這是一場怎樣的冒險？

＋

我持續北行，度過了灰色的南方春季。樹木又黑又瘦，地上鋪滿枯葉。在田納西州的某一天早上，我醒來時發現我的登山鞋結了一層冰。在北卡羅來納州，我行走在深度及膝的雪地上。健行很苦，但是每隔幾天，無論是怎樣的地形或天氣，我都會感受到從陰暗的森林往上走，迎向空氣和光明的那種喜悅。

我在山徑上的第二週，加入一小群感情很好的全程健行客，我開心地跟他們一起走了幾個星期。一直走到維吉尼亞州，我才跟他們分手，加速前進。幾個星期或幾個月後，每當我放慢速度或是他們加快腳步，我都會再度碰到這群朋友，宛如奇蹟般的巧合。當然，這個奇蹟就是山徑本身，它把我們緊緊相繫，像串在同一根繩子上的珠子。

我們每個人都有新的暱稱。大部分的暱稱是其他全程健行客取的，通常是因為你說過的話或做過的事，例如我有個朋友叫「小依偎」（Snuggles），因為她習慣在木棚裡緊挨著其他健行客取暖。有些人自己取暱稱，目的是給自己一個嶄新的、有志氣的身分。有位緊張兮兮的銀髮女士給自己取的暱稱是「沉著」（Serenity），還有一個害羞的年輕人叫自己「酷喬」（Joe Kickass）。當然，隨著時間，她

On Trails: An Exploration

24

似乎愈來愈冷靜，他好像也愈來愈大膽。

一群活潑的年長女性幫我取了「外星人」（Spaceman）的暱稱，因為我的健行裝備閃亮又輕盈，給人一種外星感。我跟這個名字一拍即合。山徑上每隔一段距離就會有記錄與分享心得的筆記本，叫做山徑登記簿。我開始在登記簿上畫連環漫畫，主角是一個外星人來到地球，探索這裡稀奇古怪的習俗、人物，以及冒充野外的阿帕拉契山徑。

我們這群全程健行客差不多每週會搭便車進城一次，找一家便宜的汽車旅館（有時六到八個人擠一間單人房）花一整天洗澡、洗髒衣服、喝啤酒、吃下大量油膩的食物、看難看的電視，像野蠻人一樣，狼吞虎嚥地享受文明世界的庸俗樂趣。隔天早上，我們迫不及待想要返回山徑，讓身體裡的酒精隨著汗水排出，呼吸乾淨的空氣。

我本來以為山徑上只有像我這樣的孤僻鬼。來自各地的全程健行客凝聚出一種群體歸屬感，實在出乎我意料；這種歸屬感漸漸昇華，變成健行中最暖心的喜悅。我們因共同的經驗而建立情誼。我們挨餓，我們大吃，我們飲用瀑布的水。在格雷山高地（Grayson Highlands），野生小馬舔去我們腿上的汗水。在大煙山（Smokies），黑熊使我們輾轉難眠。我們都曾感受過巨大的寂寞、無聊與自我懷疑，也發現唯一的解決之道就是去走路。

我對其他夥伴的認識愈深刻（形形色色），有嚮往自由的人、崇拜大自然的人，還有真正的怪咖），就愈覺得我們這群人居然願意用一條路限制自己，實在很奇怪。大部分的人把這次健行當成在野外享受自由的中場休息，結束後，就要返回束縛愈來愈多的成年生活。但是，山徑提供的不是徹底的自由。恰恰相反，山徑巧妙地限縮了選項。山徑上的自由是涓涓小溪，不是無邊大海。

用最直接的話來說，路是理解世界的一種方法。穿越一片土地可以有無限多種方式，選擇多得嚇人，而且到處都有陷阱。路的功能，是把龐雜混亂的選項縮減為一條簡單明瞭的線。古代的預言家和聖賢都明白這個事實（他們大多住在以步道為主要交通方式的年代），因此幾乎每一個主要宗教的基礎經典，都用路做為比喻。瑣羅亞斯德（Soroaster）經常提到改善、賦予能力和頓悟的「道路」。古印度人也提出達到心靈自由的三種「margas」（道路）。釋迦摩尼宣揚「八正道」（āryāstāngamārga, Noble Eightfold Path）。道教的「道」本來就是「路」的意思。至於伊斯蘭教，穆罕默德的教誨叫做「sunnah」（也是「路」的意思）。《聖經》也跟路有交集：「訪問古道，哪是善道，便行在其間；這樣，你們心裡必得安息。」[5]這是神對崇拜偶像的人下達的命令（不過崇拜偶像的人的回答是：「我們不行在其間。」）。

比較普世化的基督教預言家常說，上山的路很多。只要這條路能夠幫助你待人處世、找到良善，在定義上就是一條有價值的路。你幾乎不會遇到任何宗教領袖說，世上沒有通往頓悟的道路。雖然有些禪學大師的說法很接近這種觀念，但是就連偉大的道元禪師也說，打坐「是直接成佛之道」。

印度哲學家克里希那穆提在這方面獨樹一格。「真理沒有道路，」他寫道，「任何一種權威，尤其是

在思想與理解方面，都是最具破壞性、最邪惡的東西。」不意外地，他的無道之道吸引到的追隨者，遠少於提供詳細指示的穆罕默德跟孔子。迷失在起伏不定的各種生命地形裡，多數人寧可選擇把自己限制在一條路上，也不願面對毫無標示的荒野那種令人無所適從的自由。

＋

我的心靈之路，如果有的話，就是這條山徑。我認為長程健行是一種簡樸的、真實的、美國版的行走冥想。山徑的結構帶有局限性，卻也具備一大優點，那就是讓你的頭腦有更多餘力做深度省思（或許正因如此，我經常發現在熱愛戶外運動的人之中，健行客是最像哲學家的一群人）。我草草成立的山徑教派的主要宗旨，就是順利前進、簡單生活、在大自然裡汲取智慧，並且平靜地觀察世事變化。不用說，我大致上都沒做到。我最近翻看了當時的日記，發現我最常做的事不是靜靜觀察，而是發牢騷、幻想、擔心補給的問題，還有夢想大吃特吃。我沒有頓悟。但是整體而言，那是我過得最健康快樂的一段日子。

頭幾個月，我的步調逐漸加快，從一天十六公里變成二十四公里，然後又變成三十二公里。我維持穩定加速的步調，走過海拔較低的山脊，包括馬里蘭州、賓州、新澤西州、紐約州、康乃狄克

5 譯註：耶利米書6:16。

州與麻薩諸塞州。進入弗蒙特州的時候，我的速度已達到一天四十八公里。在這過程中，我的身體重新調整為適合走路的狀態。我的步伐變大，水泡變成厚繭，多餘的脂肪與還算適量的肌肉轉換成燃料。任何一刻都有一、兩個零件極度需要維修，例如疼痛的腳踝或是破皮的髖骨。雖然這樣的日子不多，但是碰到所有零件都順暢運作，而且山徑也很好走的時候，那種感覺就像在沒車的州際公路上，把超級跑車的油門踩到底：工具與任務完美結合。

我的心理也產生了微妙變化。有位傳奇的資深健行客叫「雜草流浪漢」(Nimblewill Nomad)，他告訴我沒有走完阿帕拉契山徑全程的健行客之中，有百分之八十不是因為體力問題才放棄，而是因為心理障礙。「他們無法面對每天、每星期、每個月，都待在無聲的野外，」他說。我一點一點適應東部森林那種與世隔絕的安靜。有時候，在走了很多路之後，我會進入一種近乎完美的心理澄明狀態：寧靜、清晰、毫無雜念。就像禪學大師說的那樣，我只是走路。

＋

山徑在旅人身上留下印記。擦傷的黑疤與水蛭留下的粉紅色疤痕，把我的雙腿畫成一張地圖。我的登山鞋在旅人身上處處是破洞，底下的襪子跟襪子裡的腳也破了不少洞。幾個月的摩擦加上汗水的腐蝕，我的T恤愈穿愈薄。伸手去摸後背，可以摸到破爛布料底下突起的肩胛骨，像一對快長出來的翅膀。

On Trails: An Exploration

28

於此同時，我注意到走在山徑上的健行客也在改變山徑。我最先注意到健行客對山徑的影響，是在山腰上攀爬一段陡峭的Ｓ字型山徑的時候。碰到太曲折的山徑時，往下走的健行客會直接切過彎道、製造捷徑。我也發現經過濕軟的區域時，健行客努力找乾燥的地方踩踏，在山徑上製造出多條分叉。山徑的建造者跟使用者似乎在想法上，存在著一種基本衝突。我後來在當修築山徑的志工時，才知道為什麼會有這種衝突：健行客喜歡走最不費力的路。但是，山徑設計師的考量卻是抵抗侵蝕、保護敏感的植物和避開私人土地（二十多年來的「無痕山林」〔Leave No Trace〕宣導，已成功整合這兩種不同的價值觀）。不過，就算你堅持只走原有的山徑，山徑依然會被你改變，因為健行客踏出的每一步都在維持山徑的存在。如果大家決定永遠不再走阿帕拉契山徑，它將會被植物淹沒，最後永遠消失。

無數宗教典籍都描述過心靈道路的觀念，但是在這一點上站不住腳：它們呈現的那條通往智慧之路永不改變，是來自上天的恩賜。但是路跟宗教一樣，不可能永遠不變。路持續變化：變寬或變窄，分岔或匯合，這些變化取決於行走的人如何或是否使用它們。宗教之路與健行之路，如道家所言，都是人走出來的。

山徑是人走出來的。歷史悠久的山徑，必定是有用的山徑。它歷久不衰，是因為它連接兩個有人想去的地點：從木棚到泉水，從房舍到水井，從村莊到果林。山徑同時代表並滿足眾人的渴望，因此只要渴望依然存在，山徑就會存在；一旦渴望消失，山徑也會跟著消失。

一九八〇年代，斯圖加特大學（University of Stuttgart）的都市設計教授克勞斯・杭波特（Klaus

Humpert）開始研究校園草地上出現的泥土步道，這些步道在人行道之間形成捷徑。他做了一個實驗：把校園裡這些非正式步道重新鋪上草皮。如他所料，新步道出現的位置跟舊的完全重合。

這種未經事先規劃的步道相當常見，被稱為「偏好路線」。全球每一個主要城市的公園裡都找得到，切過效率太低的直角。我研究過衛星圖，發現就連全世界最高壓的國家也會有偏好路線：北韓的平壤、緬甸的奈比多（Naypyidaw）、土庫曼的阿什哈巴特（Ashgabat）。可想而知，獨裁的建築師跟真正的獨裁者一樣，都不喜歡偏好路線。捷徑可比喻為一種地理塗鴉，指出當權者沒有正確預測人民的需求，也無法規範人民的渴望。規劃的人有時會用強迫的手段來阻擋偏好路線，但是這一招註定失敗：樹籬會被踐踏，標示會被拔除，籬笆會被推倒。有智慧的設計師**配合渴望規劃道路**，而不是違背渴望。

過去，每當我在樹林裡或城市的公園裡發現一條未標示的小路，總會納悶這條小路是誰走出來的。但後來我漸漸明白，這種小路並非人為。它是慢慢浮現出來的。有人想要解決問題，所以嘗試不同的走法，下一個人、下下一個人也跟隨了他的腳步，一次次微不可察地改善這條路徑。這種演化過程並非道路獨有，其他人類共同創造出來的東西也是如此：民間故事、工人勞動時唱的歌謠、笑話跟網路模因（meme）等等。以前我每次聽到老笑話，都很好奇到底是哪個無名的、被遺忘的搞笑天才寫出這種笑話。但這個問題問了也是白問，因為大部分的老笑話都跟最初的版本不一樣了。笑話會隨著時間演化。理查・拉斯金（Richard Raskin）是研究猶太幽默的學者，為了找出經典笑話的源頭，他仔細查閱數百本以不同語言寫成的猶太笑話集，時間從十九世紀初涵蓋至今。

他發現傳統的猶太笑話會遵循共同的演化「路徑」，通常會經過重塑、調整邏輯、替換角色與場景，以及加入更出人意料的笑點，如此才能「用更好的方式滿足喜劇笑果」。一個好笑話跟一條好路一樣，是由不知道多少無名的作者和編輯共同創造出來的。拉斯金舉了一九二八年的一個笑話為例，內容是一對夫妻走在泥土路上，突然下起豪雨：

「莎拉，把裙子拉高一點。你的裙子根本就泡在爛泥裡！」丈夫大聲說。

「不行，我的褲襪是破的！」妻子說。

「你出門幹嘛不穿新褲襪？」丈夫問。

「我哪知道今天會下雨？」

拉斯金認為這個笑話很失敗，欠缺構成荒謬感的邏輯衝突。但它是個起點。二十年後，這個笑話經過了數次修改：場景從無名的地點變成一個叫做海烏姆（Chelm）的虛構小鎮，鎮民全都是笨蛋。對話變得更加尖銳，褲襪換成雨傘，賦予笑點更直接的邏輯矛盾。經過長時間的流傳，這個爛笑話終於變成經典笑話：

海烏姆的兩位智者出門散步。一個有帶傘，一個沒帶。此時突然下起雨來。

「快開傘！」沒帶傘的人說。

「開了也沒用，」對方說。

「沒用是什麼意思？你開傘，我們就不用淋雨啦。」

「沒用的，這把傘破了很多洞，像個篩子。」

「你幹嘛帶破傘出門？」

「我沒想到會下雨啊！」

　　　　　　＋

我在阿帕拉契山徑健行時，有天下午碰到豪雨，位置在紐約州的核子湖（Nuclear Lake）附近。

我彎過一個轉角，看見一頭黑熊在山徑上閒晃。雨下得很大，所以牠顯然聽不到也聞不到我的存在。

牠靜靜地邊走邊聞，直到我敲了敲兩支登山杖，牠才猛然轉身看到我，拖著龐大身軀急忙跑進樹林。

我停下腳步，仔細觀察泥地上手指粗短、爪子尖銳的熊掌印。接下來的幾週，我在濕軟的山徑上陸續發現其他動物的痕跡，大部分是鹿、松鼠、浣熊，往北一點還有麋鹿。我離開山徑去探索旁邊的樹林時，發現居然有無數條路把未知的世界連接起來，形成一個影子王國。

殖民主義降臨北美洲之前，許多北美原住民都走鹿和水牛開的路。這些路從最低的山隘穿越山脈，從最淺的淺灘渡過河流。據說在印度跟非洲的許多地方，最方便的路是大象開闢出來的路。人類以外的動物之所以能完成如此有效率的設計，不是因為牠們擁有超人的智慧，而是因為單純的堅

On Trails: An Exploration

32

持。牠們不斷尋找更好的路線，一旦找到，就只走這條路。藉由這樣的方式，高效率的道路網就能簡單地、自然地、反覆地出現，不需要任何事先規劃。

如果你是個聰明又有耐心的觀察者，也有機會即時見證路的誕生。物理學家理查·費曼（Richard Feynman）就這麼做過，他在位於加州帕薩迪納的家裡觀察螞蟻時，看到了這個現象。有天下午，他注意到在浴缸邊緣行走的一排螞蟻。雖然蟻學跟他的專業領域八竿子打不著，但是身為好奇寶寶的他想知道，螞蟻的路線為什麼總是「又直又俐落」。首先，他在浴缸的另一端放了一大塊糖，等待好幾個小時後，終於有一隻螞蟻發現了糖。然後，趁著這隻螞蟻運送一塊糖屑回巢的時候，費曼用彩色鉛筆在浴缸上畫出牠的回巢路線。這條線「歪七扭八」，充滿缺點。

下一隻螞蟻出現了，牠循著第一隻螞蟻的路線找到糖。牠拖著腳步回巢的時候，費曼用另一種顏色的鉛筆畫線。不過，急著把食物搬回家的第二隻螞蟻經常偏離第一隻螞蟻的路線，牠切過許多不必要的曲線：第二條線顯然比第一條更直。費曼發現，第三條線又比第二條更直。他用彩色鉛筆追蹤了十隻螞蟻，結果如他所料，浴缸邊緣上的最後幾條線很直。「有點像素描，」他說，「先畫出大概的線條，接著重複描繪幾次之後，就變得很工整。」

我後來發現，這種提升效率的過程不是螞蟻的專利，甚至不是動物的專利。「在某種程度上，優化是萬物的本質，」昆蟲學家詹姆斯·丹諾夫─伯格（James Danoff-Burg）告訴我。

被勾起好奇心的我問他能否推薦一本介紹優化的好書。

「當然可以，」他說，「達爾文寫的《物種起源》（The Origin of Species）。」

他告訴我，演化就是一種長時間的遺傳優化，有著同樣的試誤過程。而且，如達爾文所言，對提升效率這種放諸四海皆準的行為來說，犯錯是必要的。如果螞蟻不易犯錯，牠們的路線永遠不會變直。偵查蟻是造路天才，但不守規矩的螞蟻才能發現捷徑。每一個參與者都在優化，無論是開創或跟隨、制定規則或打破規則、成功或失敗。

十

三個半月後，我抵達位於新罕布夏州的華盛頓山山腳。我走克勞佛山徑上山，就是我十歲那次健行走過的路。我依序快速算了一下過去十年內，我在不同時期爬過的幾座山峰：總統山脈（the Presidentials）、老斑山（Old Speck）、糖麵包山（Sugarloaf）、巴德佩特山（Baldpate）、畢格婁山脈（the Bigelows）。偶爾我會被我爬山的順序嚇到，就好像有人打開我的兒時相簿，調動了我的回憶。這些山似乎沒有我記憶中那麼巨大。小時候花了好幾天才走完的山徑，長大後幾小時就走完了。這種感覺很奇怪，就像重訪小時候的幼稚園會有一種自己很龐大的、不可思議的感受，卻也同時讓人充滿力量。

不過，無論我覺得自己有多屬害，我依然心懷謙卑。雖然我健行的距離已超過三千兩百公里，但絕非靠我一己之力就能辦到。是無數位建造山徑的志工，加上源源不絕的健行前輩，為我打造出我的健行路線。

On Trails: An Exploration

我在山徑上經常有這種感覺：我可以同時相信一個觀念的正面與反面。路的結構孕育了這樣的思維。路模糊了野外與文明世界的差異、領導者與追隨者的差異、自我與他人的差異、舊與新的差異、自然與人工的差異。大乘佛教適切地把中道的形象（而非其他象徵）做為消除二元性的象徵。對路來說，只有一種二元性是有意義的，那就是「使用」與「廢棄」：前者是持續的、共同的理解過程，後者是緩慢的、衰減的消失過程。

十

八月十五日，距離我從史普林格山出發的那天過了將近五個月之後，我抵達緬因州的卡塔丁山（Mount Katahdin）山頂。無論往哪一個方向遠眺，都只看到蔥鬱的森林與湛藍的湖泊，森林好像漂浮在湖面上的綠色島嶼。雨下了好久，彷彿已經下了好幾個月，此刻終於放晴，連骨頭裡的濕氣都被蒸發出來。我終於抵達山徑的終點。

山頂的正中央有一塊具有代表意義的木牌，宣告這裡是山徑的最北端。這裡有一種聖殿的氣息。有幾團半天健行客不敢靠木牌太近，在木牌旁邊形成一個充滿敬意的半圓隊形。幾個全程健行客走到木牌旁邊，一次一個，臉上帶著崇敬與滿足的期待。每一位健行客都在木牌旁邊獨處了一會兒，拍照留念，有些二人歡天喜地，有些二人神情憂鬱，拍完就走開，換下一個人。

輪到我的時候，我走到木牌前面，雙手放上去，親吻被風吹蝕的表面。我有一種不真實的感覺。

這一刻我想像過一千次。我和朋友們打開一瓶他們背上山的廉價香檳，我們用力搖晃瓶身，噴灑出扇形的弧線。等到我們終於把香檳拿來喝的時候，已經沒有氣泡也不冰了。這跟走完山徑的感覺大致相同：有一點醺陶陶，但不知為何也有點無聊。走了五個月，現在終於結束。

回到紐約市之後，我發現我依然用全程健行客的角度看待世界。在深山野嶺待了將近半年之後，城市顯得既神奇又恐怖。很難想像人工改造空間的程度，竟能極致到這個地步。不過，最令我驚訝的是城市的僵硬死板：直線、直角、水泥道路、混凝土牆、鋼筋、強迫遵守的嚴格規定。到處都是垃圾，到處都有故障的東西。山徑讓我知道好的設計是善於變通的，就像歷久不衰的工具與經典民間故事。它們滿足了權衡效率、彈性變通與持久耐用的共同需求。它們愈來愈平順，也愈來愈堅固。它們會轉彎，但是不會壞掉。相較之下，人造的環境有很多地方都極度不精確，極其危險。

除此之外，隨處都能看到新的路：東河畔的小公園裡曲折的偏好路線，我家窗台上緩慢前進的一排螞蟻。我注意地鐵的水泥月台上，有通勤乘客踩踏出來的髒兮兮路線。夜店門口的地上，布滿變黑的口香糖渣跟踩扁的菸蒂。大量閱讀各類文獻之後，我在文學、歷史、生態學、生物學、心理學跟哲學的書籍裡，發現密密麻麻的道路。然後，我把書放下繼續行走，尋找其他旅人：路的行人與建造者、獵人與牧人、昆蟲學家與生痕學家[6]、地質學家與物理學家、歷史學家與系統理論家，目的是從他們各自不同的專業領域中，搜集到共同的真理。

一路走來，我發現我的核心思維是一個簡單的概念：路會朝著終點的方向愈變愈平順。探險的目的是從一個目的地，跟隨他腳步的每一個人，都會一點一點改善這條路。螞蟻的路徑、獸道、古道、人走到一個目的地，跟隨他腳步的每一個人，都會一點一點改善這條路。

On Trails: An Exploration

36

現代的健行山徑，全都會配合行走者的需求不斷改變。腳步匆忙走出來的路比較筆直，腳步悠閒走出來的路彎彎繞繞，就像有些社會追求利益最大化，有些社會追求平等，或是軍事力量，或是國民全體的幸福。

跑出來的路，跟走出來的路通常不太一樣，雖然目的地相同，但是優先考量不同。一位名叫威廉・葛斯里—史密斯（William Guthrie-Smith）的紐西蘭牧羊人觀察到，鄉間的馬徑會漸漸變得筆直。但是他發現，這種情況只會發生在馬能夠小跑、慢跑或奔馳的地方。緩慢行走時，馬會走迂迴曲折的路，順著地形的輪廓轉彎前行，節省力氣。但是加快速度時，馬會直接切過彎道內側，把路變直。

若是讓馬「以賽跑的速度」奔跑，葛斯里—史密斯相信牠們「遲早會把路徑變成完美的直線」。

這個故事的啟示，不是奔馳的馬比較有效率。而是無論快慢，馬都會選擇最好走的路。目標不同，路徑也會跟著改變。無數生物在各自追求目標的過程中，創造出重疊與交叉的路，構成地球的經緯。

十

這本書是累積了多年研究與長途行走的成果。過程中，我有幸得到各領域的專家指點，他們為

6 譯註：生痕學（ichnology）研究生物行為留下的痕跡，例如腳印跟洞穴。

我說明漫長的道路歷史裡的各項關鍵要素，時間從前寒武紀一路延伸到後現代。第一章仔細討論世上最古老的移跡化石，思考動物最初開始移動的可能原因。第二章研究昆蟲群如何藉由打造道路網來提升集體智慧。第三章跟隨四足哺乳動物的腳步，例如大象、綿羊、鹿、瞪羚，了解牠們如何在廣袤的區域行動，以及人類的獵捕、圈養與研究如何形塑了人類這個物種的發展。第四章描述古代人類社會如何利用步道網把地貌連接在一起，以及步道如何跟語言、傳說和記憶等文化絲線緊密交織。第五章探尋阿帕拉契山徑與其他現代山徑的曲折起源，追溯到歐洲人最初殖民美洲的年代。在第六章也是最後一章，我們從緬因州沿著全球最長的健行山徑一路走到摩洛哥，同時說明聯手打造現代交通系統與通訊網路的道路與技術，如何以超乎前人想像的方式把人類串連在一起。

身為作家兼健行客，我受限於自身的經驗、背景與時代。若有讀者認為這本書過度美國本位、人類本位，請勿責怪我。畢竟我是生長於美國的人類，只能盡力理解這個看似複雜的主題。此外也請注意，雖然書中內容約略依照空間與時間排序：從小空間與古代進行到大空間與未來，但這本書不像哲學家口中的目的論（teleology）那樣，一步步走向某一個終極目的。我不會愚蠢到相信演化了數億年的路，只是為了成為二十一世紀的健行步道。請讀者不要把本書的結構詮釋為一條向上發展的階梯。我們選了許多條路想像成其中一條，這條路成了我們的歷史。

在這個浩瀚、奇特、善變、部分已被馴服但依然狂野得令人震驚的世界上，幾乎每一個地方都能找到路。縱觀地球的生物史，我們創造出引導旅途、傳遞訊息、去除混亂與保存智慧的各種路。

On Trails: An Exploration

於此同時，路也塑造了我們的身體、刻劃我們的土地，並且改變我們的文化。面對現代世界的迷宮，我們跟過去一樣需要路的智慧。隨著日益錯綜複雜的技術網路持續成長，這樣的需求只會愈來愈大。想要在這世界來去自如，就必須明白我們如何創造道路，以及道路如何創造我們。

路：行跡的探索 ‧‧‧‧‧‧ 前言

路

第一章

除非你會被迫在沒有路的荒野行走，否則你絕對無法理解路的價值。從羅馬衰落到浪漫主義興起的一千多年間，對歐洲人來說，「沒有道路」或「雜亂」的荒野是一種非常可怕的想像，而這種恐懼其來有自。但丁描述得很到位，他說走進一個沒有道路、「荒蕪、環境惡劣且無法通過的」森林裡，感覺「跟死差不多痛苦」。

五百年後，西歐的荒野已被人類征服，所以像拜倫勳爵（Lord Byron）這樣的浪漫主義詩人才會讚揚「走在無路的森林裡是件樂事」。當時的人相信真正的「無路的荒野」只存在於其他大陸，例如北美洲，而這個詞彙也一直沿用到十九世紀[1]。美國的荒野成了無法居住和偏遠的代名詞，寒冷、嚴酷、未經開化。在一八五一年波士頓鐵路局的慶祝會上，政治家愛德華・埃弗里特（Edward Everett）形容，從波士頓到加拿大之間的地區是「可怕的荒野，河流與湖泊之上沒有橋梁，沒有道路穿過沼澤，一走進去就令人心驚膽跳的陰鬱樹林……」

現代世界依然存在著沒有道路的荒野，而且其中至少有幾處依然讓人心生恐懼。我去過這樣的地方。在加拿大最東邊的一省，也就是紐芬蘭島上，有一個冰河峽灣叫西布魯克池（Western Brook Pond），我說的那個地方就位在峽灣北端。如果你想體會一下（無論過程多麼痛苦）標示完善的道路是多麼美好的一件事，就去那裡吧。

為了渡過峽灣的陰森水面，我必須租一艘渡船。船長告訴我，我們航行在非常純淨的水上（在水文學上的意思是：非常缺乏營養），純淨到幾乎可視為並不存在。他說先進水泵上的感測器放進這峽灣裡什麼都感測不到，因為它連電流都無法傳導。

到了峽灣對岸，船長讓我和四位健行客在一條狹長深谷的底部下船。這裡有幾條動物走出來的小徑穿過茂密的蕨類叢林，爬上被瀑布一分為二的花崗岩崖壁。這是我走完阿帕拉契山徑之後的第一趟健行，我信心十足，輕裝上路。我在高大的蕨類植物中穿梭，很快就超過其他健行客。走到深谷頂端，眼前是一大片翠綠台地。我剛才走的那條山徑到這裡就斷了。我爬山爬得滿身大汗，決定休息一下。我坐在懸崖邊上，雙腳盪來盪去。台地面西的邊緣凹凸不平，幾百英呎高的陡峭懸崖底下，是靛青色的峽灣。

我坐在那裡看其他健行客慢慢往上爬。他們四個人一爬到頂端就立刻往南方走，那是一條風景更美的健行路線。看著他們離開，因為負重而步履艱辛，我的心中湧出自信。我起身，手裡拿著地圖跟羅盤，然後轉身向北。應該不會太難，我心想，反正才二十六公里。

才剛上路沒多久，我的信心就迅速消退。或許你以為，一輩子都走在死板的道路上（從野外步道到機場裡的電動步道）可以任意漫遊會給人鬆一口氣的感覺。其實不然。我做的每個決定都隱約帶著恐懼。我孤身一人，身上沒有任何通訊工具，只有一台國家公園發的無線電定位信標，它長得很像一大顆膠囊藥丸，末端連著一條線。他們告訴我，如果我沒有在預定的返回日通知他們，二十四小時後，巡查員就可以循著定位信標找到我。好像很適合用來尋回屍體。

不過，比擔心生命更令人痛苦的，是我每一次決定該往哪個方向走，都必須面對大量的微小選

1
原註：其實早在白人抵達美洲之前，原住民的步道早已交織成網。

擇。即使只是一個大略的方向，也有無數個決定要做，隨時隨地：應該往上走還是往下走？如履薄冰地走在沼澤上時，該選這一簇草地還是那一簇草地才能支撐我的重量？我應該在湖岸邊緣踩著石塊前進，還是在樹叢裡披荊斬棘？面對每一種地形都像在做數學證明題，有無數種解法，有些乾淨俐落，有些拖泥帶水。

紐芬蘭有一種叫做「塌克莫」（Tuckamore）的植物，使我找起路困難十倍。「塌克莫」是被強風阻礙生長的雲杉或冷杉所形成的樹叢，遠遠看去，很像童話故事裡的一群巫婆，駝著背，伸出像爪子的手。跟大多數的高山矮曲林一樣，它們可以生長好幾個世紀，但高度卻不及人類的下巴。雖然長不高，但是非常耐寒。

我數不清碰過多少次，一小叢塌克莫阻擋在我和我要去的地方中間。我瞥一眼手錶記住時間，估計應該可在十分鐘之內穿過樹叢，然後深吸一口氣，走近一片矮林。結果猶如陷入惡夢。空氣突然一片黑暗，空間的配置也混亂不堪。我奮力跨出每一步的同時，樹枝不但劃開我的皮膚，傷口鮮血直流，還扯掉放在背包外袋裡的水壺。沮喪的我試著用力踩踏樹木，破壞它們，或至少給它們一點教訓，可惜徒勞無功。樹枝立刻回彈，毫髮無傷。偶爾會看到麋鹿或馴鹿腳印形成一條狹窄泥濘的獸道，但一下子就逐漸消失或誤入歧途。左方突然出現一道陽光，我往那裡前進，卻走到一汪泥漿。這感覺很像走迷宮，有時你就是不得不壓低身體，強行衝破牆壁。

終於，疲憊的我帶著流血的傷口走出樹叢。手錶顯示已過了一小時，而我移動的距離不超過四十五公尺。

On Trails: An Exploration

44

後來我藉由觀察麋鹿的行動，征服了這些迷宮。牠們還會刻意抬腿走路，踏平腳下的樹枝。我在練習這一招時有驚人的發現：健行接近尾聲的時候，我發現我可以選擇最茂密的樹叢，然後爬到樹叢頂端，像輕功高手一樣走在樹冠上。

越樹叢最便捷的一條路。麋鹿的其中一招是走水路，雖然泥濘，卻是穿

第二天日落前，我已至少偏離山徑三公里。此時跟我原本預期走完二十六公里要花的時間相比，已多花了一天。這段時間，我不曾在平地或淡水附近過夜。

微雨飄了一夜。我在黎明時分醒來，我躺在位於山脊頂端的紮營點，看見一大片紫紅色的天空朝我飄來。起初我以為眼前的美景意味著雲朵即將散開，所以繼續倒頭大睡，但是躺回睡袋裡之後，我注意到天空的紫色斑紋裡透出細絲般的閃電。原來天空並非晴朗無雲，而是被巨大的風暴雲完全占據。雲裡傳出微弱的悶響。

短短半個小時內，風暴雲急速湧至，大雨傾瀉。為了不被閃電擊中，我趕緊鑽出睡袋，從防水布底下爬出來，盡可能往低處躲避。我踮著腳蹲在睡墊上，雙手抱頭，渾身濕透發抖，細細的閃電在我的周圍不停觸發。

打鼓般的隆隆雷聲持續了將近一小時，我有充分的時間重新思考健行的好處。脫去浪漫的華服後，野外不再是繆思。崇敬與畏懼之間，只有一線之隔。法國探險家雅克‧卡蒂亞（Jacques Cartier）曾於一五三四年造訪這座島，他說他「願意相信這裡就是上帝放逐該隱的地方」。他說得沒錯。這是一個陰暗又致命的地方，美景只是誘餌，像捕蠅草一樣請君入甕。我對自己發誓，要是能活著走

出這裡，我這輩子再也不健行。

從古至今，見識過地球真實殘酷的作者們都有一種幻滅，甚至受到背叛的感覺。史蒂芬·克萊恩（Stephen Crane）半自傳式的短篇故事《海上扁舟》（The Open Boat），描述遭逢船難的人在明白大自然對人類「漠不關心，全然地漠不關心」的那一刻，是多麼膽寒。安妮·迪勒（Annie Dillard）看到一隻巨大的水椿象吞食青蛙之後，痛苦地思考「哺育我們的宇宙可能是不在乎我們死活的怪獸」。康德與尼采都把大自然形容為「後母」，而不是母親，刻意用德國人心目中刻薄的壞女人做為比喻。

英格蘭作家阿道斯·赫胥黎（Aldous Huxley）則是在造訪婆羅洲荒野的期間，領悟到這個道理。赫胥黎對住處非常講究，也十分懼怕食人族，因此他寧願選擇「經常有人走的路」。但是在距離山打根（Sandakan）約十八公里的地方，鋪築的道路突然中斷，他不得不艱苦地穿越叢林。「吞了約拿的那條鯨魚肚子裡，也不會比這裡更熱、更暗、更潮溼，」他寫道[2]。迷失在無聲、悶熱的薄暮裡，連鳥叫聲都能把他嚇得半死，他以為那是凶惡土著的哨音。「終於走出叢林的綠色幽谷，爬上正在等他的車子後，有一種發自內心深處的解脫感⋯⋯感恩上帝創造了蒸汽壓路機，感恩亨利·福特（Henry Ford）。」

回家之後，赫胥黎根據這段經驗寫了幾篇文章，公開攻擊浪漫主義對野外的熱愛。人類對大自然的推崇，他寫道，是「有教養的人編造出來的，是一種現代的、人為的、有點危險的想法」。拜倫與華茲沃斯（William Wordsworth）之所以能夠把自己對自然的熱愛化為狂想的作品，是因為英格蘭鄉間早已「被人類征服」。他說熱帶地區的樹木流著毒液、爬著藤蔓，浪漫主義詩人顯然不去

On Trails: An Exploration

46

這樣的地方。有件事熱帶地區的人都很清楚，但英格蘭人卻不知道。「大自然，」赫胥黎寫道，「永遠都是陌生的、野蠻的，甚至殘酷的。」他說的是永遠。就算走在溫柔的威斯特緬森林裡（Woods of Westermain）[3]，浪漫主義的作家認為大自然充滿仁慈，不會冷酷地用閃電或突然降臨的寒流奪人性命，依然是太過天真的幻想。跟「塌克莫」樹叢共度三天之後，我願意同意他的看法。

雨停之後，我甩了甩防水布，收拾行囊，繼續步行保持溫暖。我發現，我心中對「塌克莫」生出一股欽佩。風暴似乎撼動不了它們，甚至滋養了它們。這些強健的樹木生活在適得其所的地方，強風塑造了它們的形狀，樹根深深紮進土地。而我，是一個不斷流浪的人，裝備不足、適應不良，還迷了路。

在經歷了三小時的磨難之後（走到峽谷底下才發現沒有出路，小心翼翼地穿過瀑布），我總算走出無標記的荒野，它的盡頭是一個金字塔型的巨大石堆，那是下山的山徑起點，可走到斯納格港（Snug Harbour）。我吶喊歡呼，完全能體會赫胥黎看見司機的那種解脫感。這條山徑，無論多麼難走，都會帶領我回到人類世界。從混沌中被解救出來的我重新愛上地球，並且再度渴望走過每一吋土地。

2　譯註：聖經故事，約拿會被鯨魚吞進肚子裡三天，後來向耶和華禱告又被鯨魚吐出來。

3　譯註：《威斯特緬森林》是十九世紀英格蘭詩人喬治．梅瑞狄斯（George Meredith）的詩。

我不是為了被樹劃得傷痕累累才來到紐芬蘭，真正的目的是阻礙更多、也更難到達的荒野⋯遙遠的過去。我的目的地是紐芬蘭島東南角的一塊露岩，希望能找到地球上最古老的道路。

這些移跡化石約有五億六千五百萬年的歷史，可追溯到動物剛出現的年代。已經變成化石的痕跡很模糊，寬度約一公分，像手指不經意劃過還沒乾的陶鍋留下的淺印。我看過不少相關介紹，一直很想親手摸摸看，像盲人一樣感受這些溝紋。我希望藉由親眼看見它們，解答長久以來我心中一個猶如芒刺的疑問：為什麼身為動物的我們要離鄉背井，到別的地方去？為什麼我們要冒險離開出生地，前往自己不屬於的地方？為什麼我們要勇敢走向未知？

十

地球上最古老的路發現於二〇〇八年，發現的人是牛津大學的研究者亞力克斯·劉（Alex Liu）。他和研究助理在一個叫做誤解角（Mistaken Point）的岬角上尋找新的化石遺址，這個俯視北大西洋的岬角上有好幾個知名的化石層，亞力克斯注意到岬角某一片表面的邊緣上，有一小塊突出的泥岩，上面有紅色的銅鏽。紅色來自氧化的黃鐵礦，在當地的前寒武紀化石層很常見。他們爬下崖壁觀察銅鏽。亞力克斯在這裡發現了許多前人沒看到的東西：迂迴曲折的痕跡，據信是由地球上已知最早的動物埃迪卡拉生物群（Ediacaron biota）所留下。

On Trails: An Exploration

古老的埃迪卡拉生物群約在五億四千一百萬年前滅絕，牠們是極為奇特的動物，軟體且基本上靜止不動，沒有嘴巴也沒有肛門，有些像圓盤，有些像床墊，有些像蕨葉。其中有一種特別慘，經常被形容像一袋泥巴。

我們對牠們只有模糊的想像。古生物學家不知道牠們是什麼顏色、壽命有多長、吃什麼、如何繁殖。我們不知道牠們為什麼開始爬行。也許是為了獵食，也許是為了逃離神祕的掠食者，或是完全不同的原因。儘管充滿未知，亞力克斯・劉發現的痕跡確實指出，五億六千五百萬年前有一隻生物做了一件地球上空前的大事：牠顫抖，膨脹，向前延伸，然後又蜷縮起來。牠以難以察覺的緩慢速度做了這些動作，開始在海床上移動，並且留下痕跡。

十

為了去誤解角看移跡化石，我先飛到鹿湖鎮（Deer Lake），再搭一千一百二十幾公里的便車，緩慢地走完一條迂迴曲折的路，幾乎造訪過島上的每一個角落。這一路上我爬過山，在河裡游過泳，品嘗過冰山的味道，在野地裡露過營，也睡過陌生人的沙發。紐芬蘭島是流浪的天堂，這裡有全球最低的兇殺案發生率，居民和氣友善，而且幾乎人人都擁有一輛大車。我就這樣搭著不同的便車，一路抵達這座島的東南端。

但是，當我好不容易抵達國家公園的入口時，卻被拒絕進入。由於我沒有取得適當的文件，一

位謹慎的國家公園巡查員不讓我進去看化石。原來移跡化石的地點嚴格保密，因為「盜採化石」的情況日趨嚴重，盜賊會挖出較有知名度的化石，賣給收藏家。

我沒有因此打退堂鼓，隔年再度造訪。這次我申請了正式許可文件。前一年我認識了一對善心的夫妻，他們主動說要來機場接我，載我去翠帕夕鎮（Trepassey）。翠帕夕鎮的綽號叫「死人港」，因為這裡的海面常有濃霧，發生過多次沉船事件。我在翠帕夕汽車旅館不起眼的餐廳裡，終於見到了亞力克斯·劉。

之前我只在剪報上看過跟他有關的文章，我想像中的古生物學家應該是：兩鬢斑白、戴著金屬圓框眼鏡，由於經常必須在大太陽底下凝視微小的物品，眼周布滿皺紋。亞力克斯走進餐廳大門時我嚇了一跳，他是一個白白淨淨、頭髮黑亮的年輕人，還不到三十歲，臉上掛著靦腆的笑容。他身後跟著兩位研究助理：一位是喬·史都華（Joe Stewart），留著平頭，看起來像個帥氣健壯的英式橄欖球員；另一位是傑克·馬修斯（Jack Mathews），研究團隊年紀最輕的成員，我彷彿可以看見他正在從淘氣的男孩，慢慢轉變為脾氣古怪、滿頭白髮的優秀教授。

互相握手致意之後，我們坐下來點了一輪啤酒跟炸魚。他們暢快大吃。因為經費有限，他們每三天有兩天在廢棄的旅行車休息區紮營過夜，第三天住汽車旅館洗澡跟洗衣服。他們告訴我，資源日漸稀少的領域不是只有新聞業。亞力克斯說，冷門的古生物學從大學和政府拿到的預算，一年比一年少。他無奈地笑了笑。「我的工作雖然對理解人類的起源意義重大，但是缺乏更廣大的社會影響力，」他說，「古生物學不會解決氣候變遷，也不會刺激經濟。」

On Trails: An Exploration

50

亞力克斯跟所有的小男孩一樣，小時候很愛恐龍，尤其是《侏羅紀公園》裡出現過的那些。他從未停止喜愛這些伸長脖子的巨獸，加上對野外工作的熱愛與地質學的本領，引領他走上尋找化石的道路。他在牛津大學攻讀碩士的時候，原本打算研究冰河時期的哺乳動物，沒想到這個領域早已人滿為患。為了完成論文，他跑到埃及研究始新世的象牙。在劍橋大學念博士的時候，他轉而研究年代更古老、幾乎沒人研究的埃迪卡拉生物群。「如果選擇哺乳動物，那些問題已被研究了數百年之久，」他說，「但是我知道埃迪卡拉生物群是未知的新領域。其實這樣更吸引我，因為我可以提出更宏觀的問題。」

人類對這些難以掌握的軟體動物充滿各種疑問，最大的疑問或許是牠們何時開始爬行。有些古生物學家推論，牠們開始爬行或許激發了一連串的型態變化，進而使得如海葵般擺動的動物陸續演化，成為今日兇猛的、有骨骼的動物，會跑跳、會飛行、會游泳、會挖洞，還會行走。在科學的世界，要碰到宏觀的新問題並不容易，回答這樣的問題更加困難，但亞力克斯似乎已胸有成竹。

十

身為可敬的科學家，投入埃迪卡拉生物群的研究是非常冒險的行為。與那個遙遠年代有關的資訊極度有限，就連最基本的假設都經常難以證明。例如，我們依然無法確知埃迪卡拉生物群在分類上屬於哪一個界。牠們曾經在不同的時期分別被認為是植物、真菌、單細胞生物群；移跡化石的研

究先驅、古生物學家阿道夫·塞拉赫（Adolf Seilacher）認為牠們屬於一個「消失的界」：凡德生物界（Vendobionta）。雖然大部分的埃迪卡拉生物群研究者暫且同意牠們是動物，但近年來有人開始質疑，把這個生物群同歸一類似乎太過簡化，必須把所有化石一一重新分類。

那天晚上坐在亞力克斯旁邊吃晚餐時，我覺得像他這樣語氣溫和、格外仔細的研究者會被這個領域吸引，實在很奇怪。他告訴我，他是在牛津念博二的時候修了馬汀·布萊澤教授（Martin Brasier）的一門課，才開始對埃迪卡拉生物群有興趣，布萊澤教授認為前寒武紀的化石之謎大有可為。對研究埃迪卡拉生物群的古生物學家來說，布萊澤教授的地位宛若神祇，他消滅不夠紮實的理論，拓展無法被明確描述的領域（二〇一四年，時年六十七歲的布萊澤教授於車禍中喪生）。在他二〇〇九年的著作《達爾文失落的世界》（Darwin's Lost World）中，他乾淨俐落地拆解均變原則（principle of uniformity），也就是相信自然定律均一不變，研究目前的動物有助於了解化石。布萊澤承認對許多領域來說，均變論是強大的工具，但是它忽略了生物與環境之間深刻的互相依存，因此碰到海洋生態系劇烈改變的前寒武紀，它就站不住腳了。「可以說，寒武紀之前的世界，更像是一顆遙遠的行星，」布萊澤寫道。

對住在陸地上的我們來說，即使到了今日，深海依然是個陌生的漆黑空間，住著最奇特的生物：玻璃烏賊（glass squid）、肉食水母，是一個螢光的夢幻世界。但是在埃迪卡拉生物群生活的年代，海洋比現在更加奇特。第一隻開始爬行的埃迪卡拉生物面對的，是一個沒有掠食動物的世界，海床上鋪著一層厚厚的細菌或有毒沉積物，而且被稱為「雪球地球」（Snowball Earth）的全球性冰河期可

On Trails: An Exploration

能正在解凍（最近也有人稱之為「融雪地球」〔Slushball Earth〕）。如果這隻埃迪卡拉先驅有視覺，牠會看見一個水底沙漠，膠質如補丁般散置在沙漠上。到處都看得到不會動的埃迪卡拉生物，有些長得像多肉植物的葉子，有些長得像有許多卷鬚的海葵，有些是扁扁的團狀物——那是個由無腦的、外形像果凍的懶惰生物組成的世界。

亞力克斯想要解答的問題（動物為什麼開始移動），是解答另一個更宏觀問題的關鍵：那個異世界如何轉變成我們所熟知的大自然？肌肉運動可讓牠們啃食像牛排一樣的細菌墊，以及攻擊其他靜止的生物。暴力的誕生，或許激起生物學上的軍備競賽，促使生物演化出硬殼與利牙，也就是寒武紀化石中常見的盾與劍。由於動物的身體逐漸變硬，才演化出三葉蟲、暴龍、始新世埃及象，還有人類。

發現埃迪卡拉化石之前，甚至在發現之後的一段時間，許多著名科學家都認為複雜生物出現在寒武紀之初。從某個角度來說，化石紀錄似乎支持這樣的理論。距今大約五億三千萬年前的各種化石大量湧現，像正在熱身的交響樂團發出各種樂器聲響。在那之前的化石紀錄是零：一片寂靜。有些科學家相信這是《聖經》創世紀的地質證據，地質學家羅德里克‧莫奇生（Roderick Murchison）就是其中之一，他也是虔誠的基督徒。（「神說…『水要多多滋生有生命的物……』」）

達爾文對這樣的詮釋提出告誡，他在《物種起源》中寫道：「我們不該忘記，人類只確知了地球的一小部分。」他認為地質紀錄就像一套包含多冊的史書。「我們只擁有這套史書的最後一冊，內容僅涵蓋兩、三個國家，」他寫道，「這一冊史書只有短短的一章被保留下來，而且每一頁只寫

了寥寥數行。」

漸漸明確的真相是前寒武紀的動物數量豐富，只不過牠們都是軟體動物，無法成為化石。牠們極為罕見，只出現在地質條件剛好適合的地方，例如誤解角。

我們在翠帕夕汽車旅館用完了晚餐，服務生收走盤子，大家客氣地拒絕甜點之後，亞力克斯說還有一個重要問題尚待解答，那就是紐芬蘭的埃迪卡拉生物化石為什麼保存得這麼好。他猜就像龐貝城一樣，誤解角的化石群被火山灰淹沒，然後壓印在海床的細菌墊上。他很想在實驗室裡驗證這個假設，但事實證明沒這麼容易，因為他需要新鮮的火山灰。

幸運的是，亞力克斯的女友艾瑪（Emma）剛好是火山學家。

「你有沒有叫艾瑪拿桶子到處幫你收集火山灰？」史都華笑問。

「我問過她，」亞力克斯認真地說，「去年夏天她去了加勒比海的蒙特塞拉特山（Montserrat），那裡正好有最適合的火山灰。可惜火山沒爆發。」

史都華哈哈大笑說：「地球上應該只有你這個男朋友，會希望女朋友在加勒比海的時候剛好火山爆發。」

＋

喝第二輪啤酒的時候，三位科學家的話題轉移到人類身上。他們說研究生命的起源，可能會

On Trails: An Exploration

引來許多非理性的激烈批評。亞力克斯說，他的一位指導教授發現五千五百萬年前的猴子化石，以此發表了一篇論文，結果馬上就收到神創論者的死亡威脅。我想起一個類似的故事，主角會在新罕布夏州當過導遊。有一次她在巴士上導覽時，她告訴孩子們車窗外的花崗岩懸崖已有兩億多年的歷史，結果導護老師立刻衝過來搶走麥克風，向學生們保證導遊的意思是那些岩石只有兩千年的歷史。導護老師遮住麥克風，告訴導遊他們的教會相信上帝在六千年前創造了宇宙，她請導遊未來導覽的時候，要更尊重不同的信仰。

亞力克斯語帶挖苦地說，他可以輕鬆證明這是個錯誤觀念。

「不可能，」史都華說，「因為不管你拿出什麼證據，他們都會說你被魔鬼騙了。」

我向他們道了晚安之後，這些話仍在腦中迴盪。我走上通往海邊的那條漆黑道路，因為我打算在沙灘上紮營過夜。一個騙人的魔鬼，跟笛卡兒（Descartes）在一六四一年召喚的是同一個吧。這位偉大的思想家問道：我們如何知道眼中所見不是一個惡意的、如神一般的人物，刻意施加在我們身上的幻覺？我們如何知道自己感知到的世界真實存在？

阿道斯・赫胥黎從未忘記他在婆羅洲「穿越植物怪獸體內」的恐怖經驗，他把自己對野外的尖銳看法延伸為某種廣義的康德懷疑論，質疑人類根本沒有能力直接體驗現實。他認為世界在本質上是一個「如迷宮般變動而複雜」的地方，人類唯有透過想像與創造才能找到方向。「人類的心智無法直接理解宇宙，」他寫道，「甚至無法理解它對宇宙最立即的直覺。每當碰到思考世界或改變世界的問題，人類只能從象徵宇宙的平面圖著手。人類心智把複雜多樣、立即直覺的現實，簡化成一

張二維的地圖。」

赫胥黎相信，就算經過實證，知識永遠只是一張地圖，不是對土地本身的直接觀察。但或許情況沒那麼悲觀；或許知識更像是一條路，是地圖結合土地、人工結合自然的綜合體，蜿蜒穿過一片遼闊的大地。跟創世神話比起來，科學或許能提供比較可靠的方式得到某些答案，卻依然過於狹隘。科學可以把環境簡化成一條可遵循的線，卻無法完全理解環境。對相信科學方法的狂熱份子來說，這個想法可能令人不安。難解的謎團包圍著我們，像在暗夜裡安靜潛行的野獸。你可以憑藉直覺或想像知道它們就在那裡，卻永遠無法看清它們。

我在沙灘上尋找適合紮營的地方時，陷入一種揮之不去的焦慮。我相信無論我睡在哪裡，那天晚上都會遭當地的混混騷擾。我擔心鎮民把我當成遊民，一個應該驅逐的外國人。

我在靠近馬路的一塊平地上搭了帳篷，只要有車經過，車頭燈就會掃過帳篷，把帳篷像燈籠一樣點亮。我可以聽見車上乘客說話的聲音，車子經過時，他們的聲音沿著拋物線清楚傳進帳篷。有幾個人說我選擇紮營的地點很奇怪，所以我拔營搬到更靠近海邊的地方，但是那裡比較暗。在車頭遠光燈的照射下，我的影子很像一個手裡提著圓頂建築的巨人。

一開始，我選擇附近最平坦的地方，但後來發現那裡有一組四驅越野車留下的痕跡，通往附近的一棟房子。入夜後，我聽見醉醺醺的青少年從我原本打算紮營的地方呼嘯而過。扔在沙灘上的啤酒瓶發出哐啷聲。至少有一位騎士，是個女孩，看見了我的帳篷。她說：「真奇怪，那裡有個帳篷。」

我想像他們像攻擊細菌的抗體一樣悄無聲息包圍帳篷，面帶微笑，手指壓著嘴唇上。

On Trails: An Exploration

56

我躺在帳篷裡毫無睡意，聽著微弱的腳步聲慢慢靠近，我回想起搭便車來誤解角色的路上遇到的一位司機。我們沿著海岸南行的時候，她指著西邊的丘陵告訴我，不久之前，人們依然相信紐芬蘭的鄉下布滿「精靈小路」。她說甚至到了現在，偶爾還是會聽說有人看見小光點飄浮在那些小路上。

對精靈的恐懼，讓紐芬蘭人不敢把房子蓋在古老的小路上。芭芭拉·蓋伊·瑞提（Barbara Gaye Rieti）的著作《紐芬蘭精靈傳統》（Newfoundland Fairy Traditions）是一本詳盡的民俗史，書中說，阻礙精靈小路的人經常在夜裡聽見奇怪的聲音，並且至少會有一個因此精神崩潰的案例紀錄。更恐怖的是報復在小孩子身上：父母做完家事之後發現寶寶不見了，或是躺在嬰兒床裡全身癱瘓，或是呆坐並痛苦地嘴巴大開，頭變得怪異腫脹。有時候，他們發現搖籃裡坐得直挺挺的不是寶寶，而是非常瘦小、非常蒼老的老人，頭髮灰白、指甲變得又長又捲。有一個故事特別可怕：聖約翰（St. John）有個女孩不小心在夜裡經過鬼魂常走的小巷，經過時，她覺得被什麼東西打到側臉，留下了瘀青。回到家後，瘀青更加嚴重、發炎感染。「幾天後，」瑞提寫道，「感染的地方破掉，臉上的傷口裡拿出破布、生鏽的釘子、針、石頭跟泥土。」

我們一路向南，司機滔滔不絕說著她的家人碰到鬼魂、精靈、白衣女鬼、妖精、吉普塞人跟天使的經驗。她詳細描述有一晚她走在白雪覆蓋的路上，因為被鬼或天使（她跟老公各執一詞）抱住才沒有被車子撞到。事後她感覺到天使跟著她回家。她家的狗衝出來迎接她的時候，直接從她身旁跑過，站在車道盡頭仰起鼻子，彷彿有一隻隱形的手正在撫摸牠的頭。

這些故事使我心慌，因為有許多平凡生活裡的細節。在都市明亮的燈光底下，世界都顯得清楚

而精確，但是到了大陸的邊陲地帶，在陰暗的夜晚與灰色的濃霧裡，任何事好像都有可能發生。

＋

我在半透明的黎明中醒來。強風吹了一整夜，拔起兩根營釘。沙灘上很乾淨，風吹走了一切。

我昏昏沉沉地爬出睡袋，攤平帳篷，收拾行囊。

前一天晚上，我跟亞力克斯他們約好今天早一點在汽車旅館吃早餐，這樣就有一整天的時間能尋找化石。早餐後，史都華跟我到當地的雜貨店採購野餐要吃的東西：白麵包、量產巧克力碎片餅乾、胡桃口味的馬鈴薯棒跟冷凍李子（「預防壞血病，」他開玩笑說），然後我們一起擠上研究團隊租來的那輛日本休旅車。車子的合成纖維內裝有那種租車的氣味，不是新車的味道，而是髒汙沒有清乾淨的味道。貨物區有攀登繩索、一捲鐵絲、一頂黃色頭盔、幾個藍色鋁製露營碗、一大袋多力多茲、幾個睡袋、用水電膠帶捆起來的帳篷桿、一把鑿石鎚、一個充氣筏、幾桶叫做「龍皮」（Dragon Skin）的白金矽氧樹脂，是用來給化石層做軟模的。要是下一個租車的人知道車上放過這些東西，肯定很有趣。

亞力克斯今天打算先去一個叫鴿子灣（Pigeon Cove）的知名化石遺址，然後按照時間順序尋找化石，以步行和開車的方式涵蓋約十六公里。我們將造訪這個地區最厲害的化石層，最後一站就是亞力克斯發現移跡化石的地方。

On Trails: An Exploration

打開的車窗迎入海風，我們在佝僂的樹叢與枯黃的草地間疾駛，直奔鴿子灣。抵達後，我們下車沿著一條泥土小路走到海濱。這裡有塊平坦的大石頭，大小跟三個地面龜裂的水泥網球場差不多。這塊大石傾斜伸入海裡，表面混雜著灰色、墨綠色跟帶灰的深紫色。石頭上印著微弱但清晰的圖案，有個圖案看起來像一片厚厚的蕨葉；另一個圖案像箭頭，但實際上應該更像加油站超商裡賣的那種圓錐狀玉米零食，尖錐的部分插進地裡；還有一個圖案被古生物學家稱為「披薩盤」，是一大坨像泡泡的東西。

他們三人分頭行動。亞力克斯拿出一個黑色的小筆記本，用工整的半草寫字跡記錄化石表面，還畫上圖示並註記GPS座標。史都華跪在地上，用傾斜儀測量石頭表面的斜角，目的是尋找附近年代相近的表面。馬修斯戴著一頂遮陽帽，用類似珠寶商用的那種放大鏡尋找鋯石晶體的蹤跡，鋯石能用來放射測定這塊石頭的年代。這裡的表面幾乎未曾做過有系統的定年，部分是因為鋯石的抽取過程非常耗時，也很昂貴。馬修斯試著用我能明白的方式解釋抽取過程。

「首先，把石頭敲成一口大小的顆粒，然後磨成粉末。粉末過篩之後加水混合，把混合物放在一個叫做羅傑桌（Roger's Table）的檯子上，它運作的原理跟淘金一樣。我得在檯子旁邊坐好幾個小時，把一大桶粉末一匙舀到檯子上。檯子會震動，密度較高的礦物跑到最後面，輕的黏土跑到旁邊。做這件事得花上一整天。還有一種方法叫做磁選（Frantzing），就是逐步增加磁鐵的磁性，然後讓礦物從細管裡滑下去，不同的礦物會被不同的磁性吸住，這就能找出想要的礦物。

最後一個階段使用一種很可怕的化學藥劑，叫做二碘甲烷，這是一種「重液」，密度比水高很多，

但黏度跟水一樣。所以通常在水裡會下沉的東西，在重液裡會浮起來。因為鋯石的密度特別高，所以除了鋯石之外的礦物都會浮起來。然後，我用管子把鋯石吸起來，噴到一張濾紙上。把濾紙烘乾之後，用吃奶的力氣敲打這塊石頭，然後把它放到顯微鏡底下，祈禱能夠有什麼發現。」

他嘆氣的模樣很像勝率不高的參賽者，但是他熱愛這場比賽。「所以我一開始處理的岩石樣本可能有背包的一半大，最後只能從裡面找出四十顆肉眼看不見的鋯石晶體。」晶體用一種強酸磨蝕之後，測量鋯石裡有多少鈾衰變至鉛，這樣就能判斷出它的年代，誤差在幾十萬年上下。

幾小時後，我們來到這個地區最著名的化石層，不過它的名字很單調，叫 D 表面（D Surface）。它高高地懸在海濱之上，踏上它之前我們脫掉鞋子，換上聚酯短靴，以免磨損化石。換鞋宛如儀式，彷彿我們正要踏入一座神殿。

這塊岩石又大又平，圖案錯綜複雜，像清真寺的地板。剛才造訪的層面規模較小，我瞇著眼、歪著頭才看得出哪些圖案是化石、哪些只是普通圖案。D 表面的化石數量豐富、形狀鮮明，使我大感震驚。鴿子灣的表面約有五十個化石，這裡有一千五百個。到處都有化石，這是一個由蕨葉狀、塊狀、螺紋狀的化石構成的大花園，有些化石比一個大手掌還大。

當然，這裡其實不是花園。植物要等到兩億年之後才會出現在化石紀錄裡。不知道為什麼，這一點我怎麼想都想不通。我一直說，它們看起來就是植物。馬修斯說，這是因為在那個遙遠的年代，生物界之間的界線很模糊。他用樹打比方：人類與地球上現存的每一種生物，都住在這棵生命之樹的樹冠上，樹的底部是最早出現的單細胞生物，也是所有生物的起源。因此從樹冠往下回溯演化的

On Trails: An Exploration

過程，愈往下，生物之間的相似度就愈高。「於是你來到動物與真菌的核心定義，」他說，「兩者在生物學上的定義非常接近，只是各自『決定』用稍微不同的方式排列細胞。因為兩者演化出不同的細胞排列，結果其中一個長在枯樹上，另一個征服了地球。」

征服地球的關鍵是什麼？動物交配，並且以其他生物為食，不靠陽光維生。動物有很多細胞，細胞含有細胞核，但缺乏堅硬的細胞壁，而且幾乎每一種動物都長出肌肉。

我發現對亞力克斯的大哉問來說，肌肉扮演關鍵角色。雖然會游泳、伸展、漂浮、蠕動或甚至翻滾的生物很多（包括單細胞生物），但只有動物發展出肌肉纖維，使我們能夠以更多元的方式移動，也能夠舉起更多重量。亞力克斯的移跡化石有助於解答動物出現於何時。因為力量大到能在五億六千五百萬年前留下這些移跡的生物，必定擁有肌肉，意即必定是動物。

無巧不成書，亞力克斯發現移跡化石的那年夏天，他挖到一種全新的埃迪卡拉生物，這種生物身上有明顯的肌肉纖維。以五億六千萬年來說，這是目前化石紀錄中，年代最古老的肌肉纖維。雖然他不相信移跡化石就是這些「肌肉纖維製造出來的，但是這確實證明了肌肉的出現比過去大家所想的都更早。這個新物種長得很可怕，像一根細莖上伸出一隻攏起來的帶蹼手掌，等著抓住路過之人的腳。亞力克斯把這個新物種命名為「Haootia quadriformis」，前半的「Haootia」取自當地原住民貝奧圖克人（Beothuk）的語言，意思是：「惡魔」。

正如地球上的生物必須透過生與死才得以演化，科學的進步無法只仰賴新發現，也必須拋棄老舊觀念。任何一個科學新發現都必須接受公評，愈重大的發現，批評就愈猛烈。二○一○年，亞力克斯發表論文描述他發現了世上最古老的移跡化石，很快就有一位叫做葛雷格‧里塔拉克（Greg Retallack）的古土壤學教授想要推翻他的發現。里塔拉克說，這些痕跡不是動物製造的，而是被潮水推動的小卵石留下的「傾斜痕跡」（tilting traces）。亞力克斯迅速回應里塔拉克提出的每一個疑點。他還邀請德國生痕學家安卓亞斯‧威澤爾（Andreas Wetzel）親自檢視這些移跡化石，「傾斜痕跡」就是威澤爾提出的觀念。威澤爾向亞力克斯保證，這些化石不是傾斜痕跡。

於此同時，亞伯達大學有一個在烏拉圭做研究的團隊也發表了論文，宣稱他們發現的移跡化石比亞力克斯的早了兩千萬年。但是有一群烏拉圭地質學家對這篇論文提出質疑，他們認為岩石的年份測定並不正確，而且類似的化石只有在更年輕的二疊紀岩石中出現過。更令人懷疑的是，他們發現的化石比亞力克斯的更加古老，這表示當時已存在身體結構更加高級的生物。這就好比研究汽車的歷史學家說，自己發現了一輛十九世紀的飛天車。不是不可能，只是可能性不高（亞力克斯很有風度地說，他自己的發現也曾經被認為可能性不高）。

這就是科學研究的競爭本質，或者該說是自然淘汰本質會更貼切。哲學家卡爾‧波普（Karl Popper）提出的解釋非常有名，他說在爭取經費與名聲的過程中，錯誤的研究會得到證偽，只

On Trails: An Exploration

有最堅實的理論才能存活下來。遺憾的是，這種風氣會帶來一種副作用，馬汀‧布萊澤稱之為「MOFAOTYOF」準則（「我最古老的化石比你最古老的化石更古老」[My Oldest Fossils are Older Than Your Oldest Fossils]）：「科學家會盡量利用有限的材料做出最有力的主張，當然記者也有同樣的傾向。」大膽推測對健康的科學研究來說不可或缺，就像在傳統市場討價還價時，一開始一定要把價格喊得很低。不過，這種誇大其辭的傾向可能有風險，尤其是對研究結果一知半解的大眾，他們不知道證偽也是科學研究的一部分，可能會因此對任何科學新知產生偏見。

二〇一三年我與布萊澤通電話時，他告訴我，這個領域既存的不確定性正是它的迷人之處。他相信在未知的邊緣能夠找到純粹的科學。「卡爾‧波普一定會說，天文物理學跟古生物學不是真正的科學，因為你無法採樣研究，」他說，「我的想法正好相反。我認為這是科學的精神。猜測山的另一頭有什麼，然後去勘測未知的領域。開拓殖民地所需要的只是技術罷了。」布萊澤相信，科學家的心裡住著一位探險家。

像亞力克斯這樣在已知宇宙的邊緣工作，會產生幾種奇特的副作用，其中一種是知道的事情愈多，不知道的事情也跟著變多。跟亞力克斯和他的團隊談話時，我經常丟掉舊觀念，甚至連基礎知識也開始瓦解。例如，移動的定義是什麼？（漂浮算是移動嗎？一定要自己產生動力才算移動？）「動物」是一種清楚明確的分類嗎？還是界線模糊的分類？更進一步的問題是，生物的定義到底是什麼？

米凱爾‧菲東金（Mikhail A. Fedonkin）的著作《動物的崛起》（*The Rise of the Animals*）是埃迪卡拉

生物研究者的教科書，他在書中為生命下的定義是「自我存續的化學反應」或「自我組合的動態系統」。這套系統的基本元素是膜。少了膜，就沒有細胞；少了細胞，就沒有能讓化學反應持續不斷的獨立空間。「細胞膜也提供了與外在世界的溝通管道，但是它會調節進出細胞的東西，」菲東金寫道。這種溝通並不完整，而這樣的不完整定義出細胞之間的差異。

有長達數十億年的時間，地球上只有單細胞生物。但是，有一顆細胞因為跟其他細胞有更良好的溝通與合作而獲益。於是有些細胞可能彼此建立共生關係，然後聚集成群，最後連在一起形成組織。互相依存增加了約束，也增強了力量。儘管少了自由，但組織能組成更多樣的身體形態，包括兩側對稱（有明顯的正面與背面），這是目前陸海空各種動物的基礎結構。馬修斯用一種通俗的說法，總結了從細胞到兩側對稱動物，這長達數十億年的演化過程：「組織之所以發育出來，是因為這樣才有肌肉跟屁股。用臉拉屎總是不太好，怎麼想都是個餿主意。」

有組織的生物把自己定義為封閉的、緊密的個體系統。（「不然的話，」馬修斯說，「你的手臂會自己跑掉。」）但是，這些假設也正在逐漸崩解。我們坐在俯瞰大海的平坦石頭上吃午餐時，史都華說他最近在科學雜誌上看到一篇文章，文中對人類的真實定義提出質疑，因為人體的生存仰賴一個肉眼看不見的微生物宇宙。舉例來說，人體內的細菌數量跟人體細胞的總數量差不多，或甚至更多。

「你**身體裡面**，不屬於你自己的細胞比你自己的細胞還多，」馬修斯說。

「對，」史都華說，「這會令人懷疑『你到底是什麼？我到底是什麼？』我看那篇文章的時候，

On Trails: An Exploration

整個人陷入一種存在危機。」

我把李子吃到僅剩一顆濕答答、毛茸茸的果核，此時一股昏沉的感覺忽然襲來。我驚覺自己是如此複雜的存在：一塊有河水流過的內在大地，在河裡游動的細胞有原生的也有外來的；各式各樣的組織附著在骨架上，也跟骨架拉扯；一條消化道分解植物物質的團塊；兩個鼻孔吸入和呼出空氣；組織與組織之間，樹枝般的神經網路不停放電，奮力理解所有訊息。人體內有一個國度，裡面只有永恆的黑暗與嘈雜的生命，而且有很大一部分尚待探索。其實，每一個人都狂野到骨子裡。

十

午餐後，我們沿著海岸東行，隨著地質時間順序爬上愈來愈年輕的岩石。我們靠亞力克斯的地層圖指引方向，它看起來像一個多層的冰淇淋三明治。每一層都代表一個岩層，有些岩層鑲嵌著已知化石，很像灑了巧克力碎片。我們在一個地方停下腳步，地層圖顯示這裡應該有一批圓盤形化石，但是我們沒看見。光的角度不對。有些岩層只會在太陽位置較低、影子較明顯的時候，才能看見裡頭的化石。亞力克斯蹲著走下去，仔細查看岩石。他的視線突然聚焦於一處。「哇，」他指著某處說，「那裡有一個。」我望向他手指的地方。繽紛的背景上顯現出一個卵形化石的輪廓，很像小時候看的那種立體圖，我得鬥雞眼才能看出上面的3D圖案。

「其實有很多！」亞力克斯一邊說，他的手一邊劃過布滿紋路的表面。他的手指經過的地方，

有五、六個圓盤形化石跟著現身。

我目瞪口呆。我眼中的岩石表面是一團雜亂的密碼：

```
QAZXSWEDEWASDXDRTHUJKGFRTDXDRTDEASVBS
EDEGFRTGFDEWRDSAWEDSERTGVFTYHGYUDXKPT
DRTGFRTJHUJKMJUIOLKMJIOLKOPOIUJHHYYHGH
TFTFGFFRDCVFDFEDSXDEDFDCVGFASOEGFGHJF
GFGFDFDSXSWWSAZXDXCFDXCFRDSFOSSILFGYST
GLJXPYFOSFOSSILHYHUIOPLKJUYTGHNBVGFTRD
VCFKIUJASOPOIKMJNHINJUHYNJHNJMKIJUHNJM
NMJHJKJHBNJNMKJNMKJNMKJMKMJHBEAJDAEI
IEODFKDLSDKFJMCLXSOEOEOEKRJFIKDOLSXCKM
JDLSKOGHNHJUFOEJOABARIDONGOEOIDNOODC
OSOIDKEDINTOQKIOPREDEWASDXDRTGFRTGFDE
RDSAWEDSERTGVFTYHGYUJJHUJKMJUIOLKMJIOLK
POUJHHYYHGHYGTFTFGFFRDCVFDFEDSXDEDFDC
VGFASOEGFGHHGFGFDFDSXSWWSAZXDXUIPCFDX
CFRDSFOGOSTFGYSTOGOOOFOHFOSSILYHUHUM
PLKJUYTGHRDFGBVCFKIUJASOPOIKMJNHHNJUHYL
HNJMKIJUHNJMKJHNMHJKJHBNJNMKJNMKJNMK
MKMJHBEAJDAEIURIEODFOSSILDKFMCLXSOEOEO
KRJFKDOLSXCKMKFJDLSKOGHNHJUFOEJOABARD
NGOEOIDNOODCNOSOIDKEIDINTOAQNBVCXEDEH
SDXDRTGFRTGFDEWRIDSAWEDSERTGVFTYHGYUJ
KMJUIOLKMJIOLKOPOIUJHHYYHGHYGTFTFGFFRD
DFDEDSXDEDFDCVGFASOEGFGHGFGHGFGFDFDSXS
WSAZXDXCFDXCFRDSFOGOSGOOOFOSSILSFHYHU
PLKJUYTGHNBVGFTRDFGBVCFKIUJASOPOIKMJNH
UHYNJHNJMKIJUHNJMKJHNMJHJKJHBNJNMKJNM
NMKJMKMJHBEAJDAEIURIEODFKDLSDKFJMCLXSO
RDFGBVCFKIUJBARIDONGOEOEOEKRJFKDOLSXCK
KFJDFKDLSDKFOSSILSKOEOEOEKRJFKDOLSXCKM
JDLSKOGHNHJUFOEJOABARIDONGOEOIDNOODC
OSODKEIDINTOQKOPREDEWASDXDRTGFRTGFDEW
```

但亞力克斯卻看見一幅清楚的景象：

On Trails: An Exploration

66

```
XXXXXXXXXXXXXXXXXXXXXXXXXXXXXXXXXXXXX
XXXXXXXXXXXXXXXXXXXXXXXXXXXXXXXXXXXXX
XXXXXXXXXXXXXXXXXXXXXXXXXXXXXXXXXXXXX
XXXXXXXXXXXXXXXXXXXXXXXXXXXXXXXXXXXXX
XXXXXXXXXXXXXXXXXXXXXXXXXXXXFOSSILXXXXX
XXXXXXXXFOSSILXXXXXXXXXXXXXXXXXXXXXXXX
XXXXXXXXXXXXXXXXXXXXXXXXXXXXXXXXXXXXX
XXXXXXXXXXXXXXXXXXXXXXXXXXXXXXXXXXXXX
XXXXXXXXXXXXXXXXXXXXXXXXXXXXXXXXXXXXX
XXXXXXXXXXXXXXXXXXXXXXXXXXXXXXXXXXXXX
XXXXXXXXXXXXXXXXXXXXXXXXXXXXXXXXXXXXX
XXXXXXXXXXXXXXXXXXXXXXXXXFOSSILXXXXX
XXXXXXXXXXXXXXXXXXXXXXXXXXXXXXXXXXXXX
XXXXXXXXXXXXXXXXXXFOSSILXXXXXXXXXXXXX
XXXXXXXXXXXXXXXXXXXXXXXXXXXXXXXXXXXXX
XXXXXXXXXXXXXXXXXXXXXXXXXXXXXXXXXXXXX
XXXXXXXXXXXXXXXXXXXXXXXXXXXXXXXXXXXXX
XXXXXXXXXXXXXXXXXXXXXXXXXFOSSILXXXXX
XXXXXXXXXXXXXXXXXXXXXXXXXXXXXXXXXXXXX
XXXXXXXXXXXXXFOSSILXXXXXXXXXXXXXXXXXXX
XXXXXXXXXXXXXXXXXXXXXXXXXXXXXXXXXXXXX
```

我問他如何鎖定零碎的相關視覺資訊，他說訣竅在於訓練眼睛。但史都華提出異議。他認為亞力克斯天生眼力過人，不只是眼睛好，而且整組感知機制都比多數人好。「這傢伙老是這樣欺負我，」史都華說，「例如我們在英格蘭尋找化石，他一下子就說『這裡有一個，那裡有一個』。我真的很沮喪。他會走上這一行不是偶然。」

後來，亞力克斯好心地用更詳細的方式解釋一次。他說關鍵在於「試著刪除雜訊」：先辨認出

對未受訓練的眼睛來說很像化石的非生物特徵，然後加以摒除。只要刪掉不重要的形狀，化石就會浮現。你也需要一個「搜尋畫面」，他說，「如果你知道自己要找的是什麼，就會看見它。如果不知道，就可能會錯過它。」

我突然想起一個煩擾所有科學領域的問題。尋找新發現的科學家顯然困在一個邏輯盲點裡：如果你連自己在找什麼都不知道，要找到它是極度困難的事。所以才需要發揮想像力去假設。根據已知的模式去推測，就能夠預測和想像新的現象，如此一來，就可以知道追求的目標。

假設是一種強大的工具，就算我們以為自己正在尋找的目標並不存在，也能帶來成效。赫胥黎提出典範轉移理論（paradigm shifts）的時間，比美國物理學家孔恩（Thomas Kuhn）早了約五十年，他認為這種推測的過程引領所有的科學探索：

人類經由不斷犯錯慢慢接近遙不可及的真理。碰到複雜的難題時，人類會武斷地想出一個簡單假設來解釋與合理化這個世界。提出假設後，便以這個假設為基礎去行動和思考，彷彿這個假設正確無誤。透過經驗，我們逐漸知道假設的不足之處以及如何修正。因此，做出偉大科學發現的人，都曾嘗試證實與事物本質有關的錯誤理論。新發現使我們不得不修正原本的假設，在證實修正版假設的過程中又有更新的發現，於是假設再度修正。以此類推，不斷重複。

科學的開放性質可以是最大的優勢，也可以是致命的缺陷，取決於你從哪個視角切入。相信神

On Trails: An Exploration

68

祕學或抱持懷疑論的人，認為科學的變化無常證明科學知識全都是膚淺和虛假的；深信科學方法的

人卻認為，科學經由不斷演進愈來愈符合未知的宇宙輪廓，反而是一件令人安心的事。

十

我們的地質時間之旅以亞力克斯發現移跡化石的層面為終點。面向大海的一片岩壁上，突出一塊高度齊腰的岩架。我們懸掛在岩架上往下望。跟之前一樣，我只看到一大片平坦石面，直到亞力克斯指出刻印在岩石上的細微痕跡。

終於，我看到了此行的目標：地球上最古老的路。它們不容易發現，很像鉛筆在未乾的混凝土上輕輕劃過。馬修斯打開水壺，在岩石上淋了一些水，使浮雕般的路徑更加鮮明。我可以明白為什麼之前的幾十位古生物學家沒有注意到它們。附近有很多大型的、明顯的身體化石，印在大範圍的表面上。亞力克斯的移跡化石，像刻在羅浮宮樓梯把手上的一首詩。

我們沿著岩架一路仔細查看更多移跡。雖然大小不一，但全都不到拇指的寬度。大部分都滿直的，但是有一條繞了一圈，像一條痛苦的蛇。亞力克斯相信，這證明了這些痕跡不是里塔拉克所說的，洋流在海床上拖行石頭或岩架留下的痕跡。

我的手指輕撫這些痕跡。它們承載著清晰的生命紋路。它們的表面有一串套疊在一起的弧線……(((((((。亞力克斯認為，這些弧線是圓形的腳留下的足跡，這種生物吸水膨脹身體，然後向

前延伸，抹去了前方留下的印記。有些痕跡的終點是一個小漣漪⋯((((((((，這叫做「末端印記」（terminal impression），可能意味著這隻生物在此地長眠。

現代海葵在海床上爬行時，也是使用類似的流體靜力膨脹系統。亞力克斯認為，這提供了最早的動物為什麼留下路徑的一絲線索。在誤解角發現的許多埃迪卡拉生物，據信一輩子都像吸盤一樣的腳把自己牢牢固定在地上，用肉肉的身體延展到水柱裡採集食物。類似體型的現代動物也喜歡固定在堅硬的基底上，例如石頭，或是玻璃。亞力克斯在實驗室裡觀察到，從水族箱的玻璃上被強行撬起來的海葵，會在水族箱底的沙地上爬行，碰到堅硬平坦的表面才會停下腳步。

亞力克斯認為化石移跡也是相同的成因：一隻埃迪卡拉生物從石頭上被沖走，陷在鬆散的沉積物裡，奮力重新尋找立足點。

我之所以來到誤解角，是為了明白最早的動物為什麼開始到處亂跑。我原本以為移動的動力來自食物、性或立即危險。這種反直覺、但或許同樣原始的需求我卻從沒想過：對安定的渴望。

我回想起在塌克莫樹叢裡迷路的經驗，當時我極度渴望一棟建築或甚至一條小路帶來的安心感，一種實在的、熟悉的、可以讓我依附的東西。赫胥黎也感受到相同的渴望，我猜大多數的人都有過這種渴望。我們無法確知古代的埃迪卡拉生物有怎樣的感受，甚至不知道牠們是否能夠感受，但是線索就在這裡，寫在石頭上。原來（或許一開始就是如此），地球上用盡全身力量爬出第一步的動物，很可能只是想要回家。

On Trails: An Exploration

70

路

第二章

離開紐芬蘭回到家之後，我的腦袋裡塞滿了新的問題。我還在為誤解角的移跡化石苦惱，原因連我自己都不太清楚。我愈思考那些不可思議的古老塗鴉，就愈覺得它們死氣沉沉得怪異。不只是因為留下這些路徑的動物已經死了五億年。路通常都有一種充滿生命力的彈性，一種形態上的柔韌或優雅，但這些移跡化石通通沒有。

直到後來，我研究了螞蟻（世上最厲害的造路者）的隱形路徑之後，才終於知道答案：嚴格說來，埃迪卡拉生物留下的路不是路，而是**痕跡**。螞蟻路徑奇妙的效率，來自一個非常簡單的回饋機制。一隻螞蟻留下一條路，下一隻螞蟻照著走，下下一隻、下下下一隻螞蟻也都照著走，隨著每一隻螞蟻走過微妙的演化。我們沒有理由相信，一隻埃迪卡拉生物會跟隨另一隻埃迪卡拉生物的足跡（或足痕）。牠們的路是沒有回應的呼喚。

英語裡有好幾個單字能用來描述移動留下的線條：「trail」（小徑）、「trace」（痕跡）、「track」（蹤跡）、「way」（路／方向）、「road」（道路）、「path」（行人走的路），長久下來，它們的字義都已糾結在一起。

我也跟大家一樣混淆這些字義，一部分的原因是這幾個單字的意思經常重疊，跟它們代表的東西一樣。不過，暫時把它們分開解釋，有助於理解路徑的功能。比如說，「trail」和「path」的涵義略有不同：「path」聽起來比較高貴、威嚴，有一點溫馴；「trail」是非計畫、凌亂、野蠻的。《牛津英語詞典》的編輯（有點高高在上地）給「trail」下的定義是「粗糙的小路」（a rude path）。他們說，《牛津英語詞典》的編輯給「trail」下的定義是「粗糙的小路」聽起來很彆扭。但是，為什麼？只會出現在野外，不會出現在人力開墾過的地方；「花園裡的野路」聽起來很彆扭。但是，為什麼？後退一步就會發現，「trail」跟「path」的主要差異是方向。「path」向前延伸，「trail」向後延伸

On Trails: An Exploration

（只要想像一下躺在大象狂奔的「path」或是大象狂奔的「trail」兩者的差異馬上顯而易見）。「path」被視為比較有教養，部分是因為它們跟其他都市建築計畫很像：憑藉智慧畫出在空間裡向前延伸的直線，然後用偉大的上肢（雙手）建造出來。相較之下，「trail」的形成過程剛好相反，是骯髒的雙腳走出來的。

由於美洲白人經常只能使用動物與原住民留下的「trail」，於是在十九世紀的北美洲，這兩個單字的意義合而為一。「trail」被賦予一種西部的味道。《牛津英語詞典》最早提到「trail」這個單字（意指步道、動物足跡或馬車路），可追溯到路易斯與克拉克遠征（Lewis and Clark expedition）[1]。理查・爾文・道奇上校（Richard Irving Dodge）在一八七六年的《大西部平原》（Plains of the Great West）一書中，根據自己的追蹤經驗提供了以下這個有用的定義：「trail」是一串可靠的「記號」（sign）。我喜歡這個定義，因為它擺脫了「trail」等於一條光禿泥土小路的錯誤假設。不過它還需要進一步解釋。「記號」的同義詞痕跡（spoor）是不可數名詞，意指動物經過時留下的印記：足跡、糞便、斷枝、被鹿角磨掉樹皮的樹幹。「記號」組成路，但「記號」絕對不是路，道奇寫道，「鹿留下『記號』，但你不一定能按照記號追蹤牠們。」以這個似乎同義反複的定義來說，路是可以追蹤的。

追蹤一條路的時候，會發生奇蹟般的事。原本沒有生命的路，蛻變成一套清晰的記號系統，讓

1 譯註：一八〇四年，梅里韋瑟・路易斯（Meriwether Lewis）與威廉・克拉克（William Clark）率領遠征隊從密蘇里州出發，西行抵達太平洋，歷時三年。

動物可以一個跟著一個，彷彿有心電感應般跨越長長的距離（這種記號可以是物理的、化學的、電子的或理論上的。以這種情況來說，媒介不等於訊息）。

真正不可思議的，是這些記號系統不需要特別的智慧就能創造或遵循。最早跟隨前人蹤跡的動物裡，可能包括海洋腹足動物（蝸牛和蛞蝓的祖先），牠們出現於奧陶紀。現代海洋腹足動物經常在海床上循著黏答答的痕跡行走，牠們嘗得出這道黏液痕跡的味道，這過程叫做「接觸化學感受」（contact chemoreception）。腹足動物的黏液，主要功能是加快移動速度，不過這種黏滑的媒介也演化出一種信號機制，就像高速公路的路面很平滑，但路肩卻很顛簸，目的是防止駕駛開出路面。有些腹足動物（例如田螺）只會循著黏液路徑前進，所以牠們可以一個跟著一個，像獸群那樣的遷徙。

笠貝剛好相反，牠們分泌的黏液痕跡是用來回家的，摸索著方向回到牠們在岩石上刻鑿出來的隱密角落。

黏液痕跡在陸地上發揮相同功能，陸地上的蝸牛跟蛞蝓經常使用它們。達爾文說過他的朋友隆斯戴爾（Lonsdale）的故事，他曾經把兩隻布根地（Burgundy）蝸牛放在一個「很小而且食物不足」的花園裡。比較強壯的那隻蝸牛爬過圍牆，到一牆之隔、食物較多的花園裡。「隆斯戴爾先生認為，牠拋棄了虛弱的朋友，」達爾文寫道，「但是牠只離開二十四小時就回來了，而且顯然把探險的成果傳達給朋友，因為後來牠們兩個走同一條路翻牆到隔壁。」

隆斯戴爾先生似乎沒想到，如果第一隻蝸牛可以為朋友留下一條清晰可辨的路，就不需要其他溝通方式。路是動物界最優雅的資訊分享管道之一。每一吋距離都是一個記號，像草草畫下的箭號，

On Trails: An Exploration

74

言簡意賅地說：

由此去……

由此去……

由此去……

＋

路的發明為動物之間的溝通提供了一種強大的新技術，是一種以二元語言為基礎的原始網際網路：這個方向或不是這個方向。運用這種新技術的箇中翹楚非螞蟻莫屬，牠們利用道路尋找新的食物來源，然後把食物搬回蟻巢。科學家研究這些雖然微小卻效率奇高的道路系統，學習如何提高光纖網路傳送資訊的速度。

螞蟻為什麼能夠敏捷地分工合作，這個問題曾困惑人類好幾個世紀。有人相信每一隻螞蟻都擁有微小而特殊的智能，賦予牠理性、語言和學習能力，一八一〇年自然學家尚·皮耶·禹伯（Jean Pierre Huber）就曾提出這種觀點。簡言之，螞蟻運用智慧找到食物，然後把食物的資訊「散播」到整個蟻巢。（這種極其人格化的觀念在民間故事與童話裡相當常見，包括《伊索寓言》以及特倫斯·韓伯瑞·懷特〔T.B.White〕的《永恆之王》〔The Once and Future King〕）。在許多這樣的故事裡，工蟻都聽

從一位大權在握的「皇后」發號施令。）反對這個論點的人（笛卡兒的信徒）認為，螞蟻不具有任何智慧，或者用當時的詞彙來說，螞蟻沒有「靈魂」。螞蟻只是由一位全能的神操控的機器，神可能把牠們當成傀儡一樣控制，或是把牠們設計成發條玩具。雖然時機晚了一點，但自然學家尚－亨利‧法布爾（Jean-Henri Fabre）也反對這個理論，他在一八七九年寫道：「昆蟲可能經由漫長的隨機實驗、盲目的摸索而逐漸學會應有的技術，代代相傳嗎？混亂中可能生出這樣的井然有序，危險中可能生出這樣的先見之明，愚昧中可能生出這樣的智慧嗎？」法布爾認為不可能。「我看得愈多、觀察得愈久，這些難解之謎背後的（神性）智慧就愈顯著。」

這場爭論的其中一方說，每一隻昆蟲都有智慧；另一方則說，昆蟲毫無智慧，只不過是被一隻全能的手掌控罷了。直到最近，科學家才逐漸明白答案介於兩者之間：螞蟻的複雜行為不是因為每一隻螞蟻都好聰明，而是歸功於聰明的系統：一種存在於生物內在以及生物彼此之間的智慧。

所有動物都位在智慧光譜的某處，光譜的一端是內在智慧，一端是外在智慧。山居隱士落在內在智慧的一端，他的想法都在孤獨的腦海中盤旋，像關在玻璃罩裡的飛蛾。黏菌落在另一端。黏菌是單細胞形成的蔓延團塊，可說是最蠢笨的生物，連最基本的神經系統原基都沒有。但是，黏菌發展出一種非常有效的獵食方法：伸出觸手般的偽足到處摸索，沒摸到東西就收回偽足。偽足收回來的時候會留下一道黏液痕跡（應該說是一條反痕跡），讓黏菌知道那些地方沒找到食物。接下來，牠們會往沒有黏液的方向繼續盲目搜尋食物。利用這種類似試誤法的方式，黏菌可以解決非常複雜的問題。曾有研究者把燕麥排列成東京周圍的主要人口中心，看黏菌能否把這些人口中心串連起

來。黏菌成功複製出現代鐵道系統的配置。請花點時間思考這件事：單細胞生物能跟日本頂尖工程師一樣，設計出巧妙的鐵道系統。但是，無論黏菌擁有怎樣的智慧，都是完全外在的智慧。只要把黏菌放在塗滿黏液的地方，也就是消除痕跡，黏菌就會到處亂走，彷彿得了癡呆症。黏菌不會儲存任何資訊。儲存資訊的是痕跡。

人類是同時具備內在智慧與外在智慧的物種。人類有較大的腦與（通常）較小的家族，傳統上人類會控制個人的智慧，以便與對手爭搶食物跟伴侶、打獵和支配其他物種，進而到最後掌控全球。後面幾章將會提到，人類也會把智慧存放於外在，形式包括路徑、口耳相傳的故事、文字、藝術、地圖和近代的電子數據。儘管如此，就算到了網路時代，我們依然對個人的天才抱持著浪漫幻想。多數人（尤其是美國人）認為，自己的聰明才智以及隨之而來的成就，全都歸功於自己。在這樣的觀念上。每當寫到道路，我們習慣把道路的開闢歸功於某一位「開路先鋒」，例如開拓荒野之路（Wilderness Road）的丹尼爾・布恩（Daniel Boone）[2]，還有規劃阿帕拉契山徑的班頓・麥凱（Benton MacKaye）[3]。幾個世紀以來，科學家已漸漸明白大部分道路誕生的真實過程（集體地、自然地、不需要設計師規劃或暴君下令），但多數人卻依然對此毫無所知。

人類是本位主義的群體基礎建設視而不見。本位主義也延伸到我們對道路的本位主義中，我們一直對造就個人頓悟的群體基礎建設視而不見。

2　譯註：十八世紀美國拓荒探險家。
3　譯註：二十世紀美國林務官兼保育人士。

有趣的是，人類是從卑微的毛毛蟲身上看到昆蟲道路的智慧。一七三八年的春天，念哲學的日內瓦年輕學生查爾斯・邦納（Charles Bonnet）在位於托內（Thônex）的家宅附近的鄉間散步時，看到山楂樹的樹枝上有個白色的、如絲綢般的小巢。巢裡有幾條剛孵出的天幕毛蟲（tent caterpillar）正在蠕動，身上覆滿火紅的細毛。

年僅十八歲的邦納體弱多病，有氣喘、近視、重聽，不像是成年之際，父親一直對他施壓，希望他能成為律師。但是他想用一生探索昆蟲與其他小動物的微觀宇宙，當時這還稱不上是一種專業。

邦納決定剪下這根樹枝帶回家。當時，大多數的自然學家都會把毛毛蟲放在一種叫做「粉盒」（poudrier）的玻璃罐裡，以便觀察毛毛蟲的身體構造。但是邦納想觀察牠們未受阻撓的自然行為，所以把戶外環境帶回家。他想到一個方法：把這根山楂樹枝架設在書房窗戶的窗框外。這扇窗戶成了一台古老的電視，透過玻璃屏幕呈現一個微型世界，邦納全神貫注地在窗前待了無數個小時。

他耐心等待了兩天，才終於看到毛毛蟲離巢，排成一列爬到窗戶的玻璃上。四小時後，毛毛蟲隊伍成功爬到窗戶的頂端，然後又轉身向下。奇怪的是，牠們往下爬的路跟剛才往上爬的路完全重疊。邦納後來寫到自己甚至追蹤了毛毛蟲的路線（應該是用蠟鉛筆畫在窗玻璃上），看牠們會不會偏離路線。「但牠們永遠走相同路線，從不偏離，」他寫道。

邦納每天看著牠們爬到窗玻璃上的探險過程。仔細觀察後，他發現毛毛蟲爬過的地方會留下一條超細的白線，其他毛毛蟲會跟著這條白線走。出於好奇，邦納用手指抹去白線，截斷了牠們的路徑。領頭回家的毛毛蟲路隊長走到斷掉的地方時突然轉身，顯然不知所措。跟在牠後面的幾隻毛毛蟲也一樣。每一隻毛毛蟲走到路徑被截斷的地方時，都會轉身或停下來摸索找路，像人類在黑暗中摸索掉在地上的手電筒。終於，其中一隻毛毛蟲（邦納認為牠「比其他同伴大膽」）勇敢向前邁進：牠走出一條橫越虛無的新路線。其他毛毛蟲跟隨其後。

信心百倍的邦納收集了更多毛毛蟲的巢，放在他的壁爐架上。很快就有大量毛毛蟲在他的臥室裡到處探索，牠們在牆壁、地板、甚至家具上遊盪。邦納肯定有一種成為小神的感覺，因為他只要擦掉某些路徑，就能控制毛毛蟲的活動範圍。他得意地把這個訣竅告訴訪客。「你看看這些小毛蟲是不是走得井然有序？」他問道，「我保證牠們絕對不會超過這個地方。」他的手指在路徑上一抹，毛毛蟲真的停下腳步。

＋

在南方阿帕拉契山徑的幾個路段，我偶爾也會在樹上看到如帳篷般的神祕白巢。有些巢大得嚇人。我只要在山徑上轉個彎，就可能會看見一棵樹被多邊形的雲朵完全包覆。其他健行客給這樣的樹起了個名字，叫「木乃伊樹」。

不知道為什麼，我很怕牠們。我後來才知道，天幕毛蟲本來就是一種恐怖的動物。牠們的臉好像戴了黑色面具，身體長滿末端有毒的細刺。在風大的日子裡，這些毒刺可能會被風吹掉，隨風飄到超過一公里以外的地方，造成紅疹、咳嗽與急性結膜炎。有幾種天幕毛蟲每隔十年數量會暴增一次，像油輪漏油一樣覆滿整個鄉間。一九一三年六月，大批森林天幕毛蟲湧入長島鐵路（Long Island Rail Raod），火車車輪輾過的毛毛蟲殘骸厚厚地覆蓋在軌道上。

生物學家艾瑪・戴斯普蘭（Emma Despland）告訴我，她曾經在天幕毛蟲暴增的期間，走進採收楓糖的糖楓樹林裡。她說那簡直就是一座「鬼林」。

她說，「當時是六月，但樹上一片葉子也沒有。到處都是大團黏呼呼的絲線，很像萬聖節的裝飾，」她說，「你聽見下雨的聲音，但不是真的下雨，而是毛毛蟲正在大便。」

喜歡天幕毛蟲的生物學家不多。但是數世紀以來，像戴斯普蘭這樣的研究者為了一個特定的原因研究天幕毛蟲：牠們是完美的跟屁蟲。牠們絕對忠誠、非常愚蠢。天幕毛蟲是循路前進的反證。

戴斯普蘭說，把較年輕的天幕毛蟲跟同巢的夥伴分開，牠會一直困惑地搖擺頭部找路，而且可能會餓死。落單的天幕毛蟲澈底無助，但是成群的天幕毛蟲可以吃光一整座森林。

我想親眼看看這種膽小的動物，如何同心協力在地球上活得欣欣向榮。於是我跳上巴士，前往戴斯普蘭位於蒙特婁的實驗室，她在那裡研究森林天幕毛蟲。我一到實驗室，她就打開一個密封保鮮盒，讓我看裡面的毛毛蟲：幾隻毛茸茸的黑色小蟲，很像有生命的幾條老鼠屎。然後，戴斯普蘭用老舊的桌上型電腦播放一支實驗的縮時影片，實驗目的是判斷天幕毛蟲如何尋找食物，毛毛蟲

On Trails: An Exploration

80

被放在一條紙板做的跑道中央，跑道左端是一片顫楊樹（quaking aspen）的樹葉，這是牠們特別愛吃的食物。右端是混種白楊樹的樹葉（*Populus trichocarpa*×*P. deltoides*〔殖株編號H11-11〕），牠們不愛吃。這個實驗很單純，就像把一群蒙著眼睛的孩子放在一條長長的走廊上，走廊的一頭放著一塊巧克力蛋糕，另一頭放著一堆生芹菜。孩子們的任務是找到並分享好吃的蛋糕，所以他們可能會先分頭行動，再呼喚彼此。但毛毛蟲會怎麼做呢？

戴斯普蘭的電腦螢幕上出現五條紙板跑道，五場實驗同時進行。不過她要我注意從底部往上算來的第二條跑道，那一組毛毛蟲連續嘗試好幾分鐘，卻每次都跑到混種樹葉那一端。其他毛毛蟲跟著第一隻，很快地整巢毛毛蟲都爬到綠色的寬葉子上，卻幾乎一口也沒吃。時間過了很久，久到令人不安，但牠們依然無法修正一開始犯下的錯誤。牠們循著原本的路回到跑道中央的「營地」（一塊牠們自己打造的休憩處），然後再度出發前往右邊的混種樹葉，沒有一隻想要往左，走向好吃的顫楊樹葉。每一隻毛毛蟲似乎總是跟著大家一起走向混種樹葉，留下更多痕跡與回饋，無限循環。

我想起邦納說他曾經觀察到一件事：一群松舟蛾（pine processionary）的幼蟲不小心在陶瓷花瓶的瓶口走出一條環狀路線。他沒有詳述，但這群毛毛蟲顯然就這樣繞圈繞了至少一整天。後來法布爾也觀察到相同的現象，而且他的觀察結果很有名：他發現，這群毛毛蟲在突破並離開銜尾蛇般的環狀路線之前，居然繞圈繞了一星期以上。安妮·迪勒在著作《汀克溪畔的朝聖者》裡說，她讀到法布爾筆下這些沒有靈魂、不停繞圈、像機器人般的毛毛蟲時，覺得非常恐怖。「令我們感到恐懼

的是僵化，」她寫道，「那是沒有方向的移動，沒有影響力的力量，毛毛蟲沿著花瓶瓶口毫無目的地前進。我討厭這件事，因為我自己也可能隨時選擇那條迷幻而閃亮的路。」

戴斯普蘭的毛毛蟲似乎被困在同樣的無腦迴圈裡。這個循環持續了一個多小時：毛毛蟲返回營地，出發前往混種樹葉，然後再次返回營地。我開始侷促不安。

終於，有幾隻毛毛蟲離開迴圈，往相反的方向前進。牠們走得很慢，帶著令人難以忍受的躊躇緩慢地移動、閃躲、畏縮、拖延、互相推擠，而且還經常走回頭路。戴斯普蘭猜這樣的猶豫態度來自遺傳，牠們天生討厭離開群體、形單影隻，這樣很容易被鳥叼走。

第二個小時即將結束前，這支偵查隊終於抵達顛楊樹葉，其他毛毛蟲也一一走上牠們開闢的新路。雖然一開始走錯路，但是到了第四個小時，所有毛毛蟲都已找到正確的樹葉並且吃個精光。

這些毛毛蟲的覓食技術極度簡單，甚至愚蠢，但是有用。戴斯普蘭說，這方法之所以萬無一失，是因為飢餓會促使牠們蠢蠢欲動，進而驅動牠們捨棄舊路，尋找其他的路。「領頭的毛毛蟲通常也是肚子餓的毛毛蟲，」她說，「因為牠們願意付出代價。」

十

做完最初的毛毛蟲實驗一年之後，有一次邦納在外面尋找新的毛毛蟲時，碰巧看到一種刺刺的花，叫川續斷（teasel）。花冠住著一群小紅蟻。秉持著一貫的好奇心，邦納摘了這朵花帶回書房，

On Trails: An Exploration

把它直立地插在一個打開的粉盒裡。

有一天邦納回到書房，發現有幾隻螞蟻捨棄了蟻巢。經過一番找尋，他發現螞蟻爬上牆壁，啃食窗戶的木頭頂框。他在日記中描述他看到一隻螞蟻先爬下牆壁，然後爬上玻璃罐，回到蟻巢。於此同時，有兩隻螞蟻從川斷續的花冠裡爬出來，然後爬到窗戶的頂框上。牠們走的路線跟另一隻螞蟻一模一樣。

「我立刻想到，我眼前的這些螞蟻也跟毛毛蟲一樣，留下蹤跡為自己指引方向，」他回憶道。

當然，他知道螞蟻沒有吐出一條線。但牠們確實散發一種強烈的氣味，有人說是一種類似尿液的氣味（所以螞蟻的英語古名才會叫做「pismire」，後來又變成「piss-ant」）[4]。邦納認為，這種物質可以「或多或少附著在牠們接觸過的物體上，然後對嗅覺發揮作用」。他用野貓的蹤跡來比擬螞蟻的「隱形痕跡」：雖然人類察覺不到，但是對狗來說，就像血液一樣氣味強烈。

他的懷疑很容易驗證。跟以前一樣，他用手指在螞蟻的道路上抹了一下。「我用這種方式在螞蟻的道路上製造了與手指同寬的斷層，牠們的反應跟毛毛蟲完全相同。螞蟻被迫改道，牠們走到一半就停下腳步，看著牠們手足無措的模樣，我覺得很有意思。」

邦納碰巧為螞蟻的道路找到一個簡潔的解釋，不需要強大的記憶力、視力，也不需要簡單的語

4 譯註：「pismire」的字源是「piss」（尿）加上「mire」（泥沼），原本用來形容蟻丘的氣味，後來變成螞蟻的意思。「piss-ant」也跟螞蟻留下的尿味有關。

言（如禹伯和法布爾後來的提議）。邦納正確地推論出螞蟻會循路回家，也會循路前往食物來源。

但是，有些螞蟻會「因為被某些氣味或人類不知道的感覺吸引」，而離開既定路線，開闢出新的支線。如果這隻叛逆的螞蟻發現食物，牠會在返回蟻巢時留下新路，讓其他螞蟻有路可循。因此，邦納寫道，「一隻螞蟻不需要用語言宣布自己的發現，就能引領大量螞蟻同伴前往特定的地方。」

從日記的內容看來，邦納似乎不知道自己的發現有多重大。科學家一直懷疑螞蟻行走時會留下化學物質。十六世紀時，德國植物學家奧托‧布倫費爾斯（Otto Brunfels）與希羅尼穆斯‧鮑克（Hieronymus Bock）發現螞蟻會分泌甲酸，因為被扔在蟻丘上的藍色菊苣變成了鮮紅色。但是在邦納之前，沒有人把這些線索串在一起。

邦納死於一七九三年，差不多在同一時期，動物學家皮耶‧安德烈‧拉特耶爾（Pierre André Latreille）證實了邦納的想法，螞蟻確實靠嗅覺辨認方向。他的作法是切斷螞蟻的觸角。他寫道，螞蟻立刻漫無目的地亂走，彷彿「喝醉或陷入某種瘋狂狀態」。一八九一年，博學的英格蘭爵士約翰‧盧伯克（Sir John Lubbock）利用Y字型的迷宮、橋梁與旋轉的平台，進行了一連串富開創性的實驗。煞費苦心的實驗證實，黑褐毛山蟻（Lasius niger）辨識方向的主要方式是氣味痕跡。

一九五〇年代晚期，愛德華‧威爾森找到火蟻分泌蹤跡費洛蒙的腺體，解開了這個謎題。他直覺認為這種物質位於螞蟻的腹部，所以他切開螞蟻的腹部，用磨利的鐘錶匠鑷子夾出腹部內的器官。然後，他把每一種器官塗抹在一片玻璃上。每塗好一片，他就會觀察附近的蟻群有何反應。一片接著一片，一種器官塗完再換下一個（毒腺、後腸，還有一小坨叫做「脂肪體」的肥油），蟻

群都毫無反應。最後，他把小小的、手指形狀的杜佛氏腺塗抹在玻璃上。「螞蟻的反應非常激烈，」威爾森後來寫道，「牠們一邊奔跑一邊擺動觸角，感受空氣中揮發與消散的分子。牠們在痕跡的終點困惑地繞圈子，尋找不存在的獎賞。」

到了一九六〇年，人類對螞蟻道路的模糊認識突然變得清晰。有兩個關鍵的新名詞同時誕生。一個是由兩位德國生物學家發明的「費洛蒙」：觸發或散發信號的化學物質；另一個是由皮耶－保羅・格拉斯（Pierre-Paul Grassé）提出的「共識主動性」觀念（stigmergy）。共識主動性是利用儲存在環境裡的信號，達成間接的溝通和無領袖的合作。以白蟻為例，牠們就是透過共識主動性齊力完成巨大的建築：沒有工頭，彼此之間也沒有直接溝通。牠們只是對環境裡的幾個簡單線索做出回應（如果這裡有泥土，就把泥土搬去那裡），這些線索驅動牠們進一步改變環境。利用這種行為回饋迴路，白蟻能夠以驚人的效率和韌性打造建物。澳洲的高聳蟻丘與白蟻之間的比例，若換算成人類的尺寸，高度是目前最高的摩天大樓的三倍。有了費洛蒙與共識主動性的組合，連最單純的昆蟲也能建造出迷宮般的道路系統。

一九七〇年代，熟悉威爾森研究的生物學家泰倫斯・費茲傑羅（Terrence Fitzgerald）出於直覺，認為天幕毛蟲可能也使用蹤跡費洛蒙。當時的生物學家相信，天幕毛蟲追隨的是同伴口器裡吐出來的絲，但是費茲傑羅認為牠們跟螞蟻一樣，從屁股把蹤跡費洛蒙分泌到絲上。他把一張紙對折之後，把對折處從天幕毛蟲的腹部底下滑過，然後把紙張開，把幾隻天幕毛蟲放在折線上。果不其然，牠們在折線上來回走動，遵循那條隱形的費洛蒙路線，就像威爾森的火蟻一樣（後來費茲傑羅也跟隨

威爾森的腳步，把這些蹤跡費洛蒙分離出來並且重新合成）。這項發現與邦納的探索過程不謀而合：

藉由研究天幕毛蟲而發現費洛蒙道路，然後藉由解剖螞蟻而發現天幕毛蟲留下的費洛蒙。

威爾森跟費茲傑羅都沒有引述邦納的發現，這似乎有些奇怪。其實邦納的許多作品，包括螞蟻道路的真相，從未以英語出版過。雖然他的志向一開始似乎大有可為，最後卻走上悲慘的路。邦納二十幾歲的時候，就已成為知名的自然學家。他率先觀察到蚜蟲的無性繁殖，描述蠕蟲的再生，發現毛毛蟲透過皮膚的孔洞呼吸，證明葉子會呼氣。但殘酷的是，他的視力因為白內障而變得模糊。

由於無法繼續從事觀測科學，他只好轉向運用腦力的領域，例如哲學、心理學、形而上學與神學。他的下半生大多花費在解決生物學新知與深刻宗教信仰之間的衝突，因為他深信上帝創造了世界。

邦納的傑作是一個涵蓋全宇宙的理論，叫做「存在的巨鍊」（The Great Chain of Being），這個理論假定所有物種都緩慢地朝一種完滿狀態演進，時間長達億萬年；後世的許多演化理論家都受到這個理論的影響，包括尚－巴蒂斯特・拉馬克（Jean-Baptiste Lamarck）與喬治・居維葉（George Cuvier）。但是以更寬廣的科學發展看來，這只不過是一條理論分支，後來被達爾文的天擇演化理論淘汰掉。邦納失明後的歲月飽受視覺幻象之苦，這種症狀現在被稱為邦納症候群（Charles Bonnet Syndrome）[5]。現在，邦納症候群是世人對邦納僅存的記憶，如果有人記得他的話。

每一條路都是一個故事，但有些路說的故事簡短有力。例如，戴斯普蘭的森林天幕毛蟲留下的路簡單明瞭，基本上它們只會吶喊一句話：由此去！有些螞蟻留下的路比較複雜，除了吶喊，也會輕聲低語。化學路徑的強弱程度，能告訴蟻群這條路的終點令人渴望的程度，有助於進行更微妙的溝通與更靈活的集體決策。科學家一直不知道為什麼單獨一隻螞蟻這麼笨，但蟻群的行為卻如此聰明。「原因是，」威爾森寫道，「『蜂巢的精神』大多是看不見的，那是一種化學信號的綜合體，人類對它的認識才正要開始而已。」

請想想火蟻：偵察蟻找到食物，對自己的發現大感興奮，返巢時把牠的螫針按在地上釋放費洛蒙，像鋼筆留下墨水的痕跡。牠找到的食物愈多，留下的費洛蒙就愈多[6]。其他火蟻循著這條路找到食物，然後留下更多返巢的痕跡。因此，如果這裡有大量食物，痕跡會快速增加，而且非常耀眼（化學上來說），吸引更多火蟻前來。只要食物依然存在，這條路會持續吸引更多火蟻。一旦食物消失，路也隨之消失，火蟻會漸漸遺棄這條路，改走另一條氣味更強烈的路。這個過程充分展現共識主動性如何使簡單的生物有能力為複雜問題找到簡潔有效的解決辦法。

這裡使用的基本機制是回饋迴路：原因導致結果（一隻螞蟻找到食物，返回蟻巢的時候留下痕

5 原註：有趣的是，邦納症候群之所以如此命名，並不是因為查爾斯·邦納有這樣的症狀，而是因為他是第一個描述這種症狀的人。他的祖父查爾斯·盧蘭（Charles Lullin）在幾十年前也發生過類似的症狀，邦納以他為主角寫了一篇案例研究。而邦納自己後來也罹患相同症狀，只是一個不幸的巧合。

6 原註：森林天幕毛蟲因為缺乏這種看似簡單卻相當巧妙的創意，所以才會顯得愚笨。

跡），結果成為新原因（痕跡吸引更多螞蟻，繼續吸引更多螞蟻），永無止盡。回饋迴路可以分成兩種，一種是好的，叫做良性循環，例如把麥克風對準電子放大器，微小的聲音會自我放大，變成恐怖的尖銳高頻音，常去演唱會的人應該都聽過（過去科學家文雅地稱這種現象為「振鳴狀態」〔singing condition〕，現在我們稱之為回授）。

在天幕毛蟲繞圈行走中，邦納與法布爾都（以最直接的呈現方式）觀察到同一種機制既能帶來良性循環，也能造成惡性循環。一九三六年，動物心理學家施奈拉（T.C. Schneirla）觀察到這種陰森的轉變。當時他工作的實驗室位於巴拿馬運河上的一座小島，有天早上，實驗室的廚師羅莎（Rosa）激動地跑去找施奈拉。她帶施奈拉走到外面，他看見實驗室門前的水泥步道上，有幾百隻行軍蟻正在繞圈行走，圓圈直徑約十公分。

行軍蟻是瞎子，行動極度仰賴費洛蒙痕跡。通常牠們行走時的隊形像一條寬帶，所到之處一切都會被牠們吞噬殆盡，這種習性使牠們獲得「昆蟲界的匈奴與韃子」（the Huns and Tartars of the insect world）的稱號。施奈拉看得出，這個蟻群顯然不正常。牠們沒有形成帶狀隊形，而是擠成一團，像有缺口的黑膠唱片。一圈圈的黑環繞著空無一物的圓心瘋狂繞圈。隨著時間，這個圓圈愈變愈大。下午下起了大雨，雨水打在人行道上，把這圈螞蟻漩渦一分為二，這兩個較小的漩渦就這樣轉到天黑。隔天早上施奈拉起床後，發現大部分的螞蟻都已死去，剩下的螞蟻拖著沉重的腳步繼續緩慢而哀傷地繞圈。幾個小時後，螞蟻全數死去，屍體被其他種類的螞蟻撿走。

施奈拉謹慎地推測，這個死亡迴圈之所以出現，最有可能的原因是牠們走在完全平坦的水泥地上。凹凸不平的叢林地面會阻礙迴圈的形成。不過，也有其他知名科學家會經觀察到這種環形路線。

昆蟲學家威廉‧莫頓‧惠勒（William Morton Wheeler）觀察過一群螞蟻在玻璃罐底部繞圈四十六小時。

（這是我看過本能帶來的最驚人的侷限，」他寫道。）

一九二一年，探險家兼自由學家威廉‧畢比（William Beebe）描述他碰到一群行軍蟻的經過，這群螞蟻在蓋亞那的叢林裡形成一個巨大迴圈。畢比跟著螞蟻隊伍走了四百公尺，鑽過建物底下，越過倒地的樹幹，最後發現終點就是起點。他大感震驚，一次又一次確認這個非正圓形的迴圈確實是個迴圈。螞蟻隊伍就這樣繞繞圈繞了至少一天，「疲憊、無助、茫然、愚蠢、遲鈍地走到最後。」等到終於有幾隻脫隊的螞蟻逃離迴圈時，大部分的螞蟻早已死於飢餓、缺水或疲倦。

「這個慘劇或許符合希臘悲劇的標準，」施奈拉寫道，「就像復仇女神涅墨西斯（Nemesis）一樣，它扭轉了這種螞蟻天性中原本象徵成功的行為。」

畢本的描述更加簡潔。「叢林的主宰，」他寫道，「淪為自己的精神獵物。」

＋

螞蟻或毛毛蟲兜圈子會令我們感到焦慮，原因很簡單。人類在野外迷路時，第一個本能反應就是找路，找到之後絕不輕易離開。通常野外求生專家都會如此建議：「找到山徑之後，千萬不要離

開。」美國林務局的背包客健行指南裡有一節叫〈迷路了怎麼辦〉，也提供了相同建議。自然學家厄尼斯特‧英格索（Ernest Ingersoll）曾經寫道，路「對擔憂的心來說是幸福的承諾，你一定會抵達某處，而不是毫無目標地兜圈」。一條環形的路宛如酷刑，不合乎邏輯，幾乎是某種妖術。

幾年前，我跟男友從紐約市的小公寓搬到加拿大卑詩省的小木屋。房子後面有一棵高大的西洋杉，西洋杉的後面就是喬治亞海峽（Georgia Strait）冰冷碧綠的海水。許多訪客第一眼看到我們的小屋時，都會嚇一跳。我們的隔壁鄰居強尼（Johnny）是古典吉他樂手，這棟小屋是他異想天開的現代主義創作。它看起來像兩節火車車廂上下疊在一起。一樓的建材是拋光混凝土，窗戶幾乎跟牆壁一樣大。屋子的隔熱保暖效果幾近於零，經常斷電，花園被鹿摧殘，最近的超市開車要二十五分鐘。

但是這裡很安靜，空氣很乾淨，而且附近有很多健行小徑。

屋前的泥土路盡頭接到幹道的轉彎處，像一根針插進肘彎。在兩條路的交接處，有一條通往森林的小路。強尼告訴我們，這條路可以走到一個當地人稱之為草丘（Grassy Knoll）的地方⋯一片位在岩石上的柔軟綠地，這塊岩石俯瞰海峽。他們說，這裡最適合欣賞夕陽在溫哥華島（Vancouver Island）的山脈後方落下。但是強尼極力建議我們不要待到那麼晚，以免迷路。「就連我也會迷路，」他說，「我在這裡已經住了二十年。」另一位鄰居柯瑞（Corey）告訴我們，他突然感到驚慌，心理學家說這是「森林衝擊」（wood shock）的早期徵兆，或是過去人們所說的「茫然困惑」。他保持頭腦清醒，走出森林。但是那天他在營火旁回憶這件事時，眼神流露出當時的陰鬱。

林裡散步時，也曾經迷過路。那時太陽開始西沉，他帶著襁褓中的女兒在森

瑞米（Remi）跟我並不擔心。畢竟這只是一個鄉下的小公園，面積只有兩百公頃，就算迷路了，往任何方向走五公里就能走到海岸，或是找到道路。我們在下午三點出發，走到我們住的這條街的盡頭，然後彎進樹枝形成的陰暗帷幕裡。

穿過帷幕，被遮蔽的日光像海玻璃一樣朦朧。我們眨著眼睛環顧四周，這是一座腐朽、翠綠、帶著藍色調的殿堂。卑詩省海岸的豐沛雨水、夏季陽光和肥沃土壤，使這些樹木長得又高又壯。較高的樹把低處的樹枝脫掉，像太空船升空時脫離的殘骸。不過，成長茁壯的大樹最終仍將倒下。大樹「咻」地一聲靜靜倒在地上，慢慢化為潮濕的棕色碎屑。到處都鋪著苔蘚，冒著鬍鬚般的地衣。若是踩到潮濕的樹根，你會在灰綠色的空氣中滑倒，速度緩慢得詭異，地面會升起來，用它厚實的柔軟接住你。

這條小路不是公園管理局建造的（顯然是某些當地人認為有需要，而親自動手清出一條路），所以它沒有公園管理局的路那麼清晰可辨，只有在繞過沼澤邊緣時，才偶爾看到緞帶綁在樹枝上做為標記。這幾條小路經常分分合合。強尼告訴我們如何走到綠丘：碰到第一個T字岔路的時候，走左邊那條路就能一路走到海岸。聽起來似乎很容易。

我們碰到第一個岔路時，瑞米把一根棍子靠在樹幹上，做為迷路時的參考點。我們往右轉，沿著小路繞了一個大彎，一邊走一邊開心閒聊，不知不覺碰到一條岔路。仔細一看，路邊的樹旁有瑞米剛才放置的棍子。我們繞了一圈。雖然大感困惑，但我們決定回頭再走一次，結果幾分鐘後又回到原地。

馬克・吐溫（Mark Twain）在《苦行記》（Roughing It）裡回憶冒著暴風雪前往卡森市的經驗。有個叫歐蘭多夫（Orlendorff）的男子說自己的直覺比任何羅盤更可靠，要大家放心跟著他走。眾人騎著馬在雪裡走了半小時後，看見雪地上有剛留下的馬蹄印。「你們看，前面有人，就讓他們來幫我們領路吧。」

於是他們開始跟著馬蹄印前進。很快地，他們顯然快要追上前面的旅人，因為馬蹄印愈來愈清晰。

「各位，這些是我們自己的馬蹄印，我們在這個不毛之地繞圈繞了兩個多小時！」

我們加快腳步，一小時後，馬蹄印愈來愈新、愈來愈清楚。但令我們詫異的是，前方的旅人數量似乎持續增加。我們很好奇為什麼這個時間會有這麼多人在雪地裡行走。有人說，肯定是一整連來自堡壘的士兵，我們接受了這個答案，繼續加速追上去，因為我們應該沒有落後太多。馬蹄印愈來愈多，我們懷疑士兵的數量從一排奇蹟似地增加為一團。巴盧（Ballou）說，士兵數量已經變成五百人！不久後，他停下腳步說：

繞圈是人類的天性，這個想法已存在數世紀之久。一九二八年，生物學家阿薩・沙弗（Asa Schaeffer）宣稱自己用實驗證明了無論是行走、跑步、游泳、划船或開車，人類都會以螺旋的方式繞圈，他認為這種現象歸因於大腦的「螺旋機制」（spiral mechanism）。領航員哈洛・蓋蒂（Harold Gatty）

On Trails: An Exploration

92

相信人類之所以繞圈子，單純是因為生理上不對稱：兩條腿不一樣長，或兩條腿力量不同。（基於身體構造的原因，」他寫道，「每一個人都是不平衡的。」）一八九六年，挪威生物學家葛德堡（F. O. Guldberg）指出繞圈是生物學的「通則」。他說鳥類會繞著燈塔飛，魚群圍繞著深海潛水客的燈迴旋，兔子跟狐狸為了逃離獵人而繞圈奔跑，在濃霧裡迷路的人類不停兜圈。

葛德堡不認為繞圈是一種錯誤。他說繞圈保庇迷路的動物一定能夠回到「奮力求生的動物必須經常返回的出生地，無論是母牛的乳房、提供溫暖的羽翼、母雞的領路經驗，還是母性本能選擇棲身的樹木或樹叢」。他說無論我們是否相信，動物繞圈，是為了回到熟悉的地方。

二〇〇九年，一位叫做詹恩・蘇曼（Jan Souman）的研究者決定實驗人類的繞圈本能。他請自願受試者戴著 GPS 追蹤裝置，然後叫他們走直線穿越陌生的地方，實驗地點包括德國的森林與突尼西亞的沙漠。在沒有任何方向指引（例如太陽）的協助下，受試者確實容易繞回原本走過的路線上。這個現象真的存在。「走直線似乎很簡單，」蘇曼告訴我，「但是仔細一想，其實一點也不簡單。」就像騎腳踏車，走直線其實是一種複雜的神經平衡行為，所以才會成為判斷駕駛是否喝醉的有效測試。

進一步的實驗排除了腿長與腿力的因素。蘇曼也發現，沒有證據支持大腦存在著「迴圈本能」。有試者走的路線都不是大圓圈或螺旋，而是像幼兒用蠟筆畫出來的曲折線條。有時候，他們自動走回頭路（當受試者看到熟悉的地標時，誤以為自己**正在繞圈**，於是開始驚慌），但他們幾乎不會一路走回原點。蘇曼的結論是，在缺少外在導航輔助的情況下，迷路的人無論走了多久，通常距離起

點都不會超過一百公尺。

這想法很嚇人：如果你在陰天的日子走進參天樹林，沒有任何指引，也沒有羅盤，無論朝哪個方向走，距離都不會超過一個美式足球場的長度。

這正是瑞米跟我碰到的情況。灰濛濛的天空，周遭的一切都覆蓋著苔蘚，所以老把戲不管用。我們沒有聽強尼的建議帶上羅盤。我的手機裡有一個數位羅盤，難得拿出來用一次，指針卻不聽使喚，像一隻脫窗的眼睛。我們身旁沒有任何外在的位置參考工具，只能依賴這條小路，指針卻不聽使喚，像一隻脫窗的眼睛。我們甚至因為充滿挫折感而離開小路，朝著我們認為應該是大海的方向直闖樹叢。不過因為擔心迷路，所以闖了沒多久就重回小路的溫暖懷抱。

終於在天色漸漸暗下來的時候，我們其中一人發現這裡有兩條看起來一模一樣的岔路，因為之前別的健行客也同樣把棍子靠在樹上做記號。瑞米把棍子踢到樹林裡，打破了迴圈魔咒。下一次遇到岔路時，我們走了正確的路直接回家。

葛德堡說，挪威的鄉下人把這種繞圈的行為形容為「跟著錯誤氣味走」（我問過的挪威人都說沒聽過，應該是少見的說法）。它貼切地描繪出繞圈行走卻以為自己正在前進的錯覺。這跟循環論證很像：一方認為智慧的勝利就在眼前，另一方也有同感。雙方發動攻擊、反擊與反反擊，但雙方

On Trails: An Exploration

94

都無法取得決定性的勝利，所以只好「不停兜圈子」，像兩隻老鼠在木桶的圓框上互相追逐。

在上世紀後半葉之前，螞蟻研究者大致分為兩個陣營。一派相信螞蟻是有感情的動物，具備學習能力；另一派認為螞蟻是依賴直覺的機器。隨著上帝扮演「原動力」的說法在十九世紀漸漸式微，螞蟻有能力解決問題的證據持續增加，感情派的支持者逐漸占了上風。不過，一九三〇年代出現了一個新的科學領域叫動物行為學，被譽為動物行為學之父的康拉德・勞倫茲（Konrad Lorenz）為機器派注入了新生命，因為他證明昆蟲的行動仰賴「固定行為模式」，也就是過去被稱為「本能」的東西。雙方的爭論圍繞著相同的核心矛盾：如果螞蟻有智慧，為什麼螞蟻的個別行為如此愚蠢？但是，如果固定行為模式源自遺傳編碼，而不是神的指令。上帝出局，遺傳學登場，但基本論點維持不變。如果螞蟻腦袋空空，蟻群如何漂亮地解決各式各樣的複雜問題？

直到運算的出現，這個循環才終於被打破。早期的電腦打開了一條全新的路。透過程式編寫讓電腦執行類似昆蟲的任務，利用電腦研究（以前過度複雜的）昆蟲的集體行為，我們逐漸明白簡單的機器遵循簡單的規則，能夠做出極有智慧的決定。昆蟲既不單純也不聰明，牠們**兩者兼備**。

一九四〇年代晚期與一九五〇年代早期，（研究自動化系統的）「模控學」（cybernetics）這個新領域經常舉辦研討會，生物學家與電腦科學家開始討論這兩個領域的許多重疊之處。第二次開會時，施奈拉報告了他如何訓練一隻普通的小黑蟻走迷宮（得經常更換鋪在地板上的紙，避免累積痕跡），證明有些螞蟻可以記住基本路線。這項發現意味著螞蟻個別的智力，比過去許多科學家想的更高。

不過，施奈拉的主張後來被另一位報告人克勞德・夏農（Claude Shannon）搶了鋒頭。夏農擅長把資

訊量化成「位元」。他用比最初階的小型計算機單純十倍的處理器，成功製造出一隻機器蟻。這隻機器蟻是一個有輪子的電子「觸角」，遵循簡單的試誤程式走迷宮，不斷撞牆直到觸角碰到「目標」為止（目標是一顆按鈕，可關掉機器蟻的馬達）。機器蟻第二次走迷宮時，就已經記住了路線，可以在完全不撞牆的情況下走完迷宮。

自此之後，昆蟲界的機器人化持續發展。幾年前，一位叫做賽門·賈尼耶（Simon Garnier）的研究者製作了能夠追蹤電子費洛蒙痕跡的機器蟻。這些痕跡是一排投影機投影出來的，投影機會自動追蹤每一隻機器蟻的動作。同時，機器蟻的「頭部」都安裝了光感測器，能夠追蹤其他機器蟻的發光路徑。只要遵循兩個簡單的原則，機器蟻最終都能找到離開迷宮的最短路徑。這兩個原則是：隨機走動，直到發現「痕跡」或「食物」；以及走信號最明顯的那條路。

蟻群研究的重心轉移到機器人化的遵循規則，反映出蟻群愈來愈被視為單一的自組織系統，就像電腦是個別電路的集合體一樣。這個觀念最有名的實驗，是一九七〇年代一位叫做尚—路易·德儂布格（Jean-Louis Deneubourg）的比利時研究者做的實驗。他最有名的實驗之一，是在一窩阿根廷螞蟻跟食物之間架設兩座橋，兩座橋的各項條件一模一樣，但是其中一座的長度是另一座的兩倍。一開始，螞蟻隨機選擇橋梁。但隨著時間過去，蟻群壓倒性地選擇比較短的那座橋，原因很簡單，因為短橋上的費洛蒙累積得比較快。螞蟻的系統靈敏地自我調節：路徑愈短，費洛蒙愈新鮮，就能吸引愈多螞蟻。重點是：雖然一隻螞蟻很笨，但是一群螞蟻有德儂布格所說的「集體智慧」。

德儂布格把蟻群視為由遵循簡單規則的個體組成的智慧系統，也因此他能夠再往前跨出一步：

他發現，他可以用數學公式描述蟻群的行為，進而建立電腦模型。一開始先探索無數條路線，然後放大最佳路線，其他路線漸漸消失，這就是蟻群演算法，至今已用來改善英國的通訊網路、設計更有效率的運送路線、整理財務資料、提升救災行動的物資運送，以及安排工廠任務的時間表。科學家選擇螞蟻做為演算法的雛型（而不是天幕毛蟲等其他動物），是因為螞蟻經常修改設計，嘗試新的解決方法。螞蟻不只尋找最有效率的方法，也會尋找許多有效的備用方案。

某年冬季早晨，我到德儂布格位於布魯塞爾的家裡拜訪他。他在門口迎接我：他是一位個子嬌小、有精靈感的灰髮男士，有大大的耳朵，大大的笑容。如果皺紋是表情留下的曲線，他臉上的曲線顯然來自快樂的表情。

他剛投入這個領域時，仍在著名的系統理論學家伊利亞‧普里高津（Ilya Prigogine）手底下做研究，當時他已致力於揭露動物行為背後的隱形系統。他很早就知道集體智慧不是昆蟲群的專利。事實上，這個觀念最早用來描述人類，後來才用在昆蟲身上。「集體智慧」這個詞最早出現於一八四〇年代。朱塞佩‧馬志尼（Giuseppe Mazzini）用這個詞來批評湯瑪斯‧卡萊爾（Thomas Carlyle），因為卡萊爾相信歷史只不過是「偉人」的行動紀錄。馬志尼認為，歷史更崇高的目標是辨認出「社會做為一個有機體的……集體思想」。有很長一段時間，他寫道，歷史學家只看見花瓣，卻沒看見整朵花。身為虔誠的天主教徒，他相信「集體智慧」最終來自一位全能的上帝，人類只是上帝的「工具」罷了。

德儂布格想要擺脫宗教的解釋，證明集體智慧可以從個體的互動裡誕生（包括昆蟲以及人類）。

他在早期的一篇論文中提出，人類通常會遵循共識主動性來建造居處，就跟螞蟻一樣：他們無意識地改變環境，散發信號告訴其他人如何以及在哪裡蓋房子。例如，若你在無人居住的區域蓋了一棟房子，其他人或許會慢慢認為那個區域很適合蓋房子。房子蓋得夠多了，就會有人想蓋商店；商店夠多了，就會有人想蓋工廠或貨運港口。不需要上對下的監督，城鎮可以由基礎往上發展。

我跟德儂布格碰面的前一個星期，先與他的一個學生聊過。這位學生叫做蓋伊·特霍拉茲（Guy Theraulaz），在法國土魯斯（Toulouse）當教授。他給我看了一支影片，內容是聖地收割蟻（Messor sancta）在圓盤裡的土壤挖掘隧道網。然後他拿未經計畫發展出來的城市空拍圖給我看，法語叫「villes spontanées」，意思是「自然形成的城市」，例如貝納黑（Benares）、哥斯拉（Goslar）跟荷母斯（Homs）。兩者極為相似。他與同事發現，這兩種系統都在效率（最少路徑）與耐用（適當的多餘路徑，就算一條幹道斷了，系統也不會崩潰）之間，找到近乎完美的數學平衡。

「有趣的是，羅馬本來也是方格系統，」他說，「方格系統隨著時間崩壞之後，漸漸跟中世紀的有機系統融合在一起。」許多歐洲城市在建立之初，都是參照羅馬人的方格系統，例如大馬士革（Damascus）、美里達（Mérida）、喀里安（Caerleon）、特里爾（Trier）、奧斯塔（Aosta）與巴塞隆納，但這些城市的格局後來變成有機發展，因為人們會走捷徑橫越空地，填滿浪費空間的廣場，改變皇家道路網絡以便符合自己的需求。如果讓人民自己決定，他們會不知不覺設計出跟螞蟻一模一樣的城市。

我坐在德儂布格的研究室裡回想起這個實驗。我想知道一位資深的集體智慧研究者，會如何運

用這些知識設計出更好的城市。所以我問德儂布格：如果他是一座無中生有的新城市長，例如巴西利亞（Brasília），他會如何設計這座城市？

「我想觀察城市如何自動浮現，」他說，「如果我是市長，雖然這個可能性很低，我應該會採取非常放任的態度。我的目標是為市民提供各種材料，幫助他們尋找自己喜歡的解決方法。」

這個答案令我略感驚訝。他是公認的高效率系統專家，但他卻願意捨棄專業，允許居民設計自己的城市？

「對，」他臉上帶著頑皮的笑容說，「相信自己能解決別人的問題，這種想法很蠢。」

　　　　　　　十

隨著人口持續增長，聚集在愈來愈擁擠、如蜂巢般的城市裡，螞蟻的集體智慧顯得更加驚人。螞蟻的創意大多來自近乎烏托邦的高度無私（或反烏托邦，取決於你從哪個角度切入），這是人類所缺乏的。例如，行軍蟻在實驗室裡翻越 V 型谷時，會用自己的身體搭橋，製造一條捷徑。以人類的情況來說，這就像是有個趕著去上班的商人，為了幫助其他通勤的人加快行進速度，決定躺下用身體遮住人行道上的缺口。我不認為在可預見的將來，人類會發展出這種程度的利他精神。不過，人類可以從螞蟻的智慧裡汲取不少啟發。

例如，一大群人一起行走時會自然形成不同的線道，人類跟螞蟻都是如此。不過，人類的線道

路：行跡的探索 ・・・・・・・・・・・・・・・・・・・・・ 第二章

每隔三十秒左右就會斷掉並且放慢速度，然後重新組合。螞蟻的線道會維持穩定、有秩序的流動。

為了知道原因，群眾理論家梅迪・慕薩德（Mehdi Moussaïd）在陽台上架設攝影機，拍攝法國土魯斯市最繁忙的行人區。他發現沒耐心的行人通常會穿過群眾，干擾原本流暢的流動，減緩其他人的速度（慕薩德告訴我這件事時，我不安地笑了笑。我以前上班通勤得穿過曼哈頓，每天早上都在第六街跟第七街擁擠的地鐵隧道裡看到這種事。我天天遲到，所以那個沒耐心的渾蛋通常就是我）。其實不要加速穿越，跟著人群往前走，反而能讓每一個人更快抵達各自的目的地。

還有一個螞蟻交通動態的研究同樣令人驚訝，慕薩德的前同事奧黛莉・杜蘇圖（Audrey Dussutour）證明螞蟻絕對不會塞車。螞蟻的優勢在於螞蟻公路的邊界是有彈性的，流量變大，邊界就隨之變寬。就算處於受到人為限制的環境，螞蟻的適應力依然超越人類。杜蘇圖的實驗證明了這一點，她把阿根廷螞蟻倒進一個簡單的瓶頸型迷宮。由上往下觀察，螞蟻像試著走出戲院窄門的擁擠人潮。無論她倒多少螞蟻進入迷宮，螞蟻都不會像人類那樣無可避免地停下腳步。

她說她最近發現一個可能的解釋：她注意到當蟻群達到某個密度時，會有一小群螞蟻（大約是百分之十）突然靜止不動，「像石頭一樣」。在牠們身旁的蟻群會被分流，避免阻塞。個體放慢速度，犧牲自我幫助蟻群加快移動速度。這項發現符合人群流動的類似研究，在門口立一根棍子，人群會自動分流，加快流動速度。

與杜蘇圖討論時，我開始想像以螞蟻演算法為基礎的無人車車流，永遠消除塞車。以前，我認為這種技術烏托邦的計畫很不切實際，因為我認為汽車需要一台中央控制的超級電腦來協調移動

（萬一超級電腦故障了，會造成恐怖的大塞車）。但是有愈來愈多研究（尤其是一個叫做群體機器人學〔swarm robotics〕的新領域）證實了汽車可以有效地互相協調，不需要一隻神之手來操控它們。高度精密的協調可以化零為整，只要每一台機器都遵循簡單的規則就行了。

不過杜蘇圖強調，如果因為螞蟻的無私與合作就認為每一隻螞蟻都一模一樣、墨守陳規，如同機器人，那你就錯了。她的研究使她相信，集體智慧研究的下一個典範轉移，將會來自於明白群體成員**之間**存在著顯著的個別差異。「人們以為每一隻螞蟻都一樣，」她說，「大錯特錯。」例如，她指出，研究者發現有百分之十四的黑褐毛山蟻（black garden ant）出外覓食不會留下痕跡。另一項研究發現，至少有百分之十的綠頭螞蟻（green-headed ant）一找到食物就吃掉，從來不帶食物回巢。還有一個研究發現，有高達百分之二十五的切胸蟻（*Temnothorax rugatulus*）從來不工作。沒人知道這些自私的螞蟻為何存在，也許是為蟻群提供某種未知的演化優勢，也可能只是證明了任何一個物種都有叛逆分子跟懶懶鬼[7]。

建立在共同信任上的系統，任何人都能輕鬆利用。正因如此，人類的烏托邦社群都必須花費大量精力，管束懶惰跟說謊的人。（社會心理學家強納森・海德特〔Jonathan Haidt〕寫道，「社群的生存，

[7] 原註：此外，研究者也持續發現不同種類的螞蟻之間，存在著許多差異。他們發現了更多種類的蹤跡費洛蒙，包括代表不是由此去的信號。有幾種螞蟻甚至演化出截然不同的導航方式，尤其是在亞利桑那州澳洲這樣的地方，炎熱乾燥的氣候導致蹤跡費洛蒙蒸發得太快。在這些地區，螞蟻用各式各樣的線索辨識方向，包括太陽的角度、風向、地面的紋理與坡度等等。有一種住在沙漠裡的螞蟻被發現會「計算步數」，利用航位推測法判斷方向。

仰賴團結、壓抑私利與解決有人好吃懶做問題的程度。」）基於社會凝聚力帶來的額外好處，合作型的社群（從蜂巢到國家）特別容易被有魅力的領袖左右。用金體美鯿（golden shiner fish）魚群所做的實驗顯示，引人注目的個體可以改變整個魚群的方向，無論對魚群整體是否有利。同樣地，人類群體中最有自信、口才最好的人通常會成為領袖，這跟他們的貢獻多少大概沒什麼關係（這個現象叫做「嘈雜效應」﹝babble effect﹞）。

「群體的智慧並非總是有用，」賽門‧賈尼耶說。他在新澤西理工學院主持群體實驗室（Swarm Lab）。「只要掌握正確技巧，就能讓群眾對你言聽計從。」

賈尼耶指的是詹姆斯‧索羅維基（James Surowiecki）二〇〇四年的著作《群眾的智慧》（The Wisdom of Crowds），這本書談到，普通人做出的集體判斷如何與聲譽卓著的專家相抗衡。這種現象的典型範例，是英國科學家法蘭西斯‧高爾頓（Francis Galton）做過的一場實驗。一九〇六年，高爾頓在一場農業博覽會收集群眾數據，對象是一群猜測一頭壯碩公牛體重的人。約有八百人猜測了體重，大部分都跟正確答案差距甚遠。但是，平均值卻近乎準確。

這個實驗後來被重複了許多次。有趣的是，研究者發現實驗成功的關鍵是：每一個人都必須獨自猜測，不能偷偷告訴別人答案。有類似的實驗允許受試者知道彼此的答案，結果集體智慧的表現比較差。通常，最早提出來的幾個答案，會形成一種錯誤的共識，惡性循環導致後來的答案愈來愈錯。「群體成員對彼此的影響愈大，」索羅維基寫道，「他們的決定就愈不可能是明智的決定。」

我最初看到這項實驗結果時大感驚訝，因為它顯然與科學家過去三百年來對道路如何形成的認

知相牴觸。道路形成的時候，每一個走過這條路的人，都有機會得知每一個前人的猜測，因為前人的選擇都寫在地上了。但道路通常都能夠找到最佳路線，而不是胡亂地、錯誤地改變方向。這是怎麼回事？

我最近在生物科學家安德魯・金恩（Andrew J. King）的一篇論文裡碰巧找到答案，他用一種巧妙的方式重做高爾頓的猜公牛體重實驗。他請四百二十九位受試者猜測罐子裡有幾顆糖。但這個實驗做了一點變化：第一組受試者可以知道前一位受試者的答案；第二組受試者可以知道之前所有答案的平均值；第三組受試者得到的，則是之前出現過的某一個隨機數字。一如預期，這些額外的資訊讓受試者的猜測更加不準確。但是，他提供第四組受試者「目前最佳答案」（之前出現過的數字之中，最接近正確答案的數字），並且發現第四組的表現不但超越另外三組，在某些方面甚至超越了高爾頓的實驗，只知道自己的答案的受試者[8]。對群體來說，分享更多隨機資訊大致上毫無幫助，就像校園裡流傳的謠言總是愈傳愈偏離真相。但是更可靠的資訊，就算並非完全正確，也會啟動一個微調過程，直到發現正確答案。

每一條路在本質上都是目前的最佳答案：螞蟻只有在找到食物之後，才會留下強烈的費洛蒙痕跡，也就是說，牠已經正確計算出食物的位置。相同的原則也適用於人類：如果另一頭沒有值得去

8 原註：只知道自己的答案的受試者比較接近中位數，知道目前最佳答案的受試者比較接近平均值。整體而言，兩組都比其他三組更接近正確答案。

的地方，我們通常不會開闢道路。第一個最佳答案出現後，其他人也跟著它走，於是一道足跡慢慢演化成一條路。

如赫胥黎所言，這樣的模式正是科學進步的基礎。最佳答案經過檢驗，隨著時間變成更好的答案。路以這樣的方式成長：直覺強化為主張，主張分裂成對話，對話演變成爭論，爭論擴大為齊聲吶喊，齊聲吶喊變得愈來愈激烈，充滿了衝突、共鳴與怪異的和諧，每一個新的聲音都喊著：

由此去……

由此去……

由此去……

路

第三章

奇特的動物行走在褪色的秋季枯草上。我們開著一輛路華貨卡（Land Rover），左邊的車窗外站

著三隻牛羚，右邊是一群壯碩的伊蘭羚羊。貨卡減速慢行。正前方有幾隻山羊站在路中央。我們放

慢車速，附近有隻長頸鹿伸長了脖子，用交際花般的慵懶眼神望進車窗。

妮迪．達里斯瑞森（Nidhi Dharithreesan）坐在我身旁的駕駛座上，她是生物學家，專門研究大型

哺乳動物的從眾行為。她為我指出幾種比較難辨認的動物：角馬羚、劍羚、扭角林羚、旋角羚、水

羚，聽起來很像科幻小說裡的角色。在花了好幾個月觀察這些動物之後，她對每一種動物都有充滿

親切感的坦率看法：白犀牛很「可愛」，斑馬是「渾蛋」，大象一有機會就會「摧毀一切」。雄扭角

林羚對求偶的華麗表演反而比交配更有興趣，跟第一次參加學校舞會的男孩一樣。

我跟達里斯瑞森是在紐瓦克的群體實驗室認識的，當時她正在讀博士。她的同事都是昆蟲狂熱

分子，只有她對毛茸茸大型動物的群體行為感興趣，有點不尋常。不過，她告訴我，他們的工作有

許多重疊之處：哺乳動物跟昆蟲一樣，會大規模聚集、分享資訊以及創造高效率道路網。如果你曾

在牛羚的年度大遷徙期間跳上熱氣球，漂浮在塞倫蓋提（Serengeti）上空，成群的有蹄類哺乳動物看

起來跟狩獵蟻的大入侵一模一樣。

因為研究昆蟲，我發現道路可以發揮外在記憶與集體智慧的功能。昆蟲受益於道路，因為牠們

體型微小、腦袋也小，卻必須處理巨大而複雜的任務。為什麼我們這三大腦袋、高度個體化的陸地

哺乳動物（已知宇宙裡數量最多的一群步行者），會感受到追隨彼此的需求？為什麼不自由自在地

獨行？

On Trails: An Exploration

思索動物行為背後的原因可能很難。人類與其他動物之間，存在著幾乎無法跨越的心理和語言障礙，偏偏人類對其他動物的動機，以及這些動機跟人類的動機是否相似，特別感興趣。我尚未發現地球上有任何一個不揣測動物內心世界的文化。原因很簡單：人類的生存經常仰賴於對動物的了解。為了窺探獵物的心理，許多打獵的土著部落會舉行魔法儀式，包括儀式性的出神狀態、貢品犧牲、典禮舞蹈、各種形式的禁食，甚至包括自我傷害。為了探究同一個基本問題，西方科學家進行精密的實驗，設計出極其複雜的電腦模型。數百萬年來，人類對動物的理解，以及人類和動物之間建立的感情（從喀拉哈里沙漠的瞪羚獵人，到東京的愛貓人），把人類形塑為今日的模樣。

傳統上，人類已學會用三種方式和其他物種建立共感。或許最常見的方式是跟牠們一起生活：給牠們居所、食物，飼育牠們，放牧牠們，跟牠們形成某種鬆散的共生關係。另一方面，我們也因為獵殺動物而了解牠們，掠食者的冷酷同理心是另一種形式的心靈融合。後來人類開始研究動物：把牠們的食性分門別類，追蹤牠們去哪些地方，測試牠們的反應，還為牠們的組織方式建立模型。

所以我才會跟達里斯斯瑞森一起坐在這輛路華貨卡裡。我決定花點時間，把觀察、放牧與狩獵這三種最古老的跨物種溝通方式，都體驗一次（當然，是從我最不害怕的那種開始嘗試）。

我將透過這三種體驗，了解道路如何提供一扇通往其他動物心裡有用（卻狹窄）的門。不同於我們平常的想像，動物世界不是像小孩子的著色本那樣，一頁是斑馬，一頁是長頸鹿，一頁是獅子，各自分區。動物雜居一處，相互依存。牠們成群行動、昂首闊步，跟隨彼此穿越各種地形，而在最重要的生存需求互相重疊的地方，必然會出現道路。

做為動物，人類也沒有被排除在這種協作過程之外。正如許多現代道路都是建立在古老的獸道之上，人類最初必定仰賴其他陸地哺乳動物走出來的路。人類跟隨其他動物的腳步，憑直覺猜測動物的意圖。據說追蹤專家會把自己想像成正在追蹤的獵物，這種習慣有助於追蹤時而消失的蹤跡，甚至對獵物行經此處的當下感同身受：腳掌裡的一根棘刺，蹄足下柔軟溫熱的沙。有時候，這個過程會被形容為「成為動物」。

我們或許無法理解其他動物的心思，但我們可以解讀牠們留下的路徑。解讀的過程突顯出我們身為人類的事實：因為獵捕動物，我們變得更聰明，並且發明了部分早期技術；因為牧養動物，我們有了穩定的奶、肉、皮革跟羊毛來源；因為控制動物，我們可以耕種土地、搬運貨物、打造城市；因為研究動物的智慧，我們自己的智慧也變豐富了。人類與動物從衝突、融合，到最後的相互支持，是一支漫長的、緩慢的、橫跨各大陸的華爾滋，會逐漸改變人類與動物全體。

第一部　觀察

天空輕輕灑下微雨，達里斯瑞森和我觀察著動物的日常生活。旋角羚用長長的旋角小心翼翼地給自己的背抓癢。羚羊寶寶在母親身旁搖搖晃晃，母親彎下腰，把鼻子伸到寶寶的兩條後腿底下，輕舔牠的屁股。羚羊寶寶望向我們，看來非常幸福，沒有一絲害羞。

凝望這些一身上布滿條紋與斑點的有蹄類動物時，我幾乎以為自己正在遠方的草原進行野生動物

On Trails: An Exploration

108

之旅，但眼前的畫面中有些衝突的細節：高高的鋼鐵圍籬；卡通化的仿木標示，上面寫著「非洲世界」（AFRIKKA）；最突兀的是，遠處有雲霄飛車曲折的鋼鐵軌道。其實，這裡是一座面積廣闊的戶外動物園（據說是「非洲以外的地區，最大型的駕車野生動物之旅」），跟位於新澤西郊區的六旗大冒險樂園（Six Flags Great Adventure theme park）連在一起，從紐約市開車走收費公路過來不到兩小時。

野生動物園於一九七四年開幕，旁邊還有世上最大的熱氣球和世上最大的印第安圓錐帳篷等其他遊樂設施。現在這座動物園有一千兩百多隻動物，來自六大洲，包括數量可觀的非洲群體動物。

達里斯瑞森在窗台上架設了三角架與相機，拍攝動物的活動。她參與的一個多年計畫目前正值初步階段，這個計畫要為這座動物園裡的非洲有蹄類動物配戴 GPS 項圈。數據會無線傳送到接收站，然後再傳送到群體實驗室，最終目的是解答哺乳動物為什麼會成群結隊。

她想要驗證著名的「多目理論」（many eyes theory），也就是一個群體裡的眼睛愈多，就愈能夠偵測到掠食者或新的食物來源。群體成員輪流掃視平原，讓更多成員有餘裕安心吃草。許多非洲有蹄類動物（斑馬、牛羚、瞪羚、羚羊）都會混合成群，或許是因為不一樣的物種能互相截長補短。例如斑馬有近視，但聽力絕佳；長頸鹿跟牛羚能看到很遠的地方。大家一起行動，就能提高看見（或聽見）獅子偷偷接近的機率。

為了驗證這個理論，達里斯瑞森打算在每一隻有蹄類動物身上配戴電子項圈，除了用 GPS 追蹤牠們的位置，也會用迴轉儀跟加速器記錄牠們的頭面朝哪個方向。目前像這樣針對混合動物群

動態的研究寥寥可數。達里斯瑞森告訴我，這種研究的後勤工作很龐雜。「這種研究不可能在野外進行，因為空間太大，」她說，「也不可能在實驗室的環境裡進行，因為這些動物很巨大。」幸好六旗大冒險樂園的老闆在不知情的情況下，打造了一個理想的科學實驗場。

在野外，科學家經常為了更寬廣的觀察範圍，犧牲這種精細數據。隨著衛星技術的興起，人類突然能以上帝視角觀察動物如何在廣袤的土地上移動。過去，科學家若要追蹤一群野生動物，必須先幫牠們配戴無線電項圈，然後用裝有特殊天線的吉普車追著牠們跑。有了GPS項圈，研究人員可以在動物戴上項圈之後，任牠隨意漫遊好幾個月，然後以手動或是愈來愈常見的無線傳輸下載數據。這項新技術（加上愈來愈精細的衛星圖像），使我們得以窺探哺乳動物群如何創造遷徙路徑，並且把這些路徑代代相傳下去。有些最古老的遷徙路徑，例如加拿大山羊，可能已有數萬年歷史。

幾年前，生態學家海蒂・巴特蘭─布魯克斯（Hattie Bartlam-Brooks）在南非波札那（Botswana）的歐卡萬哥三角洲（Okavango Delta）為一群斑馬戴上GPS項圈，追蹤牠們的覓食模式。當時大家都相信，這群斑馬從不離開三角洲。因此雨季之初有大量斑馬失去蹤跡的時候，巴特蘭─布魯克斯以為牠們被獅子吃掉了。六個月後，配戴項圈的斑馬再度出現。巴特蘭─布魯克斯收回項圈、下載數據，發現這群斑馬走過半個國家，跑到馬卡利卡里鹽湖（Makgadikgadi salt pan）去吃初生嫩草。

她詳讀以前獵人與探險家寫下的紀錄，發現相同的路徑上也曾有過大規模的斑馬遷徙，可是波札那政府在一九六八年架設了綿延數百英哩的動物防疫線柵欄，切斷了這條路。其中一道柵欄阻斷斑馬的遷徙路線長達數十年，直到二〇〇四年政府才終於拆除它。這道柵欄存在了三十六年，而斑馬

馬的平均壽命只有十二年，所以現存的斑馬不可能對這條路存有記憶。那麼，斑馬如何得知該往哪裡走呢？

我跟人在波札那的巴特蘭—布魯克斯通了長途電話，她很快就否決了我的第一個猜測：我原本以為草原上有通道，吸引斑馬橫越全國，其實非但沒有這樣的通道，而且斑馬還得穿越長達數百英哩、乾燥的喀拉哈里灌木叢。這項研究的共同作者彼得・貝克（Pieter Beck）說，根據定義，遷徙不只是長距離的跋涉，風險也很高。遷徙過程一定消耗可觀的「能量成本」，每一次遷徙都是一場賭博（這或許可以解釋，為什麼不是所有斑馬都加入遷徙。斑馬也有勇氣的差別，有些比較勇敢，有些比較膽小）。

因為探索失敗必須付出慘痛代價，所以成功的遷徙路線非常珍貴，也很難得。年長的群體成員會把路線當成某種傳統知識，傳承給下一代。但一如所有傳統，遷徙路線很容易消失，一旦被切斷，就很難再度出現。巴特蘭—布魯克斯觀察到斑馬跟祖先一樣恢復長途遷徙，是非常罕見的例子。

但我依然感到好奇：牠們是如何辦到的？我請巴特蘭—布魯克斯大膽猜測看看。她的答案令我驚訝。她說她的直覺是，這群斑馬在多次嘗試不同路線之後，或許跟隨著大象的足跡在水源之間移動，一路走到鹽灘。

「大象顯然比斑馬更加長壽，」她說，「所以柵欄拆掉後，很可能還有部分大象記得代代相傳的古道。大象或許能夠輕易地重現獸道，斑馬大可以追隨象群的腳步。」

當然，我心想，是大象。

我曾經花了三個星期徒步橫越坦尚尼亞的草原，穿過恩戈羅恩戈羅火山口（Ngorongoro Crater），抵達活火山倫蓋火山（Ol Doinyo Lengai）。白天的時候，我們偶爾會看見遠方有夢境般的動物在吃草：長頸鹿、水牛、五六種羚羊，頭上的角猶似玻璃藝術家奇胡利（Chihuly）的作品。晚上會有鬣狗跑來磨蹭我們的帳篷，發出邪惡的笑聲，刺鼻的麝香味穿透尼龍布，滲進帳篷。

我走得很艱辛。這塊土地覆滿高高的黃草，還有叫做排水渠道（drainages）的深溝。幸好大象為我們開闢了方便的道路系統。大象是非常聰明的找路專家，有好幾次，我們循著牠們走出來的路，再度克服陡峭的排水渠道。大象居然能夠在方圓九十公尺內找到最平緩的坡度，著實令我驚訝。我很好奇：大象如何知道該往哪兒走，而帶著地圖跟羅盤的我們卻不知道？

大象在地形測量方面的天賦散見於殖民時期的文獻，碰到荊棘和會刺人的蕁麻時，這種天賦特別可貴。「大象『鋪設道路』的智慧簡直不可思議，」詹姆斯・愛默生・田內特爵士（Sir James Emerson Tennent）如此描述錫蘭象，「象群總是選擇最明智的路線，經由最安全的淺灘走到另一頭。」大象似乎總是「判斷準確，走最好和最短的路前往下一片開闊的稀樹草原，或是走過河裡的淺灘。正因如此，牠們對我們來說極有用處，」詩人湯瑪斯・普林格（Thomas Pringle）筆下的非洲象也一樣。大象的道路網經常涵蓋數百英哩，連接距離遙遠的食物來源與礦鹽石，同時巧妙避開任何擋住帶領我們通過環境最惡劣與複雜的國家」。

On Trails: An Exploration

去路的障礙⋯峽谷、高山、密林。但是，大象到底是如何知道該往哪裡開路？又是如何找到位在遠處、牠們需要的礦床，或是一條河最淺的淺灘？

我著手尋找這個問題的答案。幸運的是，我知道該從哪裡下手。我在阿帕拉契山徑全程健行的夥伴「小依偎」（真實姓名：凱莉・科斯坦佐（Kelly Costanzo））剛好在田納西州鄉下一個叫做大象庇護所（The Elephant Sanctuary）的地方工作。那裡收容了十九頭母象，來自動物園、馬戲團與民宅後院，現在牠們在面積超過一千公頃的開闊樹林裡自由漫步。

我在一個夏日午後來到大象庇護所，拜訪凱莉與這裡的大象。我把車開上一條泥土路，停在一道需要密碼才能打開的鋼製閘門前，門上的標示寫著「警告：生物危害」。庇護所被兩排高高的鋼鐵柵欄圍住，其中一排的頂端還有帶刺的鐵絲網，乍看之下，這個地方不像神聖的庇護所，反而比較像製造怪獸的極機密機構。

庇護所內的凱莉開車過來幫我打開閘門，帶我進去。她帶我參觀她家，那是一棟陽光充足的牧場平房，位在庇護所的土地上。她養了兩條狗、四隻貓跟一隻聰明的灰鸚鵡（牠會學狗叫，學貓叫，學大象叫，還會模仿手機鈴聲）。站在她家後院，我看見遠處有一頭象鼻殘缺的大象沿著柵欄從容漫步。溫暖的熟悉感與奇特的異國情調同時並存，這是我住在庇護所期間的常態。

那天晚上凱莉跟我徹夜長談，一邊喝啤酒，一邊回味阿帕拉契山徑。她想起我們在田納西爾文鎮的某天早上，碰到一件既恐怖又好笑的事。當時我們坐在油膩的小餐館裡吃早餐，吃完就要搭便車返回山徑。有位當地男士突然和凱莉攀談，難掩自豪地說起爾文鎮的成名之舉⋯一九一

六年，鎮民在數千人面前「凌遲」了一頭叫做瑪莉（Mary）的瘋象。他指了指牆上一張裱框的黑白照片，就是那天留下的紀念。這位男士當然不知道凱莉跟大象密切合作多年，他講完故事後等待凱莉回應，說不定還期待凱莉發出讚嘆。但凱莉能擠出最好的反應，是一語不發地瞪著他看，臉上寫滿驚恐。

隔天早上她帶我參觀庇護所，先從第一座「穀倉」開始，這裡是天氣變冷時安置非洲象的地方，一個大到有回音的空間。牆壁是聚碳酸酯板，地板下有暖氣，屋頂是鋼製波浪板。大象的屋舍通往一片修剪整齊的草地，再過去就是廣闊的森林。草地被圍籬圍住，圍籬上有長方形的鋼製拱門，像一排巨大的訂書針，大小僅能讓人類通過，大象走不過去。我問凱莉我們能不能走到圍籬的另一邊，她神色嚴肅地搖搖頭。

圍籬的另一邊，大概十幾二十公尺遠的地方，有一頭龐然大物，顏色宛如未上釉的日本陶器。這頭巨象有兩截短短的白色象牙，鼻子像一條灰色鱷魚尾巴。凱莉，牠叫做芙蘿拉（Flora）。

芙蘿拉的鼻子從圍籬另一頭滑過來嗅聞我們。我在資料上看過，象鼻可以摘下一顆藍莓、把一棵樹連根拔起、噴出大量的水，也可以聞到幾公里以外的氣味。

「好神奇的動物，」我說。

「對啊，大象真的很神奇，」凱莉嘆道，「但是芙蘿拉可能會奪人性命，如果有機會的話。」

「所以如果我走到圍籬旁邊……」我沒把話說完。

On Trails: An Exploration

114

「千萬不要。牠可能會把頭伸進圍籬，試著抓住你把你弄死。」

庇護所開幕至今的二十年以來，只發生過一起死亡事件。二〇〇六年，一位照顧員被一頭叫做溫奇（Winkie）的大象踩死。在那之後，照顧員與大象一起死亡的接觸就變少了。他們不能像過去那樣穿過圍籬，走到自己最喜歡的大象身旁拍拍牠們的鼻子。凱莉認為許多圈養的大象對人類特別有敵意，是過去的創傷經驗害的。「有些大象傷得很深很深，導致牠們永遠無法相信人類（許多科學家相信大象，）」她說。

以芙蘿拉來說，幾乎可以確定牠小時候親眼看到父母被殺害。馬戲團的宣傳海報上說，這是「世上體型最小、年齡最輕的大象表演」。

有人看過象群在家人的墓地旁哀悼。隨後芙蘿拉被帶走，戴上鎖鏈、送到國外，被訓練員收服野性，然後被迫表演取悅顧客。芙蘿拉高舉象鼻觸碰自己的額頭，像一個胖胖的字母 S。牠的口腔是淺粉色，柔和纏繞的線條像一朵綻放的金魚草。「真漂亮，」凱莉說，「你看牠的嘴巴！」

我們就這樣站在那裡看牠，直到牠對我們失去興趣，踩著悠閒的步伐穿過草地，走進樹林。「我剛來這裡的時候，這一區都是松樹，」凱莉說，「全都被大象推倒了。」

我問她為什麼。

「大象是稀樹草原的製造者，」她無奈聳肩。許多專家相信，大象是生物學家所說的「生態系工程師」。動物學家安東尼・辛克萊（Anthony Sinclair）已證實，大象會利用野火在森林裡燒出空地，使空地變成草地。大象讓火完成比較困難的任務，也就是燒掉大部分樹木，然後牠們會把新生的枝芽一一拔掉，不讓樹木重新生長。大象會幫常常走的路做一些「園藝工作」：拔掉入侵的樹苗，散播牠

們愛吃的水果種子。在濃密的叢林裡，風無法把種子吹到遠處，於是大象扮演強尼蘋果籽（Johnny Appleseed）的角色[1]。大象的糞便散播大型水果的果核，例如芒果、榴槤和第倫桃（第倫桃的英文名字就叫做「象蘋果」[elephant apple]），因此大象的道路上經常有牠們愛吃的果樹，非常方便。

一位叫做柯迪（Cody）的年輕照顧員拖著腳步走過來，他頭上戴著棒球帽，身上的Ｔ恤印著幾顆骷髏頭。我一到這裡就一直在想一個問題，於是開口問他：庇護所裡的大象是否跟野生大象一樣，也會自己開闢道路？

我猜他的答案是不會。我覺得無論野生大象開路的原因是什麼，那樣的原因在庇護所裡都不存在：牠們不需要道路在長途跋涉時指引方向，不需要渡過湍急河流，也不需要爬山。沒想到，柯迪跟凱莉都點了頭。他們說，大象似乎喜歡建造道路。柯迪指著一條模糊的大象道路，它穿越草地，然後沿著圍籬邊向前延伸。還有更多。狹窄的雙線小路在庇護所的範圍內縱橫交錯。他們兩個都不知道大多數的路是怎麼來的，大部分都已存在多年。有隻叫做雪莉（Shirley）的大象開了一條路，通往好友邦妮（Bunny）的墓地（照顧員都叫這條路「邦妮路」）。他們說，有些大象會堅持走特定路線，就算這些路線不是兩地之間最快的路。

我問凱莉為什麼大象對路如此執著，明明一輩子生活在圈養的環境裡，根本不需要開路也能生存。

她只是微笑搖頭。

「我猜是根深蒂固的習慣吧，」她說。

On Trails: An Exploration

那天我漸漸拼湊更多線索。凱莉跟我造訪位在庇護所另一端的亞洲象穀倉。穀倉外坐著兩頭沙黃色的大象，一頭叫蜜絲提（Misty），一頭叫杜樂莉（Dulary）。跟非洲象比起來，牠們體型較小，也較矮胖。蜜絲提側躺在地上，杜樂莉在旁邊站崗。杜樂莉一看見我們，就慢慢地走到圍籬旁盯著我們看。牠的額頭形狀很像公牛頭骨：一對突出的眼眶漸漸凹陷成深深的太陽穴。牠垂下的鼻子像一根老舊的防毒面具呼吸管，應該是眼白的地方卻是黑色的。

蜜絲提翻身俯臥，收起膝蓋，然後像幼兒般笨拙起身，先站直的是前腿。牠的臉顯然然比杜樂莉豐滿一點，皺紋也多一點。凱莉用的形容詞是「肉肉的」，像一塊棉花糖。蜜絲提走向杜樂莉。牠們並肩站在一起，非常可愛，也非常致命。

柯迪過來幫蜜絲提做例行檢查，他跟蜜絲提配合得天衣無縫。他走到圍籬旁，蜜絲提轉身翹起尾巴。柯迪溫柔地拉拉牠的尾巴，牠抬起一隻腳，柯迪抱了抱牠的腳。

凱莉告訴我，照顧員訓練大象抬腳是為了方便治療。照顧員每星期花費許多時間治療受傷的腳：裂開的指甲、膿瘡、感染。過去曾被圈養的大象長時間站在堅硬水泥地上，這些都是常見的症

1 譯註：「強尼蘋果籽」本名約翰・查普曼（John Chapman），是美國拓荒時期的傳奇人物，在西進的過程中沿途種植蘋果樹。

狀。雪上加霜的是，有些大象在過去的生活裡養成了怪異的抽搐動作，例如有節奏地左右搖晃身體、前後甩動鼻子等等。動物學家稱之為「刻板行為」（stereotypic behaviors）。大象是長途行走的高手，野生大象一天可以走八十公里，若生活空間有限，牠們很容易煩躁不安，需要發洩多餘的精力。身體的動作釋放腦內啡，所以會根深蒂固成一種自我撫慰的方式，時間一久，可能會導致關節與腳部損傷。凱莉說，腳的問題是圈養大象的主要死因。

象腳看起來很粗壯，卻出乎意料地脆弱。包在柱狀脂肪裡的骨骼結構跟短跟高跟鞋很像，這種踮腳的設計使大象成為出乎意料的靈活攀爬者。殖民時期的非洲，有位獵人在一片崖壁上發現大象走的路，他認為這條路「除了狒狒之外，其他動物根本爬不上去」。馬戲團也會訓練大象走鋼索。

在平地上行走時，腳底的脂肪圓盤吸收了大部分的衝擊（一頭四千公斤的大象腳底下的壓力，是每平方吋不到四公斤），所以腳步又輕又安靜。開路的習慣使大象的腳步更加無聲。寫大象文化史的作者丹・衛利（Dan Wylie）敘述一群國家公園巡查員在辛巴威的尚比西河谷（Zambezi Valley）露營，他們不知道自己睡覺的地方就是一條大象會經過的路。隔天早上才發現，有一頭大象路過時直接跨過他們的身體，卻沒有把他們吵醒。他們身體之間的地衣上留有大象的腳印。

更不可思議的是，大象似乎會用腳來聆聽同伴從遠方傳來的訊息。大象研究者凱特琳・歐康納—羅德威爾（Caitlin O'connell-Rodwell）發現，大象會利用她稱之為「聽診器般的大腳」偵測來自遠方、透過地面傳遞的警告。歐康納—羅德威爾研究夏威夷蠟蟬如何透過草葉的震動互相溝通。她認為象腳可偵測遠至一百六十公里以外的隆隆雷聲。果真如此，這或許能解釋大象為何具備長途跋

On Trails: An Exploration

118

涉、準確抵達剛下過雨的地方，這種神祕的能力。

我發現，大象之所以能夠在綿延數百哩的叢林或沙漠裡找到最好走的路，或許答案就是牠們的腳。事實上，仔細一想，大象的身體構造非常適合開路。強大的嗅覺跟聽覺，可以偵測遠方的食物、水源和其他同伴；寬闊的肩膀，可以在茂密的灌木叢裡撞出一條路。因為體重很重，大象願意長途跋涉尋找緩坡；大象垂直攀爬一公尺耗費的能量，是在平地前進一公尺的二十五倍（這可以解釋我在坦尚尼亞發現的情況：穿過排水渠道時，大象總是能找到最好走的路）。大象的腦也非常適合開路。牠們具備超強記憶力並不是傳說，特別是對於空間資訊──牠們似乎已演化出了解土地的能力。

最重要的是，大象的家族結構對開路極為有利。通常，由母象組成的象群會排成一列縱隊，由母象大家長領頭。每一位大家長都必須記住覓食地點與水坑位置，在來回行走的過程中，這些路線也被傳承給年輕的母象，包括未來的大家長[2]。這種地位分明、以家族為單位的跋涉方式，或許能追溯到大象這個物種剛出現的時候。古生物學家發現一條有六百萬年歷史的「長鼻目動物步道」：那是十三隻類似母象的動物沿著相同路線移動，所留下的足跡化石。時間，加上大象的體型與社會結構，牠們（無論是否願意）一定會留下走過的痕跡。

大象獨特的生理構造和社會結構，說明了牠們如何建造如此乾淨俐落的道路。但是牠們為什麼

2 原註：凱莉說，被圈養過的大象來到庇護所之後，跟其他母象重新培養感情。不知道為什麼，牠們不會形成由一隻大家長率領的大型象群，有些是兩兩行動（例如蜜絲提跟杜樂莉），有些繼續獨來獨往。有一隻叫塔拉（Tarra）的大象跟黃金獵犬貝拉（Bella）變成好朋友，這件事很有名。

要走這些路，我還是想不通。牠們有這麼強大的感知能力，為什麼需要路？難道這些路只是行走的副產品？牠們是否對道路不太在乎，如同我們不會在乎剛下雪的雪地上留下的腳印？

我拿這些問題去請教生態學家史提芬‧布萊克（Stephen Blake），他的研究領域是動物的移動如何影響陸地生態。在一九九〇年代晚期，布萊克開始在剛果北部的努阿巴雷恩多奇國家公園（Nouabalé-Ndoki National Park）研究森林象如何散播水果種子。為了深入了解大象去過哪些地方，他粗略地做了一張大象路線圖。他親身穿越沼澤跟雨林，有系統地調查大象路線周圍的樹木，尤其是路線交會的路口。他發現所有路線都通往果樹樹叢或礦床。另外也有研究發現，沙漠裡的大象為了生存不得不長途跋涉，因此路線通常會把水坑和覓食區串連起來。「你們看，」布萊克說，「就像英格蘭的步道若非通往酒吧，就是通往教堂，大象的路線也會通往牠們想要去的地方。」

布萊克認為，即使這些路線並非來自有意識的深謀遠慮，但至少它們很快就能發揮幾種功能。

「假設有一群大象走進一座完全陌生的森林，這裡有不同種類的樹，」他說，「我猜大象一開始會到處亂闖，直到碰巧發現一棵果樹。在亂闖的過程中，牠們可能會撞到許多草木，或許還會記住果樹的地理位置。就算沒有記住果樹在哪裡，只要繼續亂闖，很可能就會在茂密的森林裡走出一條最不費力的路。就像在樹林裡散步一樣，你會慢慢知道哪些路能走到好地方，哪些不行。大象可能也是如此，於是這些路就這樣慢慢成形。」

在資源（例如果樹）豐沛卻不集中的叢林裡，或是在水坑稀少又偏僻的沙漠，路能減少瞎走亂闖的時間（這是耗費精力、代價高昂的活動），也能降低失敗率。「大象也會迷路，跟人類一樣，」

On Trails: An Exploration

120

布萊克說。路可以引導迷路的大象，為不同的象群建立連結，因此路也發揮「社會空間記憶」的功能，成為一種集體的、外在的記憶系統，跟螞蟻或毛毛蟲的路差不多。

而且，大象的路說的不只是往這個方向走有好東西，像毛毛蟲那樣，大象的記憶力能記住新分類底下的細微差別。動物可以記住這條路通往水果、這條路通往水源，甚至記住（以大象來說）這條路通往我姊姊的墓地。動物可以在道路網裡找到方向，知道牠們自己跟必需品之間的相對位置。從某種意義上來說，記憶就像是一位道路嚮導：不一定提供地點的完整紀錄，而是如何快速抵達這些地點的索引。

大象有超強記憶力，牠們的道路網也跟人類的很像，我想知道大象對路的看法是不是也跟人類一樣；也就是說，路是一種象徵。我問布萊克：大象是否知道路的意義？換言之，大象是否知道牠們路的另一頭有值得前往的理由？

同一個問題，我問過專業領域從毛毛蟲到牛隻的幾十位動物研究者，卻從未得到足以說服我的答案。布萊克的回答非常明確：「當然。」

打造具有象徵意味的路，對非人類的動物來說，似乎是心理上的一大壯舉，但事實上，若要記住一塊幅員廣闊的土地，象徵性的思考才是最不費力的作法。它把複雜的環境分解成單純、容易辨識的線條，然後根據目的地為每一個線條賦予獨特性，就像地鐵系統用顏色區分路線一樣。

當然，就算沒有這些線條，動物或許也可以自己找到方向，只是比較困難。理查・道金斯（Richard Dawkins）說過，天擇「痛恨白費力氣」。

不過，生存仰賴道路網並非毫無缺點。在剛果這樣的地方，近年來，大象的道路網已被伐木作業打亂，導致大象嚴重迷路。布萊克如此形容這種破壞造成的影響：「假設有一座繁忙的城市在二次大戰中被轟炸殆盡，例如科芬特里（Conventry）或德勒斯登（Dresden）。這座城市原本被交通網覆蓋，去哪裡都很方便，大家都來去自如，居民的生活建立在他們所理解的基礎建設之上。現在基礎建設被炸光了，建築倒塌，到處都成了廢墟，城市一片混亂。同樣的道理，當你選擇性地砍伐一座雨林：推土機開進來，每公頃只砍掉一兩棵樹，然後為了把砍掉的樹運出去，你必須砍掉更多樹來開闢道路。你清除掉原本存在的東西。就算你沒有親手砍殺大象，也已嚴重破壞完美的網路，那套運作正常的系統。」

道路系統或熟悉的遷徙路線遭到破壞之後，幾乎不會自我重建，這使得象群損失慘重（人類的居住與工業造成愈來愈多這樣的破壞，令人憂心）。正因如此，巴特蘭─布魯克斯在歐卡萬哥發現的斑馬遷徙路徑，才會如此令人驚訝和充滿希望。如果她的理論沒有錯，這意味著柵欄拆除之後，有一群大象成功恢復了其中一條古道，前往數百公里外擁有豐美鮮草的山谷。大象重建道路之後，這些安靜的大象踩踏出來的智慧，也讓成群的其他動物都受惠。

On Trails: An Exploration

122

第二部　放牧

離開大象庇護所之後，我心中一直縈繞著蜜絲提乖乖抬起後腳讓柯迪檢查的畫面。造訪庇護所之前，我以為大象會態度疏遠冷淡，小心翼翼地躲避人類，因為這種瘦小的動物曾經惡毒地脅迫牠們。但是看著蜜絲提與柯迪，我很驚訝他們的互動那麼平靜、那麼自然。沒有大象被迫做愚蠢的表演時，那種不情願的順從。他們的互動很溫和，甚至充滿感情。我後來才發現，那樣的氣氛最像人類之間的握手。

我知道馬戲團訓練大象的手法有多殘暴，因此我想知道教蜜絲提學會抬腿是否也得使出強迫手段。凱莉告訴我，訓練過程完全無痛。他們採用教科書式的古典制約訓練：首先，照顧員訓練大象把卡嗒聲跟好吃的零食（例如蘋果）聯想在一起；使用發出卡嗒聲的裝置（這種裝置叫做「橋」），是為了讓大象知道自己何時完成照顧員期望的行為。一開始，照顧員會在按下裝置的同時給大象吃零食。

卡嗒⋯⋯零食。

卡嗒⋯⋯零食。

卡嗒⋯⋯零食。

這樣的訓練會持續到大象一聽見卡嗒聲就伸出鼻子討零食。

接著，照顧員會用棍子（又叫「目標桿」）輕戳大象的腿。

戳腿：卡嗒……零食。

戳腿：卡嗒……零食。

戳腿：卡嗒……零食。

最後，照顧員會把棍子拿到距離象腿幾公分的地方，然後說「腳」。說完就靜靜等待。

「腳。」

「腳。」

如果大象抬腿觸碰棍子，卡嗒……零食。

凱莉使用類似的方法，訓練幾隻大象接受結核病治療。這些大象必須完成療程，卻拒絕吞下難吃的藥丸。於是每天一次、每週七天，凱莉或其他照顧員把戴著橡膠臂套的手臂伸進直腸送藥，而每一隻感染結核菌的大象都被訓練到可以耐心等他們完成治療。凱莉說，大象不喜歡這種治療方式，照顧員也不喜歡[3]。人類與大象經歷了漫長的共同演化之後，終於走到這一步。一開始，人類逃離大象，接著人類獵捕大象，後來又奴役大象。而現在，人類（至少是部分的人類）願意為了幫大象保住性命做噁心的事。

On Trails: An Exploration

124

有幸被送進庇護所的大象，大概是北美洲過得最幸福的大象：在面積遼闊的森林裡自由自在地漫步，食物充足，不用擔心遭到獵捕，受一點小傷或打一個噴嚏都有人照料。儘管如此，我想牠們必定偶爾會覺得自己很像馮內果（Vonnegut）的小說《第五號屠宰場》（Slaughterhouse-Five）的主人翁比利，舒適地被囚禁在一顆外星球上：被檢查、被寵愛，而且時時（禮貌地）受到監視。雖然照顧員盡力模擬自然的生活環境，但是被迫離開家人與家鄉的大象，連自己都對自己都感到陌生。

從古至今，大象被人類馴服過無數次，卻從未真正被馴化。幾乎每一隻被訓練過的大象（從迦太基軍事家漢尼拔（Hannibal）的戰象，到巴納姆（Barnum）的馬戲團訓練的芭蕾舞象）都是野生的，然後才被訓練員「收服野性」（broken）。這是馴服跟馴化之間的差別。綿羊或乳牛等馴化動物不需要收服野性，因為牠們早已被培育成可在人類的環境裡自在生活。牠們是人類塑造出來的，那是深達基因的改變，目的是讓牠們符合人類版本的世界。

在《槍炮、病菌與鋼鐵》（Guns, Germs, and Steel）一書中，作者賈德‧戴蒙（Jared Diamond）指出「五大」馴化動物是綿羊、山羊、乳牛、豬、馬，牠們都有幾個剛好適合的特徵：體型不會太大，也不會太小；個性不會太兇，也不會太嚇人；生長快速，可以在狹小的空間裡休息與繁殖；遵守戴蒙稱之為「服從領袖」的社會階級。他模仿托爾斯泰的諷刺口吻寫道：「可馴化的動物都很像。不可馴化的動物，各自有其不可馴化的原因。」

3 原註：在我造訪庇護所之後的這幾年，照顧員改以藥物混入食物的方式送藥，對人類跟大象都是好事一樁。

大象有可馴化的特質（嚴格的統治階級），也有不可馴化的特質（體型太大、個性太好動、生長速度太慢）。身為幾乎被馴化的動物，大象的命運像一場恐怖樂透。四千五百年來，每年都有幾隻不幸的大象被劫持、收服野性，然後被迫為人類服務，而其他大象仍維持自由之身。

科學記者史蒂芬・布迪安斯基（Stephen Budiansky）在一九九二年的著作《野生動物盟約：動物為什麼選擇馴化》（Covenant of the Wild: Why Animals Chose Domestication）指出，「馴化動物與他們的野生先祖在特質上的重要差異，幾乎都」可以用一種生物學現象來解釋：幼態延續（neoteny）。幼態延續指的是成年後的動物依然保有幼年特質，布迪安斯基開玩笑地稱之為「永遠的青春期」。這些特質包括明顯較可愛的生理特徵，以及更有彈性的大腦。成年後的動物通常不知變通，相較之下，幼態動物樂於探索、玩耍，而且像幼年動物一樣需要照顧。值得注意的是（這點是關鍵），面對其他動物或新的情況時，牠們通常不會採取防禦或令人恐懼的姿態。這些特質在狗的身上最為顯著（此事並非偶然，因為狗是最早被馴化的動物），不過五大馴化動物身上都有這些特質，只是程度不一。

但更驚人的是，布迪安斯基以宏觀的角度，描述人類和馴化動物如何形成共生的生死盟約，進而攜手占領地球。他認為人類之所以與各種群體動物結盟，是因為我們都「住在邊緣上」，把握機會不斷利用新的、持續改變的環境。適應力是我們的主要武器，我們是「可以吃一百種食物的草食動物或食腐動物，不像熊貓那樣，除了大量的竹子之外什麼都不能吃」。馴化動物不是被人類奴役，而是「選擇」（也就是演化）仰賴人類和人類對環境所做的改變。五大動物被馴化的理由，跟某些人類放棄漁獵的游牧生活，選擇辛苦農耕的理由一模一樣：這種作法可使牠們繁衍更多後代，戰勝競

On Trails: An Exploration

爭對手。（除了五大動物，馴化動物還包括雞、天竺鼠、鴨、兔子、駱駝、駱馬、羊駝、驢子、馴鹿、犛牛等外來牛科動物，以及少數的其他動物。）跟隨牧羊人走進畜欄，比在野外單打獨鬥來得輕鬆。此外，以相同的面積來說，農牧能養活的人數是漁獵的一百倍。儘管許多提倡動物權的人批評畜牧業既違反自然又殘忍，但布迪安斯基極力捍衛畜牧。「人類養殖動物，」布迪安斯基寫道，「在文化上並非重現像打獵那麼古老的活動，但是在某種意義上影響卻比打獵更深遠，因為畜牧興起是淋漓盡致的演化展現：演化的是物種的系統，而其中一個物種正是人類。」從事農牧的人類、牲畜和農作物，聯手把我們自己重新塑造成符合彼此需求的生物。透過這麼做，我們演化成一個不屈不撓（甚至絕對有效）、改變地球的生態系。

十

當個體為了共同目標集結成群時，就會形成道路。地球上有許多壯觀的道路來自大型哺乳動物：大象、美洲野牛、各式各樣的非洲有蹄類動物，這些動物都很擅長成群結隊。

不過，雖然做了大量科學研究，我們對獸群的運作方式依然只有模糊的認識。我開始深入思考獸群的動態後，突然想到人類早已近距離研究某一種群體動物好幾千年：普通的綿羊。為了觀察綿羊如何攜手開路，以及人類跟綿羊如何攜手改變地貌，我決定嘗試牧羊。

每一隻綿羊的內心深處，天生都有順從與混亂兩股力量在拉鋸。每個孩子都知道，綿羊是群體動物的代表。「綿羊」與盲從幾乎已成了同義詞，正因如此，亞里斯多德才會說綿羊是「世上最愚蠢可笑的動物」。不過，我在二〇一四年的春天當了幾個星期的牧羊人，我發現愈了解綿羊，就愈覺得牠們其實沒那麼綿羊。事實上，每一隻綿羊都有自己的個性跟脾氣。有些既頑固又（相對而言）孤僻，有些既柔順又黏人。但是牠們能夠合作無間，有時甚至如同一個整體般行動。

自然學家瑪莉・奧斯汀（Mary Austin）花了將近二十年在加州觀察牧羊人，並且與牧羊人對話。她會寫道羊群都是由「領頭羊、中段羊和尾隨羊」所組成。領頭羊走在羊群最前方，中段羊走在中間，尾隨羊在後面追趕。每一隻綿羊都會扮演單一角色，她寫道，因為領頭羊可以用來控制羊群的方向，所以牧羊人通常會特別照顧領頭羊，不會把牠們送去屠宰，而是留下來「教育」下一代。有些牧羊人甚至用女朋友的名字來幫領頭羊取名[4]。

但是，以我的經驗來說，羊群的動態沒有奧斯汀說的那麼簡單。一個羊群會有好幾隻領頭羊，在不同情況中挺身而出。更奇怪的是，我發現有些羊似乎有必要被認為是領頭羊。當羊群不服從牠們的領導而改變方向時，牠們會趕緊衝到羊群的最前面，就像政客總是想要跑在搖擺的選民前面。

牧羊人與羊群之間的關係，沒有表面上如此直接了當。牧羊人不是羊群的主人。羊群跟牧羊人的關係是一場持續不斷的協商，互相拉鋸，時而氣氛和諧，時而劍拔弩張。有些牧羊人宣稱自己能夠藉由說話或吹口哨控制羊群，這或許是真的，但是我跟我的綿羊唯一的傳訊機制是空間語言：如

On Trails: An Exploration

果我靠羊群太近，牠們就會稍微後退。如此一來，我就能夠控制牠們的行動，但這只是若有似無的控制，猶如一陣輕煙。牧羊的本質不是支配，而是你進我退的舞蹈。

十

一如所有技藝，牧羊得花一輩子才能專精；更理想的情況是代代相傳。相形之下，我牧羊的時間只能算是打工，是菜鳥的初試身手。晚春的亞利桑那州涼爽寧靜，我在納瓦荷族（Navajo）保留區與霍皮族（Hoppi）保留區的交界處待了三週，那個地方叫做布拉克方山（Black Mesa），位在弗拉格斯塔夫（Flagstaff）東北方，車程約三小時，只有布滿車轍的泥土路能走。這個地區沒有電、自來水跟電話線。我牧羊的酬勞是一天一餐和一間睡覺的小屋。這個機會是我的朋友傑克（Jake）告訴我的，他從布拉克方山原住民支援會（Black Mesa Indigenous Support）得知這個資訊。這個支援會是一個志工團體，幫助老化的納荷家族繼續住在傳統的土地上。傑克已有九年的牧羊經驗，他告訴我跟納瓦荷原住民一起生活的故事，北美洲只剩他們仍以傳統的方法牧羊：徒步。

我發現牧羊人的生活雖然重複性高，但是很混亂。就像水車一樣，雖然緩慢轉圈，但是每轉一圈都會產生漩渦。每天早上太陽剛升起，我就把綿羊從畜欄裡放出來，小心地把牠們趕到山丘上，

4 原註：我讀到因紐特獵人也會做類似的事。他們不會殺掉美洲馴鹿的領袖，以免妨礙隔年的遷徙路線。

下午牠們奔向水槽時，我在後面跟著。到了傍晚，我把牠們趕回畜欄。夜裡，我睡在一間低矮的八角形圓頂小屋裡，這種小屋叫荷根（hogan），我睡覺的床墊放在小屋裡的泥土地板上。小屋位在一座農場裡，這裡有兩間荷根小屋、兩棟古老的石頭屋、兩間預製的拖車屋、兩間戶外廁所、一座馬的畜欄、一座綿羊的畜欄，以及幾個廢棄已久的荷根小屋遺跡。沒水沒電，雖然主屋的屋頂有幾塊太陽能板，但顯然用處不大。

這片產業屬於一對年老的納瓦荷夫婦，哈利（Harry）與貝西·畢蓋（Bessie Begay），兩人都已年近八十。哈利滿頭灰髮，鷹勾鼻，兩個深酒窩，狐疑的眼神，硬挺的身姿；騎馬時戴鴨舌帽，進城時戴牛仔帽。他的右手少了兩根手指，我後來才知道，是不小心被鏈鋸鋸斷了。他的妻子貝西既貼心又堅強，身材嬌小，只有一百五十幾公分高。她總是穿天鵝絨上衣，領口用一枚藍綠色和銀色的胸針扣起來，鐵灰色的頭髮綁成堅固的包頭，再用一條黑色頭巾纏繞。放鬆時，嘴角微微下垂，但是碰到有趣的事，嘴角就會上揚成微笑的弧線，大小跟尺寸都跟反轉的腰果一模一樣。

哈利跟貝西很可能是家族裡的最後一代牧羊人。他們的六名子女都不打算返回祖地，靠牧羊為生。許多納瓦荷人都很擔心牧羊活動持續衰退，因為牧羊一直是文化認同的重要象徵。考古學證據與文件紀錄都顯示，納瓦荷人是在一五九八年左右開始擁有綿羊。當時，征服者璜·德·歐尼亞特（Don Juan de Oñate）帶了約三千隻丘拉綿羊（Churra sheep）到美國西南部。不過，納瓦荷的口述歷史卻堅稱，牧羊傳統可追溯到納瓦荷族人出現之初。「我們跟綿羊一起被創造出來，」黃水先生（Mr. Yellow Water）說。他是當地的「hataałii」，也就是儀式歌者。納瓦荷有一個特別生動的創造論故事⋯

改變的女神（Changing Woman）生了綿羊跟山羊之後，她的羊水滲入土裡，於是長出綿羊現在吃的植物。接著她創造了人類（也就是納瓦荷人用以自稱的「Diné」[5]），然後把人類送往四座神山，這四座神山至今仍是納瓦荷保留地的邊界。綿羊是她送給納瓦荷人的臨別贈禮。

數世紀以來，這份禮物漸漸形塑了納瓦荷文化，如同水點滴挖鑿峽谷。納瓦荷人的生理時鐘配合牧羊的時程表，季節性的遷徙是他們的曆法基礎。羊毛的引進大幅改變他們的物質文化，使他們得以編織輕盈的衣物、保暖的毯子和精美的地毯。

他們鞏固建物，防止綿羊遭人掠奪。農牧改變了他們的飲食，改變了他們與環境的關係，或許也改變了他們的哲學觀。一位納瓦荷女性告訴作者克里斯多夫·菲利浦斯（Christopher Phillips），牧羊使她領悟了納瓦荷族神聖的「hozho」原則，意思是「和諧」。「綿羊照顧我們，供我們吃穿，我們也如此回報牠們。於是促成了『hozho』。我每天照料綿羊之前，都會先對聖人（Holy People）祈禱，感謝祂們賜給我們綿羊，讓我的人生更加和諧。」嬰兒誕生的時候，納瓦荷的父母會把臍帶埋在綿羊畜欄裡，象徵把孩子跟綿羊與土地繫在一起。人類學家露絲·莫瑞·安德西爾（Ruth Murray Underhill）認為，在某種意義上，我們所了解的納瓦荷人（更重要的是，他們所了解的自己）確實是跟綿羊一起來到這世上。

5 原註：一如許多原住民，納瓦荷語的「Diné」意指「人」。「納瓦荷」（Navajo）是把特瓦普布羅語的「havahu'u」用西班牙語拼音，意思是「山谷裡的農田」。

牧羊的第一個早上，我坐在小屋前的一張金屬折疊椅上，等別人來告訴我該怎麼做。這是我犯下的第一個錯誤：年長的納瓦荷人通常不喜歡主動為既天真又充滿好奇心的白人解釋任何事。他們喜歡學生靜靜觀察、默默學習。此外，哈利與貝西只會說納瓦荷語（Diné Bizaad）。他們會說的英語極為有限，跟我的納瓦荷語能力差不多。除非他們的孩子剛好回來，否則只有貝西的弟弟能幫我們翻譯。他有一股地痞流氓的氣質，好像叫強尼（Johnny）、阿吉（Kee）、基斯（Keith），或三個名字都對（納瓦荷人一輩子會累積好幾個名字）。所以當 J／K／K 在的時候，就會充當我跟畢蓋夫妻之間的翻譯，偏巧那天早上他跟朋友諾曼（Norman）一起開了貨卡出門，說五天後才回來。身為方圓幾哩內唯一的英語人士，我只能靠自己。

我的小屋跟所有的納瓦荷小屋一樣面朝東方，初升的旭日照耀在我臉上。我聽見鈴聲，轉頭一看，成群的綿羊像一大片烏雲般衝出畜欄。貝西走在羊群旁，手裡杵著一根舊掃帚的柄。我跑向她。

她用帚柄在地上畫一個圓圈，再畫一條直線把圓圈一分為二：「ϕ」。然後她在圓圈上方又畫了一個小一點的圓圈。

「Tó，」她說。這是我知道的少數幾個納瓦荷單字之一：「水。」

她用手勢跟幾個零星的英文單字，讓我知道她希望我帶羊群去附近的一座風車。風車把水從地底抽到水槽裡，帶牠們去喝水，讓牠們圍成一大圈吃草，入夜前帶牠們回家。我開車來這裡的路上

看過一座風車，雖然我不知道怎麼去，但我相信羊群應該知道（這是我犯下的第二個錯誤）。

羊群已經零散地跑出後院，奔向西北方的小峽谷。我跑回小屋，丟了幾樣補給品到背包裡，然後趕緊去追綿羊。

我在畢蓋家後院外面的雜草叢裡找到羊群。牠們在地上聞來聞去，吃剛長出來的嫩草葉，嘴唇翻動得很快。偶爾會有鮮豔的野花在綿羊嘴邊一閃即逝。

我注意到這群綿羊最近剛剪過毛。羊背上卡其色的皺褶與裂隙，很像沙漠的空拍圖。納瓦荷丘洛綿羊（Navajo Churro sheep）是北美洲最古老的綿羊品種，以又長又直的羊毛聞名，深受納瓦荷編織人的喜愛。過去幾十年來牠們的數量大幅減少，部分是因為聯邦官員干預，他們無知地認為這種綿羊「低賤」、「近親繁殖」，而且「品質劣等」。納瓦荷洛綿羊又叫做美洲四角綿羊（American Four-Horn），因為有些公羊會長出四支角。雖然我很想親眼看看，但這個羊群的公羊全都闖過，所以看不到這種壯觀的奇景。

五隻毛茸茸的混種狗在羊群外圍奔跑。其中四隻緊跟著綿羊，第五隻很快就黏在我身旁，是一隻眼神很可愛、富冒險精神的棕色母狗。她從早到晚都跟在我的腳邊，當我們坐下休息時，她會把下巴放在我膝蓋上。哈利向他的孩子提過想把這條狗丟掉，因為牠喜歡跟著人類，而不是跟著綿羊，不是稱職的牧羊犬。但是這個習慣使我特別喜歡牠，我會趁其他幾條狗沒注意的時候，偷偷餵牠吃牛肉乾。

至少從中世紀開始，人類就用狗來牧羊和阻擋掠食者。經過適當訓練，牧羊犬可以遵循一套口

哨與手勢系統，管理龐大的羊群。不過，畢蓋家的牧羊犬沒有經過訓練。牠們不明白任何指令（除了叫牠們來吃飯），也不服從任何人。根據我的觀察，牠們的角色是對任何會動的東西吠叫，不管是一隻野兔、一匹受驚嚇的馬，還是一輛經過的貨卡。

有人警告過我，說畢蓋家的綿羊是出了名的「難搞」。但是從我們離開家，走過好幾個河床沙洲到現在，羊群似乎一切正常（我承認我幾乎沒有什麼參考標準）。在畜欄裡關了一整夜之後，綿羊充滿活力，偶爾才停下腳步低頭啃草。牠們高高跳起，很像跳出水面扭動的魚兒。有時候年輕的公羊會停下來互相撞個頭，撞完又慢跑跟上羊群。

羊群碰到路的時候，偶爾會推擠著走成一列縱隊（牧羊人稱之為「搓麻繩」（stringing）），接著突然無意義地拔足狂奔，耳朵上下拍動，直到某一隻領頭羊被一塊美味的草地吸引，這場賽跑才會終止。羊群的幾何構圖隨著速度變化。速度慢下來時，羊群散開成三角形，最長邊在前方。碰到特別美味的草地時，速度會慢如爬行，形成一條大致水平的直線，很像抗議人士手挽著手站成一排。一旦加快速度，牠們又會繼續搓麻繩。那天早上我看到綿羊縱隊奔跑時，立刻明白綿羊的道路如何以及為何出現：跟速度有關。

但過了一陣子之後，我發現有時候羊群就算放慢腳步，還是會對道路有一種奇怪的、近乎愚蠢的堅持。牠們喜歡沿著路邊吃草，一路吃到兩條路交會的地方。這時如果我沒有出手干預，有些二或全部的綿羊都會心不在焉地轉彎，而不是走原本的那條路。牠們顯然隨時都可以在任何地方，走上任何一條路。

On Trails: An Exploration

134

牧場主威廉・賀伯・葛斯里―史密斯曾說，人類圈養的綿羊一進入新區域，就會立刻開路，為自己建立棲地。他親眼觀察到這個過程。一八八二年，他在紐西蘭購入占地九百七十公頃就被雨水浸透的土地，並且發揮耐心把這塊地變成綿羊的牧地。綿羊一到了新環境，他寫道，第一件事就是「了解這塊地、探索這塊地……從既有的營地向外踏出輻射狀的路線」。綿羊的道路曲折地向外延伸，繞過沼澤、懸崖、危險的地方，以及「隱蔽的、從軟泥底下滲出的小溪」。據說很多綿羊會在這樣的探險過程中，被濕土「吞噬」。不過，無法抵達理想覓食地點的路都會漸漸消失，有用的路則是愈來愈好。葛斯里―史密斯描述的輻射狀路線，對綿羊來說是家常便飯；美索不達米亞曾發現下沉道路（這種路叫做「凹陷路」〔hollow way〕），它們以銅器時代的村落為圓心向外輻射。

看了葛斯里―史密斯的書之後，我認為畢蓋家的綿羊如此盲目信任道路，應該有兩個原因。

在沒有牧羊人的情況下，道路為綿羊提供基本導引，告訴牠們哪裡有食物、水和棲身之處。就像螞蟻跟大象一樣，道路發揮外在記憶的功能。對人類來說，建造一條有目的地的路毫無意義；同理，綿羊也絕對不認為腳下的路不會帶牠們找到好東西。所以牠們循路前進，相信有價值的目的地就在前方。另一方面，綿羊的道路也會開墾陽光充足的空地（生態學家稱之為「邊緣棲地」〔edge habitats〕），生長出各種草類。葛斯里―史密斯指出，紐西蘭的綿羊路旁長出「富含水分的綠色植物，例如白花三葉草、鈍葉車軸草、金盞草跟酸模」。同樣的情況發生在亞利桑那州也不會令人驚訝，因為綿羊喜歡沿著道路與小徑吃草（如果青草還沒被另一個羊群吃光的話）。透過這種簡單方式，綿羊造路改變環境，適應自己的需求。

第一天早上沒那麼忙亂的時候，我偷閒欣賞一下沙漠風光。土壤是削鉛筆屑輪流跟淡黃、霧霧的粉紅與乾爽的黑混在一起的顏色，上面長著硬硬的黃草。我想起約翰·繆爾曾如此形容五月底的加州中央谷（Central Valley）：「了無生氣，乾燥清脆，每一株植物都像用烤箱烤過。」貨真價實的風滾草從我面前滾過。走路時，腳踝會覺得被東西刺到：尖尖的草葉；一種像小竹林般的綠色麻黃植物，叫「摩門茶」（Mormon tea）；腳踝高度的仙人掌，尖刺是腳趾甲很久沒剪的顏色。唯一的遮蔭來自杜松樹，樹身被長年的風吹得扭曲變形。

我看見西北方有一座風車，看起來像個小玩具。我正在思考要不要以及如何讓羊群掉頭時，羊群彷彿密謀故意整我，居然漸漸分開成數量相同的兩群羊。我看著牠們慢慢一分為二，卻無法快速行動、阻止牠們。

其中一群漫步東行下山，另一群則是西行上山。我對領頭羊的方向感有信心（這是我至今最大的錯誤），所以把注意力放在尾隨羊身上，我猜牠們應該最聽話。我遠遠續著牠們快跑，嘴裡大聲叫罵，試著把牠們趕上山。牠們一整天都踩著輕快的腳步，此時卻突然步履維艱地慢慢走。牠們經常停下來四處張望，彷彿走進一個陌生又危險的地方。我愈來愈驚慌，我怕畢蓋家的綿羊會走失一半，只好丟下那些慢吞吞的綿羊，往山丘上另一半羊群剛才離開的方向跑。

我以為綿羊藏在樹林裡，我甚至聽見若隆起的山丘頂端一片平坦，有細細的流水與矮松樹林。

On Trails: An Exploration

有似無的鈴鐺聲，但是牠們完全不見蹤影。

我一跑到山頂，就有一隻動物從我面前跑過。牠從右邊跑向左邊，身形低矮、速度飛快。我一度以為是其中一隻牧羊犬。

一會兒才明白過來：那是一隻郊狼。牠豎著耳朵，嘴巴大張，帶著導彈般的冷靜沉著在沙地上悄悄行動。

我的胃突然感到一陣噁心。我的腦海中出現綿羊被開膛剖肚，血淋淋的胸腔裡冒出白森森肋骨的畫面。

我繞圈奔跑，大聲呼喊牧羊犬，但是我不知道牠們的名字。接著我跑下山丘，剛才另一個羊群吃草的地方，現在一隻綿羊都不剩。一切顯得如此不可能，像精心策畫的惡作劇。我覺得口乾舌燥。

英文的「驚慌」（panic）這個單字非常貼切的源自「潘」（Pan），祂是有四條山羊腿的牧神，個性調皮，吼叫聲經常嚇壞牧羊人跟羊群。我忽然體會到驚慌的真實涵義：一股難以理解的激動湧入腦海，使你不假思索地採取行動。我回頭跑上山丘。空無一物。我又跑下山谷……依然空無一物。我陷入絕望、不知所措，只好又跑上山。

今天是我牧羊的第一天，還不到早上十點就已經把綿羊丟光。

十

忒奧克里托斯（Theocritus）、密爾頓（Milton）、歌德（Goethe）、布萊克（Blake）等詩人筆下的牧羊人總是一派悠閒，快樂又慵懶。或許，這個形象一到寬廣浩瀚的美洲大陸就崩解並非意外。約翰‧繆爾對自己的描述是：「詩人兼流浪漢兼地質學家，天生的鳥類專家，等等等！！！」一八六九年，年輕的繆爾跟一群綿羊在內華達山脈共處了一個夏天。大多數的時間，他都讓牧羊人去照顧羊群，他自己則是到處閒晃，畫冰河跟松樹的素描。他討厭綿羊（他說綿羊是「有蹄的蝗蟲」），對牧羊人也沒什麼敬意，他認為牧羊人很骯髒，頭腦遲鈍，精神不穩定。他認為「連續幾個星期或幾個月沒有見到其他人」，牧羊人「都變得半醒半瘋，或瘋得澈底」。阿契‧吉爾菲曼（Archer Gilfillan）有將近二十年的牧羊經驗，他同意繆爾的看法。「只要想想牧羊人的工作過程中可能發生與確實發生的事，」他寫道，「就會發現牧羊人發瘋一點也不奇怪，他們可以保持神智正常才奇怪。」

我好像有點明白他的意思。

我望向南方，看見畢蓋的藍色貨卡在一條泥土路上緩慢前進。不知道他們是不是早就料到會發生這種慘劇，所以偷偷跟了我一個早上。我走向他們，貝西搖下副駕駛座的車窗。眼鏡放大了她的眼睛，下垂得嘴角使嘴形變成完美的「Ω」形狀。她用納瓦荷語說了一些話，但是太複雜我聽不懂，她看出我的困惑之後，直接問我：「羊哪裡？」她的聲音微微顫抖。我試著用肢體語言描述過程，但效果不佳。她低頭從掛在脖子上的編織袋裡撈出一支掀蓋手機，按了幾個按鍵之後，把電話遞給我。電話另一頭是她的女兒佩蒂（Patty）。

「說吧，發生什麼事？」佩蒂問。

我把來龍去脈交代清楚：羊群一分為二，到處亂走，我山上山下一陣狂奔，然後……

我把來電話還給貝西，讓佩蒂為她翻譯。貝西嘆了一口氣，闔上電話，揮揮手叫我上車。

貨卡在泥土路上緩慢行駛，四處尋找。哈利每隔幾分鐘就會停車一次，他們兩個下車檢查地上有沒有新腳印。幾次之後，當哈利再度停車時，我跳到貨卡的貨斗上，從更高的視角尋找綿羊（同時避開貝西的視線）。罪惡感使我極度不安。納瓦荷族是母系與子隨母居的社會，家族的綿羊通常屬於女性，而且貝西顯然對她的綿羊充滿感情。牠們不只是她終身積蓄的一大部分（價值差不多一萬美元），也代表幾十年的辛勤付出與長達幾世紀的傳統。我弄丟的綿羊是祖先留給她的、有生命的遺產，也是她未來要留給孫子的禮物。

找了一小時之後，我們放棄並開車回家。佩蒂跟她兩個吵鬧的孩子已在家等我們。他們坐在沙發上，畢蓋家的客廳陽光充足，沙發靠著三面牆擺放。佩蒂暫制止孩子吵鬧，歡迎我回家。

「你丟了幾隻羊？」她問。

我痛苦地嘆氣，說：「全部。」

「別擔心，這種事常發生，」她說，「牠們會自己出現的。也許會被郊狼吃掉一隻，這種情況也很常見。這不會是第一次，也不會是最後一次。」

她帶了一個塑膠小冰箱，裡面裝滿生的側腹橫肌牛排，哈利與貝西都很開心，因為他們家開車一小時才有雜貨店，而且家裡沒有冰箱。她走到戶外生火，準備烤爐。我坐在客廳盯著牆壁，牆上掛滿家人的老照片、月曆，還有一張大掛毯，是其中一個兒子當兵時帶回來的；掛毯上有兩名殖民

時期的軍官，跨騎在大象背上獵捕一隻老虎。有一個書架，書架上放滿幾十年前黃色書背的《國家地理雜誌》。沙發用床單整齊地蓋住。蒼蠅在客廳裡飛舞，像拿著萬花尺般畫出令人眼花撩亂的圖案。

過了一陣子，哈利騎著馬回到院子裡，前方趕著半數綿羊。看著牠們走進畜欄窄門，我稍微鬆一口氣，但尚未完全放心。還有一半跟郊狼一起待在野外。

午餐後，我們重新坐上貨卡。這次我們不往綿羊失去蹤跡的西邊開，而是往北，這條泥土路位在覆滿青草的谷地中央。這條路的北端是一座閃亮的鉻黃色風車，就是我之前看過的那一座。

佩蒂指指左邊的車窗外，告訴我盡量不要把綿羊趕到西邊，也就是這次牠們走丟的地方。「牠們一到那裡的山丘就很失控，」她說。她還說，那裡有很多樹木跟小峽谷，綿羊很容易消失在荊鳥牧羊人的視線內。最好讓羊群以大大的圓形隊伍前進，把牠們趕到山谷裡。我後來在這座山谷的草坡上巡行過無數次，並且給它取了一個綽號叫「沙拉碗」。（我想起貝西畫在地上的地圖，突然明白她的意思。那是沙拉碗被一條路一分為二：「φ」。）

我們在風車旁停車。風車轉得非常緩慢，內部的幫浦把水抽到地面上。它的尾舵上用紅漆寫著：「艾爾摩特公司／聖安吉洛，德州／美國」（THE AERMOTOR CO/SAN ANGELO, TX/USA）。風車旁有一座水槽和一座三公尺高的水塔。

羊群站在水塔的影子裡。

我們數了綿羊的數量，一隻都沒少。沒有被郊狼吃掉任何一隻。牧羊犬都在附近。我的胃漸漸鬆開，呼吸也恢復順暢。（也許這些狗不是那麼沒用，」我想。）

On Trails: An Exploration

佩蒂叫我把羊群趕回家。「不要急，」她說。

我下車，以繞圈的方式遠遠跟著羊群。牠們溫馴地看著我，沒有一絲罪惡感。就連狗也會禮貌的避開視線，但這群綿羊像一團團白雪般純潔無辜。

牠們喝完水之後，我們踏上歸途。羊群似乎知道回家的路，所以我把手杖靠在肩上，輕鬆地跟著牠們穿過陽光普照的山谷。牧羊的生活再一次顯得悠閒快活。

回到畢蓋家的土地上，我把羊群趕向畜欄。畜欄是用齊肩高度的木板、廢五金和不協調的塑膠防水布圍起來的一塊封閉區域。另一半的羊群已在畜欄裡等候，一聽見我們靠近的聲音就立刻激動地咩咩叫。我率領的半數綿羊也呆頭呆腦地大聲回應同伴。我打開畜欄的門讓綿羊回家，那一刻陷入一陣混亂：裡面的綿羊想要出來，外面的綿羊想要進去。牠們像一團攪動的白色液體。飢餓的小羊衝出來，嘴巴在母親的後腿間鑽動，就連公羊大步跑進畜欄的時候，小羊也不管不顧地啣住母親的乳房。儘管我用盡全力，還是逃了兩隻飢餓的綿羊。我猜牠們會遵循自己的群聚本能，跟著其他綿羊返回畜欄。沒想到，我還沒來得及關上笨重的門，就有大半的綿羊轉身跟著那兩隻逃兵衝出畜欄。我嚇壞了。

我發現，問題出在我趕回來的綿羊已經吃飽了，但是哈利稍早趕回來的那一半整個下午沒吃東西，當然很餓。

逃走的綿羊偷偷溜走，尋找青草，無論我如何嘗試，都無法把牠們騙回畜欄。我可以把牠們趕到畜欄旁邊，但是只要我一開門，領頭羊就會掉頭奔向牧草地，把其他綿羊全都帶走。最後，那兩

隻叛逆的綿羊等到吃夠了，才終於願意進入畜欄。這是那一天我學到的最後一個教訓。在此引述繆爾的話：「餓肚子的綿羊跟餓肚子的人類一樣無法駕馭。」

十

多年來，牧羊人與綿羊互相影響。他們修改彼此的行為，塑造彼此的身體：牧羊人把綿羊養肥，綿羊則是努力讓牧羊人保持苗條。漸漸地，人類淘汰掉（也就是殺掉）不願意跟隨的綿羊，綿羊淘汰掉不適合牧羊的人（把他們逼到發瘋或憂鬱）。

有天早上貝西出門辦事，她派哈利去照顧綿羊，派我去準備午餐。我用小火燉煮一鍋豆子，然後偷溜出去觀察哈利如何牧羊。我驚訝地發現，他帶領的羊群極度平靜，在同一個地方吃草吃很久；跟我在一起的時候，牠們像跳蚤一樣靜不下來。哈利年紀太大、筋骨僵硬，沒辦法走太遠。他坐在馬背上英姿煥發，那是一匹棕色種馬，額頭上有一顆白色星星。他以優雅的弧線在羊群四周走動，讓領頭羊減速，讓落後的綿羊加速，溫柔地維持這朵雲的完整。我甚至沒有看到他快跑。他的馬步履緩慢輕盈。如果落後的綿羊沒有（或拒絕）趕上，哈利偶爾會回頭去追牠。有時候他會把羊留在後頭不管，相信牠一定會返回羊群。

幾個世紀以來，牧羊人發展出許多聰明的方式管理羊群。在許多國家，牧羊人會訓練一頭山羊或閹過的公羊遵循口令，這種羊叫閹羊（wether）（為了方便找到閹羊，牧羊人會在閹羊脖子上掛個

On Trails: An Exploration

142

鈴鐺，所以英文裡才會出現「繫鈴羊」〔bellwether〕這個單字）。繫鈴羊的作法可追溯到亞里斯多德的《動物志》（The History of Animals）。一八七三年，英國作家兼雜誌編輯湯馬士·拜瓦特斯·史密西斯（Thomas Bywater Smithies）轉述了一則趣事，如果換個情況，這個故事會讓有牧羊經驗的人毛骨悚然：

有一天，他目睹來自不同羊群的數千隻綿羊，在約旦河的河岸上全部混在一起。「那似乎是無法解開的一團混亂，」史密西斯寫道，「但是牧羊人各自發出獨特的呼喊聲，屬於他們的綿羊認出他們的聲音，走出混雜的羊群，跟著自己的領頭羊走。」

我的牧羊人生只有三個星期，沒時間訓練綿羊，所以我退而求其次扮演善良的掠食者，用追逐把牠們趕到我認為牠們應該去的地方。隨著時間一週一週過去，我確實學到了一些技巧。我學會不要鉅細靡遺地控制羊群，因為就像猶他州的牧場主莫洛尼·史密斯（Moroni Smith）曾經寫道：「焦慮的牧羊人會把羊群養瘦。」我學會觀察每一隻綿羊之間的差異。我給牠們一一取了綽號，也漸漸能夠分辨牠們的個性，所以有辦法預測牠們的行動。我發現尾隨羊之所以走在最後面是有原因的：有些羊追不上衝刺的領頭羊，尾隨羊會把牠們找回來。我知道亂跑的綿羊在大羊群裡特別容易走失，因為牠們覺得自己受到保護[6]。我也發現，早上放綿羊出閘時，就必須導引牠們往正確的方向走，這很重要，因為牠們走出的第一百步通常會決定接下來的一千步，社會科家稱這種現象為「路徑依

6 原註：我歸納出的經驗法則是，綿羊七隻以上就足以構成一個小群一起走失。不過，七隻並非鐵律。我碰過五隻綿羊走失一整個下午的情況。

賴」（path dependence）。

我也知道了為什麼某些綿羊會亂跑。我的羊群裡，有幾隻綿羊老是亂跑。其中有一隻我叫牠「芒刺臉」，牠是一隻枯瘦、膝蓋外翻的老母羊，左頰上總是卡著一顆大大的芒刺。起初，我把牠們的亂跑視為錯誤，後來才發現，亂跑是一場精心策畫的賭博。每一隻綿羊的目標都是花最多的時間吃草，花最少的時間走路（同時也要注意別被吃掉）。大部分的時候，亂跑是個愚蠢的決定，因為我會把亂跑的綿羊趕回羊群，這意味著牠們走路的時間變多，吃草的時間變少。但是綿羊對沙漠裡的食物並非一視同仁。青草是主食，但牠們更喜歡吃侏儒三齒蒿、野花，尤其愛吃葉子細長的絲蘭的果實（一看到絲蘭，就連最懶惰的綿羊也會全力衝刺）。只要故意落後，總有機會碰到這些高熱量的珍貴發現，決定立刻讓羊群掉頭，向牠走去。就這樣，這隻落後了一輩子的綿羊搖身一變，成為高瞻遠矚的領頭羊，風光了三十分鐘。

的食物。有一次芒刺臉策畫了一場小型叛亂，率領六隻綿羊逃離羊群，奔向一大叢三齒蒿。我看見牠

最重要的是，我學會牧羊人應該把握每一個讓綿羊服從的機會，而不是用強迫的手段。只要找到綿羊本來就渴望的東西，就不需要對羊群過度施壓也能控制牠們的方向。史密斯寫道，有技巧的牧羊人不應威嚇綿羊，而是「製造一個綿羊渴望的目標，使綿羊的行為符合牧羊人的希望」，他說這就是「控制任何動物的成功祕訣」。

我小時候認為，地球基本上是一個穩定和寧靜的地方，處於脆弱的、近乎神聖的平衡狀態，但人類不知為何破壞了這種平衡。但隨著我更加深入研究道路，這種幻想逐漸消失。現在我眼中的地球是一件協力創作的藝術品，創作者不計其數，有大有小。綿羊、人類、大象、螞蟻，都在行走的同時改變世界。無論是建造蜂巢或蟻窩，泥土小屋或混凝土高樓，都是在重塑地球的輪廓。我們吃東西，把生物轉化成廢棄物。我們行走，開闢出道路。我們必須自問的問題不是我們是否應該塑造地球，而是如何塑造。

綿羊是有生命的除草機，對牧羊人來說，這個問題變得更加急切。有技巧的牧羊人率領服從的羊群，可以使他們走過的土地改頭換貌，無論好壞。葛斯里－史密斯的著作《圖提拉》（Tutira）描述了在他四十年的牧羊歲月中，他與羊群如何把一片原本長滿蕨類、灌木叢與亞麻的土地，變成綠草如茵的綿羊牧地。首先，羊群在蕨類跟麥蘆卡樹叢裡踏出幾條路，路也發揮水渠的功能放乾了沼澤裡的水，使美味的原生草（例如哭泣草）得以在路邊叢生長。覆滿蕨類的濕軟土壤，很快就被壓實成適合青草生長的土地。綿羊的糞便為土地施肥，換過土壤的山坡被風吹得光禿一片。綿羊甚至在山頂與山頂之間建造了「高架橋」，在山腰建造了「睡鋪」。年復一年，綿羊塑造出一個適合生存的環境。

但是，葛斯里－史密斯提出警告，如果牧羊人不夠小心，綿羊的行為反而可能會帶來反效果。如果牠們太常在同一塊地走動，腳上的蹄可能會把土壤夯實成「堅硬地面」，反而不利青草生長。更

具破壞性的行為是過度放牧，艾莉諾・梅爾維爾（Elinor G.K. Melville）的著作《綿羊瘟疫》（A Plague of Sheep）以驚人的細節描述過度放牧的情況。若繁殖不受控制，綿羊可能會進入生態學家所說的「爆量繁殖振盪」（irruptive oscillation，也就是數量暴增或暴減），導致環境永久退化。若有太多綿羊在相同的區域吃草，牠們最後會連草根都吃。在溫暖乾燥的氣候，這可能會造成所謂的「綿羊沙漠化」（ovine desertification）。這個過程會循環地自我增強：青草一方面為土壤提供遮蔭，一方面涵養雨水。所以青草被吃得太短，土壤會變乾。土壤太乾，現存的植物會慢慢死去，取而代之的新植物更適應乾燥氣候，卻是綿羊不能吃的植物。多刺的新植物失控地增長蔓延，綿羊尋找僅存的優質青草，造成惡性循環：青草變少，繼續被吃到僅剩草根，導致青草變得更少。到最後大批綿羊死去，打破惡性循環，但土壤與植被也已改變到難以恢復。

梅爾維爾說，無視原住民的強烈反對，西班牙綿羊在十六世紀被引進墨西哥的梅茲基塔山谷（Valle del Mezquital）。結果有部分草原和橡樹林變成乾旱的灌木林，長滿荊棘、有刺灌木與其他多刺植物。到了十六世紀末，梅爾維爾寫道：「一五七〇年代的『優質放牧地』都成了覆滿灌木的荒地。」

一九三〇年代，印第安事務局（Bureau of Indian Affairs）認為畢蓋家位於納瓦荷保留區的土地正在沙漠化。納瓦荷族的人口從一八六八到一九三〇年成長了四倍。人口增長與綿羊跟山羊數量的暴增大約同時發生。納瓦荷人以環狀路線牧羊，綿羊跟山羊夏季去高地，冬季去低地。可是，土壤漸漸變乾，優質青草漸漸地（名符其實）讓路給有毒植物，例如蛇草、堆心菊、俄羅斯薊與紫雲英等。聯邦官員相信，如果納瓦荷人的牲口數量不能大幅減少的話，保留區的大半土地很可能退化成等。

荒地。

當時的印第安事務局局長約翰·柯里爾（John Collier）雖然充滿善意，後來卻成為悲劇人物。柯里爾在亞特蘭大市長大，在紐約和巴黎唸念書，他對納瓦荷族的浪漫幻想是：「在單調的機械文明大海上漂浮的一座原住民文化孤島」。不過，他也認為納瓦荷人以傳統、信仰和第一手知識為基礎的牧羊方式，比不上快速發展的現代牧場管理。雖然柯里爾與他的同事都看出納瓦荷人的牧場已過度放牧，許多納瓦荷人卻依然相信，草料不佳只是天氣異常乾旱的結果（這個地區確實發生了氣候變化。同一場氣候變化把俄克拉荷馬州的草原變成塵暴區，這個事件眾所周知）。有些納瓦荷長老認為乾旱源於宗教傳統崩壞。諷刺的是，這意味著柯里爾提出的計畫（宰殺大量綿羊）只會使聖人更加生氣，加劇乾旱。

早在柯里爾來到這裡之前，納瓦荷人已在這裡居住了好幾個世紀。這個來自喬治亞州的陌生白人居然想教他們如何管理綿羊，他們會不高興也是情有可原。柯里爾的顧問，例如林務官鮑勃·馬歇爾（Bob Marshall），都強烈建議他換個方式，尊重納瓦荷的精神信仰、複雜的家庭動力以及對土地的深刻了解。

柯里爾沒有接受這項建議。他採用一套嚴厲的系統減少牲口，成千上萬的綿羊、山羊跟馬匹被集體射殺。屍體被留在原地腐爛，或是淋上煤油燒燬。最後，牲口的數量減少了一半。此外，柯里爾也打算「現代化」納瓦荷人的牧羊系統，方法是把土地分割成十八個「牧區」。這會妨礙納瓦荷人的年度遷徙，長久以來，納瓦荷人藉由遷徙適應惡劣多變的氣候。納瓦荷部落議會（Navajo Tribal

Council）緊急通過多項決議，試圖終止這些新規定，但柯里爾行使了國會賦予他的否決權。許多沮喪的納瓦荷人激烈反抗，有些則是向國會提出抗議。終於，柯里爾在一九四五年被趕出事務局，他的牲口減量計畫也悄然作廢。許多納瓦荷人依然記得，那段被視為種族文化屠殺的慘痛時期。

事後看來，一九三〇年代的問題核心不是納瓦荷人擁有太多綿羊，而是同一塊土地上住了太多人。歷史學家理查·懷特（Richard White）就會提出，在納瓦荷人口持續增長的同時，有大量歐洲裔與墨西哥裔牧場主逼近納瓦荷人的土地。確實，在納瓦荷族人口增加四倍的同一段時期，亞利桑那州的總人口增加了六十七倍。整個一九三〇年代，政府官員一再警告納瓦荷人，他們正面臨人口暴增的災難。但是，懷特指出，從來沒有人要白人減少人口成長，或是停止侵占納瓦荷人的土地。柯里爾與其他聯邦官員不願意給予納瓦荷人更多牧地，而是撲殺他們的牲口，破壞他們的傳統。雖然柯里爾試著為納瓦荷人保留土地，卻反而呈現出帝國主義最糟糕的幾種面貌：無知、種族優越感以及粗暴蠻橫。儘管他很努力，但或許他的努力也是部分原因，在那之後牧地的植被一直持續枯萎。

實際上，柯里爾相信他的職責是當牧羊人的牧羊人。若要實踐他的計畫，他必須說服一群聰明的、有獨立思考能力的人改變傳統，犧牲大半財富。這是需要謹慎執行的計畫，由納瓦荷人自己來處理會比較好。或許，如同某些人所說，可以由一位納瓦荷領袖利用族人對「hozho」（和諧）的核心思想，凝聚集體共識。此外，任何一個從小到大參與牧羊的納瓦荷人，都明白最基本的牧羊原理：雖然有智慧的牧羊人可以改變羊群的方向，但說到底是牧羊人必須配合羊群的需求，而不是反過來。

On Trails: An Exploration

兩個星期過去了。五月結束，進入六月。天空的藍色愈來愈像丁烷噴槍的藍焰。隨著氣溫上升，綿羊愈來愈慵懶，牧羊也變得更輕鬆。下午兩點左右，羊群會在高大的杜松樹底下小憩，怒張的鼻孔快速喘氣。尚未剃過毛的羔羊偶爾會熱得受不了，像醉漢一樣往前倒下，把頭靠在肘彎上吃草。到處都有白色的羊毛球倒臥在草地上。只有在被我嚇到的時候，牠們才會拔腿跳起來，快步跑走。

到了下午三點，每一隻綿羊都熱暈了，我必須把牠們從樹蔭底下一路趕回家。

我對自己的牧羊功力開始有點信心，但是在我即將離開畢蓋家之前的某天早上，哈利和女兒珍（Jane）開著貨卡載來五隻白色的安哥拉山羊。

他們把山羊送進畜欄，我走過去想看得仔細一點。我的視線越過畜欄圍牆，卻看到裡面只有綿羊，我感到很驚訝。然後，我注意到一個不尋常的畫面。角落站著五隻奇怪的動物，隱蔽在綿羊群裡，但是顏色更白、更亮。斜斜的眼睛、細瘦的四肢，下巴有長長的白色鬍鬚。牠們顯然非常緊張。綿羊一臉遲鈍，肩膀肌肉發達，看起來肯定很兇。而對綿羊來說，山羊必定看起來很古怪、很瘦弱，因為我也這麼覺得。

我猜，對牠們來說，這座畜欄必定很像陌生國度的監獄。綿羊來自西藏，經由土耳其來到美國，因為途中會經過土耳其首都安卡拉（Ankara），所以才叫做安哥拉山羊。這是一個古老的品種，曾出現在《出埃及記》裡。納瓦荷人要到二十世紀初才開始養大量的安哥拉山羊，因為牠們叫

我後來才知道，對許多納瓦荷家庭來說，安哥拉山羊非常珍貴。牠們來自西藏，經由土耳其來到美國，因為途中會經過土耳其首都安卡拉（Ankara），所以才叫做安哥拉山羊。這是一個古老的品種，曾出現在《出埃及記》裡。納瓦荷人要到二十世紀初才開始養大量的安哥拉山羊，因為牠們叫

做毛海的柔軟長毛價格漸漸超越綿羊毛。時至今日，納瓦荷保留區生產的安哥拉毛海，被認為是全球品質最好的毛海。

隔天早上，貝西把山羊放出畜欄時，我非常擔心。珍告訴我，畢蓋家過去也曾嘗試飼養山羊，但後來因為山羊太難放牧，所以就放棄了。閘門打開，最初的幾秒鐘一切正常。山羊跟綿羊一起魚貫走出畜欄。然後，牧羊犬經過一陣懷疑的嗅探之後，發現羊群裡出現了外來生物，就開始對著安哥拉山羊狂吠。山羊陷入驚慌，飛也似地逃離目露凶光的狗。貝西大聲斥責我，徒勞地揮舞手杖制止牧羊犬。狗兒停止光明正大的追逐，露出既困惑又受傷的表情看著我們。

很多人告訴過我，山羊通常會走在綿羊群的最前面，但是這幾隻山羊習慣走在後面，偶爾落後到我必須跑過去叫牠們趕上。牠們之所以裹足不前，似乎是因為對牧羊犬懷抱著恐懼。這不難理解，因為牧羊犬偶爾會忘記早上的教訓，一聞出這幾隻長相古怪、不太像綿羊的動物，就激動地再度攻擊。

受驚嚇的山羊打亂我的牧羊節奏。就好像花了幾個星期學會拋接三顆皮球，結果別人突然又丟了一顆高爾夫球進來。我們前往青草山谷的途中經過峽谷，綿羊快步通過，山羊卻停滯不前，直立起來啃食開花的懸崖薔薇樹叢和矮樹。這些行為上的差異使我發現，原來我已漸漸依賴用直覺猜測綿羊意圖的能力。

這種輕微的脫隊，會帶來嚴重後果。隔天羊走到山谷的另一頭，綿羊一如往常認出風車，所以在通往風車的小路上跑了起來。但是山羊不明白風車代表的意義，也沒有聞到水的氣味，便突然

停下腳步。我決定跟著綿羊走，因為無人看管的綿羊很容易走到鄰居的土地上（有一位年輕的納瓦荷男子經常開著黑色貨卡巡視這塊地，他曾經兩度怒斥我的綿羊偷跑進他家的牧場）。我以為山羊要不是跟上來，就是會留在原地。

山羊沒有出現在水槽旁邊，我小跑上山，看見牠們仍站在遠處，短尾巴高高舉起，在晨光中是耀眼的白色。我往回跑，先聚集綿羊，再繞到後面去找山羊，卻發現他們不見了。日頭愈來愈烈，羔羊熱到紛紛跪下，許多綿羊躲到樹蔭底下。我丟下綿羊，在山谷裡交叉奔跑，尋找消失的山羊。我找了好幾個小時。我再次羞愧到胃部翻攪。把綿羊帶回家之後，我告訴貝西跟哈利，山羊不見了。

「喔，」貝西說。我們三個一起坐上貨卡。

就這樣，我的牧羊人生有始有終：站在貨卡的貨斗上用力觀察乾枯的山坡，每一堆黃草、每一個樹縫，彷彿都是山羊的身影。哈利偶爾下車，細看地上的細微痕跡，試著追蹤被我弄丟的山羊。

第三部　打獵

幾天後，我從紐約打電話回去確認山羊是否已回到家。我鬆了一口氣，哈利把五隻山羊全都找回來，牠們安然無恙。

哈利的技術令我驚嘆。我試過自己找不見的綿羊或山羊，連一次也沒有成功。沙漠的土像滑石粉一樣細，可保存清晰的腳印，但是我無法分辨一道痕跡是幾小時前留下的，還是幾天前留下的。

四面八方都有蹄印，像喋喋不休的聲音互相交疊。哈利只要看一眼，就能輕鬆分辨不同的痕跡。他經常把綿羊放出畜欄，任牠們隨意漫遊好幾個小時，他則是跑去處理其他工作。到了傍晚，他會騎上馬背，有耐心地把綿羊一隻一隻找回來。

資訊就存在道路裡，只是用來編碼的語言必須下一番苦功才學得會。很多人都說，澳洲原住民是最厲害的追蹤高手。他們幾乎從孩子一出生，就開始教導追蹤技巧。湯瑪斯・馬格雷（Thomas Magarey）在一八五〇年代搬到南澳，他說原住民母親教導寶寶的方式，是在寶寶面前放一隻小蜥蜴。蜥蜴倉皇跑走，寶寶爬著追上去，小心翼翼地一路追蹤到牠的藏身之處。以蜥蜴為起點，孩子的追蹤技巧愈來愈熟練，「直到連甲蟲、蜘蛛、螞蟻、蜈蚣、蠍子等腳步輕盈的動物走過的地方，他們也能辨認蹤跡。」出於好玩，平圖皮部落（Pintupi）的男性會用指節和手指在沙漠裡精準複製動物的足印，無異於用外國文字流暢書寫。

在南非的喀拉哈里沙漠，坤族（!Kung tribe）鼓勵小男孩設置陷阱捉小動物，藉此了解動物的足跡。為了捕捉動物，你必須預測牠的動向，第一個線索就是找到牠習慣出沒的路。最簡單的陷阱通常都是放在獸道上，例如讓石塊或木頭倒下、坑洞與腳套，這一類陷阱叫做「盲設陷阱」（blind set）。肯亞的多羅波族（Ndorobo）把這種作法更上一層樓，他們在大象會經過的路中央挖很深的坑洞，有時坑洞裡還會擺放尖刺。這種創新作法其實是受到啟發的結果。他們先找到大象的路，判斷大象的動向，然後仿效希臘神話裡的忒修斯戰勝彌諾陶洛斯（Minotaur）的作法，用大象的主要優勢來對付大象，那就是大象的巨大身軀。

演化生物學家路易斯・李本伯格（Louis Liebenberg）認為，追蹤動物路徑是「簡易追蹤」最基本的形式。李本伯格曾研究坤族特殊的持續狩獵（persistence hunting）多年，這種狩獵技術需要高超的追蹤技巧。隨著狩獵技術愈來愈專業，坤族獵人會進一步使用更「精準」的技巧，叫做「有系統」的追蹤，獵人在比較不明顯或不連貫的痕跡上，找出固定模式往下追。最後是最複雜的追蹤方式，李本伯格稱之為「臆測追蹤」，追蹤者必須拼湊稀少的零散證據，推測動物可能會往哪個方向走，所以他能預期在什麼地方可發現下一組痕跡。

李本伯格在他一九九〇年的著作《追蹤的藝術：科學的起源》（*The Art of Tracking: The Origin of Science*）中指出，仔細研究追蹤技術可解決演化史一個表面上的矛盾：如果採集漁獵的生活不需要科學推理，人類的大腦如何演化出科學思考的能力，進而快速發展出技術與知識？人類顯然不是以圖解原子結構為「目標」進行演化。就像那句話說的：演化不會事先計畫。如果人類不需要實踐科學的能力也能生存，為什麼會演化出這些能力？

李本伯格的答案很簡單：追蹤就是科學。「追蹤的藝術是一種科學，」他說，「需要的智力跟現代物理學與現代數學一模一樣。」知名的天文物理學家卡爾・薩根（Carl Sagan）經常寫到坤族，他也同意這個說法。「幾乎可以確定，科學思考從一開始就與我們同在，」他曾寫道，「追蹤技巧的發展帶來強大的演化選擇優勢。找不到獵物的團體獲得的蛋白質比較少，留下的後代也比較少。有科學天分，能夠耐心觀察，喜歡思考如何找到更多食物（尤其是蛋白質），以及喜歡住在各種棲地，這樣的團體與他們的後代才會生生不息。」

這個理論衍生自一個更古老且備受爭論的古生物學理論，叫做狩獵假說（hunting hypothesis）：人類語言、文化與技術的發展，大多來自追捕大型獵物的需求。我對這兩個理論都心存懷疑。科學是一種目標明確的、標準化的探索系統，而李本伯格的理論把「科學」等同於高等分析技術與想像力（他稱之為「假設－演繹推理」〔hypothetico-deductive reasoning〕），進而使人類有能力發展出科學的編碼系統；這似乎有點延伸過度了。在史前人類的生活中，需要這些技巧的不只是追蹤。如果追蹤是一種史前物理學，那探集植物就是一種史前植物學，烹飪則是化學的前身。

儘管如此，這兩個理論還是說對了一件事：狩獵確實是基本的人類傳統，以各種方式塑造了人類。早在我們把動物當成寵物或實驗對象之前，對我們來說，動物不是掠食者就是獵物。要完整了解道路在地球上扮演的角色，包括道路如何帶來長久的生存與快速的死亡，我需要透過獵人的雙眼看待道路。

✛

在我開始研究打獵之前，我這輩子的打獵經驗僅限於小時候在祖父的牧場裡，曾在獵鹿的掩體小屋裡待過幾個早上（我的記憶包括傻傻地盯著德州秋天的黎明好幾個小時，這對小孩子來說是一種極度微妙的折磨）。所以我開始到處打聽，尋找專業獵人。一位朋友建議我去阿拉巴馬州找一個叫做瑞奇・布屈・沃克（Rickey Butch Walker）的人。我寫了email給沃克，他回信時簡短列出自己的

打獵經驗：他曾以弓箭射殺一百二十四隻白尾鹿，他不用誘餌，也不用獵犬，他從未用槍獵鹿，部分是因為他不喜歡槍的聲音。（他曾在國民警衛隊裡擔任步槍排的排長，這輩子玩槍已經玩夠了，他寫道。）最重要的是（至少對我來說最重要），他打獵是因為把獵物當成食物，不是為了好玩。

沃克親切地讓我在他家住一個週末，他有一間備用臥室。他要帶我去打獵，所以我飛到亨次維（Huntsville）。我搭手扶梯往下前往行李提領區時，有一位高大壯碩的男士在盡頭等我。在冷陰極燈管的照射下，他的頭剃得很光滑，其實他鎖骨以上的部分都很光滑，就好像那天早上，以及每天早上，他都用一把刮鬍刀先從頸背底部往頭頂的方向刮，再從臉的正面往下刮，一氣呵成。原本應該是眉毛的地方，只有兩道肌肉皺褶。明亮的藍眼睛被擠壓在瞇起的眼眶裡，他的眼神可能是興高采烈的，也可能是不動聲色的謹慎。我們握手致意。他拿起我的其中一個行李袋。他的 T 恤背面印著打獵服飾品牌摩西歐克（Mossy Oak）的廣告標語：「這不是一種熱愛。這是一種癡迷。」

走出機場，天色微暗而溫暖。我們把我的行李袋放到紅色福特卡車的貨斗裡，然後坐上車。沃克把車開上公路，很快就越過河道寬廣、流速緩慢的田納西河。他的手機亮起，是他表弟傳來的簡訊，我幫他大聲念出內容：「我今天收成八百二十六公斤玉米，三十六袋。我的小拖車表現很讚。」他的表弟顯然打算用玉米當鹿的誘餌，沃克不贊同這種作法。「我喜歡公平競爭，」他說，「如果鹿可以躲開從二十幾公尺外射過來的箭，算牠厲害。如果躲不過，我就要把牠塞進冷凍櫃，吃牠

的肉。」沃克一整年烹煮的肉幾乎都只來自他的獵物。如果肉太多，就送給年長的鄰居；大部分的時候都有剩。

我們漸漸接近沃克家最近的城市莫爾頓（Moulton），忽然有一隻郊狼從車頭燈旁一閃而逝。

沃克沿途為我指出路旁的幾個歷史地標，他研究過、寫過並設置過二十六個歷史地標，這些是其中幾個。他的家族世代居住在這個地區，到他至少已是第七代。他有切羅基（Cherokee）與克里克（Creek）血統，因此他的家族幾乎確定可追溯到有紀錄的歷史之前。

十九世紀初，傑克森總統（Andrew Jackson）把大部分的切羅基與克里克印第安人趕出阿拉巴馬州後，任何人只要被捉到跟這兩族的人做生意，都會被州政府罰款，因此僥倖沒有被趕走的族人通常都會被同化。沃克的祖先有很多是混血或純種的切羅基人，為求自保，他們自稱是「愛爾蘭黑人」。他們靠土地自力更生，並且以此感到自豪。他們賺的錢不多，偶爾會與其他種族通婚。沃克經常開玩笑說他的族譜不是樹狀，而是「花圈狀」，因為他的曾曾祖父母是堂兄妹，看似有問題，其實（至少一點點）沒那麼奇怪：堂／表兄弟姊妹結婚之後，各自的孩子（也是堂／表兄弟姊妹）繼續通婚。沃克說他個人並不排斥跟堂姊妹或表姊妹結婚，只是剛好沒有機會。

六十三歲的沃克以前是勞倫斯郡立學校（Lawrence County School）的印第安教育課程主任，辭去工作後，他全心投入弓箭狩獵與研究當地歷史。他出版了十四本歷史書籍，其中八本是由位於阿拉巴馬州基倫（Killen）的藍水出版社（Bluewater Publications）出版。「我一講到跟歷史有關的事就停不下來，」他警告我，「我是歷史狂。」

On Trails: An Exploration

他對當地歷史的了解確實非常深厚，簡直到了嚇人的地步。通常他會先舉出一項資訊，例如法院的年份，然後愈說愈多，迷失在美國老南部（Old South）的歷史血統、語言和地理資訊中。（有天下午，沃克本來在說印第安人的道路，說著說著不知為何說起在奧運中打敗納粹的英雄傑西・歐文斯〔Jesse Owens〕，結果被他發現我在副駕駛座打瞌睡。）我從未遇過在一塊土地上紮根紮得這麼深的白人，他似乎知道這裡每一塊磚頭的歷史。但是，車程一百二十公里以外的地方，對他來說就成了全新的世界。「其他方面的歷史我一無所知，」他說，「但是這個小地方的歷史我瞭若指掌。」

在他眼中，寬闊的四線道公路上彷彿疊著一張半透明的歷史地圖。對沃克來說，這不是四十一號公路，而是老傑斯帕路（Old Jasper Road），連接塔斯卡路沙（Tuscaloosa）與納士維（Nashville）的馬車路。我們轉彎進入拜勒路（Byler Road）時，沃克說：「這條路以前叫老水牛路。聽說在水牛路上騎馬可以全速快跑，不用擔心勾到樹枝之類的。」

在水牛被步槍跟鐵路大舉消滅之前，美洲大陸從東岸到西岸都有水牛，牠們走到哪裡，就會改變哪裡的環境。美洲野牛（這是牠們的正式名稱）跟大象一樣，通常會以單行縱隊前進，行走的距離很長。但也有跟大象不一樣的地方，牠們有時會組成數量龐大的水牛群集體移動。一八七一年，道奇上校碰到一個水牛群，他估計占據的面積應該有四十八公里乘八十公里。在永無止盡尋找青草、水源與礦物的過程中，水牛在山坡與河岸上踏出了階梯式的路，稱為「水牛平台」(buffalo landings)。水牛在停下來打滾的地方挖掘土坑與淺塘。牠們直闖藤叢，撞破顫楊樹叢。水牛留下的路有的很淺，有的深到牠們走路時肩膀會摩擦到堤岸（空拍圖依然拍得到幾條這樣的路，深度很

深，地質學家一度以為是冰河挖鑿出來的溝）。沃克之前提到的老水牛路，過去從莫爾頓直通一座巨大的鹽礦床，叫做布萊德索的鹽沼地（Bledsoe's Lick）。一七六九年，獵人艾薩克・布萊德索（Isaac Bledsoe）曾在那裡偶然碰到幾千頭水牛。水牛在這個地區的礦鹽石周遭建造了輻射狀的道路網，有點像巴黎的大馬路。

老水牛路的這一段剛好位在兩條河的分水嶺上，這樣的水牛路很常見。水牛喜歡沿著分水嶺開路，走起來比較輕鬆。跟大象一樣，水牛也會找到位置最低的山隘。丹尼爾・布恩開闢荒野之路時，走的是切羅基人與肖尼人（Shawnee）的道路；而切羅基人跟肖尼人則是跟著水牛的腳步穿過坎伯蘭峽（Cumberland Gap）。約翰・麥克菲（John McPhee）在著作《走出平原》（Rising From the Plains）中寫道，地球科學家大衛・勒維（David Love）告訴他美洲野牛如何發現所謂的「跳板」，這是一種地質學上的坡道，能提供「直接穿過洛磯山，從大平原區通往山頂的唯一途徑；不需要走曲折的路上山，也不需要穿過隧道」。跳板為聯合太平洋鐵路提供理想路線，這條鐵路把工業化的美東與蠻荒的美西連接起來。

地理學家霍爾伯特（A. B. Hulbert）寫道，水牛「肯定用牠的蹄在地球表面上『開闢』出許多道路、運河與鐵路」。但是從水牛路變成人類的道路與鐵路，這種目的論的簡略說法，嚴重忽視人類在這些網路的建造中所扮演的角色。很多地區的水牛路都是通往四面八方，雖然提供了大量選擇，卻無法做為方向上的參考。歷史記載裡，有一大堆拓荒者在水牛路的「迷宮」裡迷失方向。比較有可能的情況似乎是，像路易斯與克拉克這樣的旅人在驚嘆水牛的「神奇智慧」時，都有印第安嚮導帶路。

On Trails: An Exploration

印第安嚮導知道該走哪幾條水牛（或其他動物）留下的路，也知道哪些路無須理會，而且在動物沒留下痕跡的地方，印第安人早已把路開好。

後來水牛數量衰減，是大家都知道的事。水牛皮是製作皮草與皮帶的原料，需求日益增加。搭乘火車湧入西部的白人獵人，經常從火車上直接射殺水牛。水牛被火車撞死的情況也不少，因為火車頭的聲音有時會讓水牛陷入莫名恐懼而衝過鐵軌。

對聯邦政府來說，水牛毀滅的背後，有一個令人毛骨悚然又有實效的理由：不但能消除一個麻煩（討厭的水牛吃光珍貴的青草、把池塘變得混濁，還會導致火車出軌）、還可以削弱另一個麻煩（水牛是平原印第安人的主要食物來源，少了水牛，他們將被迫結束游牧生活）。格蘭特總統（Ulysses S. Grant）在一八七三年寫道，他「對於水牛從西部大草原徹底消失，不會感到特別遺憾」，因為水牛的滅絕或許能增加原住民「對來自土地的產品以及自身勞動的依賴」（也就是農業與資本主義）。一八七○年代，水牛以百萬為單位遭到撲殺。到了一八八○年代，水牛已數量稀少。雪白的水牛骨層堆疊，被送回東部製成肥料跟骨瓷。一個多世紀後，消失的水牛成了幽靈般的存在。水牛不見了，但牠們留下的路卻沒有消失。

十

我們抵達沃克家的時候，天色已經暗下來。他的房子很大，是一棟可愛的兩層樓建築，幾乎由

他一手建造。「我家有七間浴室，」我們從車庫進屋時，他自豪地說，「配管都是我自己做的。」

他快速帶我參觀了許多房間，走進浴室幫平常沒有用的馬桶沖水，以免管路乾掉。他離婚了（五次），孩子都已成年，所以他自己一個人住。上到二樓，他拿出一張周邊地區的護貝地圖攤在地板上。這張地圖極為詳細，由左至右的長度約兩公尺，卻只涵蓋不到三十五公里的距離。每一座山丘和每一個窪地都有名字：灌木山（Brushy Mountain）、雪松山（Cedar Mountain）、楓糖廠窪地（Sugar Camp Hollow）。「這裡是我的地盤，」他說，「這裡所有的小溪和窪地我都走過。一次都沒有迷路過，我想。」

沃克這輩子都以某種方式過著狩獵與採集的生活。他指出他曾在哪裡挖人參，在哪裡挖盔頭澤龜。他小時候就已帶著他的浣熊獵犬藍約翰（Blue John）探索這些樹林，捉負鼠、兔子跟浣熊。他設置了貂和美國大山貓的陷阱。無論他帶什麼動物的肉回家（鹿、土撥鼠、負鼠、浣熊、麝鼠、河狸、臭鼬、松鼠、兔子、鵪鶉、鴿子、山鷸、田鷸、鴨、鵝、火雞、烏龜、牛蛙、任何魚類或小型鳥類），祖母都會用燒柴把肉煮得很好吃。豬肉跟雞肉則是留到特別的日子再吃。

沃克的曾祖父有八分之一的切羅基血統，他在沃克八歲時做了一套傳統的切羅基弓箭給他。沃克在他寫的回憶錄《阿帕拉契的凱爾特印第安男孩》（Celtic Indian Boy of Appalachia）中，詳細描述製作弓箭的過程：首先，老人與男孩一起尋找一棵紋理很直、樹幹直徑約六十公分的白橡樹。找到之後，用一組橫切鋸砍樹。在砍下來的樹幹上量二‧四公尺的長度，做記號之後鋸斷樹幹。沃克看著曾祖父用一組金屬楔子跟一把長柄大錘，把樹幹縱向劈成兩半，再把對半的樹幹各劈成兩半。易碎的心材挖

On Trails: An Exploration

掉放在一旁，邊材繼續劈開，做成「胚料」（bolt）。然後，曾祖父用一把刨刀和一把折疊小刀，把其

中一根胚料刻成一把弓（其他胚料留下來備用，以後可做成斧柄或拐杖）。曾祖父用砂紙把弓磨到

平滑，塗抹棕色蜂蠟，裝上用大麻繩做的弓弦，弓弦也抹上蜂蠟。接著，他用白橡樹的裂片刻了一

組箭，裝上火雞羽毛和他親手鍛造的鋼製箭頭。

沃克的青少年時期都是用這把弓打獵。打獵之後，他習慣把弓放在祖父的穀倉鐵皮屋頂底下，

以防變形。有一天他回到穀倉，發現弓被偷走了。雖然當時他已經二十幾歲，還是哭得很慘。

回到樓下的車庫裡，沃克向我展示他目前收藏的弓。牆上有螺絲釘，他的弓全都掛在螺絲釘

上。他拿下一把上面沒有弓弦的木製長弓遞給我，弓的材質是淺色白橡木，縱向紋理。「這把弓跟

曾祖父做給我的那把幾乎一模一樣，」他說。他的第一把弓不見以後，一位朋友做了這把複製品送

給他，不過那時候他的配備已經升級了。

他叫我像要幫弓裝弦那樣把弓頂在大腿上壓壓看，「感受一下它有多「結實」。感覺很像試著折

斷一根二乘四吋的木板條。沃克把複製品掛回牆上。「讓你看看我打獵用的弓，」他說。

他打開貨卡的車門，拉出一個黑色塑膠盒，跟裝樂器的盒子很像。打開盒蓋，一把使用複合材

質的高級弓放在泡棉墊上。它看起來既強壯又扭曲，像巨龍的一對翅膀。弓身是高級的複合金屬，

漆著迷彩圖案。這把弓的弦不只一條，它有三條弦；弓弦穿過頂部與底部的滑輪（叫做「凸輪」）。

沃克把弓遞給我，教我如何拉弓。弓弦很緊，但凸輪一轉就變鬆了，最後可以順暢拉開，像熱熱的

太妃糖。「瞄準器」是一個中間有小洞的金屬片，位在弓弦中央。我透過瞄準器，望向沃克用來調

整距離的螢光色三針瞄具。沃克通常不會直接用手指拉弓，而是使用「放箭器」（trigger release）。放箭器套在手腕上，經過手掌勾住弓弦，可確保射箭的順暢。我把弓弦拉到最滿並維持了幾秒，非常輕鬆，卻感受到這把弓潛在的強大力量。我沒有放開弓弦（沃克嚴正建議我不要這麼做），而是笨拙地讓弓弦回復原位。弓弦出乎我意料地猛力一彈，弓差點從我手裡彈飛出去。

「我這樣告訴過我女婿，」沃克說，「一定要用最好的配備，因為獵殺的過程應該仁慈快速。次級配備不能殺得乾淨俐落，搞不好會害很多動物受傷。」

塑膠盒裡有一個箭袋，裝滿碳纖維材質的箭，箭頭是可張開的獵箭頭。沃克用靴子的側面測試每一支箭頭，看看能否正常張開。箭頭像小小的銀色鳥兒把翅膀張開又闔上，滑翔又下墜，滑翔又下墜。

其中一枚箭頭張開得不順。沃克細看了一下，發現上面沾到乾掉的血跡，於是在水槽裡把箭頭沖洗乾淨。他擦乾箭頭，然後把閃亮的箭頭放回盒子裡。

「我相信當年我們的祖先（他指的是切羅基人）要是有這種弓箭，情況應該會稍有不同，」他說，「我可不希望三十幾公尺外，有人拿著這種弓箭對著我。」

十

隔天早上上天還沒亮我們就醒了。沃克做的早餐是鹿肉腸、小麵包、肉汁跟野生麝香葡萄果醬。

On Trails: An Exploration

走進車庫，他發現上次打獵回來忘了晾乾迷彩連身裝，所以他的連身裝「臭酸」了。即將緊貼著我們鼻子一整天的迷彩頭套也臭酸了。我們還是套上裝備，爬上貨卡，驅車前往一塊私人土地，地主是沃克的朋友。停好貨卡，我們下車時盡量保持安靜，也絕對不能用力關車門。沃克帶我走進樹林，手電筒左右掃射，為我指出鹿與主要小徑交會時留下的各種痕跡。他彎腰撿起一把橡實殼。「這是好現象，」他輕聲說。

沃克的系統很簡單。白尾鹿愛吃橡實，尤其是白橡樹的橡實，所以他會在被踩踏過的植物與新鮮的鹿糞附近尋找白橡樹。找到之後，就在大約十八公尺外的地方找一棵樹，爬到大約六公尺高的地方待著。「你幾乎可以百分之百確定，只要在這裡等得夠久，一定會有一隻鹿靠近這棵樹，」他說。

「要怎麼找到這棵樹？」我問。

「你必須走個不停，」他說。

我們在一棵樹旁停下腳步，樹幹上鎖著一把梯子，這裡是沃克最喜歡的狩獵點。右邊是一條乾淨的小徑，這條小徑繞過一個淺淺的沼澤。沃克喜歡這裡，是因為鹿為了避開沼澤不得不聚集在此。我們頭頂上伸出一把金屬凳，勉強能容納兩名成年男性。沃克選擇以固定樹台做為開始，而不是他也常用的活動樹台。基本上活動樹台就是一把有鋼爪的折疊椅。他擔心我在黑暗中笨拙地使用樹台，會不小心摔斷脖子。我們兩個都爬到凳子上之後，沃克把箭綁在樹的右邊，弓綁在左邊。然後他用一副尼龍肩膀索具把我綁在樹上。他對我這麼沒信心，我有點生氣。這把凳子有**扶手**呀。三十分鐘後我開始打瞌睡，索具突然收緊，防止我從前面翻下去。

我們坐了好幾個小時。空氣漸漸變暖。藍色的葉子先變成藍綠色，然後完全變綠。美洲木鴨像舊椅子的嘎嘎叫聲裡，夾雜著遠方車輛呼嘯而過的咻咻聲。沃克偶爾會試著呼喚獵物，像巫師一樣敲擊一對鹿角，搖晃一個「雌鹿聲」的罐子，但它發出的聲音很像悔恨的貓。這種技巧在狩獵文化中相當普遍：緬因州的佩諾布斯科特印第安人（Penobscot Indians）會把樺樹皮捲成圓錐狀，模擬雌麋鹿熱情的叫聲；日本的阿伊努族獵人（Ainu）用一種木頭跟魚皮製作的工具，模擬迷路的幼鹿叫聲。

鹿還是沒來。

四小時後，沃克開始收拾東西。

「我們做了很好的準備，可惜沒看到鹿，」沃克說，「打獵時，等待的時間肯定比射擊的時間更長。」

走出樹林時，沃克為我指出更多痕跡：軟泥上的蹄印；一片苜蓿；地上的一個棕色大洞，洞的周圍有乾掉的鹽。鹿應該在這附近聚集過，但不是現在。沃克直覺認為牠們在睡覺，因為牠們在月圓之夜一整晚忙著吃東西。「滿月的時候，鹿通常會在半夜或正午的時候行動，」他說，「這是牠們的生活節奏。」

午餐後，我們到班克黑德國家森林（Bankhead National Forest）健行。沃克的朋友查爾斯・波丹（Charles Borden）也加入我們。他留著灰白的落腮鬍，但笑容像個年輕的牙醫；他也跟沃克一樣，穿著一雙大皮靴，Ｔ恤紮進藍色牛仔褲的褲頭。但他也有跟沃克不一樣的地方：他的皮帶上掛著一把黑色手槍。波丹帶著一條德國牧羊犬，名字叫喬喬（Jojo）。他跟沃克都帶著堅固的木製手杖穿越森林，不只用來保持平衡，也用來掃開蜘蛛網。

On Trails: An Exploration

他們邊走邊檢查地面，就像母雞尋找穀粒。每當沃克發現一顆橡實，就會立刻大喊：「有橡

實！」他時不時會彎腰撿起一顆橡實，用牙齒咬看，檢查裡面的果肉。健康的橡實果肉又白又滑

（沃克拿了一顆給我吃，味道像澀澀的夏威夷豆）。有些橡實是「壞的」，有很多蟲蛀的黑洞。鹿聞

得到壞掉的橡實。

沃克找到橡實特別多的地方時，會抬頭尋找適合攀爬的樹。他說這一招是找一棵位於橡實下風

處的樹，爬到鹿的視野之上，最好可以用旁邊的樹上較低的枝葉藏身。他們兩個就這樣一邊走路，

一邊時而往下看，時而往上看。

我們循著一條鹿留下的路，這條路優雅地穿過起伏的丘陵地。波丹說，有一種狩獵的方法是找

一塊植被被特別濃密的地方，清出一小塊草地，再開幾條小路通往草地，像車輪的輪輻通往軸心那樣。

獵人藏身在軸心附近，利用鹿循路前進的本能發動突襲。

利用獵物的路狩獵不是人類的專利，許多掠食者也會這麼做：美國大山貓會躲在獸道旁偷襲獵

物；眼盲的蛇聞得出白蟻的費洛蒙痕跡；小小的植綏蟎會追蹤二斑葉蟎留下的絲路。露尾甲的綽號

是「攔路匪甲蟲」，牠們能辨識螞蟻的費洛蒙路痕跡，會守株待兔等螞蟻經過，再搶走螞蟻的貨物。

綠啄木鳥會把又長又黏的舌頭放在螞蟻的路徑上，等待大餐自動送上門。我發現對大多數動物來

說，建造和遵循道路的能力是一種演化優勢，直到掠食者演化出以子之矛攻子之盾的能力。

沃克繞著一棵橡樹走了幾圈，尋找鹿的蹤跡。「橡實……橡實……」他自言自語，偶爾撿起一

顆橡實咬咬看。他跟波丹小時候只要有空，幾乎都在這些樹林裡遊蕩。兩人都很擔心孫子們不會

有相同的成長經驗。「住在鄉下，打獵、健行、走進森林，都會使你對周遭環境慢慢生出親切感，」波丹說，「你會獲得不同的視角，因為你看見各式各樣的生物，你有能力感同身受，因為你也是其中的一份子。你跟這些生物不是毫無關聯。」

＋

那天下午，沃克帶我去他最近最喜歡的狩獵點，位在班克黑德森林的另一處。這個地點非常完美：地面有很多足印，而且覆滿橡實。旁邊有一小塊空地，這樣很好，因為鹿偏好原野與森林之間的邊緣棲地。沃克帶我走向他為我挑選的那棵高大橡樹，然後開始裝設行動樹台。行動樹台長得很像摺疊椅跟冰爪私通之後生下的後代，有兩個構件，一張椅子加一塊踏板，用一條繩索繞過樹幹固定在樹上。椅子跟踏板都有一組金屬鉤，能抓住樹皮。我把我的索具綁在樹上，再把雙腳綁在踏板上。我按照沃克的指示，像尺蛾幼蟲一樣慢慢爬上樹幹。先抬起踏板，接著傾斜雙腳讓金屬鉤勾住樹皮，然後再舉起上半部的椅子。每次我用手肘當支點舉起雙腳時，都會出現雙腳鬆開樹皮的驚險時刻，這時我的腳會突然在離地面三公尺、四‧五公尺、六公尺的地方懸空搖晃。

終於抵達適當的高度後，我把樹台的兩個構件都牢牢綁在樹幹上，打開有椅墊的座椅，然後固定索具。架設完成之後，我抬頭看見沃克早已在二十幾公尺外的樹上坐定，拉下頭套，極度安靜，像個綠色裝扮的忍者。

On Trails: An Exploration

一天慢慢過去。空氣再度變涼，綠色變成藍色，橡木蟾蜍吱吱叫著，還有一隻郊狼發出神經質的嚎叫。橡實如冰雹般落在地上。不過，還是沒有看到鹿。我發現，打獵最大的敵人是無聊。我長時間凝視樹林，開始把倒下的樹幹也看成鹿。只要有橡實落下，我都以為是鹿蹄踩斷樹枝的聲響。

沃克耐心十足地坐著，頭像猛禽般向前伸出，專心窺視。每當有樹枝掉在地上，他都會轉頭鎖定聲音來源，然後緩慢地、安靜地把頭轉回中央位置。過了一陣子，他開始摘櫟樹葉，然後讓樹葉飄到地上測試風向。然後他拿出手機傳簡訊，或許是告訴別人這裡毫無動靜。最後他動手收起樹台，準備下樹，所以我也跟著下樹。

接下來兩天，我們陷入一種模式。每天早上天還沒亮就起床，重返狩獵點，也就是我們前一天晚上留下樹台的地方。中午時分尋找新的狩獵點，尋找重點是高高的白橡樹和鹿的痕跡匯集的地方。下午返回樹台，繼續等待。

整整三天，射殺鹿的機會完全沒有出現。中午左右，我們開車離開森林，我問沃克他認為鹿的心裡在想些什麼。「我不是鹿肚子裡的蛔蟲，但基本上牠們想的應該都是吃、睡跟交配。跟人類一樣，」他說。就在此時，一頭雄鹿走到森林便道上，就在我們前方三十幾公尺的地方。雄鹿一雙無辜大眼和靈活的耳朵注意到我們的車，但牠卻瞬間僵住不動。沃克停下車，手伸向門把，說如果可以的話，他要在路中間「把牠射飛」。但是他突然發現這頭雄鹿的鹿角是又短又粗年紀太小，依法不得獵殺。他慢慢把車往前開，想拍一張清楚的照片，可惜雄鹿拔腿逃了。牠離開後，我們下車查看牠的足跡，發現牠有三隻同行的夥伴。他們的足跡穿過月桂灌木叢裡的一條狹長

空地，沃克稱之為「集合點」。

「看吧，我們搞砸了。」渥克說，「鹿很可能在白天活動。」可是，這個說法愈來愈令人不耐。每天下午，沃克都會說我們跟鹿擦肩而過，因為鹿在滿月的夜裡覓食。但是每天早上，他還是天沒亮就叫我起床。「你很難強迫自己改變習慣，」他承認，「我想我們跟鹿一樣，都陷入習慣的模式。」

+

隔天我們再次天一亮就起床。在樹林裡呆坐好幾個小時，看著樹葉落下。日正當中的時候，沃克輕輕吹了聲口哨叫我。一頭雄鹿出現在犁過的空地另一端，毛色是奶棕色，白色的腹部，細瘦的腿。牠沿著空地邊緣一邊吃草，一邊慢慢走向我們。

雄鹿距離我們三十幾公尺的時候，沃克站起來拿弓。如果一切按照計畫進行，他應該可以一氣呵成地把箭架在弓上，接上放箭器，拉滿弓弦，用幾秒的時間瞄準獵物。他或許會輕喊一聲「哈！」嚇嚇這頭雄鹿，讓牠呆立在原地。然後，隨著背部肌肉緩慢收縮，他會把放箭器輕輕向後拉，直到弓弦鬆開，箭安靜無聲地從弓上飛出去，速度約每秒一〇六公尺。箭可能會從鹿的肋骨後方進入牠的身體，箭頭張開，在重要器官上鑽出一個直徑五公分的「血洞」。這頭雄鹿或許會露出驚呆的表情，接著是痛苦，然後一瘸一拐地走進樹林。沃克不會跟上去，他會坐下至少等待一小時。受傷的鹿如果察覺到自己被跟蹤，會一直走下去，有時甚至走上好幾公里，走到倒地身亡為止。沒有被追

On Trails: An Exploration

趕的鹿會在距離自己被射殺之處九十公尺內的地方躺下。

沃克循著血跡找到鹿之後，會拉開牠的前腿，在胸骨底下切一個小開口。然後，他會把一根手指伸進開口，把胃推到旁邊，同時小心不要把胃戳破。（鹿的胃膨脹得很快。「要是切得太深，把胃刺破，」沃克警告我，「它會『咻』地爆開！胃裡咀嚼過的噁心東西全都噴到你身上。」）他扭動手指把開口撐大，這才容易把刀伸進去，然後一路劃開到尾巴。打開胸腔，切除食道跟氣管，在橫膈膜兩邊各劃一刀，把內臟掏出來丟在地上，留給鷲鷹享用。從雄鹿的鼻中隔切開一個洞，像牛的鼻環一樣插入一根棍子，這樣就能握著棍子把鹿的屍體拖回貨卡。

沃克把這頭死鹿載到一間專門的肉舖。多年前，他會徹夜不睡，用一把細齒鋸親手處理鹿的屍體。（「我女兒可以告訴你很多可怕的故事，例如我把死鹿掛在她們的鞦韆上，」他說。）他會把里肌肉切成肉排，肩肉用手動的方式做成絞肉漢堡排，肋骨用來烤肉，脊椎骨留下來燉湯。現在他都把死鹿送去專門的肉舖。但這得花大量的時間與力氣，所以沃克後來還是向現代化的便利投降。現在他都把死鹿送去專門的肉舖，叫做肉品處理店，他們通常會把脊椎骨丟掉。（「他們用最快的速度處理屍體，這樣才能賺錢，」他說，「而且你只能任由他們這麼做，這樣才能把費用壓到最低。」）沃克的冷凍櫃裡已經有一頭鹿，所以他會把肉分給女兒或鄰居。

至少，如果一切按照計畫進行的話，應該會是如此。真實的情況是，雄鹿靠近我們的時候，沃克把弓放下。「太小了，」他輕聲說。他把兩根手指舉到頭頂上，示意我這頭鹿前一天我們已經遇過，牠頭上有Y字型鹿角。雄鹿聞到我們的氣味後僵住不動，謹慎地暫停動作之後，牠改變方向，繞

了一個大弧線避開我們。沃克坐在樹上，他的視線尾隨雄鹿二十分鐘，看著牠進出太陽撒下的光束，身影忽隱忽現，走走停停地在樹間穿梭。牠的身影變得又小又遠，牠再度停下腳步，身體閃閃發光，然後永遠從我們的視線消失。

✛

跟過去北美原住民的狩獵方式比起來，沃克的方法相當原始。十七世紀初的波瓦坦人（Powhatan）為了跟蹤獵物，會把自己精心偽裝成鹿。約翰‧史密斯（John Smith）曾詳細描述這段過程：獵人一隻手穿過鹿皮上的一道裂縫，另一隻手拿著鹿頭標本，「鹿角、鹿頭、鹿眼、鹿耳，每一個部位他們都盡力複製，」史密斯寫道，「獵人身上裹著鹿皮，偷偷跟在鹿後面，從一棵樹爬行到另一棵樹，」直到鹿進入他的射程為止。

更大型的部落通常會有系統地集體狩獵。史密斯說，波瓦坦人有時會用野火包圍鹿，把鹿逼到一個中央伏擊點；這種作法相當普遍。毛皮貿易進一步鼓勵大規模獵殺，而不是單打獨鬥的狩獵。

人類學家葛瑞哥里‧瓦瑟科夫（Gregory A. Waselkov）說，鹿是「住在東部林地的後更新世（post-Pleistocene）部落最重要的肉類來源」。簡單地說，東部的部落不可能把獵鹿當成一種「運動」，這種想法對他們來說很陌生。雖然許多古代帝國曾把打獵當成休閒活動，但我們今日所熟悉的打獵運動，是過去一千年來歐洲皇室建立起來的系統。

On Trails: An Exploration

170

鹿肉也是歐洲貴族最重要的肉類來源，可是原因跟印第安部落不太一樣。鹿肉是地位的象徵，代表男子氣概，也是地理力量的指標。鹿在打獵的觀念中扮演核心角色，以至於成為打獵的同義詞。歷史學家麥特‧卡特米爾（Matt Cartmill）說，現代愛爾蘭語裡的動詞「fiadhachaim」（打獵），字面上的意思是「獲得—鹿」（deer-atize）。英語裡的名詞「venison」原本的意思是「打獵得到的肉」，現在的意思是「鹿肉」。

打獵原本是逃離無聊宮廷生活的一種調劑，因此講究宮廷禮儀的巴洛克系統進入打獵運動雖然諷刺，卻不令人意外。卡特米爾說，在伊莉莎白一世統治的英格蘭，打獵有許多規則，違反任一規則（「例如，在獵鹿的時候說了禁語『土撥鼠』」），處罰是「用獵刀的刀身公開打屁股」。英國皇室騎馬打獵，有專門幫忙劈開灌木叢的隨從、拿弓的隨從，還有喇叭手。法國常見的打獵方式是「強力」狩獵（par force，意指憑藉力量），獵犬與馬背上的獵人把獵物追逐到筋疲力竭而亡。儘管如此，有些法國國王（例如路易十五）仍獵殺了大量動物。據說在路易十五在他五十年的打獵生涯中，總共累死了一萬頭紅鹿。卡特米爾認為，這項成就「可能是人類史上僅見」。

皇室狩獵打造出全新的風景。一〇六六年，征服者威廉（William the Conqueror）入侵英格蘭，靠武力奪取王位，並且透過「造林令」重新劃分土地，宣布許多土地屬於皇家森林。雖然居民可以繼續居住，但是在這些土地上打獵、設置陷阱、放牧或伐木都是違法行為。著名的新森林（New Forest）就是因為威廉的命令而誕生。這片古老的林地與荒原位於英格蘭東南部，現在大致上維持原貌。在全盛時期，皇家森林的面積占全英格蘭的三分之一。

不過，這些保護措施並非源自某一種環保主義的前身。事實上，這種作法是為了保護國王的珍貴獵物，像是紅鹿、歐洲狍與黇鹿。威廉的「森林法」展現出一種成熟的認知，也就是少了穩定的森林生態系，鹿之類的大型獵物就無法生生不息。然而，這套系統顯然以增加鹿的數量為目的，掠食者並未得到相同保護。獵殺狼可獲得皇家獎金，因此到了一二〇〇年代，英國南部的狼已完全絕跡。

繁複的規定對當地居民造成負擔。皇家森林的居民嚴禁持有弓箭。威廉還下令，住在森林附近的狗都必須拔除前腳的三根腳爪，以防牠們追逐國王的鹿。這種殘忍的作法叫做「限狗令」（lawing），執行的工具是楔子跟鑿子。盜獵者的處罰包括砍手、挖眼和死刑。

隨著野生鹿的獵殺增加，棲地減少，貴族開始興建私人公園保護自己的鹿，並且通過更嚴格的法規。平民當然對這些新的限制不滿。一五二四年，三個農民潛入一座鹿園，肢解了兩頭年輕的鹿，還把兩隻幼鹿從母鹿的子宮裡拉出來，最後把這些鹿的屍體都留在原地。這顯然是出於洩憤的行為。在當時的口傳與書寫文學中，盜獵者都被賦予英雄氣息，例如亞當‧貝爾（Adam Bell）、強尼考克（Johnny Cock），以及最有名的羅賓漢。這位雪伍德森林（Sherwood Forest）的知名強盜與他的快樂好漢（Merry Men）夥伴既代表反抗，也代表悠閒的田園生活。他們吃鹿肉餡餅跟小鹿胸腺等美味佳餚。他們熟知森林，所以逃脫追捕，像鬼魅一樣走隱密的小徑穿梭自如。殺了羅賓漢可以領賞金，這筆賞金叫「狼頭」，因為跟殺狼的賞金一樣多。窮人支持羅賓漢對抗打獵運動的暴行（以及其他議題），貴族嘲笑像他這樣靠打獵填飽肚子的人，稱他們為「盜獵者」，認為這樣的人既野蠻又懦弱。

On Trails: An Exploration

172

英國人把這種道德觀帶到新世界，批評美洲原住民的打獵方式「野蠻」。「守株待兔」是原住民常用的打獵方式，獵人先找到有蹄類動物（例如馴鹿）的季節性遷徙路線，然後在路線上等獵物自動出現。著名的英國獵人費德里克‧瑟路斯（Frederick Selous）看到這種打獵方式後寫道：「（他）對這整件事感到極度不齒。首先，在一個地方枯坐好幾個小時等待獵物，根本不叫打獵。雖然在有利的條件下，這或許是殺死馴鹿的好方法，但無論如何，這都不是吸引我的打獵方式。」

這種（不但基於保育，也基於美學的）精英主義想法，衍生出所謂的獵人運動家守則，反對獵殺雌性動物與幼獸，不鼓勵打獵獲利，並且禁止全年打獵。十九世紀末，這些觀念被獵人兼保育人士納入法律，例如老羅斯福總統與麥迪遜‧格蘭特（Madison Grant），兩人對許多最早的國家公園與國家森林的設立多有助益。另一方面，相對於對歐洲把打獵變成王公貴族的消遣，美國的休閒獵人為自己塑造了粗獷質樸的戶外運動形象。

沃克常說，他用弓箭打獵是因為他「堅守傳統」，他喜歡保留祖先的儀式。此時此刻他坐在那棵樹上，在國家森林裡，在一個白尾鹿曾被獵殺到差點滅絕，並且在過去一個世紀內兩度「重新引入」的地區；這個有愛爾蘭與印第安血統的鄉下男孩，長大後變成遵守法律與榮譽的中產階級，他放下手中的箭，只因為這頭雄鹿的年紀還太小。他繼承與實踐的傳統，或許比他知道的更加豐富。

我們一起打獵的最後一個早上，沃克放了那頭小雄鹿，然後載我去機場。他似乎有點懊惱我們沒有獵到任何動物，但整體而言，他的心情意外平靜。「打獵不百分之百保證能獵到東西，」他說，

「所以才叫做打獵，不叫宰殺。」

前往機場的車程很長，為了打發時間，他試著列舉他看過哪些動物會造路。他舉的例子很多。

「當然，鹿開闢一大堆路，」他說，「還有豬，豬也會留下壞路。牠們會排隊快步小跑，像一排鴨子一樣跑來跑去。我看過豬留下深達三十公分的通道。……蛇走過棉花田也會留下痕跡，尤其是響尾蛇。我們會循著響尾蛇的痕跡追過去，把牠們殺死……」

我不是第一次聽到沃克說某一種動物會留下「壞路」，但聽到這個詞還是覺得刺耳。我遇過有些環保人士不喜歡人類的道路，他們認為人類的道路玷汙了土地，而動物的道路是自然的、美好的。對打獵打了一輩子的沃克來說，並非如此。他似乎對人類跟動物的道路一視同仁：痕跡就是痕跡。

過去三天的經驗也證明了，無論對獵人還是獵物來說，痕跡可能是致命傷[7]。

他繼續列出各種造路的動物：浣熊、臭鼬、烏龜、麝鼠、貂、犰狳……

「我想幾乎每一種動物都會循著路走，因為這樣行動起來比較輕鬆，」他說，「好比水牛路。大部分的時候，有路總是比較好走。」

「但是，」他沉默了許久之後才開口，語氣因為新想法而顯得雀躍，「我猜最明顯的道路是人類的道路。媽的，就算人類滅絕了，一萬年後有人回到這裡，八成還是能看到這條混凝土橋樑的遺跡。就像這條州際公路。所以在所有動物裡，人類留下的道路最具破壞力。」

On Trails: An Exploration

174

7 譯註：作者使用「rut」這個字玩文字遊戲，這個字的詞義包括車轍凹痕、習慣或鹿發情時的叫聲。因此這裡有兩層意思：：鹿留下痕跡或是被模擬雌鹿叫聲誘騙，足以致命；獵人如果被習慣制約，容易空手而回。

路

第四章

冷冽的秋季早晨，我跟歷史學家拉瑪・馬歇爾（Lamar Marshall）一起去尋找古道。他正在慢慢拼湊一張古道地圖，標示古代切羅基人的主要步道，而且正打算去查看一條新路線。我們出發前穿上層層的保暖衣物，不過待會兒氣溫變暖就得一件件脫掉。我們走上一條石子路，這條路穿過北卡羅來納州山麓丘陵的森林。天空蒼白、涼爽而遙遠。我們站在山丘上，斐爾斯溪（Fires Creek）從山腳流過，這條溪流向南方，最後與海瓦希河（Hiwassee River）寬廣而泥濘的尾部匯流。

幾乎沒有美國人可以斬釘截鐵地說，自己曾經看過美國原住民的古道。但是幾乎每一個美國人都看過、或甚至走過原住民古道的殘跡。例如，馬歇爾告訴我，我們為了抵達這個山區所走的那條公路，過去也曾是著名的切羅基小徑，綿延數百公里，從現在的阿士維（Asheville）通到喬治亞州。我們彎進的下一條路也曾是原住民小徑，這樣的路在周圍的山丘裡有幾十條。

馬歇爾估計，以長度來說，北卡羅來納州有百分之八十五的原住民古道，已被現代道路覆蓋。北美洲各地大致都是如此，不過在森林密集的東部尤其顯著。西摩・丹巴爾（Seymour Dunbar）的《美國交通史》（A History of Travel in America）寫道：「密西西比河以東的現代旅遊與交通系統，包括許多收費公路，幾乎完全覆蓋（或遵循）幾百年前印第安人開闢的森林步道系統。」

那套步道系統可說是遭到掩埋的、最偉大的世界遺跡。對許多原住民來說，路不只是移動的方式，也是文化的血脈。對仰賴口述傳統的社會來說，土地像一間收藏生物學、動物學、地理學、詞源學、道德學、系譜學、宗教學、宇宙學以及奧祕知識的圖書館。路引導人們走進這個不可思議的資料庫，這個過程使路本身成為豐富的文化作品與知識來源。雖然那套知識系統已被帝國接收，並

且埋葬在瀝青底下，但森林裡依然能找到它的蛛絲馬跡，前提是你知道該到哪裡去找。

十

馬歇爾的外貌跟我以前遇過的歷史學家都不一樣。粗糙的皮膚，灰白的鬍渣，雙眼分得很開，被太陽曬成瞇瞇眼。從頭到腳混搭迷彩：迷彩鴨舌帽，迷彩背包，迷彩空手道上衣搭配迷彩工裝褲。

如果我想聽他的某一段人生故事，任何時候，只要指指他身上的某一件衣物，問問背後是否有故事就行了。他的鴨舌帽上面寫著「阿拉巴馬毛皮獵人協會」（Alabama Fur Takers Association），他會是用陷阱捕獸的獵人，那段時期當過這個協會的副主席。他的脖子上掛著一個河狸皮做的小袋子，是他以前經營商棧幫店裡補貨時買的。除了小袋子，他還戴著一塊純銀牌子，上面雕著一隻平面的麝香龜。

麝香龜是瀕危物種，也是切羅基人的聖獸。馬歇爾在一九九六年成立了一個保育組織叫「荒野阿拉巴馬」（Wild Alabama），麝香龜是這個組織的標誌。荒野阿拉巴馬後來擴展成一個更有影響力的保育團體，叫做荒野南方（Wild South），目前的工作範圍涵蓋美國東南部的八個州。

空手道服是許多年前他親自設計的。他已經不再練空手道，因為他終於想通：「如果有一個一百五十幾公斤的人想要揍死我，我寧願開槍打他。」他的前半生是阿拉巴馬州的激進環保人士，為了自衛，他無論去哪兒都帶著兩把火力強大的手槍。這趟健行為了減輕重量，他只帶了一把口袋型的點二二麥格農手槍。「只帶這把手槍，我覺得自己好像沒穿衣服出門，」他一邊說，一邊把槍握

在手裡。

馬歇爾的橘色腰包裡有一個GPS裝置、幾張地圖、一本黑色筆記簿、一枝筆，以及緊急時用來生火的打火棒。走路時，他偶爾會拿出GPS參考地圖，在筆記簿上寫東西。他的筆記簿裡畫了很多手繪地圖。他當過勘測團隊的地圖技術員，到現在仍然以當時學到的神祕速寫記號做紀錄。他在筆記簿的第一頁寫了自己的名字，底下是他的切羅基語綽號：「Nvnohi Diwatisgi」，意思是「尋路者」（切羅基語的「路」與「徑」是同一個字。「nvnohi」是「多岩石的地方」，土壤與植被已侵蝕殆盡）。

「所有資訊都標示在地圖上，能畫的都畫下來，所有航點、等高線，」他翻開筆記簿說，「我每一次來這裡都有紀錄：小青蛙（Little Frog）、大雪鳥（Big Snowbird）、魔鬼窟山脊（Devil's Den Ridge）……」

馬歇爾翻找歷史地圖副本與手寫歷史紀錄。他在一張現代的大地圖上，為我指出今天要走的那條路。這條路沿著斐爾溪畔往上走，越過卡維斯山口（Carvers Gap），把切羅基人開墾的塔斯基鎮（Tusquittee）與托瑪特利鎮（Tomatly）連接起來。我們今天走的這段路，只是尋找古道過程中的冰山一角，大部分工作其實是檔案研究。他經常開車前往全國各地的圖書館，包括位於華盛頓特區的國家檔案和紀錄管理局（National Archives）。他跟一位助理會花好幾天在那裡翻找數以千計的古老紀錄，翻拍數以千計的數位照片。當他確認歷史紀錄裡某一條路的位置，他會用數位地圖軟體畫出一條假設路線。然後他會親自走進樹林尋找這條路。如果他發現實際的路符合他畫的假設路線，就表

On Trails: An Exploration

180

示它很有可能是一條切羅基古道。不過，他還需要先看看橫斷面，從一座山脊走直線前往另一座山脊，看看附近有沒有可能存在著其他的路。「如果那裡有十條路，你得問問自己，哪一條才是真的？」

馬歇爾說，「如果那裡只有一條路，就能相當確定了。」

他也仔細注意周遭環境，判斷這條路到底是從未更動的原住民古道，還是曾被改建成馬車路、防火線或伐木道路（舉例來說，馬車路比較寬，而且車轍很深。馬車路的路旁通常會有石塊堆，因為開路的工人會搬開石塊，把路面弄平）。有時候，他會發現三種版本同時並存：古道、馬車路與現代道路，三種路並排在一起，猶如殘影。

雖然他的研究最為人所知的部分，是揭露現代道路系統承襲原住民古道的驚人程度（更貼切的說法應該是「盜取」而非承襲），但是對馬歇爾來說，最重要的目標，是找到僅存的少數幾條從未變動過的切羅基古道。他的動機（至少部分動機）跟環保有關：如果他能找到一條切羅基的古代步道，依據聯邦法律，林務局必須保護往步道兩側延伸四分之一英哩（約四百公尺）的土地，直到步道完成適當的考古調查為止（在某些情況下，考古調查可能長達幾十年）。如果這條步道被判定為具有歷史意義，州政府就能採取措施，確保步道的歷史環境（剛好是原始林）維持原貌。目前為止，馬歇爾藉由尋找和標示切羅基古道，已經阻擋伐木與採礦作業進入超過一萬九千八百公頃的國有地。

馬歇爾的作法撼動了大家對保育工作性質的基本假設。保育人士通常致力於保護特定範圍的土地，但馬歇爾致力於保護地圖上的線條。切羅基人通常把路開在獸道上，這為野生動物在生態系之間的移動提供了理想通道。很多古道都位在分水嶺上，將來遊客能走在這些古道上俯瞰美景。但

是更根本的影響，是馬歇爾證明人造遺址可以在自然環境裡發揮關鍵作用，進而在文化跟環保之間的鴻溝上搭起一座橋梁。今日的美國人都很熟悉這種對立，但殖民前的美國原住民對此可是一無所知。一哩接著一哩，馬歇爾正在把人類的土地拼湊回自然的原貌。

十

我們走在一條泥土路上尋找樹林裡的空地，很快就發現一條往右的岔路。這條小路很可愛，開闊、通風，地上鋪滿櫻桃樹、橡樹和松樹的落葉。但馬歇爾覺得它不太對勁。例如，它太寬了。切羅基人訓練自己走直線，就像走鋼索一樣。有個切羅基人會告訴我原因：「路沒有必要太寬。只要能夠抵達目的地就行了，你需要的一切都在那裡。」植物、藥品、獵物「不會在那裡等你，要是你把路開得太寬的話」。

馬歇爾猜測這條路會被伐木工拓寬，愈往山脊走，這條路就會愈窄。五分鐘後，我們看到一塊藍色的三角形塑膠牌釘在樹上：一個健行記號。馬歇爾更加困惑了。他查閱了地圖跟GPS之後，發現我們走在一條山徑上。

最後，他斷定林務局已經把這條切羅基古道劃入健行山徑。這種情況很少見。美國原住民的古道通常不會發展成健行山徑，因為兩者目的不同。原住民古道會盡快抵達目的地，所以總是位在脊線上，避開山峰和小峽谷。相反地，休閒山徑是比較現代的歐洲產物，彎彎繞繞，通往風景最美麗

On Trails: An Exploration

的地方：山頂、瀑布、景點與大範圍的水體。現代健行山徑也經過精心設計，防止登山鞋的橡膠鞋

底造成侵蝕。例如，他們會在陡峭的山坡上，開闢距離較長的之字型山路，減緩斜度。原住民古道

幾乎不會出現這種路。他們會直線爬坡，走所謂的「瀑布線」，也就是水往山下流的時候會走的路。

雖然原住民古道注重速度，不重舒適（以及抗蝕性），但它們也經常偏離物理上最有效率的路

線，原因隨文化而異。考古學家傑若德・伊特拉（Gerald Oetelaar）研究過加拿大的平原印第安人，

他告訴我，每次有同事用電腦程式畫出古代原住民土地上的「最低成本路線」時，他都會有挫折感，

因為他們以為原住民的移動方式跟火星探測車一樣，行走在一片沒有人、也沒有故事的土地上。「我

一直告訴他們：每一塊土地都有故事！」

就我們所知，人類是唯一擁有豐富文化的地球生物：藝術、故事、儀式、宗教、群體身分、

道德智慧，而人類的道路發展也反映出這一點。「有很多原因會讓人類不按照『邏輯』做事，」考古

學家詹姆斯・施尼德（James Snead）說。他研究過美國西南部的「人類移動地形」。換一種方式說，

人類行為的邏輯有各式各樣的形式，人類建造的道路也一樣。一條路可能會竭盡所能地避開敵人的

領土，或是為了探訪親戚而繞道。它也許會被神聖的地點吸引，或是刻意繞過鬧鬼的地方。馬歇爾

會找到一條通往克靈曼斯峰（Clingmans Dome）峰頂的殖民前古道，那裡顯然是舉行儀式的地方。如

果切羅基人只走最不費力的路在村落之間穿梭，一定會完全避開山頂。考古學家在北美洲的其他地

方，發現原住民的小徑常常為了接近具有重要儀式意義的地方而改變方向，旅人可以在前往目的地

的途中停下來祈禱。

有時候，道路本身也會成為文化遺址，就像藝術品或宗教遺跡。美國西部有許多原住民部落用工具在乾土或石頭上挖鑿小徑，宛如巨大的岩石雕刻。施尼德在新墨西哥州的帕哈利托方山（Pajarito Mesa）發現互相平行的小徑，像梳子的梳齒一樣，非常多餘。他的推論是，這些小徑不是用來行走的，而是具有特殊意義。特瓦族（Tewa）建造所謂的「雨路」，從山頂的聖壇通往下方的村落，把雨水導向農作物。努米克（Numic）與尤馬（Yuman）文化也會開路通往特定的山頂（充滿力量的地方，又叫「puha」），他們相信走這些路的不只是活人，也包括往生者的靈魂、做夢的人、動物、水娃[1]與風。這些路不僅存在於實體世界，也存在於靈魂和故事的世界。對許多美國原住民來說，這兩種的世界密不可分。

十

山脊上的路徑慢慢爬升，馬歇爾更加確定這是一條切羅基古道，而不是近代產物。例如，它落在脊線上，這是切羅基古道的明顯特徵。他說行走的人一旦走在高高的脊線上，就可以「連續走好幾公里」也不會碰到嚴重阻礙。冬天，走在山脊上就不用跨越冰凍的河水；夏天則可以避開低矮的常春藤、月桂與杜鵑灌木叢，也就是當地人所說的「月桂地獄」（laurel hells）。

山徑向上傾斜，減緩了我們的行進速度。馬歇爾一哩一哩計算，我們爬到約三百公尺高的地方。他喘著氣說，這再次證明這條路是切羅基人開的，不是歐洲人。英格蘭人很討厭切羅基人的小

On Trails: An Exploration

184

徑，因為太過陡峭，不適合騎馬。

雖然我們經常提到「最不費力的路」，但是一塊土地上，最不費力的路有無數條，看是採何種交通方式。平原印第安人用類似雪橇的「狗橇」運送貨物，所以他們的路大多出現在平滑的草地上，例如自然乾燥的牧草，同時也會避開陡坡，否則狗橇會害狗摔成倒蔥。歐洲人把馬引進美洲之後，有些部落開始用馬拉橇，馬橇可以走比狗橇更陡的坡道。不過，馬爬陡坡的能力遜於駱馬，因此在南美洲的祕魯，西班牙征服者爬不上許多印加人的小徑。

切羅基人以步行為主，他們穿鞋底很軟的鹿皮軟鞋，方便腳趾抓緊地面。「鞋子跟印第安人的小徑息息相關，」馬歇爾說，「這件事沒人想到。」馬歇爾穿著一雙橡膠鞋底的登山鞋，介於靴子跟多功能訓練鞋之間，接縫用黃色的泡棉膠黏在一起。他試著穿過鹿皮軟鞋，但是他的腳力氣不夠大，無法抓牢地面。

隨著天色愈來愈亮，這條山徑也愈走愈高。乾燥的枯葉在灰色的樹上顫抖。路旁有被真菌挖空的橡樹殘骸。橡樹是這個地區數量最多的樹，每年夏天，蒼白的花朵如下雪般在阿帕拉契山脈飛舞。橡樹長得如此巨大，當它們倒下時，發出的聲響被稱為「晴天響雷」。但是二十世紀初，這裡的橡樹染上凶猛的枯萎病，以百萬為單位紛紛死去。

除此之外還有種種原因，會讓古代的切羅基人認不得此刻我們穿行的森林。我在跟切羅基歷史

1 譯註：water baby，外表是可愛的人類嬰兒，其實是鬼魂、餓鬼或怪物。

學家泰勒‧浩伊（Tyler Howe）談話時，他也強調了這一點。「現在的森林跟當時完全不同，」他說，「切羅基人生活的自然環境已徹底改頭換貌。」例如，幾乎每一片土地都在密集伐木，所以這些樹在古代切羅基人眼中年輕得不可思議。此外，切羅基人經常焚林，清除杜鵑和野薔薇的灌木叢，所以他們會覺得現代森林看起來很雜亂。

抵達北美洲的第一批歐洲人對眼前的森林大感震驚。不只是因為樹木的年齡與壯觀，也因為低矮的樹叢很少。早期的觀察者經常提到東海岸的森林很像英格蘭的公園。有些人說，就算在樹林裡騎馬疾馳（有一份資料說的是駕駛四匹馬的馬車），也可以暢行無礙。許多殖民者天真地以為，這就是森林天然的、原本的狀態。確實，表面上看來或許是如此。因為在新移民集體到來之前，最早抵達北美洲的探險家們帶來的傳染病，已經殺死了將近百分之九十的原生樹木。第二批歐洲人彷彿走進一個巨大的花園，卻沒看到園丁的蹤影。

不過，一開始還是有觀察力敏銳的歐洲人看出，如此整齊的森林是精心維護的結果。威廉‧伍德（William Wood）在一六三四年出版了第一本完整版的新英格蘭自然史，書中提到「印第安人居住的地方幾乎沒有灌木叢或荊棘，也不會有雜亂無章的低矮樹叢出現在空曠的平地[2]」。除此之外，他還提到在原住民部落因瘟疫而死光的地方，或是在河流防止野火蔓延的地方，都有「很多林下灌叢」，以至於「被稱為襤褸平原，因為經過這些地方時，衣服很容易扯破撕裂」。

火除了用來提升步行的舒適度，也用來清理農地、打獵、幫助莓果樹叢和鹿草生長、驅趕蚊蟲，以及耗盡鄰近部落的天然資源。英國人終止策略性的放火之後，二十年之內，廣義的橡木稀樹草原

On Trails: An Exploration

186

就回復成茂密的森林。現在大家都知道，北美原住民不是過著快樂無憂的「自然」生活，他們徹底改變地貌，充滿耐心地塑造環境。就像一雙新的鹿皮軟鞋把腳磨破的同時，也塑造了腳，讓腳變得更強韌。

＋

我們在山脊上吃午餐，這裡剛好是山徑與一條泥土路的交會處。遠方的山脈因植物散發異戊二烯而呈現藍色。太陽的白光透過高雲灑下，如融雪般可愛清朗。

馬歇爾打開背包，拿出五個塑膠夾鏈袋。第一個裝了一顆用鋁箔紙包起來的烤馬鈴薯，還是溫的。第二個裝著一顆蘋果。第三個裝著一個奶油花生醬三明治。第四個裝著幾瓣生大蒜，馬歇爾把生大蒜直接丟進嘴裡，連眉頭都沒皺一下。第五個裝著一塊表面黑黑的厚切熊肉。他先把熊肉燻烤兩個小時，然後用烤箱燉煮，把剩餘的脂肪熬出來。他切了一塊熊肉給我。非常好吃，有德州燻烤胸肉的味道。馬歇爾拿著一大根熊肋骨啃了起來，像嘴邊有一圈白毛的野狗。

他用手肘撐著身體側躺，說起他小時候的往事。他說五年級的時候，他開始對美國印第安人的

2 原註：伍德用了「champion」這個字，跟「champaign」是同義字，這個古字的意思是開闊、平坦的鄉間。字源與「campus」（校園）相同。

故事非常著迷。他會把拓荒時期的回憶錄藏在課本裡，一邊上課一邊偷看。然後他順理成章地加入童子軍，學會健行、划獨木舟跟野營。十八歲的時候，他用五十五加侖的桶子做了一艘筏（有風帆、可拆卸的獨木舟跟一面三公尺長的聯盟旗），跟兩個朋友一起從塞爾馬（Selma）出發，沿著阿拉巴馬河順流而下，漂到墨西哥灣。

不久後，他認識了名叫約翰·蓋文·桑佛（John Garvin Sanford）的「老山友」。他們一起在樹林裡「晃蕩」，尋找人參和北美黃連，有時候桑佛會帶馬歇爾去古老的切羅基村落遺址。有一次，桑佛在一個廢棄的村子裡挖到一個火坑，找到一堆小小的、燒焦的玉米芯。（他說在歐洲人開始種玉米之前，這裡的玉米原本很小。）馬歇爾划獨木舟去過很多印第安村落遺址，尋找陶器碎片或戰斧殘骸。有時候，站在一片犁過的田地旁，切羅基房舍在地面留下的深色圓形與方形依然清晰可見。雖然已經被犁過無數次，烹飪了長達數世紀的地面依然焦黑。他思索著切羅基古道、它們通往何處，以及為什麼。

接下來幾年，他驅車橫越美國，在最荒蕪的地方健行以及划獨木舟。當他的朋友都跑去參加胡士托音樂節（Woodstock），他卻跑去加拿大奎提科（Quetico）的湖泊划船。他喜歡研究求生技巧，還開了一間求生學校叫東南野外求生學校（Southeastern School of Outdoors Skills）。他曾靠設陷阱捕捉貂、麝鼠、浣熊跟狐狸為生，時間長達兩年。「我想模擬美國原住民做過的每一件事，」他說，「我透過他們的視角看待這世界。」

有很長一段時間，他相信自己有十六分之一的切羅基血統，但是二○一五年他做了DNA鑑

On Trails: An Exploration

188

定，發現這不是事實。「我想，有時候，家族傳統其實只是家族幻想吧，」他在後來寫給我的email裡這麼說。更令他失望的是，他發現他的一位祖先在參加美國獨立戰爭時，曾協助燒燬南方切羅基族（Lower Cherokee）的城鎮，因為他們當時是英軍的盟友。「我想我今生的使命，」他說，「就是代替我的祖先贖罪。」

一九九一年，馬歇爾對荒野的熱愛化為積極的行動。在造紙廠與核電廠擔任工程師許多年之後（他厭惡這份工作），那一年，他買了一棟位在班克黑德國家森林裡的私有土地上，有一百四十年歷史的小屋。他搬進這間小屋，希望能重新回歸荒野，但是他在健行的過程中驚駭地發現，有大片大片的林地已被剷除，包括原始林的樹椿。

有一天，他在當地的報紙上看到一篇文章，作者正是瑞奇·布屈·沃克。這篇文章抨擊在印第安墳谷地（Indian Tomb Hollow）砍伐樹林，這裡有古老的切羅基塊滑石陶器。馬歇爾跟沃克成為朋友。沃克帶他去看遭到褻瀆的遺址。一開始，馬歇爾對他看到的破壞感到憤怒，但後來他想到一個辦法。他決定推出一份時事報，叫《班克黑德守望站》（Bankhead Monitor），記錄班克黑德森林持續遭受的破壞。創刊號的頭版頭條是「阿拉巴馬電鋸大屠殺：歷史遺址遭砍伐」。（當時他在阿莫科化學公司〔Amoco Chemicals〕上班，最初幾期都是在公司裡偷偷印出來的。）一開始，馬歇爾在停車場免費發放這份刊物，後來放在當地的店家販售，一份一美元。這份刊物漸漸有了忠實讀者。十五年來，原本只有四版的時事報已成長為有一百頁的全彩雜誌，發行量為五千份。

一九九四年，有一位匿名捐款人主動提供馬歇爾一份固定年薪，贊助他辭去工作，全職對抗林

務局。馬歇爾接受這份年薪，並且付出雙倍努力。不過，為阿拉巴馬州的農民灌輸環保觀念顯然非常困難。馬歇爾曾在偏遠的鄉下教堂舉辦的一場社區大會上，差點被群眾圍毆，幸好有一位當地的牧師出手相救。還有一次，一個喝醉的獵人用槍指著馬歇爾跟兩個朋友，還大聲怒斥環保人士想要「封住森林」。（獵人蹲在地上畫地圖，想告訴他們附近某一口水井的位置卻不慎向後倒下，所以他們趁機逃走。馬歇爾猜他想把他們的屍體丟進那口井裡。）

隨著衝突愈演愈烈，馬歇爾開始收到死亡威脅。他決定到公共場合都隨身攜帶兩把槍，一把九厘米的克拉克手槍（Glock）與一把點三五七麥格農手槍。他當時的妻子也買了一把槍。有一段時間，他雇用下班的警察當他家的守衛。當地居民杯葛他的生意：一間鄉村小店，叫做戰士山貿易公司（Warrior Mountains Trading Company）；最後他不得不賣掉這家店。那幾年，他總共損失了四十萬美元，是他畢生積蓄的一大半。

馬歇爾從很年輕的時候就「右翼到不能再右翼」，他說：他二十幾歲時加入約翰·伯奇協會（John Birch Society）[3]，還跑去雷根的競選團隊當志工。在往後的歲月裡，他的信念偶爾會往左飄，但幅度不大。他常說：「保育就是保守。」所以，在班克黑德國家森林的保衛戰裡，他的對手說他是左派激進分子時，他震驚不已。「我好像成了最邪惡、最開放、最不信神的人，」他回想起那段日子，

「他們說我是共產黨！」

馬歇爾後來認為自己是「保育人士」，而不是「環保人士」。他說在涵蓋範圍較廣的環保圈裡，他的身分很難定位。身為基督徒兼休閒獵人，深層生態學以生物為中心、慢慢往淺層發展的保育

On Trails: An Exploration

190

作法，他一點興趣也沒有。他喜歡森林，因為人類在森林裡可以自在遊蕩、打獵和釣魚。美國北方的環保人士好像來自另一個星球。他參加過在俄勒岡州舉辦的綠色和平組織訓練營，結果發現在所有團員之中居然只有他吃肉。趁著人在當地，他參加了另一個討論如何爬樹和懸掛抗議旗幟的工作坊。有個公共電台的播報員問他，回到阿拉巴馬州之後是否打算使用這些技巧。「當然不會，」他答道，「如果你在阿拉巴馬州爬樹，他們會把那棵樹砍掉。如果你用鐵鍊把自己固定在路上，他們會直接輾過你的身體。這些事在阿拉巴馬州絕對不能做。」

最後，是沃克找到了突破口，說服阿拉巴馬州的州民捍衛自己的自然環境。沃克在這些樹林裡長大，他知道對許多人來說，野外不是許多都市來的環保人士想的那樣，像一個超脫世俗的「生物多樣化」聖殿。野外是誕生地，是補給站，是保留當地深刻傳統的地方。沃克力勸馬歇爾改變訴求，從保護瀕危物種改成保護當地傳統。打獵跟捕魚都很神聖。此外，在一個約有四分之一居民宣稱自己擁有切羅基血統的地方，部落遺址也受到強烈捍衛。「在阿拉巴馬州，沒人關心瀕危松鼠之類的問題，」他告訴我，「但要是你跑去胡搞他們這輩子獵殺第一頭鹿的山丘，他們會**要你的**命。任何訴求都要放在個人的框架裡才行。人們對自己的根了解得愈多，對土地的感情就愈深。於是，他們就會挺身而出，**捍衛自己的土地。**」

最後這場戰役大獲全勝。七千兩百八十四公頃的國有地暫停伐木，班克黑德森林變更為商業松

路：行跡的探索 ‧‧‧‧‧‧‧‧‧‧‧‧‧‧‧‧‧‧‧‧‧‧‧‧‧‧‧‧‧‧‧ 第四章

樹林場的計畫終止。在那之後，有不少聖地得以保留原貌。

回顧過去，馬歇爾說他這輩子的經歷可以視為一種準備，使他有能力進行尋找古道這種跨越多重領域的工作。健行使他學會如何步行橫越美國，設置陷阱使他學會觀察習慣動線，而他研究了一生的美國印第安文化讓他知道，原住民的路跟歐洲人的路可能會有不同的目的地。與勘測團隊合作，使他學會如何看懂地理調查報告和繪製地圖。打獵、捕魚、參加浸信會禮拜和咒罵自由派官僚的歲月（簡言之，就是活得像個美國南方熱血青年），使他有機會跟鄉下人還有切羅基長老深談，收集到總是坐在書桌前的學術研究者可能會錯過的資訊。

╬

最後，馬歇爾推斷，那個十一月早晨我們走過的那條山徑，是北卡羅來納州西部保存得最完好的切羅基古道之一。他後來在一份記述中找到與它有關的紀錄，作者是一位叫威廉斯（W.G. Williams）的陸軍上尉，一八三七年他率領一支祕密偵察隊進入切羅基領土，為惡名昭彰的切羅基遷移行動（Cherokee Removal）做準備。（威廉斯對這條小路的描述很簡潔，他說這是一條「凹凸不平的路」。）

馬歇爾原本想叫這條路「大斯坦普路」，因為它通往一個叫做大斯坦普（Big Stamp）的翠綠峰頂。當地人用「斯坦普」[4] 來描述鹿群（或是以前的水牛）聚集吃草或前往礦鹽石的地方，因為牠們會

On Trails: An Exploration

踐踏這裡的植被。

不過，正確的地名起了爭議。我們健行的那天早上，馬歇爾碰到一個叫做吉米・羅素（Jimmy Russel）的獵熊人。馬歇爾說，我們要走上大斯坦普的時候，羅素糾正了他：「我們都叫那個地方大斯通普（Big Stomp）[5]。」馬歇爾用筆記簿匆匆記下。

幾小時後，馬歇爾的手機接到鄰居蘭迪（Randy）的來電，蘭迪剛好也是獵熊人（馬歇爾說，獵熊人是未被充分利用的絕佳資源。他們為了追捕獵物必須迅速橫越全國，所以知道山裡的每一條路，包括已經廢棄的路）。馬歇爾告訴蘭迪，我們在調查通往「大斯通普」的路。

蘭迪打斷他。「我們都叫它大斯坦普，」他說。

「地圖說它叫大斯坦普，但是我們被糾正了，」馬歇爾說，「這裡的山友告訴我們，他們都叫它大斯通普。」

「喔，但我們都是這麼叫它的，」蘭迪說。

馬歇爾又拿出筆記簿記下它（最後他決定叫它「斯坦普」）。

對這個領域來說，名字很重要。在缺少可靠地圖的情況下，馬歇爾經常被迫用他在書面紀錄上找到的鎮名，來幫未來的路命名。讓這項任務難上加難的是，探險家與勘測員在音譯切羅基語的地

4　譯註：「stamp」有踩腳、踐踏的意思。
5　譯註：「stomp」也有踩腳、踐踏的意思。

名時，發音總是很糟（而且也很古怪）。例如，阿尤瑞鎮（Ayoree Town），後來又變成埃歐特拉谷（Iotla Valley）。喬治·史都華（George Stewart）在他的傑作《地名史》（*Names on the Land*）中指出，歐洲人習慣「像卡迪斯或布里斯托之類，早已失去字面意義的地名」，所以二話不說，就把美國原住民具有高度描述性與複雜意義的地名改得面目全非，他們把地名當成標籤，就像考古學家居然把石器時代的刀子拿來當紙鎮一樣。

有時候，當馬歇爾碰到難以理解的地名時，會拿去請教切羅基語言學家湯姆·貝爾特（Tom Belt），他知道如何解譯。例如不久之前，貝爾特通知他「Guinekelokee」（現在的查圖嘉河的西部分支〔West Fork of the Chatooga River〕）的意思是「兩側有樹懸在上面的地方」。

有天下午，我到貝爾特位在西卡羅來納大學裡的研究室拜訪他。他穿著牛仔靴、藍色牛仔褲、銀色腰帶環，上半身是紫色的正式襯衫，脖子上掛著一個彩貝鍊墜，上面刻著啄木鳥的頭，花白的亂髮長度剛好落在孩子氣的眼睛上方。他的聲音有一種溫暖、黝黑、沙啞、遙遠的特質。

貝爾特在俄克拉荷馬州的塔勒闊（Tahlequah）出生長大。傑克森總統簽署了備受謾罵的〈一八三〇印第安人遷移法〉（*Indian Removal Act of 1830*）之後的十年之間，他的祖先被送到這個地方（貝爾特對傑克森總統的感覺非常直接：他的研究室牆上，掛著用傑克森總統的照片做成的通緝海報）。有些切羅基人面對西遷沒有反抗，但許多切羅基人都是被迫遷移，由配備武器的警衛押送他們走上這條「Nvnohi Dunatlohilvhi」，意思是「他們邊走邊哭泣的路」，但更廣為人知的名字是「眼淚之路」。被趕離家園的切羅基人多達一萬六千人，有些搭船走河路，有些被迫步行將近一千六百公里，

穿越荒蕪的鄉間。或許有四千名男女老幼死在途中，大部分是病死的。

遷移行動造成的後果與痛苦，非美國原住民很難體會。貝爾特告訴我，歐裔美國人跟原住民這

兩種文化的「空間感」天差地遠。對歐裔美國人來說，空間經常被視為居住或從事經濟活動的地方，

基本上只是人類行為的空白背景。因此，歐裔美國人的空間大致上不具有歷史意義，隨時可取代；

空間會換主人，也會換名字。相較之下，切羅基人對空間的概念比較固定、詳細、永久。「在原住

民的世界裡，空間不會改變身分，」貝爾特說，「我們與空間的接觸，重點在於這裡是曾經發生某

些事情的地方，是事物存在的地方，而不是我們在哪裡。」

切羅基人的部落身分源自一個古鎮，在我們現在的位置以西四十公里的地方，叫做吉杜瓦

（Kituwah），意思是「屬於造物者的土壤」。切羅基村落曾經遍布美國東南部，從肯塔基州到喬治

亞州都有。但是貝爾特說，如果你問任何一個村民自己來自哪裡，他們應該都會告訴你自己是

「Otsigiduwagi」，也就是吉杜瓦人。吉杜瓦有一個祭典小丘，上面燃燒著永恆之火。每年，取自這

把聖火的煤炭會送到各個城鎮。這就是廣大的切羅基民族彼此維繫情感的方式：透過語言、故事、

血統、傳統，以及帶著餘燼走入道路網[6]。英格蘭裔美國人的空間感之所以跟切羅基人如此不同，

有各式各樣的原因：歷史、文化、經濟。不過，貝爾特相信有一個關鍵因素經常被忽略，那就是語

6 原註：一八三〇年起，切羅基人被迫遷移到俄克拉荷馬州，永恆之火的餘燼也跟著西遷，並且在那裡重新燃起。一九
五一年，永恆之火被帶回北卡羅來納州。現在永恆之火位在切羅基鎮的切羅基印第安博物館正門口。

言結構的差異。切羅基語跟英語大不相同。切羅基語有七個主要方向，明確指出說話的人在哪裡：北、南、東、西、上、下，以及（對外人來說最難理解的）這裡。切羅基語的文法不但把主詞放在直接受詞的後面，也微妙地不以說話的人為中心。「英語常出現我認為這樣，我認為那樣；我想要這個，我想要那個；彷彿我們就是世界的中心，世界圍繞我們旋轉，」貝爾特說，「在我們的語言裡，一切都跟這裡有關，是我們圍繞著這裡。也就是說，我們只是這裡的一部分，不是這裡的中心。」

此外，貝爾特發現切羅基語的文字順序比較適合野外。他說，如果有一隻熊悄悄靠近你朋友，你說「熊……我……看見」會比「我……看見……熊」更有幫助。

貝爾特的成長背景，使他強烈感受到地理跟語言之間的關係。他小時候只說切羅基語，七歲才開始學英語。那時他每天下午都在俄克拉荷馬的大草原上，跟朋友玩著戰爭遊戲。但是他心中一直對山坡、參天大樹與潺潺小溪懷抱著憧憬。他四十歲搬到北卡羅來納州之後，赫然發現這片土地就是他嚮往已久的地方。他有一位朋友成長的地方離他家不遠，也描述了類似的經驗。她給他看一張她在五、六歲時畫的畫。背景裡的地貌翠綠、多山，跟俄克拉荷馬的景色截然不同。她說，她畫的每一張畫都出現相同地貌。

「直到她來到這裡，才明白自己在畫什麼，」貝爾特說，「她畫的就是這些山脈。」

貝爾特說，如此深刻的地理記憶看似神祕，其實不然。至少不完全那麼神祕。因為地貌被直接「編碼」在語言裡。切羅基語的詞彙跟語法都跟山有關，包含好幾種細微的描述方式，用來形容不同種類的山丘。名詞加上字尾，就能說明受詞的位置是在比說話的人更高的山上，還是比說話的人

On Trails: An Exploration

196

更低的山下（如果附近有河，受詞也可以用上游或下游來形容）。生活在俄克拉河馬的平原上，貝爾特覺得這些描述方式很奇怪，直到他來到北卡羅來納州的山區，一切突然變得非常合理。

<p style="text-align:center">＋</p>

民俗學者芭芭拉‧鄧肯（Barbara Duncan）花了幾十年的時間，記錄切羅基人的神話與傳奇故事。

她告訴我，她發現切羅基人有東西方的差異。東方的切羅基人避開被迫遷移的命運，他們跟土地的連結通常會比西方的切羅基人更強。她舉了一個龜兔賽跑的古代民間故事為例：聰明的烏龜請其他烏龜兄弟站在許多山峰上假冒牠，每當驕傲的兔子爬上山頂時，都很驚訝地發現烏龜已經爬到下一座山頂上。東方的切羅基人回憶這個故事時，都會說這個故事發生的地點是現在叫做米切爾峰（Mount Mitchel）的地方；但西方的切羅基人通常不會指明地點。「如果你看過米切爾峰，會發現地形跟故事裡說的一模一樣，」鄧肯說，「就算沒去過米切爾峰，你還是有辦法講述這個好玩的故事。

但是當你爬上米切爾峰，俯瞰周遭的地形，你會恍然大悟：『啊，這裡就是故事裡說的那個地方。』很神奇。」

「幾乎每一塊顯眼的岩石、每一座山、河流的每一道深彎，在古老的切羅基鄉間都有自己的傳說，」民族誌學者詹姆士‧穆尼（James Mooney）指出，「可能是一段話就能說完的小故事，用來解釋某些自然特色；也可能是一整個章節的神話故事，而且續集說的是距離一百多公里以外的另一座

山。」這種現象，穆尼寫道，並不是切羅基人的專利。幾乎每一個原住民文化的口述故事傳統裡，都沒有抽象的故事，例如小紅帽輕快地走過不知名的森林。他們的故事都很具體。因紐特人的故事一定會有明確的真實背景（通常是描述一段旅程），很多故事甚至詳述了盛行風向之類的細節。

《空間蘊藏的智慧》（Wisdom Sits in Places）是語言人類學家基斯・巴索（Keith Basso）具有指標性的西阿帕契族研究，他在書中描述了土地跟語言如何透過許多方式，影響原住民文化的建構過程。首先，地名包含視覺上的細節（「白楊樹下往內流動的水」、「位於上方的一小堆白色石塊」）。命名之後，這些地方就成為巴索口中的「記憶記號」。創世神話、道德故事、祖先的歷史等各種故事，都會加入這些記號，然後慢慢形成群體認同感。

阿帕契人認為過去是一條千錘百鍊的路（'intin'），他們的祖先曾走在這條路上，現在他們也繼續使用它。「在超越今人記憶的地方，這條路不再清晰可見，」巴索寫道，「因此，過往必須透過史料來建構，也就是被想像出來。」阿帕契人把這種再創造的過程，描述為一個人如何收集零散的足印，來重建自己的行動。時間框架變得模糊，角色簡化成原型人物，但清楚明確的基本元素被保留下來：環境、啟示、動物跟植物（「很久很久以前，那個地方有兩個美麗的女孩⋯⋯」是典型的故事開頭）。巴索指出：「對阿帕契人來說，一件事發生的**地點**最為重要，不是時間，也不是這件事呈現出阿帕契社會的哪些**發展與特性**。」

有趣的是，巴索的研究也反映出歐裔美國人說故事的套路。許多阿帕契人在聽完大聲念出的歐洲故事之後，告訴巴索它們跟用來寫故事的紙張一樣平淡乏味。相較之下，阿帕契人的口述故事非

On Trails: An Exploration

198

常生動、流暢。說故事的人每一次說故事，都會看心情或聽眾的個性做一些微妙的變化。雖然從學術的角度來說，阿帕契人的故事不夠嚴謹，但是它們很有智慧、很好玩，最重要的是，它們很有用。

阿帕契長老如果想教訓一個人，通常會告訴對方跟特定地方有關的故事。例如，告訴魯莽的孩子一個跟峽谷有關的故事：有個女孩不聽母親的話，走捷徑經過那座峽谷，結果被蛇給咬了。如此一來，這個魯莽的孩子每次經過這座峽谷，或是聽到有人提起它，都會想起這個教訓。因此，當阿帕契人說一個地方「跟隨」他們，或是土地「使人類活得正確」，完全不是刻意誇大。

在阿帕契文化裡，地點並非單獨存在。其實，幾乎所有原住民文化都認為，地點在空間上與概念上緊緊相連，從一個地點流動到下一個。有一次，巴索發現一位阿帕契老牛仔正在低聲自言自語，仔細一聽，才發現他在流利背誦地名。「很長一串，只有在他吐菸草汁時才稍停，他念了十分鐘才念完。」

巴索問他在幹嘛，老牛仔說他經常「念地名」。

「為什麼？」巴索問。

「因為我喜歡，」老牛仔答道，「我在心裡用這種方式神遊一趟。」

這種詳列密集地名的作法在人類學上叫做地誌譜（topogeny）。這是最簡約的說故事方式，把敘事濃縮成一連串密集的語言單位，就像撒種子一樣，在心裡開出花朵。各地都有這種現象，包括阿拉斯加、巴布亞紐幾內亞、溫哥華島、印尼和菲律賓。背誦地名可以帶領你的心去遊歷，循著一條地理路線，串起一個又一個記憶記號，一個又一個故事。人類學家湯瑪斯・馬斯奇歐（Thomas Maschio）

指出，巴布亞紐幾內亞的拉烏托部落（Rauto）可以一次背誦幾百個地名。「為了記住這些地名，長老說他們『必須走在』不同的路上，」馬斯奇歐寫道，「我跟長老們坐在男性的禮堂裡，他們背誦一連串地名，彷彿正在進行一場旅程或想像自己正在散步，經過這片土地上的許多小徑。長老們會在說出某個地名之後，告訴我這個地方的歷史，說完之後，他們會繼續『走向下一個地方』。」

地誌譜不只是列出地名，也是在心裡召喚一張由線條構成的心理地圖。我領悟到這件事是在隔年的夏天，有一天我跟拉瑪・馬歇爾一起沿著布拉許溪（Brush Creek）健行，這裡離切羅基古鎮阿里喬伊（Alijoy）不遠，距離阿士維約一小時車程。馬歇爾偶爾會停下來，摘採過去切羅基人拿來使用的植物：一撮有香氣的山胡椒，一把富含纖維的熊草，一節亮黃色、可入藥的北美黃連根。他在溪岸上看到一段河狸的滑道，還順便示範了一下他會如何在那裡設置陷阱。

馬歇爾身手俐落地穿過北美箭竹叢，但是顯然氣喘吁吁。他說他花太多時間待在室內研究老地圖跟舊文件。他的研究熱情已經近乎癡迷。

「我老婆很不高興，」他說，「我們住在美國最棒的地方：有大量的小徑、美景、河流。但是我今年釣了幾次魚？只有一次。划獨木舟也只划了四小時。每年我都說：『今年一定會改變。』我要去釣魚，我要去健行，我要去背包旅行，我要去露營。結果一年過去了，我突然發現『我居然六十六歲了！』」

不過說來奇怪，正因為他在室內花了這麼多時間研究老地圖與故事，他和土地之間的連結反而更加緊密。他搬到北卡羅來納州只有短短六年，但是他對這個地區的歷史和地理知識，已達到百科

On Trails: An Exploration

全書的境界。最令人印象深刻的是他說歷史的方式：他的記憶幾乎完全建立在空間架構上，而不是時間架構。對馬歇爾、那位阿帕契老牛仔與拉烏托族的長老來說，土地上釘滿了記憶記號。

「別人總是很驚訝我能畫出北卡羅來納州西部的完整地圖，」他說，「我可以標出每一個分水嶺，也能標出將近六十個切羅基城鎮。這不是因為我的腦中有一張清單，我沒有把它們一一記住。不是這樣的。我想像小徑往上延伸，經過拉班峽谷（Rabun Gap），然後往下進入田納西河的支流……我腦中的畫面越過山脈，進入山谷，走上小徑，穿過樹叢……」

他閉上眼睛，歪著頭，看著我看不到的畫面。

「我看到埃斯塔托古鎮（Estatoe），

克沃切鎮（Kewoche），

特桑提鎮（Tessentee），

斯金納鎮（Skeena），

埃卓伊鎮（Echoy），

塔西鎮（Tassee）……

尼克瓦希（Nikwasi）。

卡圖格查伊（Cartoogechaye）。

諾威（Nowee）。

瓦塔烏加（Watauga）。

阿尤瑞。

寇威（Cowee）。

烏薩拉（Usarla）。

寇維奇（Cowitchee）。

阿里喬伊。

阿拉卡（Alarka）……〕

＋

那天早上馬歇爾帶我去布拉許溪，是為了看一段之前從未被發現的馬車路，那是眼淚之路的一部分。他正在爭取聯邦政府保護這條路，將它列為歷史古蹟；雖然是一段黑暗的歷史，但依然具有教育意義。眼淚之路的路段沒有被開發，頗為罕見。大部分路段都已納入現代道路網。

眼淚之路其實不是一條路，而是一張蜘蛛網般的道路網，用來運送原住民，其中包括幾條水路。一九八七年，雷根總統把這張道路網裡的某些路段列為國家歷史路徑（National Historic Trails），紀念原住民遷移的一百五十周年。其中一段路現在成了一系列公路，西起田納西州的查塔努加（Chattanooga），東至阿拉巴馬州的滑鐵盧（Waterloo）。每年約有十萬輛機車騎上這些公路，紀念當年被遷移的原住民。

On Trails: An Exploration

202

我們下車後，穿過一條吊橋越過布拉許溪，然後走一條石子路，碰到溪水的支流，踩著腳走一根橫躺的樹幹，上面釘著一排木製的立足點。（「鄉巴佬橋，」馬歇爾笑著說。）溪水對岸就是眼淚之路被遺忘的那一小段路。它淹沒在深色的水底下。除此之外，保存得相當完好。曾有無數輛馬車從這裡經過，開拓出一條寬闊、泥濘的通道。在它成為馬車路之前，應該也是一條切羅基步道。

「這條路延伸好幾英哩，」馬歇爾說，他的目光望向路徑消失在樹林裡的地方。

站在這裡，殘酷的諷刺感令人心痛。這種諷刺感不只來自眼淚之路，也來自原住民開闢的每一條路。數千年來，美國原住民打造出功能完善的道路網，卻不知道有個外來帝國將利用相同的路，蠶食鯨吞他們的家園。這些路送來勘測員、傳教士、農民跟士兵，也送來疾病、技術與意識形態。

然後，當外國人的數量達到臨界點時，就用這些路把原住民家族成批趕出家園。我們總是把殖民主義想像成一股擋不住的潮流，或是成群的坦克大舉開過平原。實際上的情況，比較像病毒透過動脈網慢慢地繁殖增生。

歐洲人從一開始就不斷剝削原住民的智慧、善良與基礎建設。北美洲有許多最好走的隘口，都是白人在原住民嚮導的帶領下才找到的。亨利·斯庫爾克拉夫特（Henry Schoolcraft）之所以能找到密西西比河的源頭，完全是因為有奧吉布瓦族（Ojibwa）的酋長當他的嚮導。有一個名叫詹姆斯·俄亥俄·派蒂（James Ohio Pattie）的探險家跟著原住民嚮導一起穿越下加利福尼亞（Baja California）為了怕嚮導跑掉，夜裡他都睡在嚮導們的毯子邊緣上。（如果他們逃走了，他寫道，「我們肯定全部都會沒命。」）

從古至今，歐洲人利用當地智慧最令人印象深刻的例子，發生在一個叫做約翰·萊德勒（John Lederer）的神祕人物身上。萊德勒在一六六〇年代抵達詹姆斯鎮（Jamestown），我們對他的過去一無所知，只知道他是醫生，來自漢堡。雖然他幾乎不會說英語，但是他的德語、法語、義大利語跟拉丁語很流利（他用拉丁語寫下後來的遊記）。他既固執又充滿雄心壯志，所以經常債台高築、招致怨恨。這樣的一號人物居然成功說服維吉尼亞州州長威廉·貝克萊（William Berkeley），指派他尋找一條從阿帕拉契山脈通往美國西部的通道。其實在一六九九年三月，也就是他抵達新世界的一、兩年之後，他就已經進行了第一次遠征。他雇用了三名美國原住民當嚮導。這趟遠征過程艱辛，他差點被流沙吞沒，也很怕他的馬會被狼吃掉。但是五天後，他們一行人抵達「阿帕拉提恩山脈」（Apalataean mountains）[7]。萊德勒看見這片知名的山脈時，一開始無法判斷眼前的景象是山還是雲，直到他的嚮導虛弱地跪下雙膝，大聲喊出「神在咫尺」（至少他如此聲稱）。走進山脈，他試圖騎馬爬到山頂，但是他的馬止步不前。萊德勒的嚮導顯然也對這個地區不太熟悉，因為他們試著在沒有路的情況下徒步上山，很快就被灌木叢與荊棘纏住。這條路線有幾處非常陡峭，萊德勒往下看的時候感到頭暈。雖然他們天一亮就啟程，抵達山頂時已是晚上。他們在黑暗的大石頭之間紮營過夜。

隔天清晨，他在山頂醒來並且往西邊眺望，期待能看見閃耀著光芒的印度洋，卻只看見更高的連綿山脈。為了找到穿過山脈的通道，他在白雪靄靄的山峰到處遊走，喝帶有淡淡鉛味的泉水止渴，手腳在嚴寒的氣候裡凍到麻木。六天後他才決定放棄。

萊德勒第二次遠征是一六七〇年五月，這次他的野心更大，在威廉·哈利斯少校（William

204

Harris）的命令下，帶著五位原住民嚮導、二十名英國人出發。萊德勒汲取上一次的遠征經驗，他學到最重要的一件事是：少了當地原住民的幫助，就不可能在山區辨認方向，因為他們知道山裡最好走的路。他特別準備一批交易貨物換取原住民的信任：堅固的布料、銳利的工具、炫目的小飾品和烈酒。他也必須學會如何在陌生大陸過舒適的生活。晚上他不睡攜帶式鋪蓋，而是睡在吊床上，因為吊床「比任何一張床更涼爽舒適」。他獵殺鹿、火雞、鴿子、松雞、雉雞來吃。前往獵物稀少的山區之前，他會事先準備大量燻肉。他沒帶餅乾，而是帶乾玉米粉（也就是「印第安小麥」），吃的時候加一點鹽調味。隨行的英國人嘲笑他帶的糧食，但後來他們的餅乾都因為濕氣太重而發霉。他們哀求萊德勒分他們一些玉米粉，但是「決心要繼續探索的」萊德勒斷然拒絕。

出發兩天後，遠征隊來到一個以石堆為標記的村子。他們問村民如何進入山區。一位老人熱心地把路線告訴他們，還運用他的手杖在地上畫了地圖。他畫了兩條穿過山區的曲折路徑，一條在北邊，一條在南邊。但是，萊德勒的隊友不聽老人的建議，決定走自己的路，跟著羅盤一路向西。萊德勒雖然不情願，也只能跟著他們走。接下來的九天，遠征隊的馬因為崎嶇的地形和攀爬峭壁而筋疲力竭。萊德勒用陸蟹比喻遠征隊的行走進度；陸蟹直接翻越途中的每一株植物，從不繞道，辛苦走了一天只走不到六十公分。最後遠征隊來到一條往北流的河，哈利斯少校（可能頑固地）誤以為這是傳說中的「加拿大湖」的一條支流。找到這個重要地標之後，哈利斯認為遠征隊應該返回詹

7 譯註：阿帕拉提恩山脈就是後來的阿帕拉契山脈。

姆斯鎮。萊德勒不同意，雙方陷入爭吵。哈利斯的手下又餓又累，以暴力手段威脅萊德勒。但是萊德勒拿出州長的信驅退他們，州長准許他繼續向前推進。於是哈利斯和他的手下回去了，只留給萊德勒一把槍和一名嚮導，他是薩斯奎漢諾克族（Susquehannock）的印第安人，叫做傑克澤塔翁（Jacktzetavon）。根據萊特勒的說法，哈利斯返回殖民地之後「說了很多褒揚自己、貶低我的謊話，他以為我永遠不會回去拆穿他」。

萊德勒和傑克澤塔翁繼續前進，一村接著一村，經常停下來向當地的酋長問路。萊德勒收集到的資訊大多不知道經過了幾手轉譯，閃耀著富含殖民想像的異國光芒，內容充滿活人獻祭和滿溢珍珠的神廟。他碰到的原住民有些個子很高、好戰、富有；有些懶散柔弱。有些部落是民主制度，有些由殘忍的君王統治，有些則是一切共享。（「除了妻子之外，」萊德勒一本正經地說明。）萊德勒在某個村子裡目睹一個男子赤腳踩上燃燒的煤炭，他痛苦地站在火上，口吐白沫，時間長達一小時。當他跳出火焰時，看似毫髮無傷。有時候，原住民就地取材的能力令萊德勒大感佩服，例如把橡實烘烤之後榨出琥珀色的油，沾玉米麵包就成了「美味珍饈」。不過，原住民對暴力的喜愛也令他懼怕，例如有一群年輕戰士結束了一場襲擊歸來之後，驕傲地把「從三名年輕女子的頭上跟臉上剝下來的皮」獻給酋長。

雖然萊德勒的寫作風格是史威夫特的黑色幽默路線[8]，跟同時期的探險家都不一樣，但是他給人一種相當溫和、可敬、心思縝密的感覺。他的第二次遠征持續了三十天，結束後平安回家。不久後，他展開以失敗收場的第三次遠征。他在出發六天後被毒蜘蛛咬到肩膀，是一位原住民幫他吸出

毒液才撿回一條命。

回到馬里蘭州之後，萊德勒把筆記彙整成故事，並且畫了一張地圖介紹他的遠征路線。有一段時期，他的作品被認為是美好得不值得相信，但後來學者發現以當時的技術限制來說，他的觀察精確得令人驚訝。（別忘了當時白人對美洲大陸幾乎一無所知，很多人以為往西或往東走個兩、三百公里，就能看到印度洋。）萊德勒的遊記資訊豐富，包括兩條穿越山脈的好走通道在哪裡。往後的歲月裡，有許多探險家都證實了萊德勒所言不虛。其中一條通道，是一群無名的原住民告訴他的；另一條則是他跟著傑克澤塔翁走的時候發現的。這兩條通道很有可能就是那位老人在地上畫的兩條路，可惜自大的哈利斯少校並未探納。

萊德勒與哈利斯代表兩個不同的典型，只要有殖民者的地方幾乎都看得到：一種是無視原住民的建議，摒棄他們的道路，最後被荊棘和沼澤困住；另一種採納原住民的智慧，暢行無阻。比萊德勒晚一世紀的著名登山家丹尼爾‧布恩循著幾條有名的原住民山徑，跟三十五名伐木工人一起劈砍出一條馬路越過阿帕拉契山脈，穿過坎柏蘭峽，為殖民主義的西進開闢一條康莊大道。

8 譯註：強納森‧史威夫特（Johnathan Swift），《格列佛遊記》的作者。

原住民嚮導有時被稱為「尋路人」(pathfinder)，這個稱呼有雙重意義。在野外和偏遠地區，他們的工作確實是找出隱密的路；但是在人口比較稠密的地區，可能會出現複雜的道路網，被探險家們形容為「迷宮」，這時尋路人的工作就是在道路網上規劃一條路線。北卡羅來納州的一位學者告訴我，他最近讀到一篇在講希爾斯波羅（Hillsborough）歷史的文章，開頭就用曖昧、浪漫的方式描述希爾斯波羅建城之前，是一片「沒有道路的荒野」。「胡說八道！」他高聲說，「問題不是因為沒有道路，而是道路太多。正是因為這樣，你才需要原住民嚮導告訴你該走哪條路。」

如果沒有可靠的嚮導，最好的替代方案是用符號系統來找路。早在現代健行步道用漆在樹幹上做記號之前，人們會在樹幹上劈砍出記號來標示路徑。北美洲各地的樹幹記號包括明亮的油漆、精心的雕刻、或是用熊脂肪混合炭灰畫的素描。安大略東北部的積雪路徑上，沿途都有長青樹的粗大樹枝插在雪地裡做為路標。從蒙大拿到波利維亞，很多地方都有人造石堆，發揮路標與宗教的雙重功能。我在納瓦荷保留區牧羊時，經常看見巨大的石堆。他們說石堆除了用來祈禱，也能幫牧羊人找到回家的路。

或許更常見也更難記錄的路標，是原住民留下的細微線索。用折彎或折斷的樹枝來標路和傳達訊息，是很常見的作法。亞歷山大・麥肯齊（Alexander Mackenzie）寫了一本書名非常不恰當的書，叫做《西部的第一個人類》（*First Man West*）。他在書中提到原住民嚮導會「邊走邊折斷樹枝」做為路標。非洲的大象獵人為自己標路時，會用一根樹枝擋住岔路，像關上一道閘門。巴布亞紐幾內亞的拉烏托人有一個字叫「nakalang」，意思是擋住歧路的樹枝。同一個字也適切地用來代表死亡，因

為死亡把往生者與活人的路一分為二。

幾年前，我跟本南族（Penan）原住民韓尼森‧布姜（Henneson Bujang）以及他的兩個兒子一起在婆羅洲的叢林裡散步。我們走的步道並不明顯，他們教我如何折彎或折斷樹枝，傳訊給走在同一條步道上的人。布姜說他大概知道幾十種折斷樹枝傳訊的方式，有些訊息很明確，例如「別走這條路，有大黃蜂窩」，或是「你太慢了，我先走一步」。作家湯姆‧亨利（Thom Henley）造訪過許多部落，記錄了幾種樹枝信號：把有四根分枝的樹枝插在地上，代表喪禮；把三根樹枝直立成扇形，代表宣告領土主權。他在梅林瑙河水系（Melinau River）發現一種特別複雜的樹枝信號，證實這些信號可以編碼的訊息非常豐富：

一大片葉子蓋在樹枝上，代表樹枝是酋長留下的。三株連根拔起的幼苗，代表這個地點曾住過三個家庭。一片對折的葉子代表這群人肚子餓，正在尋找獵物。打結的藤蔓代表旅程預計還剩下幾天。兩根等長的短枝橫放在信號樹枝上，代表有可以讓全族人分享的東西。樹枝與底部的木屑說明群體的身分，以及他們行走的方向。

生命是一場為了理解複雜世界而持續不斷的奮鬥。知識得來不易，口語和文字是保留與傳遞知識的工具。雖然我們經常以為口傳文化與發展出文字的文化截然不同，但是從標示道路的信號可以看出，有大量的溝通媒介（樹枝、石堆、繪畫、地圖）模糊了這兩種文化之間的界線。或許最簡單

也最具融合力的信號系統，比書寫甚至口語都更早出現的原始印記，就是道路本身。

✛

韓尼森‧布姜與拉瑪‧馬歇爾有一個共同點。馬歇爾在阿拉巴馬州努力保護班克黑德森林不被砍伐，布姜與幾位同部落的本南族男子，則是阻礙伐木公司在他們居住的地方砍伐原始林。雖然成功的機率很低，還要面臨巨大壓力，但最終還是成功了。

婆羅洲內地仍有一些本南人過著真正的遊牧、漁獵生活，但是布姜家族早已進入基督教、鐵皮屋頂和獵槍持有權的溫暖懷抱。儘管如此，他們依然頑強反對伐木業（並且拒絕豐厚的賄賂），不僅是基於文化傳承，也基於非常實際的原因：他們的食物幾乎全部來自叢林。在我跟他們相處的兩天裡，我們吃了野生的婆羅豬、鼷鹿、魚、小型鳥類、蕨類、原生米、綠辣椒和黃瓜，全都來自方圓五公里以內的地方。他還知道如何把鐵木刻成碗、編織藤籃，以及用竹子建造高架房舍，遠離潮濕的叢林地面保持乾燥。我們在叢林裡散步時，他和兩個兒子告訴我哪些昆蟲可以吃，哪些葉子可以殺菌，哪些植物可以治療頭痛，哪些大蕨葉可以編成臨時的雨傘。「蚯蚓會餓肚子，鼷鹿會在森林裡迷路，這些事可不會發生在我們本南人身上。」本南人常這麼說。

捕鳥的工具是吹箭，布姜使用吹箭狙擊手一樣精準，可命中六十公尺外樹梢上的犀鳥。

本南族的孩子身高到大人腰部的時候，就會被帶到叢林裡長途跋涉，了解這片土地。僅僅一個

On Trails: An Exploration

世代前，本南族的父母還會讓孩子離開學校幾個月，把傳統故事與技術傳給下一代。但是近年來孩子們的學校課業繁重，沒有餘力記住、保存和傳承祖先的知識。跟布姜聊過之後，我發現對他們的文化來說，最致命的威脅或許不是伐木公司（對付伐木公司，他們可以封路，也可以在樹幹上釘入長釘[9]），而是緩慢滲透且令人不安的伐木世界觀。

有天下午我們圍坐在餐桌旁吃發黑的芭蕉，布姜提到他對這種文化侵蝕感到憂心。他的兒子們大字型躺在地上，跟一隻容易被嚇到的獼猴寶寶和一隻慵懶的、眼睛凸出的穿山甲一起玩，兩隻都是他們的寵物。布姜說，雖然他的兒子打獵技巧不錯，但是他們缺乏出於本能的方向感，無法像他那樣，在沒有道路的茂密叢林裡長距離行走也不會迷路；這種技能得在叢林裡生活一輩子才能學會。他擔心孫子和曾孫只會一代比一代更軟弱、更無知，也更仰賴國家生活。

雖然沒有說出口，但是住在工業化社會的我們經常以為，漁獵社會一定想要「進階」到農業與全球資本主義社會。布姜和許多原住民家庭的例子顯示，所謂的現代世界並不是人類的天定命運。有些漁獵採集社會選擇放棄定居的農耕生活，重拾漁獵與採集的生活方式，例如夏安族（Cheyenne）。也有許多漁獵採集社會像布姜家族一樣，選擇性地接納西方現代社會。例如，他們獵叢林豬的時候用獵槍，殺鳥的時候用吹箭。人類的路持續分岔。並非條條大路都通往紐約時報廣場。

9 譯註：護樹人士會在樹幹上釘入長達十幾公分的釘子，因為這樣會對鋸木機或電鋸造成破壞，所以伐木公司不會砍伐釘過長釘的樹。

不過，我從布姜一家人身上學到一件事：現代消費主義帶來的各種舒適與便利、神奇的醫藥與技術，不斷向漁獵採集社會招手。一旦西方資本主義開始全方位入侵他們的土地，漁獵採集生活就會變得更加艱難：土地縮減，政府的干預變多，傳統漸漸式微，在地知識消失，同化的壓力上升。

在這樣的情況下，定居的西方生活形態會變成最不費力的路。

無論是出於被迫、渴望或害怕「跟不上時代」（這是馬來西亞政府經常使用的威脅），當原住民社會與主流文化同化之後，維繫文化的那些東西——語言、傳統知識、宗教儀式、家族義務以及與地方的關係——也會隨之消失。其實，原住民社會面對的核心問題與記憶有關。長期儲存在共同記憶和編碼在土地裡的文化，正逐漸被遺忘。

現代切羅基人也面臨許多一樣的問題，但是他們用自己的方式對抗文化侵蝕。不同於布姜家族，或是像畢蓋家族那樣的傳統納瓦荷人（遠離文明世界，避開大部分的科技，從來不學英語），切羅基人在同化與傳統之間走出一條中庸之道。幾乎在帝國入侵之初，切羅基人很快就學習英語、使用現代技術，並且採納歐洲的農耕和貿易方式，同時一邊捍衛自己的傳統。

這場捍衛戰一直持續到今日。語言對保存文化來說至關重要，因此近年來切羅基人（如同許多原住民）成立了許多母語學校，幫助孩子們提升母語程度，即使他們的父母不一定會說母語。我參觀了位在北卡羅來納州的吉杜瓦學校（Kituwah Academy），經營這所母語學校的人叫吉利安‧傑克森（Gilliam Jackson）。目前約有一萬四千名東部切羅基人，其中只有幾百人會說流利的切羅基語，傑克森是其中之一。

吉杜瓦學校的每一種活動都用切羅基語進行：課程、遊戲、用餐、歌唱。學校的入口上方掛著一條橫幅，上面印著：英語止步。有間教室裡放著色彩繽紛的木製字母方塊，跟普通的幼兒園一樣，但是上面並非拉丁字母，而是模樣奇怪的符號，很像出自《魔戒》作者托爾金的想像。傑克森說，這是切羅基語的字母（取自切羅基音節表）。切羅基語說得很流利的人，大多無法讀寫切羅基語，但是這裡的孩子們聽說讀寫都要學。

切羅基語的文字發明於十九世紀，發明者是一位叫做塞闊亞（Sequoyah）的鐵匠，他的另一個名字是喬治・吉斯特（George Gist）。不會說英語的塞闊亞對文字的效率感到驚奇，文字讓白人有辦法遠距交談，最重要的是，文字能保存知識，讓知識不會隨著時間消逝。口傳文化的知識善變無常，換個人說就換個樣子。根據《傳教士先驅報》（The Missionary Herald）一八二八年的報導，塞闊亞相信「學會把事情快速寫在紙上，就像捉住一隻野生動物然後馴服牠」。

他看出這項技術的好處，於是著手發明自己的符碼。他的第一步是為每一個字設計特定符號。最初使用象形符號，但是太難畫也太難背，所以後來用比較簡單的符號取代。經過多次實驗之後，他把切羅基語拆解成八十六個音節，每一個音節都有一個代表符號。他花了十二年才找到可行的系統。

完成這套系統之後，他先教會六歲的女兒，她能夠流利閱讀這些音節符號。於是他們一起把這套系統示範給鄰居看：塞闊亞先請一個人告訴他一個祕密，然後寫在紙上，再請另一個人把那張紙拿給他女兒；他女兒在一個聽不到這個祕密的地方。小女孩看著紙上的符號，按照父親的教導大聲

念出句子，在場的人都震驚不已。

塞闊亞的新音節表大受歡迎，很快就被用來記錄聖歌與醃肉配方。雙語報紙《切羅基鳳凰報》（Cherokee Phoenix）於一八二八年首度發行，使用的是這套音節的變型版本。一九八○年代，第一台切羅基語打字機問世，後來也曾有人試著把電腦鍵盤改造成切羅基語鍵盤。不過基於機械與成本上的限制，用塞闊亞的音節打字一直很麻煩。直到二○○九年，有家程式設計公司推出一個平板電腦的應用程式，使用者才終於能夠輕鬆輸入切羅基語。

傑克森說，他們的學生在平板電腦上輸入切羅基語都能輕鬆上手。「大家都非常熟悉科技產品，」他說，「這裡的孩子都會傳簡訊、使用iPad、使用電腦，什麼都會。他們比我厲害多了。不過說到辨認樹林裡的植物、草藥跟食物，他們已經失去了這種連結。」

傑克森漸漸發現，歐洲文化長期仰賴用來保存知識的文化形式（也就是大量且複雜的文字語料庫），無法好好保存以口語傳遞和以土地編瑪的知識。原住民文化的生存需要語言，也需要土地。

✝

捍衛原住民文化的人通常分為兩個陣營。一派相信科技（具有適應性和開放性）將持續演化，能用更好的方式保存原住民的文化元素（例如切羅基語鍵盤），並且把傳統保留在土地上（例如數位地圖）。另一派跟傑克森一樣，認為如果不花時間直接向土地學習，再多的科技也阻擋不了文化

On Trails: An Exploration

214

侵蝕。

有點諷刺的是，雖然拉瑪‧馬歇爾大致上排斥科技，最後還是被科技業的布道家說服了。為了彌補無法直接向土地學習的機會，他匯入了一千六百多公里的小徑到數位地圖裡，加上這些小徑附近的故事、野生食物與草藥，方便切羅基人的下一代取用。

去了大斯坦普的隔天，馬歇爾跟我在荒野南方的辦公室碰面，他要讓我看看這個程式的初期原型。他用 Google 地球找出一條連接烏鴉叉小徑（Raven Fork Trail）與蘇可溪小徑（Soco Creek Trail）的捷徑。衛星圖都是現在的畫面，所以黃色路線蜿蜒穿過綠色山區時，偶爾會出現一塊灰色的瀝青停車場。馬歇爾一開始覺得這種與時代不符的畫面很刺眼，考慮用修圖軟體在這些現代傷疤上貼一些樹木蓋住，但最後他決定不這麼做。他認為這個軟體應該忠實反映世界現在的樣貌，或者應該說，真的可以走的小徑。

馬歇爾在數位地圖的小徑旁，插入古代切羅基人應該會看見的東西：人參葉、加拿大馬鹿、美洲野牛、有路標記號的樹、與貿易古道的交會點。在一座叫做響尾蛇山（Rattlesnake Mountain）的山丘上，有一條畫風簡陋的烏克提納巨蛇（Uktena）是切羅基神話裡一條頭上長角的大蛇。

根據詹姆士‧穆尼的轉述，怪獸烏克提納喜歡躲在大煙山陰暗、偏僻的山隘裡。有一天，名叫阿加努尼西（Aganunitsi）的當地巫醫出發尋找這條巨蛇，希望能拿走鑲嵌在牠額頭上的那顆鑽石。他往南走穿過切羅基人的土地，碰到神話裡的蛇、青蛙跟蜥蜴，最後終於來到賈胡提山（Gahuti Mountain）的山頂，發現正在睡覺的烏克提納。巫醫躲到山腳下，先用松果排列出一大圈。然後，

他在大圈裡挖了一個環狀深溝，中央有一座可容他立足的小島。接著巫醫點燃松果，偷偷爬回巨蛇身旁，朝牠的心臟射了一箭。巨蛇憤怒地醒過來，狂追巫醫。巫醫早有準備，他飛奔下山，跳進環形火焰裡。緊追在後的巨蛇朝他噴灑毒液，但毒液都被火焰蒸發掉了。巫醫安全地在火焰中央等待，受傷的巨蛇痛苦扭動，推到樹木。黑色的血流下山坡，填滿深溝。巫醫在小島上靜靜等待巨蛇倒下的那一刻。七天後，他來到巨蛇倒下的地方，雖然牠的肉和骨頭已被鳥兒啃光，但有樣東西完好無缺：一顆閃亮的鑽石。擁有這顆鑽石的巫醫，很快就成為部落裡最有權勢的人。

烏克提納的故事裡編碼了大量資訊（我提供的是極度簡化版），包括與實證經驗和神話相關的資訊，全都紡織成一根堅固的紗線。這個故事看文字版的就已驚心動魄，想像一下如果是站在山邊聽別人生動地講述，眺望被巨蛇掃光樹木的廣闊區域和曾經填滿黑血的湖泊，會有多麼身歷其境。

馬歇爾的計畫雖小，卻有意義地嘗試把故事放回適當的地方。不過，它缺乏真實土地的臨場感，這馬歇爾也知道，所以他希望有一天他的應用程式也能用強化實境技術，把故事和地圖結合起來，讓孩子們站在響尾蛇山的山坡上戴著虛擬實境眼鏡，看著烏克提納的故事在眼前上演；或是在造訪吉杜瓦的聖丘時，透過數位影像，看看四個世紀前這裡閃耀聖火光芒的模樣。

十

路因行走而誕生，進而塑造地貌。隨著時間，地貌變成共同知識與象徵意義的檔案庫。就這點

On Trails: An Exploration

216

而言，目前為止我用「原住民」或「土著」等詞彙描述的各種文化，或許更適合用「小徑步行文化」來形容。按照這樣的分類法延伸定義，現代西方人是「道路駕車文化」。如果歐洲人無法殖民化動物，並且駕駛馬車以及後來的火車跟汽車，根本就無法殖民新世界。今日的交通工具使我們能更加飛快的移動，而我們使用的道路，有不少都是美國原住民曾經走過的小徑。不過，快速的交通工具切斷了雙腳與土地之間的基本連結[10]。

北美洲的黑足印第安人（Blackfoot Indians）是小徑步行文化的典型代表。在他們的創世故事裡，世界是半神半人的納皮（Napi，意指老人）往北步行穿過黑足保留地時塑造出來的。過程中，他創造河流，埋下紅黏土，賦予動物生命。他創造植物來餵飽動物。他教導人類如何挖掘可食用的根、收集草藥、用弓箭打獵、把水牛逼到懸崖上、使用大石槌、用石頭做水壺、把肉煮熟。當人們在土地上四處移動，在聖地舉行儀式、說故事和唱歌的時候，就是在重現納皮的旅程。「值得注意的是，」傑若德・伊特拉說，「有完整的土地才能說完整的故事，完成每年一度的儀式、建立社會與意識形態的連續性，並且確保資源再生。」

「你必須明白，土地就是他們的檔案庫，」伊特拉告訴我，「只要人類繼續造訪這些地方，記住每個名字、每個故事，記住儀式與歌謠，這些地方就能維持生命力。」

10 原註：為了維持內容的單純性，我在此處與這本書的其他地方都刻意不討論船隻，包括美國原住民的獨木舟與獸皮艇，以及歐洲殖民者的大船。

小徑步行文化常見的發展，是從小徑的角度看待世界。西阿帕契族相信，生命的目的是走上「有智慧的路」追求三大品性，語言人類學家巴索把這三大品性翻譯為「心智的順暢」、「心智的堅忍」與「心智的穩定」。分開來看，會覺得這三件事令人困惑，如果放在行走於小徑上的比喻情境裡，就十分清楚了（順暢、堅忍、穩定）。克里族（Cree）的理想生活模式叫做「甜草小徑」（Sweetgrass Trail），納瓦荷的終極幸福是一種平和與平衡的狀態，他們形容為「走美麗的路」。克里族的創世故事描述他們好戰的祖先如何循著「白路」（一條鋪著白草的路），穿越高山抵達他們現在的居住地，碰到一個愛好和平的部落，據說這個部落的人有白色心臟。克里克人從未完全捨棄暴力，但是他們努力走向白路。

對切羅基人來說，個人最好的存在狀態叫「osi」，萬物的理想狀態叫「tohi」。湯姆·貝爾特說，這兩個詞都無法直接翻譯。「osi」指的是一個人處在平衡點上，有重心、直立、面向前方。「tohi」的意思是某樣東西，或每樣東西，用自己的速度移動，全然心平氣和。一個老人在人行道上拖著腳步行走，或是一位年輕的戰士急速奔跑，都可以是「tohi」。貝爾特用溪水的流動做為比喻，有時候流得很快，有時候流得很慢，流動的速度永遠配合土地的需求。把這兩種狀態結合在一起，理想的形象油然而生：一個直立、平衡、用自然的步伐前進的人。切羅基人說，這樣的人走在「正道」上，也就是「du yu ko dvi」。

我問貝爾特，有形的路（人們常走的泥土路與石子路）如何演變成這種比喻的情境。他說，以前他跟父親去森林裡打獵時，父親都會花時間說明某個地方以前發生過什麼事。「以前有人住在這

裡。以前有人在這裡殺過一頭鹿。」他說，「每個地方永遠都有故事，讓你跟這個地方重新建立關聯，把它變成屬於你的地方。」

把我們跟土地連在一起的，到底是什麼？對大部分的動物來說，我想答案是心理上的熟悉感加上象徵性的記號。鹿偶然走進一片陌生的田野時，牠會開始探索，會駐足不前，會偶爾停下腳步嗅聞、凝視、傾聽。隨著時間，牠會慢慢認出某些特徵。牠發現這裡有豐美的青草。牠用費洛蒙在某些地方做記號，這是牠的化學路標。牠的腳步變得更流暢。牠發現幾條最不費力的路。只要行走的次數夠多，這些流暢的路線會慢慢形成一條路。

人類適應新環境的時候，一開始的行為也跟鹿一樣：尋找資源、熟悉路線、標註記號，但是隨著時間，這塊土地被賦予另一層意義。除了資源，它也包含故事、靈魂、聖地與祖先的遺骸。於此同時，人們也漸漸深刻體認到他們的生計仰賴土壤的產物。人類與土地緊密交織，直到兩者幾乎難以區分。放眼世界，認為第一個人類是用泥巴或黏土捏出來的文化，數量多得驚人，這絕非偶然。

在霍皮族（Hopi）某個版本的創世故事裡，人類是由兩個神創造出來的，一個是塔瓦（Tawa），一個是蜘蛛女神（Spider Woman）。塔瓦想出一男一女的設計，蜘蛛女神用泥巴捏出人類，然後說：「願想法生生不息。」

我們用土壤創造出來的路，也像是泥巴跟想法的混合物。隨著時間，想法跟腳印一樣愈生愈多，新的意義也不斷出現。路不只是移動的痕跡，也成為連結人類、地方與故事的文化主軸，把步行者的世界串連成一個連貫而脆弱的整體。

路

第五章

現代健行山徑非常神奇。我們這些健行客總以為健行山徑是古老的、地球既有的產物，跟土壤一樣歷史悠久。事實上，健行是過去三百年來渴望大自然的都市人發明的活動，而健行山徑的誕生正是為了滿足這種渴望。若要了解健行山徑的本質，你必須追溯這股渴望的源頭，從早期健行客追溯到他們的先祖；他們開啟的一連串創新與災難，將使人類與賦予人類生命的地球漸行漸遠。

我問過一位年輕的切羅基女子是否認識任何健行客。她叫尤蘭達・薩烏奴克（Yolanda Sau-nooke），在東部切羅基印第安人部落歷史保留處（Tribal Historic Preservation Office of the East Band of Cherokee Indians）工作。她想了一會兒，然後告訴我，她和她的朋友小時候都常在森林裡玩。「我不知道那樣算不算健行⋯在自己的土地上玩耍，只是剛好在山裡⋯」她說。「自己的土地」這個詞特別引起我注意。你可以在自己的土地上健行嗎？如果可以，健行跟長途行走有什麼不一樣？

我問了幾個健行客朋友，他們都同意，在自己的土地上健行很像在自家後院露營，是對真實經驗的一種模擬。真正的健行必須在野外，也就是在你的（或任何人的）土地之外[1]。還有其他條件：這塊地必須很偏遠，卻不能無法抵達；不能有敵人或強盜，也不能有太多遊客或現代科技；最重要的是，必須是值得探索的，也就是說，你必須知道如何從這塊土地獲得**有價值**的事，無論是美學上或健康上。這些條件的碰撞是近代才出現的，因為工業主義的機械化使我們更容易進入野外，把野外當成一種即將消失的珍貴貨品。

「健行」（hike）這個英語動詞的定義是「在開闊的鄉間享受行走的樂趣」，這個定義僅有兩百年的歷史，絕非巧合；而它的動名詞（hiking）直到二十世紀才出現，當然也不是巧合。在這樣的轉變

On Trails: An Exploration

出現之前，「hike」的意思介於「偷溜」（sneak）和「懶散」（schlep）之間。片語「take a hike」（逃跑）仍

保留「hike」的原意。在某種意義上，這個字字義轉變的過程，反映出現代人與我們的路，如何漸

漸接受我們稱之為野外的陌生環境。

＋

我在切羅基保留區居住的那幾個星期，只遇過一位切羅基健行客：吉利安‧傑克森，他在前面

出現過，就是以切羅基語教學的吉杜瓦學校校長。是拉瑪‧馬歇爾介紹我們認識的，他說傑克森之

所以有名，是因為他「在大煙山健行的方式，絕對是你見過最猛的」。馬歇爾一點也沒誇張。傑克

森告訴我，他曾經一天健行七十七公里，他估計自己一年健行的距離有一千六百公里。

1 原註：在此值得注意的是，美國人認為野外不屬於任何人，這個想法也是近代歐洲的觀念。當然，美國的野外曾經是
原住民的土地，至少從使用權的角度來說是如此。美國內戰之前，馬克‧大衛‧史賓斯（Mark David Spence）在著作
《奪取荒野》（Dispossessing the Wilderness）中指出，許多歐裔美國人認為美國西部是「印第安荒野」，這個想法或許是基
於美國原住民被視為大自然的一部分（亦即不完全是人類）。然而，隨著保育運動在十九世紀末愈來愈積極，原住民對
土地的管理方式（打獵、採集、小範圍農耕與策略性用火），被認為破壞了保育人士重視的野外應有的特質，那就是「基
本」與「原始」。威廉‧克羅農（William Cronon）巧妙地看穿這種轉變裡的諷刺之處：「野外是『未經開發利用』、無人
居住的土地，這種想法對曾經居住在這片土地上的印第安人來說，特別殘酷。他們被迫離鄉背井，換來遊客安心想像
自己正在欣賞美國最初的原始風貌，眼前的景色跟上帝創造世界後的隔天早上一樣。」

我跟他碰面時，他正在計畫全程走完阿帕拉契山徑，慶祝退休。如果成功的話，他相信他將是第一個走完阿帕拉契山徑全程的純種切羅基人[2]。

我問傑克森，為什麼健行的切羅基人這麼少。他思考了一會兒，然後說：「保留區的生活總是很艱辛，光是填飽肚子就已經很費力。」傑克森在一個小屋裡長大，他說跟「箱子」差不多大。他家在雪鳥山脈的山腳下，在保留區以西六十四公里。他的祖先躲在這附近的山區，逃過遷移行動。

傑克森排行老三，他有六個兄弟姊妹：威廉、路、雪莉、約伯、伊瑟、艾絲特。全家人睡在同一個房間裡，一半的孩子跟其中一個家長睡床上，一半的孩子跟另一個家長睡地上（傑克森開玩笑說，他不知道他的爸媽怎麼有空生更多寶寶）。整個夏天，他都跟兄弟姊妹在森林裡赤腳玩耍。每天下午，他負責撿拾柴火。除了豆子跟麵包，母親會用他們在森林裡找到的食材加菜：燉鹿肉或松鼠、香菇，還有金光菊、野韭菜、商陸、山萵苣等野菜。到了晚上，他們在樹枝末梢塗上一團松樹脂，點燃了當成火把。「我大概從出生那一天起，就一直待在樹林裡，」他說。

青少年時期，他經常探索附近的小徑，也會跟叔叔借卡車去做長途健行，配備只有一條羊毛毯和一個帆布背包，背包裡裝著他從家裡食物櫃偷拿的食物。他不記得自己為什麼開始健行，因為當時健行的切羅基人非常少。他只是很享受走在山徑上的感覺。後來他跑過七次馬拉松，贏過一次全國獨木舟泛舟賽，協助成立一個以切羅基問題青少年為對象的冒險營，這個冒險營舉辦了二十年，每次回到北卡羅來納州的山區，我都會安排一天跟傑克森一起健行。我最後因為資金短缺而停辦。他走路很快，但是經常停下來為我指出我沒看見的植物：野鳶尾、水晶蘭、珊瑚菇。他走路很快，但是經常停下來為我指出我沒看見的植物：野鳶尾、水晶蘭、珊瑚菇。

喜歡跟他一起走路。他走路很快，但是經常停下來為我指出我沒看見的植物：野鳶尾、水晶蘭、珊

On Trails: An Exploration

224

瑚菇、還有一種叫做傘型喜冬草的怪花，長得像一顆悲傷的白色眼球低頭凝望自己的根。傑克森撕開一片酸模樹的葉子讓我嘗嘗，然後拔起一節檫樹的根，聞起來很像沙士。有一次他看到一朵舞菇，這種植物長得很像鯨魚腦：體積大，灰色，凹凹凸凸地像迷宮。他小心地把舞菇切下來帶回家，浸泡鹽水逼出裡面的昆蟲，然後用奶油炒來吃。

我們健行的時候經常聊到阿帕拉契山徑。我告訴他每個人的看法南轅北轍，不過有幾個建議是鐵則：輕裝，吃健康的食物，由南往北走。（從崎嶇的卡塔丁山出發，走到喬治亞州連綿起伏的翠綠山丘，就像從《魔戒》裡的末日火山走回夏爾：從刺激走向無聊。）最後，我建議他沿途拉幾個點跟朋友碰面。當你進入全程健行的中間路段，剛出發的興奮已消退，即將抵達終點的那股拉力還沒出現；當樹葉長出新芽，你開始幻想自己被一條巨大的綠色腸道往前推擠；當你的髖部反覆受傷又結痂，你的腳腫到變形；當你努力前進，想要逃離像賓州這樣的地方，卻發現進入另一個像新澤西州的地方；當你無可避免地忘了自己為什麼要做這件瘋狂的事，只想回家時，聽見朋友的鼓勵很有幫助。

┼

2 原註：我詢問了阿帕拉契山徑管理局，他們保留了有登記的全程健行客的詳細資料。他們告訴我，在一萬四千名全程健行客之中，有十三人自稱是美國印第安人，兩人自稱是切羅基人。不過無從得知他們有二分之一、四分之一或六十四分之一的原住民血統，或只是心中自認為是原住民。

我們認識了兩年之後，傑克森在他的臉書上宣布，他將在那一年的三月出發，展開他期待已久的全程健行。我寫信恭喜他，問他是否希望我陪他走一段。

六月我們約好碰面的那一天，我在新罕布夏州的漢諾威（Hanover）走下公車，那是個寒冷的雨天。傑克森在附近的一棟大學建築的屋簷下等我，看起來就是他該有的樣子：一個剛走完一千一百多公里的六十幾歲男性。他比我們上次見面時幾乎瘦了十幾公斤，眼皮下垂，雙頰凹陷。腳上的低筒登山鞋沾滿泥巴，合成布料的工裝短褲，領口有拉鍊的美麗諾羊毛上衣，手肘的地方破了一個洞（他說是老鼠咬破的），破舊的棒球帽上別滿了他在山徑途中收集到的徽章。他穿著一件透明的輕便雨衣。在接下來的三個小時裡，他詳細描述了三次那天披薩店請他免費吃午餐的事。對於免費食物特別心懷感恩，是他已成為全程健行客最明顯的特徵。

他拿回在牆上插座充電的手機，我偷了空垃圾桶裡的垃圾袋為睡袋多加一個防水層，全程健行客厚臉皮的搜括行為再度上身。傑克森問我二〇〇九年全程健行時的暱稱是什麼，我說我叫「太空人」。他說他的暱稱叫「多伊」（Doyi），切羅基語「外面」的意思。這個暱稱使他想起兩歲的孫子約伯，每次約伯不想好好穿衣服的時候，傑克森只要說「多伊」，他就會跑過來。

從那一刻開始，我是太空人，傑克森是多伊。

我們穿過泡在雨水裡的街道。還沒走到山徑，濕透的鞋子就已經發出吱嘎聲響。多伊說，今年經常下雨。我全程健行的那一年也是這樣，你無法解釋山徑為什麼愈走愈陰沉，碰到晴朗山頭的時間是三分之一，待在如地下墓穴般的潮濕樹林裡的時間是三分之二。「我厭倦了，」多伊誠實以告，

On Trails: An Exploration

226

「我不想一直穿著濕掉的鞋襪。」

經過一番尋找，我們找到返回山徑的路。先繞過一個運動場，然後直接通往陰暗的森林。一開始，我擔心自己無法跟上他的速度。我覺得我的體力大不如前，我的腳像都市人一樣柔軟，而多伊平均一天走三十二公里，這是很快的速度，尤其是以他的年紀來說。

不過，剛出發沒多久我就發現，長時間的營養不良加上過度耗費體力，多伊過去的強健體魄已被耗盡。他上坡時氣喘吁吁，下坡時表情扭曲，而且重心放在右膝蓋。我在他身後一邊走一邊看著他光滑又結實的小腿。有一次在爬不算太陡峭的上坡時，他突然回頭看著我問道：「你怎麼臉不紅氣不喘？」

一小時後，有一群全程健行客從後面超越我們，腳步輕快得宛如受驚的小鹿。他們全都是白人，年紀很輕，留著長長的大鬍子，細瘦的腿，俐落的背包罩著防雨套：典型的美國全程健行客。多伊在全程健行客之中鶴立雞群，皮膚黝黑，沒有鬍子，年紀比他們大了幾十歲，而且背了很多東西。

很快地，林冠上方的烏雲不再降下雨水，但是林冠上的雨水卻繼續落在我們身上。山徑變得安靜而溫暖。地面覆滿棕色落葉和橘色松針，釋放出一種令人安心的氣息。頭頂上的鶇鳥啁啾歌唱。橫斑林鴞發出「嗚嗚⋯⋯嗚嗚⋯⋯嗚嗚嗚嗚嗚」的叫聲。

山徑旁有一道老舊的灰色石籬笆，籬笆的上方有兩棵極粗的白色松樹，樹枝以奇特的方式展開。石籬笆跟松樹都很容易被忽略，但它們都是線索，代表森林幾乎被砍伐殆盡的過往年代。十八與十九世紀的新英格蘭農夫在砍伐森林時，通常會在地界留下幾棵大樹，為牲口提供樹蔭。這些逃

過一劫的樹在陽光下繁茂生長，盡情伸展樹冠。有些就像這兩棵松樹一樣被象鼻蟲侵害，枝幹變形（這種樹被暱稱為「狼樹」），顯然是因為它們貪婪地吸收陽光，不分給年輕的小樹，就像狼貪婪地吃掉牲口一樣）。

石籬笆也是這片森林曾是農地的證據。犁地時挖出來的扁平大石頭，是便宜、大量又耐用的建材。不過，因為堆砌石籬笆非常費力，所以只有在十九世紀才流行，當時最耐用的硬木價格高得令人卻步。有很長的一段時間，新罕布夏州是美國伐木最興盛的地方。樹一棵一棵倒下，石籬笆一哩一哩築起。

進入一九二〇年代，小型農場沒落，工業化（以及稍後出現的保育主義）持續擴張，大部分的森林開始慢慢恢復。現在，新罕布夏州有百分之九十的面積已再度被樹木覆蓋。石籬笆與狼樹仍在這些森林裡陰魂不散，提醒我們大自然在這個地區曾一度差點消失。

有些健行客覺得，這些農業遺跡削弱了我們對大自然的體驗，他們比較喜歡在原始林裡健行，愈老愈好。不過，雖然原始林的雄偉和生態複雜性難以超越，但是看見樹苗的枝枒從古老的石籬笆縫隙裡鑽出來，是非常振奮人心的事。這證明了面對勢不可擋的農業與工業進步，大自然也能奮力恢復原貌。一九四九年，生態學家奧爾多・李奧帕德（Aldo Leopold）曾說：「重新恢復大自然是絕對不可能的。」但新英格蘭的森林證明了這件事沒有那麼斬釘截鐵。走在這片森林裡，看著狼樹、石籬笆與周遭的一切，你會慢慢發現，比古老的自然環境更美麗的，是復活的自然環境。

On Trails: An Exploration

若要知道阿帕拉契山徑是如何誕生的，就必須先知道石籬笆與那些變形的樹從何而來。有點矛盾的是，伐木整地是保存森林的第一步。這奇特的轉變（從奮力征服大自然，到努力保存大自然），在歐洲人抵達北美洲之前就已開始。

歐洲人殖民美洲有三個環環相扣的原因：把大量的人運送過來，紓解人口過剩和過度汙染對歐洲造成的壓力；開採超乎想像的豐富資源，送回歐洲；馴服一塊他們視為野蠻、邪惡及荒蕪的土地。從原住民手中奪取大片土地的正當藉口之一，（有點諷刺地）是原住民沒有利用農耕「改善」土地，因此沒收他們對土地的所有權。這種說法刻意無視原住民精心開墾土地、滿足需求的時間早已長達數千年。

考古學研究發現，北美洲的第一批人類居民是步行抵達的，包括切羅基人的祖先。他們很可能是在兩萬年前走陸橋越過白令海峽（Bering Strait）。他們往南走，穿過涼爽的草原（巨大的冰河冰層周圍，涵蓋現在加拿大的大部分國土），從一個駐紮地移動到下一個駐紮地，以相當輕鬆的方式獵捕行動緩慢的龐大草食動物：猛瑪象、乳齒象、長角野牛、跟熊一樣大的河狸。他們一邊移動，一邊了解土地，記住植物和動物，適應天氣（不只是季節性的每月週期，也包括以一年和十年為單位的週期）。他們可能會做出不可逆的改變，有些考古證據顯示，古代印地安人必須為某些大型動物的滅絕負起部分責任。但他們終究還是找到一種適合土地輪廓的生活方式，打獵、採集與農耕（愈

往南走，農耕的比例愈高）。

東北部的部落維持低密度人口，到處流浪。他們的土地是開放的，沒有圍籬。他們燒掉森林裡的低矮樹叢，為鹿、加拿大馬鹿和美洲野牛提供棲地。他們把豆子與南瓜跟玉米種在一起，為土壤提供遮蔭、補充營養。土地與文化互相配合，而不是遵循一套充滿已故帝王名字（奧古斯都）神祕儀式（牧神節）與超自然神祇（瑪爾斯、雅努斯）的曆法[3]。他們根據生態週期來為每個月命名：鮭魚跳出溪水上游，鵝換毛，下蛋，熊冬眠，或是必須種玉米的時候。

十六與十七世紀抵達北美洲的歐洲人，遵循截然不同的土地倫理。抵達美國的第一批殖民者下船的時候，像外星人一樣踏上所謂的「新世界」。這群蒼白外星人的神告訴他們，地球是為了讓他們利用才創造出來的，並且指示他們「遍滿地面，治理這地」[4]。沒有積極耕種、放牧、伐木或採礦的土地，都被視為一種「浪費」。改變土地的行為定義所有權。原住民共享土地，並且以緩慢、微不可察的方式改造生態系（緩慢且微不可察到歐洲人看不出來），顯然跟林地動物一樣都不是土地的所有人。「他們的土地遼闊空曠，」一位清教徒牧師說，「他們人數很少，在草地上跑來跑去，像狐狸跟野生動物一樣。」

第一批英格蘭殖民者抵達北美洲時，表現得就像青少年在一棟安靜的豪宅裡遊蕩。尋找完可以掠奪的貨物（黃金、木材、毛皮）之後，他們著手重新整理這片土地。他們砍掉森林，在原野上築起籬笆進行英式農耕，建造英式住宅、磨坊與教堂，各地都取了英國地名（通常都是遙想英國的地名，例如罕布夏）。他們知道這片土地富饒宏偉，卻幾乎無視原住民為此付出的努力。他們來自

On Trails: An Exploration

一個樹木大多經過修剪的地方，他們對高聳的森林發出驚嘆，卻沒有發現這是原住民細心照料的結果。他們對數量豐沛的野生鹿感到欣喜，卻不知道這是有策略的焚燒灌木叢與謹慎狩獵的結果。不同於原住民，英國的農夫很快就耗盡地力，然後就開始從河流跟海洋裡捕撈大量魚類，製成肥料（結果造成某位旅人所說的「幾乎難以忍受的惡臭」）。他們用步槍獵殺鹿和加拿大馬鹿，殺到牠們近乎滅絕。他們用鐵鋸砍下大量的樹，較大的松樹用來做船的桅杆，把更多人從海洋的另一頭運送過來。

此時的英格蘭淒風苦雨，諷刺的是，正是這些籬笆與鐵鋸造成英格蘭衰落。十七世紀末，國王查理二世把皇家森林賣給富裕地主的同一時期，貴族開始紛紛「圈地」：把過去共有的農地與放牧地圍起來。圈地增加了農業產量，卻把成千上萬的農民與勞工逼入無家可歸的窘境。一五三〇年到一六三〇年，估計有半數農民被迫離開原本的土地。這些新的流亡者先湧入城市，後來湧向海外，與祖先的土地徹底切斷了聯繫。

除此之外，英格蘭的木柴價格飆漲，人們只好改用一種叫做海煤（sea coal）的廉價燃料，結果導致英格蘭過度擁擠的城市，籠罩在當時一位作家所形容的「噁心又陰暗的雲」裡。建立羅德島州的羅傑‧威廉姆斯（Roger Williams）曾說，「土著」（可能是納拉甘西特族〔Narragansett〕或萬帕諾亞格族〔Wampanoag〕）經常問他：「英格蘭人為什麼來這裡？」美國原住民想出來的答案是，英格蘭人燒

4　譯註：創世紀1:28。

3　譯註：英語中的八月以奧古斯都（Julius Augustus）命名，二月以牧神節（Februa）命名，三月以羅馬神話的戰神瑪爾斯（Mars）命名，一月以羅馬神話的門神雅努斯（Janus）命名。

光了家鄉的好木柴，所以飄洋過海尋找更多木柴。他們的想法離事實不遠。

殖民者帶來一種我們現在稱之為資本主義的複雜貿易形式：抽象貨幣價值的製造、交換與累積。物品跟行為都能轉換成金錢，金錢能用來換取其他物品跟行為。砍伐一片森林能換來一袋錢幣，錢幣換來一整年的穀糧。這套聰明的系統使幾乎遍及全球的貿易網得以實現。人們打造船隻，收集和販賣資源，帝國興起。人類對土地的看法出現微妙變化。土地不再是居住與生命之源的國度，而是一種貨物。

北美洲原住民對貿易並不陌生。早在歐洲人到來之前，北美洲已有廣大的貿易路線網，運送豐富的各種世俗寶物：鹽、海螺殼、羽毛、打火石、顏料、獸皮、獸毛、銀、銅和珍珠。資本的發明，使他們透過金錢這種虛擬概念來交易更多物品；說得更精確一點，是用白色貝殼串珠來進行交易，這是殖民者推廣的一種通用貨幣。突然間，北美洲看似取之不盡的資源，被用來滿足歐洲人的強烈渴望。由於這些外國人偏愛特定動物產品（例如河狸毛皮、鹿皮和水牛長袍），導致它們的價格飆升，這刺激美國原住民（利用歐洲製的步槍和陷阱）開始以前所未見的速度獵殺野生動物。隨著當地的生態系對生存來說愈來愈不重要，原住民細心照顧生態系的動力也隨之下降。就算原住民把同一個地區內的火雞、水牛或鹿全數殺光也無所謂，反正進城就能買到雞肉或牛肉。有些原住民部落離開內陸森林，搬到海邊定居，在這裡囤積做白色貝殼串珠需要的貝殼。

慢慢地，美國原住民的土地倫理逐漸消逝。於此同時，有許多部落改信基督教，進一步切斷了他們過去跟動植物之間的互惠關係。這種文化轉變，加上積極的軍事活動、虛假的協定，以及各種

致命疾病的入侵，最終演變成環境歷史學家威廉・克羅農形容為「經濟上與生態上的帝國主義」的毀滅性組合。惡性循環於焉誕生：由於土地縮減以及傳統食物來源變得稀少，原住民不得不接受歐化的生活方式，而這種生活方式將消耗更多土地與資源。另一方面，歐洲人開始用歐洲人獨有的方式，盲目崇拜消失中的原住民，把他們塑造成「高貴的野蠻人」、「伊甸園的孩子」，以及後來薛帕德・克萊赫三世（Shepard Krech III）所說的「生態印第安人」：最和諧的大自然居民，身心雙方面都體現許多歐洲人擔心自己正在摧毀的大自然。

愈來愈多原住民遭到殺害或同化，也有愈來愈多英格蘭人持續湧入北美洲。新世界變得跟舊世界愈來愈相像。有圍籬的田地在鄉間變多了，田地上種植英格蘭的作物，牧場上種植英格蘭的青草（以及英格蘭的雜草），居住著英格蘭的牛、英格蘭的綿羊跟英格蘭的豬。低地被農田占據，森林裡擠滿伐木工人，海洋被漁網撈空。無利可圖的空間被改造成有利可圖：沼澤的水被放乾，旱地獲得灌溉，掠食動物被消滅。農田變成農場，工坊變成工廠，金屬被開採，石油被鑽探。每一吋土地都迸出利益。藉由這種對天然資源的系統化收割（通常由奴隸提供勞力），殖民地將發展成一個幾乎沒有對手的國家，也將成為資本主義的世界首都。

十

有一個地方的經濟價值沒有立刻被開發，那就是偏遠山區。事實上，美國的登山史可形容為人

類往高山追求全新的、愈來愈稀少的各種價值形態。一開始是尋寶人，貴重的寶石跟金屬是他們的目標。他們空手而歸，所以山區再度被放過。下一波是追求知識的科學家，追求美的藝術家和作家，追求荒野樂趣的觀光客，追求健康的徒步旅人，最後是現代的戶外愛好者，他們追求的是結合前面各種活動的、難以形容的某種目標。

多伊和我再往北走一百六十公里，就會抵達華盛頓山，美國東北部最高山。剛才提到的每一波運動都曾來到華盛頓山的山頂。白人幾乎從抵達這塊大陸開始，就一直在攀登「白丘」（White Hill）5。第一個攀登紀錄是一六四二年，距離新移民登陸普利茅斯岩（Plymouth Rock）只過了短短二十年。率領這次登山行動的是不識字的新移民達比‧菲爾德（Darby Field），至今沒人知道他的登山動機。不過，可以假設他並非為了好玩而登山，因為當時的殖民者幾乎毫無例外地，都把山當成一種麻煩或恐怖的東西。

許多東北部的原住民（不像南部或西部的某些部落）也會盡量不去山頂，他們相信山頂是強大的幽靈居住的地方。在泛靈論的文化框架內，這個想法非常合理：除了發神經的幽靈，誰會住在這麼空靈的地方？地名學家菲利浦‧查爾蘭（Philippe Charland）指出，早在歐洲人把這個地區的最高山命名為華盛頓山之前，阿貝納奇印第安人（Abenaki）叫這座山「Kôdaakwajo」，意思是「隱密的山」，因為山頂經常隱藏在雲裡。或許，曾有好奇的阿貝納奇人走進那個雲霧繚繞的國度卻從未歸來，而成功返家的人描述了可怕的遭遇：強烈的狂風暴雨、白茫茫的大雪（其實後來科學家會在華盛頓山的山頂，測量颶風與龍捲風之外的地球最高風速）。怎麼會有人想去那種地方？

On Trails: An Exploration

學者尼可拉斯・浩伊（Nicholas Howe）認為，菲爾德攻頂的真實目的，是要讓當地的阿貝納奇人見識一下，美國原住民的自然法則無法約束白人。也就是說，這場攻頂行動是某種形式的心理戰。

在山頂依然覆蓋著白雪的時候，菲爾德離開他位在海岸的家，由幾個身分不明的原住民嚮導陪同，沿著薩科河（Saco River）走向白丘的山腳。他在這裡發現一個兩百人的原住民村落，族裔不詳。他試著雇用一位登山嚮導，但是遭到拒絕。而他原先的同伴，後來也只剩下一、兩個人沒有放棄這場遠征。菲爾德勇敢地攻向山頂，根據某段文字敘述，他在山頂害怕地呆坐了五小時，「雲朵從他腳下飄過，碰到山的時候發出可怕的聲音」。他在寒冷、沒有樹林的高山上發現岩石裡有閃亮的寶石，他相信它們就是鑽石。一個月後，他帶著一群白人墾荒者重返山頂帶走一些寶石，後來才發現它們只不過是石英跟雲母。

接下來的一百五十年，沒有任何攀登白丘的紀錄。不過，有一小群科學家與神學家對山的興趣愈來愈濃厚，他們認為山是提供新數據與新知識的潛在來源。下一組攀登白丘的隊伍是一群科學家，時間是一七八四年，領隊是牧師兼植物學家瑪拿西・寇特勒（Manasseh Cutler），以及牧師兼歷史學家傑瑞米・貝爾克納（Jeremy Belknap）。在那之後不久，這座山峰就用總統的名字命名（很可能是貝爾克納的功勞），而且漸漸成為新成立的國家裡最「氣派」的一座山。

5 譯註：華盛頓山是白山山脈（White Mountains）的最高峰。在殖民時期的文獻中，白山山脈也曾被記錄為白丘或風丘（Wind Hills）。

一七九〇年代，一條簡陋的馬車路開通（一如既往，它原本是一條古老的原住民小徑），穿過白山山脈的一處峽谷，從華盛頓山的西側經過。後來這條路逐漸拓寬和改善，成為從新英格蘭南部到新罕布夏州與緬因州西北部的直接路線。「一條偉大的要道，」小說家納撒尼爾・霍桑（Nathaniel Hawthorne）寫道，「國內商業的命脈因為這條要道而持續跳動。」

十八世紀末、十九世紀初，一位叫做阿貝爾・克勞富（Abel Crawford）的年輕樵夫決定在這條路旁開一間客棧，並且開始為好奇的探險家當登山嚮導，帶他們到山頂欣賞四周山脈的壯麗景色。為了方便攻頂，阿貝爾與兒子伊森（Ethan）自己開闢山徑。第一條叫做克勞富山徑（Crawford Path），可能是美國連續使用至今最古老的健行山徑。這是一條緩慢、迂迴的小路，蜿蜒曲折地通往山頂，「彷彿不願意就這樣直接闖進令人敬畏的山頂，」蘿拉（Laura）與蓋伊・瓦特曼（Guy Waterman）在著作《森林與峭壁》（Forest and Crag）中如此寫道；這是以在美國東北部健行為主題，頗具權威性的一本歷史書[6]。最初，這條山徑不太明顯，一位早期的健行客形容這條山徑：「很模糊，通常得靠有做記號的樹來認路，有些記號只有『老克勞富』才看得懂。」不過隨著時間過去，這條山徑愈來愈明顯寬闊。

一個多世紀後，這條山徑的最後一段，將成為阿帕拉契山徑的一部分。

人們對山的好奇與仰慕變成一種風氣，華盛頓山成為登山勝地。愛默生、霍桑與作家梭羅都曾登上山頂（梭羅登頂兩次），他們似乎都在山頂看見了神性的閃耀瞬間。霍桑認為這裡「雄偉，甚至嚇人」，不可怕，而是充滿敬畏。梭羅寫信給一位剛爬完華盛頓山的朋友，他說：「在山裡獨行必定使你感到更加充實。我想，我在山頂感受到的那種敬畏，很像許多人走進教堂時的感受。」

On Trails: An Exploration

236

到了一八三○年代，曾經因為無法耕種而被唾罵的山區，因為相同的原因而受到重視：了不起的高度、難以預料的天氣，最重要的是遠離位處低地的嘈雜文明世界。猶如風暴雲一開始逼近，然後突然一下子完全籠罩山頂，一股新的審美潮流已然在此匯聚。「在那個年代，對活躍於公共事務的新英格蘭男性來說，攀登華盛頓山幾乎是一種義務，」瓦特曼夫婦寫道。這種觀念似乎源自都市，因為都市人認為山擁有一股陌生的魅力。住在山腳下的人（習慣從土地取得經濟利益，維持生計）不太可能想要登山。一位住在華盛頓山山腳下的農民會對牧師湯馬斯・史塔爾・金（Thomas Starr King）說，他希望高山能被夷平。

很多來自都市的遊客雖然渴望欣賞高山，卻無法或不願意辛苦爬山。於是克勞富父子在一八四○年拓寬了山徑，讓馬也可以走。當時已七十四歲的阿貝爾，是第一個騎在馬背上攻頂的人。到了一八五○年代，五條上山的路全都改成了馬路。十年後，又拓寬了一條可走四輪馬車的路。差不多同一時期，克勞富父子開闢的其中一條山徑被用來鋪設齒軌鐵路。只要走幾步路，就能從波士頓的小巷子直達華盛頓山的山頂。一位知名作家建議他的讀者先搭火車到哥罕（Gorham），乘坐馬車「穿過原始森林」到格蘭大宅旅館（Glen House Hotel），最後騎小馬上山。「非這麼做不可，」他堅稱。有了舒適又便捷的登山工具，每年造訪華盛頓山山頂的遊客多達五千人。

6 原註：瓦特曼夫婦這句話寫得很含蓄。最有可能的情況是，阿貝爾跟伊森用漸進的方式開闢山徑，因為他們知道，這條路總有一天必須服務易受驚嚇的馬和體力不佳的都市人。

如果一開始有客戶想要在山腰上過夜，克勞富父子一定會用樹枝跟樹皮為他們建造房舍，屋內用帶香氣的大杉木樹枝做一張床。一八五〇年代，為了容納新一波遊客，山頂上直接蓋了兩棟以石材砌築的旅館，而且名字取得非常貼切，一家叫頂點旅館（Tip-Top Hotel），一家叫山峰旅館（Summit House）。在美國東北部的各大山峰，類似的建物如雨後春筍般出現：旅館、小屋、攤販，甚至還有一家小報社。另一方面，大型渡假村也在山谷裡蔓延滋長。有一家位於卡茨基爾山脈（Catskills）的飯店擁有一千個房間。房客會在這些「大飯店」裡度過一整個夏天，白天到山裡一日遊。飯店周邊有很多步道，很多步道都蓋了木頭階梯、觀景台和指定休息區。

南北戰爭導致山區觀光業陷入長達數十年的不景氣。但是在十九世紀末、二十世紀初，汽車普及使大眾可以輕鬆前往過去難以抵達的山區，再度燃起人們對健行的興趣。許多健行俱樂部隨之成立，它們維護古老的山徑，也興建新的山徑。此外，如果你不想走路，許多道路在升級之後，已能開車直達華盛頓山的山頂。就像任何一個汽車與遊客匯聚的地方，這裡也出現了一家大型紀念品店與一家自助餐廳，滿足遊客的需求。直到今日，在這座傳奇的山峰上，仍有汽車駕駛自豪地購買上面寫著「這輛車爬過華盛頓山」的保險桿貼紙。

我全程健行的時候來過華盛頓山山頂，簡直就是一場郊區噩夢。快到山頂時，我先看見一座紅白相間的無線電發射塔，隨後是一座石材高樓、齒軌鐵路、自助餐廳與客滿的停車場。七月晴朗炎熱的某個星期六，山頂痛苦地擠滿了遊客。過去四個月來，我走過的山峰大致上都很荒涼，所以此刻我覺得自己好像誤闖一家戶外購物中心。

On Trails: An Exploration

將近四百年前，達比．菲爾德認為華盛頓山是貧瘠的荒地，毫無經濟價值。在那之後的幾個世紀，山頂的荒蕪成了健行客的指路燈塔，在一片已被馴服的田野裡聳立如孤島。一位健行客在一八八二年寫道：「在這裡爬山能享受尚未被馴服的大自然。」命運捉弄，這座山的野性魅力，正是它後來被馴服的原因。

當時我還不知道，若非歷史上的僥倖與大眾觀念的轉變，我在阿帕拉契山徑上路過的許多山峰，可能也會變成這副模樣。

╈

在華盛頓山以北幾百英哩的地方有另一座高山，叫做卡塔丁山。在美國實驗剛開始的時候，[7] 這兩座山幾乎毫無二致。就像華盛頓山一樣，住在卡塔丁山附近的原住民據說從未攀登這座山，因為他們害怕有翅膀的雷神帕莫拉（Pamola）。後來這兩座山都被各自的州視為全州最高山。「卡塔丁」在佩諾布斯科特語裡的意思是「最偉大的山」。雖然起點相同，但是殖民者抵達之後，兩座山很快就面臨不同的命運。華盛頓山的山坡湧入愈來愈多的遊客潮，而卡塔丁山有綿延數英哩陰暗的北部

7 譯註：「美國實驗」一詞源自一八六○《紐約每日論壇報》（New York Daily Tribune）的一篇文章，文中指出歐洲人把美國獨立後施行的民主制度視為一場實驗。

森林（North Woods）做為屏障，所以一直無人攀登。直到一八〇四年，才有一支十一人的政府勘測團隊登上山頂，比華盛頓山遲了一百五十年以上。

一八四六年，梭羅攀登卡塔丁山，但沒有成功爬到山頂。他與兩位同伴划獨木舟到山腳下，嚮導是一位名叫路易斯·海王星（Louis Neptune）的原住民老人，他建議梭羅在山頂放一瓶蘭姆酒，取悅山靈。梭羅與同伴跟著麋鹿的腳印越野登山。山上的黑雲杉生長在巨大的岩石之間。有一次，他正忙著爬過黑雲杉平坦的樹頂時，往下一看，發現樹頂和岩石的縫隙之間有很多熊在睡覺的身影。

（「這是我造訪過最危險、也最多縫隙的荒野，」他痛苦地寫道。）

他們在濃霧中迷了路，最後沒有登上山頂。但梭羅在下山時經過焦原（Burnt Lands）這個地方。他幾乎一輩子都住在康科德（Concord）的農村，大量的農田與籬笆塑造出「平淡又沒價值」的景色。他覺得焦原很狂野、令人敬畏，而且美得難以形容。他認為這裡是人類藝術的基石。回想起這個經驗時，他寫道：

我們聽聞過的地球就是這個模樣，從混沌和一夜之中誕生。這裡沒有人造庭園，是從未被玷汙過的地球。沒有草坪、牧場、草地、林地、草原、耕地、荒原⋯⋯人類與這裡毫無關聯。只有天然物質，巨大的、驚人的⋯⋯岩石、樹木、吹在頰上的風！真實的土壤！真實的世界！共同的感受！接觸！接觸！

On Trails: An Exploration

這段描述不禁令人好奇，一個人類，或者該說一整個世代的人類，到底跟土地有多麼疏離（真實的土壤！真實的世界！）才會出現這樣的頓悟？如我們所見，答案可追溯到人類祖先的時代：因為農業，狩獵採集生活的行走、研究以及和整個生態系互動的需求不復存在；因為書寫，土地不再是共有知識的檔案庫；因為一神論，泛靈論的神靈消失了，聖壇也消失了；因為都市化，人類被集中在人工的環境裡；因為機械技術與畜牧業緊密結合，人類有了快速移動的能力。歐裔美國人努力好幾千年才遺忘無人居住的地球是什麼模樣，再度看見它當然很震驚。

梭羅的文章刊出後，持續有少數健行客進入卡塔丁山，追求那種妙不可言的體驗。卡塔丁山的名氣，來自它跟華盛頓山之類的山恰恰相反。有位遊客曾如此描述華盛頓山：「至今『從未爬過山』的遊客成群湧入，有男有女，彷彿把茶會直接搬上山。」卡塔丁山雖然愈來愈受歡迎，卻持續抗拒馴服。在山莊盛行的一八五〇年代，緬因州的政客忌妒華盛頓山的商業成功，下令在卡塔丁山修築道路。一組人馬被派去勘查一條山徑，回來後規劃的路線極度陡峭，無法行走馬車，所以這個計畫很快就作罷。甚至到了一八九〇年代，當華盛頓山的築路工人忙著重新排列石塊，打造據說蒙著眼睛也能走的平滑小路時，卡塔丁山的山徑仍是，引述瓦特曼夫婦的話，「北部森林裡最崎嶇難行的通道」。

瓦特曼夫婦寫道，卡塔丁山抵抗馴服的時間愈長，就愈吸引喜愛這種狂野特質的「清教徒」。後來也將是清教徒致力於捍衛這裡的天然狀態。一九二〇年，個性古怪的百萬富翁佩西瓦爾‧巴克斯特（Percival Baxter）攀登卡塔丁山，他走的是驚險萬分的刃脊路（Knife's Edge）。他大受感動，誓言

要保護這個地方「永遠不被馴服」。隔年他成為州長，努力想把這裡列為州立公園，但是遭到州議會拒絕。他開始自掏腰包購入土地，總共買了八萬多公頃，最後都列為州立公園。巴克斯特從一開始就言明：「這座公園裡的一切都必須維持簡單和天然，也必須盡量維持當初只有印第安人跟動物漫遊的狀態。」

十年後，巴克斯特的政敵歐文‧布魯斯特（Own Brewster）想建造新的汽車道路（現在有更進步的技術），一間大旅舍和許多小木屋，把卡塔丁山改造得更像白山山脈。巴克斯特成功阻擋這些計畫，公園堅守難以接近的狀態。也就是說，這個州立公園的野外狀態並非理所當然，而是人力的結果。

這聽起來或許很奇怪（甚至褻瀆），但野外千真萬確是人類創造出來的。我們創造野外，如同我們創造山徑一樣。我們沒有創造土壤或植物，地質或地誌（不過我們可以也確實改變了它們）。但是我們勾勒野外的輪廓，制定野外的界線、意義與用途。卡塔丁山的歷史很有代表性，說明野外一直都是人類的智謀、遠見和壓抑的直接結果。

「是文明發明了野外，」歷史學家羅德里克‧納許（Roderick Nash）寫道。他認為是農牧業的誕生創造了野外，因為人類把世界劈成兩半，分成野生的與溫馴的，天然的與整理過的。漁獵採集民族的語言裡，明顯缺少形容野外的詞彙。（路德‧立熊〔Luther Standing Bear〕寫道：「只有白人，才會覺得大自然等於野外。」）從農夫的制高點視角看出去，野外是一塊奇怪而荒蕪的土地，充滿有毒的植物與致命的動物，跟溫暖又安全的家完全相反。對這些馴服土地的人來說，野外成了困惑、惡意與苦難的同義詞。普利茅斯殖民區的總督威廉‧布萊德福特（William Bradford），便是這種心態的典

On Trails: An Exploration

型人物，他認為尚未殖民的鄉間是「可怕又淒涼的野外，充滿野生動物跟野蠻人」。

農業興起之後的幾個世紀以來，人類用籬笆保護耕地，阻擋潛伏在黑暗裡的危險。但是耕地的範圍持續擴張，貪得無饜，直到耕地終於開始危及野外，而不是野外危及耕地。於是，我們開始在野外的內部架起圍籬，以免它被我們破壞。顯而易見地，大不列顛島出現這種轉變的時間，比看似廣袤無垠的美洲更早，他們一千年前就開始在森林周邊築牆。

在工業化燃煤產生的汙濁空氣裡，人們漸漸發現不受約束的文明發展可能有害，相較之下，野外代表潔淨和健康。忽然之間，「野外」一詞的象徵意義大逆轉：從邪惡變成神聖。因為這種改變，一種對非人造世界的全新道德觀逐漸成形。就算是像阿道斯・赫胥黎一樣討厭野外的人，也終於明白：「如果不參與也不生活在由動物與植物、土地與星辰季節建構的非人造世界裡，這樣的人是有殘缺的。他無法對非我（not-self）感同身受，所以也無法成為完整的自己。」

這是我看過最簡潔的野外定義：非我。在那個我們尚未用自己的形象重塑的地方，藏著某種深刻而古老的智慧。「所有的美，核心都存在著某種非人類的東西，」法國哲學家卡謬（Albert Camus）寫道。唯有當熟悉的玫瑰色濾鏡消失後，我們才能瞥見這非人類的核心是什麼。然後，卡謬寫道，我們會發現這世界「是陌生且無法征服的」，梭羅跟赫胥黎都非常熟悉這種感覺。「在這一刻，這些丘陵、天空的柔和、樹木的輪廓，都失去我們過去賦予它們的虛假意義，」他寫道，「世界的原始敵意突然出現在我們面前，橫跨數千年之久。」過度文明的人類之所以珍惜野外，是因為野外孕育和體現那種非我的感受：一片不知羞恥的赤裸土地，讓一個人既害怕又敬畏，瀕臨理智崩潰的邊

緣，高聲喊出：接觸！

十

多伊跟我在阿帕拉契山徑上往北走。我們爬上並翻越麋鹿山（Moose Mountain），以輕鬆的節奏前進。這條山徑有一串深深的麋鹿腳印跟一堆橄欖色的丸狀糞便，但是沒看到麋鹿。山頂的景色，很像從被雲包圍的飛機上望向窗外時的畫面。下坡的那一側，疾風吹過樹木，樹葉跟水珠紛紛落下。走到木棚的時候，我們都很高興。木棚是提供遮蔽的木造結構，山徑上到處都有，形狀很像斜體字型的 L[8]。有人在入口綁了一塊帆布，遮擋外面的風雨。

「哈囉？裡面有人嗎？」多伊高聲問。

「多伊！」幾個人齊聲說。

木棚裡又暗又潮濕，散發一股酸味。全程健行客都躲在自己的睡袋裡，有些靠牆而坐，有些仰躺在地。他們額頭中央的頭燈發出冷冷的光。多伊介紹我們認識，由右至左分別是：銀杏（Gingko），白化症的德國年輕人，雪白的大鬍子，美麗的藍眼睛；襪子（Socks），活潑開朗、深色頭髮的年輕女子，因為長得像薩卡嘉薇亞（Sacajawea）所以取了這個暱稱，雖然她明明是韓裔美國人；等你來追（Catch-Me-If-You-Can），四十幾歲的韓裔美國男性，話不多，顴骨很高，總是面帶微笑，以速度快聞名；樹蛙（Tree Frog），年輕白人男性，一頭棕色亂髮，在山徑上經常告訴陌生人他的職業是管家，

On Trails: An Exploration

244

因為假冒管家比承認自己是工程師有趣多了。有幾個人跟多伊已相識了幾個月，有幾個只認識了幾天，但是多伊跟大家都相處融洽。我們在木棚裡放下背包，他請大家挪出一些空間給我們。心不在焉的眾人移動緩慢，所以多伊開玩笑說：「別急，不用馬上做。十秒內完成就行了。」大家一邊笑一邊挪動。

多伊跟我換了衣服，鑽進睡袋，開始準備晚餐。樹蛙說他健行時邊走邊練習多伊教他的切羅基詞彙：「大便」(di ga si)、「可惡！」(e ha)、「水」(ama)，還有「歐斯達·尼嘎達！」(Osda Nigada)，意思大概是「沒問題」。「歐斯達·尼嘎達」已成為這群被雨淋濕的健行客的隊呼，也很快就成為他們的非正式隊名：歐斯達·尼嘎達隊。

我坐在可樂罐火爐旁用鍋子煮麵時，發現自己又回復到全程健行客的心態。樹蛙大方地送我跟多伊一人一個瑪芬蛋糕，那是他從城裡一路背上來的。蛋糕又黏又密，我們吃到最後都把包蛋糕的紙刮乾淨。（全程健行客的格言是：不用自己背的食物最好吃。）因為這份禮物，多伊決定教大家一句新的切羅基語：「Gv Ge Yu A」，意思是「我愛你」。不過，多伊說這句話不能隨便說，真心實意的時候才能說。

樹蛙低頭寫日記，潦草記下今天發生的事。他正在寫一本書，內容是他母親原本想要全程走完

8 原註：這種木棚恰如其分地叫做阿第倫達克（Adirondack）木棚，L字型的靈感來源，是過去像克勞富父子這樣的登山嚮導，為客戶臨時搭建的樹皮小屋。

阿帕契山徑，卻因為癌症而喊停，他打算把她的骨灰撒在卡塔丁山山上。為了感謝他的蛋糕，我把皺皺的、最新一期的《紐約客》雜誌送給他，是小說特刊。他客氣地回絕了。「好像很沉重，」他說。

他指的是雜誌的重量，不是內容。

他們聊天的話題大多圍繞著時間與食物。何時將抵達哪些山、哪些城鎮或哪些州；他們在吃什麼、吃過什麼、會吃什麼、想吃什麼。全程健行客走了這麼長的距離之後，內心世界混雜著逐漸消退的冒險渴望、強烈的飢餓、微微的不耐煩，以及對目標的冷靜專注。卡塔丁山的吸引力無情地拖著他們在同一條山徑上行走，速度大致相同，像在溝槽裡往下滾動的彈珠。他們最近決定一起爬到卡塔丁山的山頂，儘管必須放慢速度等別人也沒關係。樹蛙那天晚上看了登山手冊之後，提議他們應該在七月七日之前完成攻頂。這個鏡像的金數字讓多伊露出微笑：7／7對切羅基人來說是個神聖的數字。它閃耀著命中註定的光芒。

╬

是什麼讓一條山徑被認為屬於野外？是建造它的人、走它的人，還是它附近的環境？三者皆是。大致而言，阿帕拉契山徑被認為屬於野外，是因為它串起了知名的自然景色。除了卡塔丁山，還有大煙山、藍嶺山（Blue Ridge）、坎伯蘭山脈、綠山山脈（Green Mountains）、白山山脈、畢格婁山脈（Bigelow Mountains）、百哩荒野（100 Mile Wilderness）。多虧了阿帕拉契山徑管理局的大規模購地計畫，這些三百

On Trails: An Exploration

246

然環境之間的縫隙後來慢慢被填補起來。今日，這條山徑被包圍在一條幾乎毫無中斷、寬達三百公

尺的帶狀保留區裡，這條帶狀保留區有時被稱為「美國最長也最細的國家公園」。

但是，如果不是志同道合的健行客與保育人士的努力，這些土地不可能受到保護。阿帕拉契山

徑（一如任何山徑）是眾志成城的結果：健行客、山徑修築工、保育人士、管理者、捐贈者與政府

官員。不過在這些人參與之前，這條山徑只是某一個人的想像，他是林務官、荒野主義者兼充滿理

想的夢想家──班頓‧麥凱。即使到了今天，他的智慧與獨特在這條山徑上依然可見。

據說麥凱是一九〇〇年在弗蒙特州的綠山山脈健行時，有了興建阿帕拉契山徑的念頭，當時他

二十一歲。他跟一位朋友在斯特拉頓山（Stratton Mountain）山頂上爬樹欣賞風景時，因為一種「旋轉

的感覺」而頭暈目眩，根據麥凱後來的描述，他忽然想像能否開闢一條山徑，把阿帕拉契山脈從北

到南串連起來。兩年後，他在新罕布夏的夏令營工作時，把這個想法告訴他的老闆，老闆回答，這

聽起來是個「愚蠢至極的計畫」。

歷史會證明他的老闆錯了。事實上，就在那一刻，有幾股截然不同的力量正在匯聚，使一個

大膽的計劃成為現實：一條長達三千兩百公里的健行山徑。從十九世紀末、二十世紀初的報紙與書

籍，可看出當時美國被視為一個健康惡化、道德墮落、唯利是圖的地方。男孩身心衰弱，女孩則是

「過度熱情、花枝招展、過度放縱」。這些恐懼部分來自於前所未見的快速都市化；例如，一九〇〇

年曼哈頓的居民人數甚至超越現在。在戶外享受「新鮮空氣」（這是新的流行詞彙）的時間，被視為

治癒社會歪風的良藥。有了火車頭（以及隨後出現的汽車），前往山區變得更加快速便利。東北部

各地紛紛出現夏令營（我參加過的松樹島夏令營成立於一九〇二年）。童子軍活動也是出現在世紀交替之際。一九〇二年，自然作家厄尼斯特‧湯普森‧西頓（Ernest Thompson Seton）成立了一個男孩俱樂部，叫叢林印第安人聯盟（League of the Woodcraft Indians）；羅伯特‧貝登堡（Robert Baden-Powell）就是因為受到西頓的啟發，才創立了男童軍和女童軍。「在這個時代，」西頓寫道，「全國都在邁向戶外生活。」

除此之外，在阿帕拉契山俱樂部（Appalachian Mountain Club）與山巒俱樂部（Sierra Club）等健行兼保育團體的呼籲之下，聯邦政府也開始保留大面積的國有地。這個過程始於一八六四年，林肯總統聽從費德里克‧勞‧歐姆斯泰德（Frederick Law Olmsted）的建議簽署了一份法案，把優勝美地谷（Yosemite Valley）與附近一片巨杉樹林劃為國有地。歐姆斯泰德是設計中央公園的知名設計師，他堅持中央公園對大眾開放，「不分貧富、老幼、善惡」。他警告林肯，如果優勝美地谷落入私人手裡，可能會築起圍牆，成為富人專屬的享受，就像英格蘭的許多公園一樣。透過簽署優勝美地保護區法案（Yosemite Grant Act），林肯為國家公園系統提供了一個關鍵先例。一九〇一年，保育運動達到新的高峰，老羅斯福總統在這一年就任，他一直是個熱愛戶外的人。他第一次對國會發表演說，就呼籲美國應設置國家森林。他在一九〇九年卸任之前，設置了一百五十座國家森林，五十一座聯邦鳥類保留區，以及五座國家公園。他總共保護了大約九十三萬公頃的國有地。

此外，山徑也出現了新觀念。山徑設計師開始重新思考以熱門健行地點為中心的山徑群，這些山徑群各自獨立，設計師想把它們串接成相連的山徑網。「全程山徑」的觀念很快就隨之誕生，

On Trails: An Exploration

也就是一條持續延伸的山徑。一九一○年，喜歡帶學生長程健行的小學校長詹姆斯‧泰勒（James Taylor）提議，興建一條山徑把弗蒙特州最高的山串接起來。他將這條山徑命名為「長山徑」（The Long Trail）。

麥凱在此時踏入這個知識環境。他在老羅斯福總統就職的幾個月前從哈佛大學畢業，不久後，又在哈佛森林研究所取得碩士學位。在往後的幾十年內，他做了各種與林務和規劃有關的工作，使他更加了解人類可以如何改變環境（以及環境能如何改變人類）。以其中一項計畫為例，他在一九一二年以雨水逕流為主題，做了一個深具影響力的研究，證明砍伐森林會造成洪水。後來白山山脈被指定為國家森林，他的研究也有部分貢獻。

二十年來，麥凱從一個身材瘦長的森林系學生，變成戴著眼鏡、深色頭髮、五官銳利的知識份子，嘴裡經常叼著一根菸斗。多年來，他從未忘懷「阿帕拉契山徑」這個想法。一九二一年，他的妻子貝蒂（Betty）跳進曼哈頓的東河自殺身亡；貝蒂生前是婦女參政權與和平的擁護者。悲傷的麥凱躲在朋友位於新澤西州的農舍，他暫時放下林務工作，終於有足夠的時間把打造阿帕拉契山徑的計畫寫下來。結果不只是一條山徑而已。這個具有歷史意義的計畫名稱叫〈阿帕拉契山徑：區域規劃工程〉，看似溫和，其實非常激進。事實上，他認為山徑可以解決都市化、資本主義、軍事主義和工業主義裡最糟糕的弊病，他稱之為「生活問題」。

麥凱對於社會改造的想法深受一本五百頁的哲學專書影響，書名叫《幸福經濟》（The Economy of Happiness），作者是他哥哥詹姆士（James）。詹姆士‧麥凱汲取哲學家邊沁、政治經濟學家馬爾薩斯、

達爾文、社會學家斯賓賽與馬克思的想法，對工業主義最醜陋的問題做出嚴厲回應。他不贊成每個參與者各自尋求最大利益的社會，這種社會無心地造成「強烈和愈來愈多的痛苦」。他想要一個由技術菁英執政的穩定經濟體，這些菁英的努力目標是增加「幸福快樂的產出」。他知道一定會有人質疑政府如何測量國民的幸福程度，因此書中多處提出量化身心健康的公式與圖表。（傳記作家賴瑞・安德森（Larry Anderson）諷刺地說：「這可能是以快樂為主題的書之中，最沒有幽默感也最嚴肅的一本書。」）

最重要的是，麥凱從哥哥的著作中領悟到，解決社會問題的關鍵是改變系統，而非改變人性。麥凱在保育運動裡成為愈來愈重要的聲音，他幾乎不寫批評貪婪或過度放縱之類的文章。他把焦點放在環境上：環境如何使我們變得軟弱，或是如何改變環境來使我們變堅強。他的童年大半在紐約市度過（他討厭紐約市），因此他選擇攻擊現代化最顯而易見的弊病：缺乏自然、人口過剩、高度競爭的大都會。

打從一開始，麥凱的總體目標，就是避開歐裔美國人幾百年來逐漸加深的疏離感。他認為關鍵的第一步，就是保留一個遠離都會的戶外空間，「一個避風港，能讓大家逃離世俗商業社會的紛亂」，人們可以在這個地方重新振作。他讚揚國家公園的設置，卻也哀嘆國家公園都太偏遠。當時有十七座國家公園，只有一座位在密西西比河以東。不過，他寫道，阿帕拉契山脈是一條野外的連續綠色地帶，「從住著美國半數人口的市中心出發，一天之內就能抵達」。

麥凱打算沿著山徑建造簡樸的休憩處，還有非營利的野外營區、集體農場和健康休養機構，方

On Trails: An Exploration

250

便工業中心的市民享受新鮮空氣[9]。他相信現代人的身心不適，來自文明的人類不再具備野外求生的能力。他們的生存完全仰賴經濟活動，使他們工作過度，失去幸福。人們必須「回歸大地，」麥凱寫道。

麥凱的計畫裡提出的某些觀點，後來都證實相當具有先見之明。如同他的想像，阿帕拉契山徑全程都蓋了簡樸的休憩處。每個休憩處都位在一日的健行腳程之內。他堅持山徑應該由志工維護，而不是雇用維護的工人，因為對志工來說，維護的「工作」等於「玩樂」。另外，他也觀察敏銳地指出，興建三千兩百公里的山徑沒有想像中那麼艱鉅，因為這條山徑並非無中生有。只要把分散的既有山徑串連起來就行了，例如長山徑；後來長山徑有長達兩百四十一公里的路段，被納入阿帕拉契山徑。

一九二七年，麥凱受邀到新英格蘭山徑會議說明他的構想。他發表的論文叫〈戶外文化：全程山徑的基礎觀念〉，內容超乎與會者的預期。麥凱語氣激動地展示完整的山徑計畫，也就是一條把荒野工作營串接起來的步道。他引用古羅馬的例子，用辯證法說明墮落的大都會與蠻荒的偏遠地區相互對立。他抱怨喜歡爵士樂和野餐的都市居民「像棒棒糖一樣」幼稚，還用這些「人型「水母」」對

9 原註：麥凱的妻子因為當時稱為「精神憂鬱」的症狀而自殺，所以麥凱如此強調大自然對心理健康很重要絕非巧合。從他的文字裡看得出一種強烈的希望：「目前大部分的療養院非但對心理疾病患者毫無用處，最可怕的是，對任何疾病都毫無用處。許多患者都有機會治癒。但不能只靠『治療』。他們也需要開闊的空間。這個面積廣闊的山區應該獻給他們，為他們規劃完整的社區與治療設施。」

照他的山徑將會吸引到的強壯、堅忍、熟悉野外的無產階級。

「最後，我要直接說出全程山徑的基礎觀念，」麥凱說，「組織一場野蠻人的入侵行動。這是對抗都市人入侵的反制行動……文明人從市中心向外進攻，我們野蠻人必須從山頂往下進攻。」

最後，彬彬有禮的東岸山徑工作者，都被麥凱的構想裡比較理想主義的細節嚇得臉色蒼白。不過山徑的工程還是如火如荼地啟動了。麥凱對施工本身沒什麼興趣，這項任務主要落在麥隆・艾佛瑞（Myron Avery）身上。艾佛瑞來自緬因州，是個身材魁武、飽經風霜的實用主義者，氣質像美式足球中衛。在他的率領之下，山徑於一九三七年完工，接起一連串的伐木道路、古老的健行步道，以及幾百英哩的新建山徑。麥凱很大一部分的構想沒有實現：工作營、農場、療養院。這個有許多分支的計畫經過瘦身之後，變成一條穿越樹林的蜿蜒山徑。

麥凱終究還是接受了山徑功能比較狹隘的新使命：提供一條在荒野裡「無盡探險的步道」。一九七一年，有位採訪者請他說說阿帕拉契山徑的「終極目標」，當時麥凱已經九十二歲，近乎全盲，他的答案簡短得充滿禪意：

理解你觀察到的東西！

觀察，

行走，

On Trails: An Exploration

252

不過，念念不忘，必有迴響。這條山徑最初的激進想法，在未來的幾十年裡以難以預料的方式逐漸顯現，最明顯的例子是在健行客身上。二戰結束後健行客持續湧入，從山徑的一端走到另一端，只為了解答各自對生命的疑問。漂泊流浪、滿臉鬍鬚、臭氣沖天，從過去到現在，健行客完全符合麥凱心目中的野蠻人形象。每年七月，新罕布夏州南部的公路旁都會出現健行客的身影，在雨中伸出大拇指找人順道載一程；他們像狼一樣在維吉尼亞州明亮的大超市裡遊蕩，；在賓州的汽車旅館裡三個人擠一張床。偶爾，你甚至會在時報廣場看見他們，從熊山（Bear Mountain）搭下午的火車到紐約市，城市的聲光把他們嚇得一臉茫然，卻又帶著孩子般的喜悅。一位全程健行客曾如此告訴我：

「大部分的人住在文明世界裡，偶爾走進森林。全程健行客住在森林裡，偶爾走進文明世界。」

＋

歐斯達‧尼嘎達隊在舒適乾燥的木棚裡準備入睡。我用蠟丸塞住耳朵，阻隔打呼和鐵皮屋頂上的雨聲。晚上十點左右，太陽早已下山，木棚裡忽然出現一道頭燈的光。這道光堅持在我的正上方盤旋。我取出耳塞。「嘿，」一個聲音說，「不好意思，你可以挪過去一點嗎？我沒有帳篷。」我們不爽地重新安排位置，擠到肩膀挨著肩膀，好讓身上滴著水的新人有地方可躺。

太陽才剛升起，就有人悉悉簌簌地整理東西。晾在曬衣繩上的東西全都沒乾。全程健行客擰襪子的時候，很像擰出牛奶咖啡。沒人花時間煮早餐；一條能量棒、幾把什錦乾果或是一大匙花生醬，

就足以充當早餐。

就著日光，我們看出深夜抵達的那位健行客正在往南走（在山徑上，我們稱之為「南客」〔SoBo〕，也就是從卡塔丁山出發，前往史普林格山。在北部幾州，南客很容易辨認，因為他們還沒來得及像北客（Nobo）一樣長出大鬍子，而且通常都是獨行。這一個也不例外。他說他十三天前才從卡塔丁山出發。（昨天晚上，樹蛙算出他們至少要花二十四天才會走到卡塔丁山。）

多伊同樣快速心算了一下。「你十三天就走了六百九十二公里？」

「對，」南客只說了這個字，然後就輕快地背上背包，走出木棚。

其他全程健行客也都沉默了一會。

「他簡直在飛奔，」多伊說。

「二天四十八公里走完緬因州跟新罕布夏州？」樹蛙說，「哇塞。」

健行客一一穿上濕掉的登山鞋，深吸一口氣，彷彿將要跳進冰冷的水一般，走出木棚，走進雲霧裡。我最後一個出發。沒有太陽。植物垂頭喪氣，好像昨晚喝多了還在宿醉。一朵粉紅色的蘭花正在啜泣。

我急著趕上他們，所以快速爬上山頭，又從另一側下山。在山腳下過了一條路，走進草長得很高的野地裡。令我驚訝的是，我看到一隻粉紅色的塑膠火鶴跟一塊手工製作的牌子，上面畫著一個開心的老人，他手裡拿著一支粉紅色的甜筒冰淇淋。牌子上寫的字是：「比爾·艾克利（Bill Ackerly）／他的冰淇淋吸引健行客走進他家院子／他的水比你的水好喝／沒錯，他的槌球打得比你好／完全

On Trails: An Exploration

254

免費！沒錯，免費招待！」我循著一條小岔路走到一棟鑲白邊的藍色房子，這裡懸掛著西藏經幡做為裝飾。後院有一座全新的槌球場，是砍掉高高的草建造而成的。多伊坐在門廊上跟艾克利聊天，艾克利站起來跟我握手。他有一張長臉，稀疏的灰髮，戴著一副大眼鏡，露出傻氣的笑容。

他問我什麼名字。我說了我的暱稱。

「太空人？」他如夢似幻地說，「就像美麗的太空⋯⋯」

我們在艾克利的門廊上坐了很久，聊了西藏（他去過）、荷馬的作品（他讀過），還聊了其他全程健行客（他每年夏天都免費為他們提供食物，已超過十年。健行客稱之為「山徑魔法」）。

不知道為什麼，話題轉移到多伊和他的切羅基血統上。

「我們必須向這位先生致意，」艾克利對多伊做了個手勢，「他是我們的祖先。他們比我們先來。

大家總是說哥倫布發現了這裡，才怪。」

「其實他迷路了，」多伊說。

「沒錯。哥倫布是個糟糕的傢伙。」

多伊認真地點點頭。

「沒關係，」艾克利說，「在上帝的計畫裡，我們都只是孩子。」

我們背上背包準備離開時，艾克利給我們一人一個擁抱。回到山徑上，我問多伊，艾克利說他們是「我們的祖先」，他會不會覺得很怪。「地球上有很多好人，」他說，「我走這條山徑最大的樂趣，就是遇到像比爾這樣的人。」山徑誘發的善良人性一再令他感到震驚。有一天他的

膝蓋非常痛，有位全程健行客主動說要幫他背背包。多伊婉拒了他的好意，卻依然深受感動：一個陌生人為了減輕多伊的負擔，自願加倍承受負擔。「對我來說，這才是真正的山徑魔法，」他說，「人類互相幫助。」

+

沒人使用的山徑會慢慢消失。但是在戰後的年代，健行在美國蔚為風潮，此時出現另一種危機：山徑突然面臨過度使用。一九七〇年代，山徑經常被形容為「被人愛死」。前所未見的大量健行客湧入山區，穿著暱稱為「鬆餅機」的厚底靴。厚底靴翻動土壤，導致土壤侵蝕或被攪成爛泥。

最受歡迎的山徑破壞也最為嚴重，因為有半數健行客只使用百分之十的山徑。大煙山的山徑也開放騎馬，有些山徑被磨蝕到深度及胸；北邊的土壤含有較多石塊，所以有些山徑寬達十二公尺。

為了因應這個問題，山徑修築工開始設計所謂的永續山徑，小心翼翼地減少侵蝕，避開敏感的植物，並且防止附近的水源遭到汙染。一九九〇年代，現代健行山徑（蜿蜒曲折，通往以前的山徑根本懶得去的地方）開始換上新的形態與內部邏輯。山徑的焦點不再只是前往野外，也必須為將來的健行客著想，確保山徑的野外特質不會被抹滅。

沒想到人類跟水源的管理，是設計永續山徑的兩大挑戰。對山徑修築工來說，這兩種需求不一定總是一致。例如，想要在陡坡上鋪設石階，因為階梯不但提供耐用的行走表面，也可以切斷水源，

On Trails: An Exploration

減緩侵蝕。但是健行客不喜歡階梯，因為階梯看起來很不自然，有時走起來也比較費力。所以健行客通常會走階梯旁的山坡地面，雨水流入他們走出來的溝，反而加劇侵蝕。山徑修築工不得不在階梯兩側放上尖尖的石頭，叫做防蝕獸（gargoyle）。

之字型彎道也會發生類似的事。長距離的彎道設計是為了減緩山徑的斜度，也能減緩侵蝕。但如果健行客能一眼看見兩個彎道，幾乎肯定會自己走出一條捷徑。疲憊的健行客一定會比較自私，這是不言自明的道理。許多山徑修築工覺得這種習慣令人挫折。「我常說只要擺脫健行客，『健行客管理』就會變得更輕鬆，」摩根・桑莫維爾（Morgan Sommerville）笑說。他以前當過山徑修築小組的組長。

當一條捷徑形成，山徑修築工會立刻想要把它擋起來，但這招不一定有效。在這方面來說，健行客很像水。他們會為了走最不費力的路，滴水穿石般突破任何障礙。桑莫維爾告訴我，最近為了阻擋健行客走一條老舊的瀑布線山徑爬到麥克斯原（Max Patch）這座裸峰，有一組山徑修築工在舊山徑的正中央立了一大塊路標，指引健行客走向新的山徑。他們還在路牌兩側種了一排杜鵑。「效果只持續了兩三個月，」桑莫維爾輕聲笑著說，「他們拔掉看起來最脆弱的那一株杜鵑，丟掉之後，繼續往上爬。十月的時候我上去過，排成一列的健行客不斷走捷徑上山。那個時候，請大家不要走捷徑的路標居然也被拔掉了……不知道是誰幹的。」

專業山徑修築工陶德・布蘭罕（Todd Branham）告訴我，他也會在容易出現捷徑的地方丟一堆樹枝或一塊大岩石。「但是，如果山徑設計得很好，」他說，「就不用這麼做了，因為人們會想要留在

山徑上。他們會覺得山徑很好玩，所以不想離開山徑。」

山徑修築工的核心任務，就是處理一個由來已久的困境：說服人們做他們應該做的事（滿足長期的共同利益），而不是聽從最卑劣的人性本能（滿足短期的個人利益）。我在牧羊時學到一件事，改變羊群方向最簡單的方式，就是滿足羊群的渴望。這也是布蘭罕的信條。他舉了一個例子：若是人們聽見瀑布的聲音，但是沒有路能通往瀑布，他們就會自己走出一條未經加工的路。這種一時興起的山徑特別難擺脫，因為肯定會有其他健行客被它們吸引。因此，聰明的山徑修築工會提前找到永續性最高的路線，引導健行客走這條路線前往瀑布。如此一來，山徑既能保存土地的完整性，也能滿足健行客的渴望。

若要知道每一條潛在路線，山徑修築工必須對周遭環境有全面的認識。修築一條永續山徑的第一步，是研究這個地區的地圖，先對最佳路線有大致的概念。接著，山徑修築工會徒步偵察這條路線。我親眼觀察過布蘭罕在一片樹林裡偵察潛在路線，地點是北卡羅來納州的布拉瓦（Brevard）。他先把潛在路線走一遍，感受上坡的角度與土壤的特性。每條路線他都會重複走幾次，尋找最適合的走法。（看著他在山坡上下來回走動，我想起螞蟻也會這樣多次來回，最後才決定一條最佳路線。）然後，他用一捲橘色塑膠布條「標註」山徑的每一個路段，也就是在跟視線齊高的樹枝上綁一節布條。他每次綁好布條之後，都會回頭確認它有沒有對齊上一個記號。一邊確認，還要一邊想像一下哪些樹必須砍掉。他說這個過程很像下棋。「你必須永遠提早想好七步。你看著眼前的樹，心裡想著：『這幾棵要砍掉，那幾棵也要砍掉。我可以

On Trails: An Exploration

258

繞過這一棵』……」

我突然發現，這樣的築路過程在動物界裡獨樹一格：不是先有一條粗略的路線，然後由接下來的行人慢慢改善它。現代的山徑修築工會先找出最順暢的路線，讓接下來的行人沒有偏離路線的理由。因此，跟古代切羅基人的步道比起來，現代健行山徑反而跟公路更相似。

有趣的是，山徑的修築過程也可能非常不自然。通常，修築山徑會用一種叫做斧鎬（Pulaski）的原始工具，是斧頭跟鏟子的綜合體，用來在山坡上挖鑿一條狹窄平坦的山徑路基；但身為經常在私有地上單獨作業的專業山徑修築工，布蘭罕選用重達一千一百公斤的滑移裝載機來搬動土壤，創造出正確坡度。山徑完成後，他用吹葉機把植物殘骸吹到山徑上。至於夯實路面，他有時候會騎著山葉ＢＷ３５０越野摩托車在山徑上來回數次。

像阿帕拉契山徑這樣的荒野山徑，修築目標（有點矛盾）是以人工的方式創造自然的感覺。有一年夏天我親眼看見這個過程，當時我在一支叫做康諾拉克（Konnarock）的修築團隊當志工。我協助建造一道叫做「格架」（cribbing）的石牆，用來支撐一段經過陡峭山坡的山徑。這道石牆花了整整三天、非常艱辛的勞動才完工。（「做格架牆很像拼拼圖。」隊上的一位資深山徑修築工開玩笑說，「只是每一塊拼圖都重達兩百二十六公斤，而且都不知道該放在哪兒。」）完工之後，我們在格架頂部覆蓋泥土跟樹葉，將來走在格架上的健行客幾乎不會發現它的存在。我們的隊長凱瑟琳‧赫登（Kathryn Herndon）說，這是修築山徑的終極目標：仔細建造、巧妙隱藏。萊斯特‧肯威（Lester Kenway）是緬因州的知名山徑修築工，他會小心回填在岩壁上挖鑿的每一個洞，健行客走在他做的石梯上，會以

為是某個好心的神把岩石的位置安排得恰到好處。「對山徑修築團隊來說，」山徑修築工伍迪・海索巴斯（Woody Hesselbarth）寫道，「最大的讚美就是『這段路看起來不像費盡千辛萬苦才完成的』。」

班頓・麥凱曾說：「阿帕拉契山徑最初的構想，不只是一條穿越荒野的步道，也是荒野的象徵。每一本山徑修築手冊都強調維持「原始特質」的重要性。這不只跟美學有關。山徑修築工口中那種「輕輕覆在土地上」的山徑，跟沿線有扶手與公園長凳的寬廣步道之間，有一個關鍵差異：前者給我們機會，體驗我們不熟悉的野外有多麼複雜與艱辛，後者則是把野外特地呈現在我們面前。

這就是山徑修築工必須拿捏的分寸：一方面保留野外的感覺，一方面為被定義為混亂的經驗帶來秩序。就好像徒手捉蝴蝶。雙手闔上的動作太輕柔，蝴蝶會飛走；太用力，就會把蝴蝶拍死。

<center>十</center>

斯馬茨山（Smarts Mountain）的山頂上有一座火警瞭望台，在森林裡中鶴立雞群。多伊跟我放下背包，走上猶如瞭望台脊椎的螺旋鋼梯。走到最上面的時候，我推開沉重的木製活板門，我們一起爬進瞭望台裡。這裡空無一物，布滿灰塵，四面的窗戶都破了。由上往下望，四面八方都是奔向地平線的綠色波浪。

多伊脫掉鞋子，立刻散發一股潮濕腐敗的臭味。「天啊，我的腳要爛了，」他說。我們把襪子

On Trails: An Exploration

掛在窗外晾乾，坐在木頭地板上吃果乾。多伊把腿伸直，腳踝交疊。他的腳看起來很慘。蒼白、發皺、長滿水泡，就算出現在一具步兵的屍體上也不奇怪。兩隻大拇趾的趾甲都是紫黑色，小趾甲也都脫落了。他指指另外幾片也快脫落的趾甲說：「這片快掉了，這片、這片，還有這片也是，」他說。

「我的腳從來沒這麼痛過，」他說，「從來沒有。」

五年前我全程健行的時候，也曾坐在這個地方。我在這座瞭望台上坐了一整個下午，提不起勁繼續走下去。為了打發時間，我躺在地上聽一台為了驅趕寂寞才買的口袋型黃色收音機，卻幾乎收不到清楚的訊號。我的身體正在崩潰。我已在阿帕拉契山徑上走了將近四個月，還剩下最後一個月，我看起來狼狽不堪。我身上的天然防護層像是脂肪、肌肉等等已所剩無多。除了腿之外，精壯的肌肉若有似無地隱隱作痛。我每天都又溼又冷，而且好像在弗蒙特州染上了流感。晚上全身發抖，然後發燒並且狂冒有阿摩尼亞臭味的汗，接著發抖得更厲害。早上一哩一哩地繼續往前走，彷彿永遠走不完。

然後，在毫無預警的情況下，我碰到了小依偎。我在一個潮濕的木棚裡，看見她躺在地上，像小嬰兒一樣蜷縮在睡袋裡。她已經在這裡待了三天，在陰暗的臭氣裡茫然不知所措。我們會合後不久，又碰到另一個叫嗨西（Hi-C）的朋友。我們三個剛進入白山山脈時，下了好幾個月的雨終於停了。接下來的幾個星期陽光普照，氣氛悠閒。好天氣與好朋友使我們恢復活力，在一個溫暖的八月早晨，我們三個一起爬到卡塔丁山山頂。

我跟多伊坐在瞭望塔裡時，我說了這個故事，卻沒有發揮什麼安慰效果。無論我說什麼，他還

是得穿上溼答答的登山鞋。

我們爬下瞭望塔。我在岩石地面湧出的一條細細泉水旁停下腳步，幫水壺加水。多伊先走一步，他說反正我一定會追上他。不過，我很久很久都沒追上他。雨停了，陽光再度溫暖灼植物。我細細品嘗有香料味的空氣。我用全新視角觀察山徑。我注意到水如何從山徑裡流出來，在哪裡積水，健行客在哪裡踩著腳從山徑邊緣走過，把路面變得更寬。我跟著康諾拉克修築團隊一起工作時，赫登會告訴我，修築山徑澈底改變了她對山徑的看法。「我每次去健行，總是要走了好幾哩之後才會停止分析問題，停止在腦海裡建造階梯，」她說，「一旦你的大腦經過這種分析訓練，就很難停止思考這些。」

我追上多伊的時候，他幾乎是跛著腳走路，綠色的大背包隨著腳步左右搖晃。我們下山時走走停停，而不是像一般的全程健行客那樣腳步輕鬆。通常下坡會走得比較快、比較順暢，速度介於走路跟慢跑之間。

多伊愈來愈常聊到他的腳、他的路，也很想念孫子。我們在六點左右抵達六角亭木棚（Hexacube Shelter）。多伊的幾個朋友也在這裡，他們一邊煮晚餐，一邊嬉鬧聊天。襪子把頭套弄成假鬍子戴在臉上，模仿男性全程健行客。其他人笑倒在地上。

多伊還是很安靜。他連續煮了兩份晚餐，然後默默吃掉，散發出一種無法靠食物提供慰藉的悲傷。大家靜下來之後，他等了一會兒才開口說：

「各位，我想告訴你們一件事。我正在考慮放棄。」

On Trails: An Exploration

262

大家都難以置信地同時開口。

「我覺得很虛弱，」多伊說，「上來這裡的過程中，有次我差點整個人向後仰摔。」

在一段痛苦的沉默之後，銀杏率先開口。他說他也常感到頭暈，而且他的骨頭很痛。襪子說她也曾考慮過放棄，一次是在維吉尼亞州休息兩天之後，還有一次是在麻薩諸塞州被蚊子圍攻時。樹蛙謹慎地問多伊一些私人問題，想找出問題的根源。他問多伊平常都吃什麼（水牛肉乾、果乾、乳酪通心粉、燕麥），吃多少量（遠遠不夠）。樹蛙建議多伊買熱量高一點的食物，他說基本原則是每盎司一百卡。於是大家紛紛建議符合這個條件的食物：奶油花生醬、橄欖油、乾肉腸。

他們從背包裡撈出自己的食物，送給多伊。樹蛙給他一些什錦乾果和一包電解質粉。銀杏給他一條糖果棒。等你來追面色凝重地拿出一小包黑色包裝的人參（他說這是真貨，非常昂貴），還有一小袋粉紅色的岩鹽。有人給多伊一罐奶油花生醬，但是他客氣地拒絕了。他說他自己有一罐，然後舉起一個十六盎司的罐子。

「這罐你吃了多久？」樹蛙問。

「兩個星期左右，」多伊說。

「我兩天就吃完一罐，」樹蛙說。他建議多伊把花生醬放在背包的最上面，只要停下來，無論是為了什麼原因，都可以吃一匙花生醬。幾分鐘之後，我說等多伊拿完大家的食物，他就可以把名字改成肉肉男（Doughy）了。多伊哈哈大笑。原本的悶悶不樂似乎好了一些。

接著，朋友們打開多伊的背包，建議他哪些東西可以不要帶：一把用來挖便坑的小鏟子（這東

西可有可無，用樹枝就能替代）；一大罐防蚊液（體積太大）；一個健行水壺（太重）；一個濾水器（可以換成兩小罐二氧化氯淨水劑）；一塊藍色防水布（換成包覆建築工地的塑膠布，或是根本不用帶）；一個他從沒用過的護膝、備用衣物、備用鞋。樹蛙甚至說他可以把自己的帳篷寄回家，他來背多伊的雙人帳篷。這是非常慷慨的提議，因為這代表接下來無論發生什麼事，他們都必須一起邁向終點。

看著多伊的全程健行客夥伴對他伸出援手，我突然發現跟其他荒野步道比起來，阿帕拉契山徑是如此充滿人情味的地方。有些健行客嘲笑阿帕拉契山徑只是一條「聯誼山徑」，不像西部的山徑那麼自然、那麼孤寂，但我能想像班頓·麥凱會為這樣的封號感到自傲。他的本意不只是提供一個逃離都市的地方，也想保留一個空間，讓人們藉由戶外生活的共同努力團結在一起，一個「合作取代對立、信任取代懷疑、追趕取代競爭」的地方。這條山徑以這個願景為出發點，雖然它不是烏托邦，卻是一個起點。

「如果你想走完，我們會盡最大的努力幫你一起走到終點，」樹蛙說。

多伊思索了一會兒之後，露出一個痛苦的、淺淺的微笑。

「好，」他堅定地說。

「我們會幫你走到終點，」樹蛙說。

多伊向他道謝。

樹蛙聳聳肩。「尼嘎達·歐斯達，」他說。

On Trails: An Exploration

當時我以為這是他們的隊呼：「歐斯達・尼嘎達」，意思是「沒問題」。離開卡塔丁山颳大風的山頂，回到家幾個星期之後，多伊才告訴我樹蛙說的是另一句切羅基語，「尼嘎達・歐斯達」的意思是「每個人都沒問題」。

路

第六章

一九九三年入秋後的某天下午，迪克・安德森（Dick Anderson）突然想到何不大幅延長阿帕拉契山徑。當時他正在九十五號州際公路上，穿過緬因州驅車北行。這條公路貫穿美國東海岸，以美加國界為終點。他的視線隨著這條南北向公路往前延伸的同時，心裡也冒出一個類似的想法。他知道阿帕拉契山脈過了卡塔丁山之後，仍繼續沿著加拿大東海岸向前延伸，進入結冰的北大西洋。那麼，為什麼阿帕拉契山徑不能延伸到加拿大呢？

他也不知道這個想法從何而來，因為他根本沒走過阿帕拉契山徑。根據他後來的描述，這感覺很像大腦裡的天線意外攔截到本來要傳給別人的訊息。我的老天！他心想，怎麼沒人想到可以這麼做？這主意太讚了！他停車加油的時候，忍不住把這個想法告訴在他旁邊加油的人。「當然，他看著我的表情好像在說我是個神經病，」安德森說。

安德森當過緬因州自然資源保育部（Department of Conservation）的部長。那天晚上回到家之後，他攤開那個區域的地球物理圖，也就是沒有城鎮、道路或邊界的地圖，然後在阿帕拉契山脈的脊線上貼了一串藍色圓點貼紙，把緬因州、加拿大的新布蘭茲維省（New Brunswick）與南方的魁北克省串接起來。一開始只是私底下偷偷欣賞，後來他把這張地圖拿給親朋好友看，然後判斷大家的反應。

一九九四年的地球日，他終於公開發表國際阿帕拉契山徑（International Appalachian Trail）的構想，新布蘭茲維省與魁北克省的代表很快就表示贊同。接下來的幾年，愛德華王子島與紐芬蘭島的代表也打電話給他，這兩座島在地質上同為阿帕拉契山脈的延伸，他們希望安德森能把山徑再延長一點。他熱情地答應每一個要求。當然，健行客必須搭渡輪或飛機才能抵達這兩座島，但安德森認為

On Trails: An Exploration

268

有何不可？

二〇〇四年，國際阿帕拉契山徑委員會核准山徑延伸至紐芬蘭。不久後，安德森的朋友，緬因州地質學會的前會長瓦特・安德森（Walter Anderson，他倆沒有親戚關係）開始廣發一張地圖，證明阿帕拉契山脈在地質上延伸至大西洋彼岸，與北美洲大致互為鏡像。他說，四億多年前大陸板塊開始碰撞，形成盤古大陸。慢動作的碰撞導致古代阿帕拉契山脈隆起，高度與現代的喜馬拉雅山脈差不多。但是兩億年後盤古大陸漸漸分裂，像撕開有摺痕的紙一樣，沿著隆起的山脈分裂成北美洲、歐洲與非洲。因此，阿帕拉契山脈的岩石在西歐與北非各地都找得到。

這個想法令迪克・安德森備感震驚。如果阿帕拉契山脈一路延伸到摩洛哥，為什麼要在加拿大止步？是什麼在阻擋這條山徑？幾個（確實滿可觀的）水體嗎？某些人（好吧，其實是多數人）對山徑應有的樣貌，仍抱持過時的觀念嗎？

當時，這個想法（開闢與維護世上最長的健行山徑）距離澈底實現還很遙遠。但是安德森也跟班頓・麥凱一樣，直覺地知道打造一條超長山徑的主要工作並非無中生有，而是把既有的山徑串連起來。關鍵在於山徑的順暢銜接、緊密接合、彎道弧度，以及（最重要的）執行的想法有多強烈，安德森稱之為這條山徑的「哲學」。一九九三年到二〇〇四年剛好是網路時代，因此安德森心中生出這個偉大的想法之後，鞏固這個想法的要素自然就是連結：人類的、生態系的、國家的、大陸的，以及地質年代的連結。

有些山徑簡單優雅，彷彿只是在地表之下靜靜睡去。它們不是被人類創造出來的，而是透過人類自動浮現出來。當人類、美洲野牛、鹿和其他林地動物在山脈之間尋找最淺的通道時，總是不約而同選了同一條路。所以，到底是誰創造了山徑？是人類、美洲野牛，還是鹿？似乎無法完全歸功於任何一方，因為成為一條基本山徑（最不費力的路）的先決條件，是先天的地形與行人的需求。

生物學家常說「先有功能，然後才出現構造」，同樣地，先有山徑，然後才出現修築山徑的人；山徑靜靜等待有人走過，助它現身。

科技哲學家凱文‧凱利（Kevin Kelly）說，優異的技術創新也是這樣，以一種必然會出現的方式被創造出來。例如，當人類創造出道路網、馬車、內燃機與汽油這樣的燃料，融合這些元素製造出汽車只是遲早的事。卡爾‧賓士（Karl Benz）與戈特利布‧戴姆勒（Gottlieb Daimler）各自設計出現代汽車，時間僅相隔一年（還有其他幾位發明家也在短短幾年內，各自發明了不同版本的汽車）。一項可利用的技術出現後，加上正確的組件，發明家只要找到正確的組合方式就行了。這個原則輪流在汽車的每一個組件上發揮作用：引擎、冶金、輪胎。回顧起來，每一樣都是穿越這片知識大地的必然捷徑，也都為將來的捷徑開了一扇門。

事後看來，好的山徑與好的發明或許都像是命中註定的結果。但凱利謹慎地指出，雖然集結多種力量可以共同創造正確條件，使某一種技術得以突破，但是這種技術的最終形態卻不是命中註

定的。每一種新發明的樣貌，都深受發明者的影響。例如，白光燈泡是由二十三個人共同發明的，他們每個人都把獨特的形狀與設計，運用在同樣的基本機制上。凱利用雪花來比擬這種必然與巧合之間的相互作用，當一顆種子（通常是一粒塵埃）碰到正確的環境條件（一朵過飽和、過冷的雲），就會綻放成一朵雪花。「水結冰的過程是命中註定，」凱利寫道，「但每一朵雪花都有很多的發揮空間、自由與美麗，來呈現自己的命定狀態。」

班頓・麥凱提出阿帕拉契山徑的想法時，新型健行山徑的誕生條件都已齊備：健行客行走的距離愈來愈遠，山徑愈來愈長，規劃山徑的人思考規模也愈來愈大。事實上，阿帕拉契山徑的構想剛提出的時候，早有無數提案建議修築一條貫穿阿帕拉契山脈的山徑。「開闢一條大大的超級山徑，」蘿拉與蓋伊・瓦特曼寫道，「勢在必行。」但是，班頓・麥凱的提案用激勵人心的方式，討論荒野的保存和勞動階級的處境，是最能夠激發大眾想像的一份計畫。所以麥凱一提出計畫，山徑就立刻實現。

一九九三年的安德森似乎也碰到這樣的黃金時機：一個等待實現的必然。在那個時刻，世人對長距離山徑的渴望正在增長。阿帕拉契山徑漸漸被視為紀念碑般的存在；接著在一九八○與一九九○年代，太平洋屋脊山徑（Pacific Crest Trail）與大陸分水嶺山徑（Continental Divide Trail）等山徑也紛紛興起，長度也超越了阿帕拉契山徑。俄國、紐西蘭、尼泊爾、日本、澳洲、義大利、智利和加拿大也開始修築超級山徑（長度超過一千六百公里的健行山徑）。西歐的許多地方出現了超級山徑網路，例如知名的大健行步道網（Grande Randonnée）。這股風潮的興起部分要歸功於更輕盈的健行裝備，

使人們可以行走更長的距離。長程健行愈來愈流行，長距離的超級山徑也愈來愈擁擠。二十世紀末、二十一世紀初，已有全程健行客開始抱怨像阿帕拉契山徑這樣的超級山徑，失去了原本那種令人嚮往的孤寂荒野特質。種種條件都很適合催生一條超級長程山徑。

安德森幾乎一提議把國際阿帕拉契山徑延伸到海外，立刻就獲得響應。二○○九年，蘇格蘭跟西班牙都表示有興趣，其他國家也緊跟在後。預定路線中，有很多地方只要接起原有的山徑即可。從北愛爾蘭跨境到愛爾蘭共和國時，安德森碰到由不同（而且彼此敵對的）團體管理的連續山徑。其實連接這些山徑完全不需要施工，只需要改變觀念。我第一次跟安德森碰面是二○一一年的春天，地點是緬因州的波特蘭。當時他剛剛得知，北海山徑（North Sea Trail）的維護單位已表決同意加入國際阿帕拉契山徑；北海山徑經過七個北歐國家。「有九千六百五十六公里耶！」他說，「棒呆了！任務達成。」

安德森一九九三年提出這個想法時，絕對想不到它會發展得這麼順利、這麼遠。事實上，一開始他以為這個計畫會受到強烈反對。他完成腦力激盪之後不久，就把貼了藍點的地圖拿給朋友唐·哈德遜（Don Hudson）看。「迪克，這是個好主意，」哈德遜說，「但是他們一定會反對。」哈德遜口中的他們，是阿帕拉契山徑管理局和巴克斯特州立公園（Baxter State Park）的管理單位，這兩個組織都不贊成把山徑延伸到加拿大，因為這麼做會模糊卡塔丁山近乎神聖的終點站地位（即使到了二十年後，「延伸」一詞仍是禁忌，唐·哈德遜都用「那件事」（the e-word）代稱延伸）。最後，阿帕拉契山徑與國際阿帕拉契山徑幸運地找到折衷辦法：國際阿帕拉契山徑不是「延伸」，而是一條「連結

On Trails: An Exploration

272

山徑」，它將會連結阿帕拉契山徑，並藉此把阿帕拉契山徑與世界連結起來。

＋

每一條路的核心功能都是連結（connect）。這個單字的字根源自拉丁語的「connectere」，意思是「接在一起」或「結合」。在這層意義上，路在行人與目的地之間牽起一條線，用一條連續通道幫助行人快速而順暢地抵達終點。十九世紀電力工程興起之後，這個單字被賦予第二個廣泛使用的定義。把距離遙遠的兩個東西連結起來，意味著在它們之間建立一條傳遞物質或資訊的導管。路也發揮同樣的功能：在兩座城鎮之間開闢一條路，就等於建立一條溝通管道。人類得以在路上來回移動，貨物得以交換，資訊得以散播。

人類與動物開闢道路連結重要地點的歷史非常悠久。路的精妙之處在於：它會隨著時間自然而然地提升效率，用更快速、更省力的方式通往目的地。人類的步道也跟大象的路一樣，會漸漸往最不費力的路線靠攏。但是，這些步道的效率再怎麼高，還是會有速度上的限制：行人抵達步道終點的時間受限於雙腿的速度。因此，我們的下一個念頭是訓練自己跑得更快。大型社會（至少可追溯到蘇美人的烏魯克市〔Uruk〕）指派一群專門的跑步信差，他們可以用更快的速度傳遞長途訊息。[1] 這種先進步道在印加帝國達到巔峰，他們用平許多帝國都為了加快信差的速度而打造了新型步道。這種先進步道在印加帝國達到巔峰，他們用平坦的石頭鋪設步道，搭配樓梯、提供遮蔭的樹木、橋梁、休憩小屋跟飲水點。帝國的信差以接力的

方式傳訊，每人一次跑九·六公里，把叫做奇普（quipus）的結繩交給下一位信差，結繩上有簡單的訊息（通常是數字）。用這種方式，訊息可在一天之內移動兩百四十一公里。

只要是在人類想要加快速度的地方，路都會變得更直、更平坦、更堅硬。人類與動物之間的差異，在於人類優化的方式超越路的形狀與人體構造的限制。在某種意義上，技術為路的效率化提供了全新範疇。為了加快移動和運送貨物的速度，歐亞大陸的人類發現他們可以騎在動物的背上，並且把貨車栓在動物身上（因此，馴化動物變成某種有生命的技術）。路用新方式適應技術，也就是有輪子的交通工具。古代的巴比倫人建造「車轍路」（rutway），石頭路上有放輪子用的平行溝槽，方便笨重的貨車前進，這可說是木製軌道與後來的金屬軌道的前身。隨著世代交替，歐亞大陸上的人不斷改進交通工具與道路，直到發明出汽車（當時叫「無馬的車」）與火車頭（當時叫「蒸氣馬」）。

有了這些機器，很快地人類就在陸地上高速移動，超越任何步道上的任何動物。但這樣還是不夠快。

下一步，就像希臘神話裡的工匠代達洛斯（Daedalus）一樣，人類製造了翅膀，飛上天空。

我們不但找到讓身體快速移動的新方法，也學會如何用更驚人的速度傳遞資訊。早期的通訊技術，例如狼煙和鼓聲分別以視覺和聽覺的形式，編碼簡單的訊息，使人類幾乎能夠立即向遠方傳訊。這場轉變始於電報發明，接著是電力發明之後，人類可以把更複雜的訊息傳送到更遙遠的地方。到了現在，隨時都有資訊從我們身旁快速地偷偷經過，數十億的人類與機器熱烈互動。人類之間的連結變得如此簡單快速、幅員遼闊，以至於完全消失在我們眼前。

一道足跡，只要有人跟著走，會慢慢變成一條步道。同樣地，技術把一條步道改造成一條路、一條公路、一條飛行航道；一條銅線變成一個無線電波，再變成一個數位網路。每一次創新，都讓我們有能力更快速、更直接地抵達目的地。但是每一個新收穫都伴隨著失落感。

從火車到汽車到飛機，隨著連結的速度變快，旅人與窗外快速消逝的土地之間的連結。你當然可以說這種想法只是反應過度，像反對進步的老頑固在發牢騷。但是上述的每一種情況裡，當連結的速度變快，我們體驗豐富的真實世界的能力就變得更弱。傳簡訊給朋友或是搭乘子彈列車，都是快速連結目的地的方式，卻也都跳過兩點之間豐富多變的地形。人類學家提姆·英格德（Tim Ingold）指出，我們不再徜徉於無邊無際的大地，我們體驗的世界愈來愈像「節點與連接器」構成的網路：家與公路，機場與飛行航線，網站與網址連結。

當我們進入一個節點與連結器的世界後，地方與情境的重要性（這兩個詞的定義都與「環境」息息相關）必定會減弱。山徑能夠降低環境的複雜度，這一直是山徑的主要訴求。但是移動得愈快，我們與土地之間失去聯繫的失落感就愈強烈。因此，火車頭剛誕生的時候，為了恢復人類與環境之間的連結（後來則是為了保存環境），人類建造了更多新的山徑。這些山徑交織成網、距離變長，

1 原註：有一首蘇美古詩提到史上第一封文字訊息，是由傳奇的恩梅加王（Enmerkar）寫下的。他想把一則訊息翻山越嶺地傳給競爭對手的國王，但是「信差口才太差，無法重複訊息」，所以他把訊息刻在一塊黏土板上。（據說，另一位國王雖然看不懂訊息的內容，卻因為被這種新技術折服而不得不退讓。）

橫越整個美國，而且幾乎完全位在野生的環境裡，唯有「人類是不會留下來的過客」（引述自〈荒野法〉〔1964 Wilderness Act〕）。

在漫長的山徑發展史上，做為連結山徑的國際阿帕拉契山徑或許很難定位。它是同一種趨勢的延續？恢復舊有的模式？還是一種嶄新的作法？為了回答這個問題，我們應該先問的是：這條山徑滿足什麼渴望？我沿著這條山徑從緬因州走到紐芬蘭、冰島與摩洛哥，過程中，我漸漸明白這條山徑企圖解開我們對規模與相互連結的困惑。這條山徑本身就是一個超現實的計畫：站在蘇格蘭的山頂上，你似乎可以理解，你幾年前就已在一海之隔的喬治亞州攀登過同一座山脈。現在我們能夠像神一樣稀鬆平常地飛越天際，也能以光速傳遞資訊到另一個大陸。在這樣的時代裡，一條真正的全球步道，一方面證明這世界確實是個緊密相連的小小世界，另一方面也提醒我們，地球依然遼闊得超乎想像，走也走不完。

＋

二〇一二年秋天，我回到卡塔丁山的山頂，往北走向國界。我帶著從國際阿帕拉契山徑網站下載的健行指南與地圖，上面清楚說明每一個應該轉彎的地方，帶領我穿越一連串構成這條山徑的森林小路與道路。我知道大概得花一個星期才能走到國界，但是對於山徑的情況一無所知。去阿帕拉契山徑健行之前，你大概知道這條傳奇的綠色隧道會是什麼樣子。可是我對國際阿帕拉契山徑毫無

認識。它是未知的領域。

我小心翼翼地走過刃脊路，越過帕莫拉峰，然後從東側下山。來到山腳下，我艱辛地走過一條潮濕的碎石路，然後走上一條非常濕滑的木板步道。空氣又冷又濕。我穿了三件衣服（美麗諾羊毛衣、化纖保暖外套、防雨夾克），頭上戴著冬季毛帽，卻還是冷得全身發抖。現在是十月，樹葉都已枯黃。一隻身上有豹紋斑點的小青蛙從我面前的步道跳出去，腳步搖搖晃晃。

這條路線轉進一條植物蔓生的馬車道，一直往前走會碰到一道閘門，接上一條寬廣的伐木道路。左手邊有一塊棕色木牌，跟阿帕拉契山徑使用同樣的白色字母與手刻風格，告訴你這裡是國際阿帕拉契山徑的「南端」。木牌底下是國際阿帕拉契山徑的健行記號：一個三角形的白色金屬牌，鑲著藍邊，大小跟一元美鈔差不多。白色三角形上有排列成十字的字母：

S I A
 T

我已正式踏上國際阿帕拉契山徑。未來這條山徑上會有幾十萬個健行記號，從這裡一路標註到摩洛哥，而這是第一個記號[2]。這條總長度一萬九千三百一十二公里的山徑，確實是全球等級的規模。如果從夏威夷鑽一條地心隧道直達非洲波札那（Botswana），你走完一整條隧道之後必須回頭再

走半條隧道，才能達到跟這條山徑一樣的距離。這條山徑距離極長，而且氣候嚴峻，多數人都很懷疑是否有人可以一次走完全程。安德森告訴我其實他也充滿懷疑，但是他鼓勵大家嘗試。他說，畢竟過去大家都不相信有人可以全程走完阿帕拉契山徑。一九二二年，參與過阿帕拉契山徑初期工程的建築師沃特・普里查德・伊頓（Walter Prichard Eaton）預言，「阿帕拉契山徑整體將成為一種象徵性的存在，也就是說沒有人，或幾乎沒有人，會走完一段以上的山徑。」當厄爾沙佛（Earl Shaffer）在一九四八年走完全程時，管理局對他的宣告表示懷疑。「但其實是他成就了阿帕拉契山徑，」安德森說，「只要有幾個人能從起點走到終點，就足以呈現山徑的意義。」

我在阿帕拉契山徑健行的時候，遇到一個留著鐵鏽色大鬍子的狂人歐比（Obi），他告訴我如果一切按照計畫進行，他走到卡塔丁山之後，要繼續在國際阿帕拉契山徑上走兩千九百公里，穿過加拿大東部，走到紐芬蘭北端。啟發這個想法的是知名的全程健行客機智浪人（Nimblewill Nomad），他在二○○一年成為第一個從佛羅里達州南端走到紐芬蘭北端的人，全程約八千公里。我對這些狂熱份子既崇敬又懷疑；這種心情就好比聽到一位饕客在吃完一塊巨大的牛排之後，又決定再吃三打生蠔。（阿帕拉契山徑還不夠長嗎？我心想，為什麼還要繼續走？）但是，當我獨自一人走在荒野裡，我能體會到一點點這些超級全程健行客到底在追求什麼。早期的阿帕拉契山徑全程健行客必定也有這種感覺：孤寂、未知、微微興奮。是冒險的感覺。

緬因州北部，晚秋。連陽光也給人一種陰暗的、冰冷銳利的感覺。山徑的這一段是八公里長的伐木道路，起起伏伏地穿過一叢叢木星色調的次生林。接下來幾天，伐木道路變成模糊的泥土小路，

然後變成一條河畔的曳船路，接著又變成泥土路。接下來除了一條直得不得了的腳踏車道、幾條滑雪道跟長達十二‧八公里的超現實路段之外，這條山徑變成美加邊界[3]；鋪設了路面，長驅直入加拿大。

越過國界之後，這條山徑變得更加古怪，從一座海島跳到另一座海島，大膽地展示它對接續的定義。往北走入紐芬蘭之後，山徑經常分成多條路線或是徹底消失，健行客必須靠地圖跟羅盤找路，例如我將在紐芬蘭的西海岸進入長滿塌克莫樹叢的路段。山徑的傳統定義是一條單一的、可行走的路。但是這個全新的、濕滑的、蔓生的、龐大的東西（它吞沒道路，越過海洋，偶爾還會消失），正在靜靜地重新定義山徑。

我不喜歡走馬路，所以每次碰到水泥路我就會搭便車。有時候得等一、兩個小時，但一定都會有車停下來載我。車子在又長又直的農業道路上疾馳，一個小時就走完步行好幾天的距離。我必須承認，這種感覺很神奇。但我很想念走路才能看見的風景。我望向擋風玻璃與副駕駛座的車窗外，在一連串的定格畫面與模糊的橫搖鏡頭裡看見緬因州的鄉間，那種所有汽車乘客都很熟悉的波粒二象性。我們經過楓糖漿商店、馬鈴薯農場、騎腳踏車的阿米希（Amish）男性，還有一間老舊的穀倉，

2 原註：SIA 是「Sentier International des Appalaches」的縮寫，因為魁北克是這條山徑的正式成員，而魁北克法律規定所有標示都必須以法語呈現。

3 原註：一位邊境巡邏警官告訴我，這條山徑被稱為「邊界遠景」（boundary vista）：寬度六公尺的長條形空地，構成兩國之間在地緣政治上的灰色地帶。我心想，這真是太貼切了，國際阿帕拉契山徑納入了一個純粹的國際空間。

它已被掏空而且扭曲成奇幻的狀態，卻依然矗立。

在馬路分岔出步道的地方，我會繼續走路。在上車與下車的過程中，我不得不發現在工業化的世界裡旅行有一種奇特的半自然、半人工的特質。到國外度假時，你或許都沒想地就使用了五、六種交通方式：走路、開車、飛行、火車或電車、渡輪，然後繼續走路。我在國際阿帕拉契山徑上慢慢注意到，有多少機械默默地支持我的生存。不只是我搭乘的汽車，還有鋪設馬路與腳踏車道的重型機具，我列印地圖的電腦，還有製造健行設備的工廠。我吃的食物先用機器煮熟、脫水和包裝，然後再用機器重新加水與烹調。晚上我睡在陌生人的房子裡（用機器建造、供暖，而且房子裡也擺滿小型機器），睡在木棚裡（建材用卡車或直升機運來），有一天晚上還直接睡在風力發電機白色的旋轉葉片底下。

最奇怪的是，深入思考之後，我發現這些科技對我來說極為正常，甚至自然。我們深深依賴科技，而且對這種依賴通常毫無意識，因此設計理論家兼工程師亞卓安‧貝揚（Adrian Bejan）說我們是「人類與機器物種」。

人類適應環境。我們適應環境的其中一種方式是創造新技術。當一種發明被廣為使用之後，就會成為土地的一部分，也成為另一個我們需要適應的特徵。於是我們創造出更多新技術來適應既有的技術。手機就是一個例子。手機不只適應人體構造與地球的物理限制，也適應基地台網路、衛星群、電動千斤頂的標準系統、各種類型的電腦，以及一套可追溯到十九世紀中的電話系統；這套電話系統靠銅線串連，而人類使用銅這種物質的歷史已長達七千年。

我們的新發明愈來愈多，一個疊著一個，每一個新發明都成為下一個的基礎，慢慢形成一種全新的地貌，一種科技地貌，就像一座建造在帝國遺跡上的城市。就算你抗拒重要的新技術，也會漸漸強烈地感受到它帶來的改變。反對技術創新的人無法適應現代社會。舉個例子，我曾經拒絕使用智慧手機非常多年，因為既沒必要又昂貴。後來朋友們開始傳影片或網站連結給我，可是我的掀蓋手機無法打開它們；我必須事先把地址跟路線查好，出門才不會迷路，但其他人可以用GPS在任何地方找路。到最後，一半是為了不要跟朋友太脫節，一半是為了不想迷路，我還是向智慧手機屈服了。

這個科技地貌也發展出新的價值觀，通常是舊的詞彙被賦予新的涵義：自動、數位、行動、無線、無摩擦、智慧，而新技術也會適應新的價值觀。你可以說，荒野的新定義直接源自工業主義的科技地貌，就像網路的新定義來自通訊的世界。隨著工業技術的誕生，我們不再把荒野視為缺乏農業的土地，而是不受技術影響的地方，因此荒野的形象從荒地轉變成了避風港。

現代人對荒野的主要認知在形成的過程中，與交通工具的技術是直接對立的。英國最重要的自然詩人威廉・華茲沃斯曾極力反對一條鐵路開進英格蘭北部的湖區，比現代環保運動足足早了一世紀。而在美國，奧爾多・李奧帕德與鮑勃・馬歇爾給荒野下的定義是，（引述馬歇爾的話）一個「絕無可能用機械工具進行運輸的地方」。班頓・麥凱也贊同這樣的定義。他的下半生致力於對抗「纜車公路」入侵阿帕拉契山脈。這三個人同心協力，加上另外幾個人的幫助，成立了荒野協會（Wilderness Society）。

大眾對健行的興趣之所以持久不衰，主因似乎是渴望在科技地貌中，找到一條前往某種自然基礎的捷徑。借用麥凱的話來說，就是看見藏在「機器影響」底下的「原始影響」。但諷刺的是，健行這種行為也仰賴技術。許多早期的健行客必須搭火車跟汽車才能抵達山區。現在的某些技術（例如手機或全地形越野車）被認為很討厭，但某些技術（濾水劑、露營爐和GPS定位器）卻能夠被接受。無論是哪種情況，技術都已滲入野外，幫助健行客前往新的地方，用新的方式移動，用新的前提思考，並且根據新的價值觀進行優化。

在技術的霓虹燈底下，荒野看起來很不一樣。傳統的保護荒野觀念認為，科技地貌是被剝奪了野性的地方。但是從技術的角度來看，荒野可能只是極簡的科技地貌，可讓人暫時逃離其他更華麗的科技地貌。從小看約翰・繆爾與愛德華・艾比（Edward Abbey）的書長大的讀者，可能會對這個定義不敢恭維。過去的我就是這樣。這是因為我們不喜歡把技術跟荒野混在一起，就算只是理論上也一樣。但是在國際阿帕拉契山徑上，我觀察到這個現象更細微的地方。大部分的山徑都試圖隱藏自己跟技術的密切關係，例如禁止機動車輛進入、避開馬路、掩飾人工建造的痕跡、用各種方式盡量模仿大自然的原貌。可是國際阿帕拉契山徑毫不隱藏，像一個滿口金牙的人咧著嘴微笑。

十

我沿著國際阿帕拉契山徑北行，飛到紐芬蘭之後繼續搭了幾趟便車。紐芬蘭的路段大部分都在

On Trails: An Exploration

282

位於西岸的四三○號公路上，當地一個有生意頭腦的旅遊協會給這條公路取了綽號，叫「維京小徑」（Viking Trail）。我從鹿湖出發，搭便車從一個小鎮前往下一個小鎮，不時在各地健行欣賞風景。（這種長途駕駛搭配短程健行的方式，就是這條山徑設計者原本的構想。全程健行客顯然不是他們的主要考量。）最後，我來到這條山徑的北端，一個叫做烏鴉頭（Crow Head）的地方。我在烏鴉頭走一條碎石步道，不到五公里就走到懸崖邊，俯瞰一片有冰山載浮載沉的汪洋大海。我沒有看到標註山徑盡頭的標示。後來我才知道其實是有標示的，只是被海風吹到褪色了。我在懸崖上待了很久，試著想像如果從喬治亞州一路步行到這裡肯定很有成就感。

我毫無成就感，連間接的成就感也沒有。只有一種罪惡感或失落感。我是搭便車過來的，沒有在全程健行的過程中跟這裡的土地慢慢建立關係。搭便車太方便，也太快。

不過，搭便車有個好處：這是認識當地人的好方法。擠在小小的車子裡，眼睛盯著前方的路，駕駛與乘客之間自然而然交談起來。所有尷尬、懷疑、擔心被謀殺的恐懼，都在很短的時間內消失無蹤，取而代之的是某種親切感，就像第二次約會一樣。我在紐芬蘭搭過漁夫、礦工、木工的便車，還有一次上了一輛運送資源回收垃圾的十八輪聯結車，車頭的格柵上鎖著一對沾有血跡的麋鹿角（司機告訴我，他平均一年會不小心撞死二十頭麋鹿）。一般來說，是搭便車的人要給車主一些好處，但是我遇到的司機都非常慷慨，反倒總會主動提供我啤酒或毒品，我覺得很棒。他們要求的回報，只是有人可以聊聊天。

在聊天的過程中，我問了每一個司機是否聽過國際阿帕拉契山徑，也就是他們此刻正在使用、

未來將延伸到摩洛哥的這條山徑。他們全都沒聽過。有幾個司機說，他們注意到公路旁偶爾會有形容枯槁的男性和女性背著背包、拿著「滑雪杖」走路，但是他們都不知道這些人要去哪裡，或為什麼出現在這裡。山徑的這幾個路段距離很長，司機跟全程健行客的路線在此重疊，但彼此的地貌卻距離遙遠：一個慢，一個快。迪克‧安德森是在公路上駕車時想出國際阿帕拉契山徑這主意，這實在有點奇怪，卻也意外地非常合理。我後來才知道，山徑與公路的關係就像商神杖（caduceus）上的兩條蛇一樣，互相對立卻又緊密糾纏在一起。[4]

<div align="center">＋</div>

知道美國目前的州際公路系統是由（阿帕拉契山徑的創立者）班頓‧麥凱率先想出來的，多數人都會很驚訝。一九三一年，麥凱（和林務官朋友路易斯‧芒福德〔Lewis Mumford〕）提出他稱之為「不進城公路」的構想，解決高車速與市中心街道的塞車問題。麥凱認為問題的核心在於，現代道路網是從古代步道慢慢演化而成，步道先變成騎馬道，再變成馬車道。汽車是截然不同的技術，能力與限制都不一樣，所以需要為汽車量身打造一套全新的系統。他認為汽車應該擁有能夠發揮最高車速的專屬空間，就像火車一樣。

多虧了「聯邦資助公路法」（Federal-Aid Highway Act of 1956），主要的公路大多繞過城市邊緣，而且路旁不是成排的俗氣商店（麥凱口中的「公路貧民窟」），而是成排的樹木。汽車跑得更快，城鎮

<div align="right">On Trails: An Exploration</div>

變得更安靜，文明世界的路線圖依照一種全新的運輸方式改頭換貌。公路上的汽車速度比馬快，也比火車更有彈性，非常適合像戰後的美國這樣一個正在擴張、充滿機動性與注重個人主義的國家。儘管有愈來愈多人察覺到汽車的缺點，例如缺乏效率、汙染與車禍致命，汽車依然是美國人的主要運輸方式，部分原因是美國地貌裡的其他發展都以汽車為中心。

雖然現代州際公路是近代產物，但是公路本身已有數千年的歷史。當最早的步道拓寬成道路之後，下一步自然是如何加快移動速度。通常需要以人工的方式把路面變硬，還得讓路面高於周邊的土地以便排水（所以英語的公路直譯為「高路」〔highway〕）。不同於山徑，建造公路需要耗費大量人力，因此只有當統治者能夠編列足夠的勞動力（通常是奴隸與士兵），才有辦法建造公路。於是，早期的公路成為大型帝國的觸手。公路主要傳遞三種東西：皇家資訊、皇家士兵與皇室要人。在帝王時代的中國，「馳道」上的泥土經過仔細壓實，兩旁是成蔭的常綠樹木，路面是平坦的石板，車轍的寬度與帝王馬車的軸距完全相同。在三線道的馳道上，中央車道是帝王家族的專屬車道。羅馬帝國的「公共道路」（via publicae）設有里程碑，時時提醒路人羅馬帝國（以及它的影響力）距離自己有多遠。每當亞述人征服一個新地區，就會建造新的道路加速軍事調度，讓軍隊平定當地的反抗行動。馬雅人也一樣。初來乍到的印加帝王有時會徵召工人鋪設新道路，就算本來就有可使用的道路也一樣，目的是為了彰顯自己對領土的掌控權。

4 譯註：希臘神話中商神拿的手杖，是商業與國際貿易的象徵。

在殖民時期的美國，道路系統的演化反映出美國本身的演化。起初，歐洲屯墾區缺乏治理，只有簡陋的道路。隨著時間，屯墾區累積了足夠的居民數量，政府就會把它納入治理範圍，除了提供法律保障，也開始徵稅。稅制的設計也以建造更多道路為目標。在一七四〇年代的北卡羅來納州，每一個男性納稅義務人每年都必須參與道路施工十二天；富人若不想盡築路義務，可花錢請人代勞。欠稅的人也可以參與更多道路施工來彌補欠稅。

道路網必須在便捷與連結人口中心之間取得平衡，因此經常為了滿足大型城鎮的需求，而捨棄最不費力的路線。地理學家稱這種現象為「人口重心」（population gravity）。不過，更恰當的名稱應該是「資本重心」（capital gravity），因為靠稅金建造的道路所服務的對象，就是稅金最大的來源。在殖民時期常見的情況是，每一條國有道路都至少會經過一棟豪宅，因為豪宅的主人有能力說服政府在他們家前面蓋一條路。後來這種情況依然存在，只是服務對象不再是豪宅，而是企業利益。阿拉斯加的達爾頓公路（Dalton Highway）就是一例，一九七四年這條公路由石油公司建造，在政府的工程師與經費的協助下，只花了五個月就完工，通往普魯德荷灣（Prudhoe Bay）油田，為阿拉斯加輸油管服務。

「無論何時，看道路通往何方就能知道權力位在何處，」湯姆‧麥格努森（Tom Magnuson）說，他是殖民時期道路網的歷史專家。當時我們正在北卡羅來納州的希爾斯波羅附近開車，他為我指出附近樹林裡殖民道路遺跡。麥格努森說，我們之所以還能夠找到這些廢棄道路，原因有點違反直覺：一百年前的公共道路數量比現在更多。「這是因為車輛變重了，」他說，「我們運輸更重的貨物，

On Trails: An Exploration

所以路面必須做得更好，花費也更高。路的成本變高，數量就會變少。」例如，他說，現在所有的卡車都走同一條路從羅利（Raleigh）到亞特蘭大：八十五號州際公路。走其他的路又慢又貴。但是在一九五〇年，卡車差不多有十二條路線可以選擇。再往前推五十年，數量約是兩倍。

公路進入文明世界的結構，成為地貌的一部分，也成為人類必須適應的東西。為了服務使用公路的人，商業活動或甚至一整個城鎮（過去叫「公路城鎮」[pike town]）如雨後春筍般湧現。麥格努森發現光是在北卡羅來納州，就有十三個村子因為沒有公路經過而徹底消失。有些城鎮，例如廷伯萊克（Timberlake），則是遷移到更接近幹道的地方，把廢棄的房舍留在原地。每當有固定的結構成為生活中不可或缺的一部分，都會出現相同的現象：就算這個結構是為了服務人類而建造，最後反而是我們必須改變自己的行為來適應它。

對步行者來說，現代公路系統的霸道在於，它們是迎合汽車技術而誕生。因為汽車很難在高速的情況下轉彎，所以公路必須盡量維持直線，甚至不惜為此炸山開通隧道。因為高速駕駛比行走危險許多，所以公路當然需要制定法規與罰則，包括施工規定、速限與地球上最可怕的生物：交通警察。超速的車輛不管撞到什麼都足以致命，因此在公路上行走的人類跟動物都受到排擠，也面臨危險。

公路就這樣創造出一個全新的、高度技術化的移動空間。這個空間針對「人類與機器物種」進行優化，對人體本身反而適應不良，儘管它完整表現出人類的深層渴望：走得更遠、更快，用過去辦不到的方式建立連結。

把健行步道的路線放在一條公路上，似乎是非常違反直覺的決定。其實，這樣的決定相當常見。在汽車把健行客逼入山區之前，馬路是行人跟車輛共享的空間。事實上，對十九世紀末的美國人來說，在馬路上散步是一種熱門消遣。這種喜好後來成為阿帕拉契山徑的催生關鍵，就像現在的國際阿帕拉契山徑一樣，阿帕拉契山徑原本也涵蓋許多（泥土）道路。這個戰術的基本概念一目瞭然：為了爭取聯邦經費，想要修築一條長程步道，最好先創造一條適合步行的路線來吸引關注。當這條步道變得家喻戶曉之後，經費自然源源流入，這時再來思考如何把它一哩一哩地從馬路引導到荒野。「以緬因州為例，那裡的阿帕拉契山徑原本涵蓋大量的伐木道路，」阿帕拉契山徑管理局的前局長戴夫‧斯塔澤爾（Dave Startzell）告訴我，「後來我們設法重新安置許多路段。不過這是一個橫跨三十幾年、成本超過兩億美元、徵收了三千多筆土地的計畫。」

但是，這過程會碰到一個既定的進退兩難局面。山徑需要錢才能遷移到遠離馬路的地方。為了募款，他們必須吸引健行客（與媒體報導），才能證明大眾想要這條山徑。可是大部分的健行客都不喜歡走在馬路上。任何一種新技術的發明與採納，都會面臨類似的邏輯困境。以公路來說，如果某個地區的居民全員投入（無論是金錢或勞力），很快就能完成一條新公路；不過，在公路完工、人們開始利用這條公路之前，你很難證明這條公路確實有必要或有幫助。因此，雖然現在的國際阿帕拉契山徑又醜又難走，但是在這條山徑上健行的每一個人，都在貫徹一種類似信念的東西。他們正在走出一條真正的山徑。

從加拿大回美國之後，我找到另外兩位全程健行客，一位是華倫‧雷寧哲（Warren Renninger），

另一位是斯特林・柯曼（Sterling Coleman）。二〇一二年，他們沿著國際阿帕拉契山徑，從佛羅里達南端一路走到紐芬蘭北端（全程約八千公里）。柯曼告訴我，他很喜歡在馬路上認識當地人的過程，他們經常給他食物，有一次還碰到一群男孩追過來請他簽名。但整體而言，他認為那是一次充滿疏離感的經驗。兩個人都說，漫長又筆直的馬路使他們產生幻覺。雷寧哲說如果再走一次，他會帶一輛腳踏車快轉這些路段。柯曼說，因為有很多路段尚未完成，他愈走愈覺得山徑已經消失在眼前。

「我覺得自己好像不是走在山徑上，」他說，「有一張紙規定我必須走這裡、走那裡，感覺有點霸道……」

〒

我原本的想法因為來到冰島而慢慢瓦解。二〇一二年春天，迪克・安德森告訴我，國際阿帕拉契山徑將舉辦首次海外大會，地點在雷克雅維克。這個活動深具歷史意義，目的是把這個組織四散各地的分會團結起來。他熱情地邀我參加，所以我用剩下的補助款買了一張機票。

我飛到雷克雅維克的時候已是半夜，天空是淡淡的橘色。時間是六月底，靠近夏至，每天只有三小時的黑夜。我睡得很不安穩，隔天下午兩點起床時，已經遲到了。我用帶硫磺味的水匆忙刷牙洗臉，然後急忙前往美國大使館，他們為國際阿帕拉契山徑委員會舉辦了一場接待會。

大使官邸裡灑滿永晝的陽光。灰髮的男士們與短髮的女士們手裡端著冰水和吃剩的小點心。我

跟安德森打招呼，他穿著棕色燈心絨西裝外套，還打了領帶。唐·哈德遜介紹我認識國際阿帕拉契山徑的主席保羅·威列佐（Paul Wylezol），他來自紐芬蘭，膚色蒼白，深色的凱薩式短髮。威列佐散發一種嚴肅又陰沉的氣息，不知道為什麼，他老說這條山徑是一個「品牌」。他說這條山徑的路線與既有的山徑重疊不能算是「品牌重塑」，就像愛爾蘭的阿爾斯特步道（Ulster Way）那樣，而是「另一種層次的建立」（我還聽到他用麥當勞來比擬這條山徑）。威列佐利用閒暇時間苦心撰寫一大部演繹邏輯專書，他希望有朝一日能把這部作品變成一個浩瀚的、非線性的超連結電子檔案，而不是紙本的出版品。我一直很好奇，這條山徑的後現代特色是從哪裡來的，肯定不是安德森這個七十幾歲、熱愛森林的緬因州人。碰到威列佐之後，我終於知道答案。

威列佐來冰島之前，先去了格陵蘭。他語氣堅定地告訴我，那裡跟山徑的其他路段都大不相同。因為沒有具體的山徑，所以健行客必須攜帶地圖、羅盤以及（最好有）GPS裝置。因為會碰到很寬的結冰河道，所以他們建議健行客帶一個小型充氣筏與一支伸縮船槳。因為那裡有北極熊，所以他們也鼓勵健行客帶一支步槍。

那年夏天，格陵蘭分會的主任瑞尼·克利斯廷森（René Kristensen）帶著五名格陵蘭原住民男孩，飛到緬因州查看山徑的起點。這趟旅程充分體現安德森想要鼓勵的跨文化互動。雖然他們腳下的岩石跟家鄉的差不多，但是兩地的動物和植物截然不同。克利斯廷森說，只有一個地方看起來很熟悉：卡塔丁山光突突的山頂。有天夜裡下了一場短暫的大雷雨，這群看極光跟看雲一樣稀鬆平常的男孩，居然看雷雨看到著迷。（「我在格陵蘭北部住了十二年，從來沒看過閃電，」克利斯廷森說，「他

On Trails: An Exploration

們不知道閃電是什麼。」

我坐在大使官邸外的沙發上，旁邊坐著地質學家瓦特‧安德森。我問他冰島跟阿帕拉契山脈在地質上的關係。「喔，冰島沒有阿帕拉契山脈的石頭，」他聳了聳肩膀說，「所以，加入冰島是有點刻意。不過山徑之所以經過冰島，是因為冰島位在大西洋中央裂谷上，也就是兩個板塊裂開的地方。這個裂谷扮演連結的角色，在地質上也算是同為一體。」

幾天後，委員會的成員一同驅車前往裂谷。我們在辛格維利爾國家公園（Thingvellir National Park）走下觀光巴士，眼前的土地上連一棵樹也沒有。綠油油的草地上聳立著成排的陡峭岩石，平坦的岩石頂部灑滿糖果般的綠色。陽光躲在一朵雲後面，我們微微感受到冬天的黑暗。

公園管理員奧拉夫‧歐恩‧哈洛森（Ólafur Örn Haraldsson）用簡短的介紹歡迎我們。他告訴我們，冰島誕生於分裂。歐亞板塊與北美洲板塊裂開之後，熔岩湧入海洋，形成海底山脈。有一個地方的活火山特別活躍，持續噴發堆疊，在水柱裡增長了幾萬英呎，直到黑色的熔岩冒著煙衝出海面。冰島這個國家，就是建立在這座山峰的最高處。

哈洛森說，過去一萬年來，兩個大陸板塊以每年幾釐米的速度持續分裂，所以才形成了底下的裂谷。我們沿著碎石步道走下裂谷，愈往下走，雜亂的石堆牆就變得愈寬。穿著藍色防雨夾克的迪克‧安德森頭髮已灰白，卻像個孩子般既驚訝又興奮。

「天啊，唐，」他指著一隻有橘色大鳥喙的鳥說，「那是什麼動物？太奇特了。」

「是蠣鴴，」哈德遜說。

「哇，」安德森說，「這裡居然有蠣鴴？」

我們慢慢走進裂谷，他指著一片岩壁間瓦特‧安德森，「這些都是熔岩？」

「沒錯，」瓦特說。

「但有些地方顏色不一樣……」

「喔，那些是鳥屎。」

抵達裂谷底部之後我們拍了一張大合照，手牽著手接起裂谷的兩端。這張照片象徵的意義很明確：威列佐告訴大家，雖然大西洋把我們分開，但現在「國際阿帕拉契山徑使我們再度團聚」。

這種情感也是前一天召開的海外大會的共同主軸，開會地點在冰島旅遊協會的會議室。海外大會歷時六小時，有來自世界各地的委員發表報告，投影機輪流播放著世界各地的照片和影片，包括緬因州、新布蘭茲維、紐芬蘭、冰島、挪威、瑞典、丹麥、英格蘭、蘇格蘭、北愛爾蘭、愛爾蘭跟西班牙。當唐‧哈德遜站起來發言時，他指出阿帕拉契山徑的原始目標之一，是把志同道合的人凝聚在一起。「今天，」班頓‧麥凱必定在天堂的某座山頂上微笑。」

大家都報告得很順利，不過進行到後來，開始有人試著提出反對意見。一位來自丹麥的女士率先提出疑問：在法語不是官方語言的國家，能否拿掉健行記號「IAT／SIA」裡的法語縮寫「SIA」？這個記號將來有沒有可能變得……簡單一點？」她問道。

威列佐說，這個標誌加入法語是為了滿足魁北克的要求，但是在法國跟西班牙也同樣適用（西班牙語的「s」可以代表「sendero」〔步道〕）。「人們不一定了解為什麼要加入法語，」他說，「但任

On Trails: An Exploration

292

何標誌都是這樣，比如說賓士或其他品牌，這只是一種形像。」

這個標誌是唐・哈德遜十年前在他家的餐桌上想出來的，但是他對這個標誌反而沒有那麼堅持。「這些東西都是暫時的，隨時可以改變，尤其是從地質時間來考量的話，」他說。

最後，大家大致同意，山徑俱樂部可以自己決定要在健行記號上放哪三個字母，只要維持統一的形狀與顏色就行了。

一位來自法羅群島（Faroe Islands）的女士說，她擔心健行客會在法羅群島迷路，因為那裡的山徑是用石堆做記號，而且向來僅靠傳統知識辨認方向。大家簡短地大略討論了一下如何把GPS與QR碼等技術使用在山徑上。接著，阿帕拉契山徑管理局的前局長斯塔澤爾舉手提問，他想知道在決定一條山徑與阿帕拉契山脈的地質關係時，有沒有可遵循的原則。「比如說，有人提議納入一條位在巴塞隆納的山徑，我相信這樣的山徑跟阿帕拉契山脈八竿子打不著，我們的態度是『太棒了，但是這不符合我們的目標』？還是來者不拒，全盤接受呢？」

威列佐的回答是，「盡可能」在地質上接近阿帕拉契山脈。但也會碰到不可行的情況。例如，格陵蘭的東岸屬於阿帕拉契山脈，可是東岸的地形難以進入與探索，所以選擇納入西岸的山徑。「照理說，我們也可以納入西薩哈拉的山徑，」威列佐說，「但我不認為目前有人可以毫髮無傷地走完那裡的山徑。所以我們必須維持彈性。」

然後，威列佐問大家對山徑的連續性有什麼意見。在開放討論之前，他先說了自己的看法。他的立場很明確：連續性沒有必要。他指出他在紐芬蘭維護的路段並不是一條山徑，而是一條「路

線」。威列佐請大家記住「全程健行客雖然是健行界的搖滾巨星，但他們代表的是一種象徵意義，整體而言人數非常非常少」。多數健行客只會走其中幾個路段，（了不起）走一、兩個星期。對他們來說，連續性沒那麼重要。在英國的某些地方，山徑會分出好幾條分支，通往英格蘭、蘇格蘭與愛爾蘭風景最優美的地方。「我們沒有必要為了堅持理論上的連續性，而放棄這一點，」他說。

唐．哈德遜再次強調，這條山徑的主要精神是連結性，而不是連續性。不過，他也承認，陌生人通常無法一下子理解這個觀念。當山徑延伸到紐芬蘭時，有人對他說：「從美國走不到紐芬蘭。那裡怎麼能納入國際阿帕拉契山徑呢？」他的答案是：「只要我們可以告訴大家如何在這個山徑網裡移動」，這條山徑就是完整的。

一位來自愛爾蘭的女士興奮地說，或許這條山徑可以改名叫國際阿帕拉契山徑網。哈德遜說，一開始他們考慮過用複數的「International Appalachian Trails」來命名。「我也不知道最後為什麼沒用複數，」他說。

最後，威列佐問與會人士中是否有人認為應該嚴格遵守連續性。

沒有人這麼認為。

＋

其實，國際阿帕拉契山徑可說源自和體現某一個非常近期的發明，也就是由電纜與編碼建構的

On Trails: An Exploration

一個全球網狀組織：網際網路。網際網路的語言和精神（一個分散的網路組成的網路，目的是把距離遙遠但志同道合的人連結在一起），深深影響（和刺激）山徑委員會的每一次討論。

網際網路從萌芽階段開始，就一直是山徑（與後來的道路）功能的延伸：把訊息快速傳到遠方。

十九世紀之前，道路與步道在多數國家都是主要的訊息傳遞管道。「在以肌肉為動力的年代，人類會盡量住得離道路近一點，因為那就是他們的網際網路。每一則資訊都來自那條路。」電報出現之後，路的雙重功能（運輸物質和傳遞訊息）就此分道揚鑣。物質繼續靠道路與鐵路運輸（還有水路跟空中航道），資訊則是經由電線傳遞，這樣速度比較快。電線網也跟道路網一樣，為它們傳遞的訊息創造了新結構。我們在前幾章已討論過，連黏菌這樣簡單的生物，也會利用痕跡儲存和組織訊息（食物在這裡；食物不在那裡）；世界各地的人類原始部落都一直在利用步道來理解土地，塑造他們的故事（首先這裡發生了這件事，後來那裡發生了那件事），以及把有特殊意義的地方（醫療、心靈、歷史）連結在一起。千年來，人類一直在尋求用更好的方式來傳遞、儲存、分類與處理資訊，電腦與網際網路的發明是目前的最新突破。

一九四五年，著名工程師范內瓦・布希（Vannevar Bush）預言了現代電腦網路的誕生。同年夏天，他在《亞特蘭大月刊》（*The Atlanta Monthly*）發表了一篇論文，文中提出一種想像的機器叫做「記憶索引」（memex，就是記憶〔memory〕＋索引〔index〕）。這種機器由一張書桌、兩台螢幕與刻印在微縮膠片上的大量文件組成，當然還要加上許多當時尚未發明的新技術，例如觸控螢幕與字型變更。理論

上，布希寫道，記憶索引的使用者可以一邊捲動連結在一起的文件，一邊插入自己的新連結、評論

與編輯。七十年後再回頭看這篇論文，他描述的裝置正像蒸氣龐克版的維基百科條目⁵。

身為研究型科學家，布希清楚知道人類文化製造的文件正在無止盡地累積。雖然他想把超文

件怪在科學頭上，但其實從書寫發明之後，這個問題就一直在惡化。書寫的技術幫助人類儲存資訊，

使我們不再仰賴口述故事和以土地為基礎的記憶方式。這種轉變的優點，塞閣亞和他的切羅基同胞

都知道，是資訊不會隨著作者死去，而且可以輕鬆傳遞。至於它的缺點（除了遠離土地），是文件

的累積快速到根本沒人能看完。對資訊超載的恐懼，至少從古羅馬時代就已存在。隨著印刷技術出

現，書寫資訊累積得更加快速，於是文藝復興時期的學者發明了索引與目錄等結構來整理文件。即

使是在當時，學者就已渴望把文件串連成新形式。十八世紀出現過一台記憶索引的祖先，叫做「筆

記櫃」（note closet），它的構造是將文件切成紙條後貼在小木片上，木片掛在不同標題的鉤子上──

這是可靈活存取的資訊。

在微縮膠卷剛出現的年代，布希就發現資訊可以大幅濃縮與重新整理，把《大英百科全書》「縮

小到一個火柴盒大小」（在數位技術出現之前，布希不可能知道多虧有微縮膠片，《大英百科全書》

很快就會縮小到針頭般大小）。不過，放滿一百萬本迷你書的書桌，並沒有解決資訊超載的問題，

反而使資訊超載更加嚴重。為了解決這個問題，布希想到的方法是把文件綁在一起，形成「聯想路

徑」（associative trails）。大致而言，這項任務會交付給吃苦耐勞的人，「喜歡在龐大的共同紀錄裡建立

有用的路徑」。這些「開路人」必須在大量資訊裡跋涉，根據主題連結各項資訊，然後像指南一樣

On Trails: An Exploration

分享路徑。

他舉了以下例子：

假如記憶索引的主人對弓箭的起源與特性有興趣。他正在研究十字軍東征的前哨戰裡，土耳其短弓為什麼明顯地比英格蘭長弓更加優異。他的記憶索引裡有幾十筆相關的書籍和文章。首先，他查詢百科全書，找到一篇有趣但簡略的文章，他把這片文章投射在螢幕上。接著，他在歷史書籍裡找到另一筆相關資料，所以他把這兩筆資料綁在一起。就這樣，他慢慢建立起一條由多筆資料組成的路徑。偶爾他也會插入自己的評論，他會把自己的評論放到路徑裡，或是把它跟書籍放在通往特定資訊的另一條路徑裡。當他發現材料的彈性顯然與弓的好壞息息相關時，他另闢一條路徑，查詢跟彈性與物理常數表有關的書籍。他插入自己用普通字體寫的一篇分析。

他在他擁有的材料迷宮裡，以自己的興趣為主題開闢出一條路徑。

在這個情境裡，布希想像這位學者後來跟朋友聊天時，朋友提到有些[5]人對創新感到抗拒。學者想起英格蘭弓箭手不肯使用土耳其弓的例子，於是他找出這條路徑，複製之後交給朋友，「可直接

5 譯註：steampunk，一種以十九世紀英國維多利亞時代或美國西部拓荒時代、未來或架空年代為背景的科幻文類，描述一個以蒸汽為主要動力的世界。

連上這個主題較廣泛的路徑」。

布希最重要的洞察，是他發現電腦必須配合人腦演化。當時組織資訊的主要方式（無論是檔案櫃或圖書館），是嚴格的分類與等級制度。例如，如果要尋找阿根廷作家波赫士（Borges）的短篇故事集《虛構集》（Ficciones），你必須先去圖書館，走到文學區，找到作者的姓氏第一個字母是「B」的那一排，以此類推。「找到一筆資料之後，〔為了找到下一筆〕你必須離開系統，然後另外進入一條新路徑，」布希寫道，「人腦不是這樣運作的。」布希認為，思想不會分門別類，而是藉由「聯想的路徑」相接在一起。一九四五年，這已是大眾有點熟悉的觀念，最有名的相關書籍是威廉·詹姆斯（William James）的《心理學原理》（The Principles of Psychology），他在書中介紹了「意識流」的概念。

布希相信，藉由聯想把書面文件的語料庫連結在一起，能幫助人腦充分利用書寫的強項（人腦的弱項）：永恆的記憶。「這台個人機器，」他寫道，將會帶來「新的遺傳形式，不只是基因的遺傳，也是個人思考過程的遺傳。父親一邊思考一邊走出來的路徑將由兒子繼承，經過與同儕交流，去蕪存菁之後再傳給下一代。」研究過程的每一個步驟，兒子會選擇有成效的路徑，上面還有父親的評註。他相信隨著時間，意識流最終可以被停住、擷取，然後流傳後世。

布希的論文對後世的電腦工程師影響甚鉅，包括個人電腦的先驅道格拉斯·恩格爾巴特（Douglas Engelbart）與超文本的發明人泰德·尼爾森（Ted Nelson）。接下來的幾十年內，有兩種平行且大致上各自獨立的技術興起：個人電腦與網際網路。這兩條路徑，與提姆·伯納斯—李（Tim Berners-Lee）發明的全球資訊網（World Wide Web）和超文件標示語言（HyperText Markup Language）的發

明匯聚在一起。這場結合，讓世界各地的人能夠透過個人電腦形成的網路聚合體，傳遞和分享資訊，建構一個伯納斯—李所說的「單一資訊空間」。文件原本是陳舊的技術，現在展開變成超文件：文件透過超連結串成路徑；路徑萌生出旁支路徑，繞回起點；一個文件網路就此形成。傳記作家華特・艾薩克森（Walter Isaacson）把這項歷史性的突破，形容為布希的記憶索引的「全球版」。

伯納斯—李和布希一樣，也相信文件應該具有可塑性，讀者可以視需要編輯與改良它們。但是，當第一批成功的瀏覽器紛問世時（例如 Mosaic），伯納斯—李失望地發現，它們都使用固定的文字列搭配閃亮的圖片，比較像是雜誌的折頁而不是黑板。也就是說，比較像公路，不像山徑。

在那之後，網際網路已滋長蔓延，擴散到全球，進入每一個人的家裡、口袋裡，以及幾乎必然會發生的，我們的大腦裡。目前全球的網頁總數量約有五百億，如果集中起來做成一本實體書，高度會是卡塔丁山的兩倍。

近年來，人們漸漸發現，網際網路原本是用來管理資訊超載的工具，如今卻使資訊超載變得更嚴重。一條山徑可降低複雜度，讓行走變得輕鬆。把一千條山徑串在一起，你面前會忽然出現一座迷宮，需要嚮導帶路。因此，網際網路也是一個路徑形成的巨大網路，大到它也成了一片荒野。

「一片尚未勘測、近乎狂野的領域，真的會讓人迷失方向，」凱文・凱利寫道，「它的界線是未知的、不可知的，它的謎團多到數不清。糾纏的想法、連結、文件與圖片宛如荊棘，建構出一個如茂密叢林般的異地。」

最初只有混沌，一片空白。然後生出了意義：第一條路，然後是下一條。路生出分支，交織

成網，直到密度與複雜度再次陷入（不完全一樣的）混沌。於是輪盤倒轉。班頓‧麥凱的形容簡潔有力，他寫道：「人類砍光了叢林，再用一個迷宮取而代之。」在這個迷宮裡，出現了階級更高的開路原則：指南、路標、地圖；它們彼此之間息息相關，因此需要階級更高的指南、地圖指南的指南、地圖指南的指南等等（乍看之下，這個想法似乎有些荒謬，但是我最近剛好看到一篇醫學文章，標題是〈指南的指南：美國醫學會永久性損傷評估指南的評估者資源演算法〉〔Guide to the Guides: Evaluator's Resource Algorithm to the AMA Guides to the Evaluation of Permanent, Fifth Ed.〕）。隨著開闢道路的等級漸次上升，人類獲得了知識，世界也變成一個行動更自如的地方，但是新路必須標示，才能把舊路形成的廣闊荒野簡化成人類可以管理的目標。

於是我發現，國際阿帕拉契山徑就是這樣的一條路：它在既有的運輸網之上，提供了階級更高的指導原則（而既有的運輸網也是建立在更古老的步道網之上）。但是像這樣造訪每一個地方、連結每一個人的渴望，也使這條山徑有可能蔓生成為另一個網路、另一片荒野。

＋

雷克雅維克的議程上，最後一個報告人是我，我的名字旁邊印著「摩洛哥」。我走上講台，一邊輪播我偵測山徑盡頭的過程中拍攝的照片，一邊試著降低觀眾的期待。委員們期待看見駱駝跟沙漠，威列佐在會議過程中提了至少兩次，但是我的照片大多是布滿岩石的山丘、橄欖樹園、舊電視

On Trails: An Exploration

機，以及狗很多的平坦紅色原野。

很多個月以前，我在波特蘭間迪克・安德森這條山徑的盡頭在哪裡。他告訴我，他們決定把終點設在外亞特拉斯山脈（Anti-Atlas Mountains）裡一個叫做塔魯丹特（Taroudant）的地方。他把「塔魯丹特」這個地名說得很慢，彷彿它帶有某種異國魔力。他說有位和平工作團的前志工，勘測了一條從馬拉喀什走到塔魯丹特的路線。我寫信給這位志工，他告訴我安德森搞錯了。山徑的最後一段尚未勘測。如果我想看山徑的盡頭是什麼樣子，我有兩個選擇。我可以等別人去勘測，然後透過他的眼睛寫下二手觀察（用我平常幽靈般的手法）；我也可以親自去現場勘測。

我寫信告訴安德森，我應該可以在春天結束之前，把塔魯丹特的健行路線勘測出來。

一開始，我想像自己先抵達摩洛哥，然後手裡拿著地圖從馬拉喀什出發，在沙漠中探索出一條通往塔魯丹特的路線。可是，我很快就知道這個計畫只是幻想。馬拉喀什與塔魯丹特之間不是荒漠，而是位在山坡上的農田、牧地與村莊。我幾乎不會說法語，也完全不會說當地的巴巴里語，所以沒辦法跟大部分的當地人交談（只有百分之十五的摩洛哥人會說英語，偏遠山區的比例更低）。我買到的塔魯丹特地形圖是俄國軍方繪製的，圖上有幾百條虛線標示的細長山徑，交織成網，一看就很容易迷路。我知道我需要嚮導，在安德森的協助下，我僱用了一位當地嚮導，她叫拉蒂法・阿塞洛夫（Latifa Asselouf）。她保證會把一切安排妥當，包括食宿。

我抵達馬拉喀什機場時，拿著名牌的司機正在等我。他什麼都沒說，直接把手機遞給我。電話的另一頭是阿塞洛夫。

「喂？羅伯特嗎？我是拉蒂法。司機會把你送來我家。」

「太好了，」我說，「謝謝。」

她掛了電話。

為了表現友好，我試著問司機他叫什麼名字。

「我不會說英語，」他不好意思地用法語告訴我。

「好，」我用彆腳的法語試著登場。

他把手機拿給我，拉蒂法再度登場。

「喂？羅伯特？司機不會說英語。」

「好，謝謝。」我說。

他的車是一輛破舊的白色賓士。我們的車緩緩穿過馬拉喀什這座粉紅色的城市，我觀察車窗外的景色⋯馬車拉著成袋的穀物，一群山羊分流包圍我們的車，兩名女性共乘一輛機車，中間還夾著一個孩子。我突然發現，我只注意那些貌似代表「摩洛哥」的事情，而不是這裡跟美國的相似之處：耀眼的廣告，山谷上空彎彎繞繞的電線，擠滿汽車的馬路，基地台的紅白高塔像退役的火箭枯骨。

我們進入艾米茲米茲鎮（Amizmiz）的時候，空氣漸漸涼爽。阿塞洛夫站在家門口迎接我，臉上掛著大大的笑容，手裡拿著擦碗盤的抹布擦手。她的身材像個健行客，苗條而且四肢細長。跟她的鄰居比起來，她的膚色明顯較深，因為她的祖先來自撒哈拉。她的「蓬頭亂髮」（她自己說的）用一條淺紫色頭巾綁在後面。

她帶我走進她家客廳，然後端上一個裝滿燉羊肉與洋李乾的塔吉陶鍋。一個身穿紅色防風夾克、頭戴一頂黑色小毛線帽的男子走了進來，在我身旁坐下。他跟我握手打招呼。他的臉很瘦，鼻子高挺，留著黑色的小鬍子。阿塞洛夫告訴我，他叫做穆罕默德・艾特・哈姆（Mohamed Ait Hammou）。我們雇用他當尋路人，阿塞洛夫負責後勤補給、住宿，以及回答我無窮無盡的問題。哈姆不會說英語，所以阿塞洛夫在廚房裡忙碌時，我們兩個只能安靜吃飯。

午餐結束後，我們把行李放上一輛小巴士，開車前往車程一小時的小鎮。阿塞洛夫為我介紹梯田山坡上的各種植物：灰色的胡桃樹叢與粉紅色的桃花，薄荷、百里香和鬱金香的花園。建物都用平坦的石塊築牆，像麵包店櫥窗裡堆疊的土司麵包，是一種舒適的雜亂。遠遠望去看不到村莊的蹤影，它們跟岩石山坡融為一體，除了白色的清真寺，或是偶爾會有一棟比較新的、漆成馬拉喀什粉紅色的水泥房屋。當地的男人與男孩穿深色或棕色長袍（djellaba），這種長袍有尖尖的帽子，穿起來挺像方濟會的僧侶。

不同於美國和大部分歐洲國家，這裡的道路大多是由志工合力修築的。幾個村子攜手合作，一起建造與維護道路。幾天後，我們會遇到八名男子微笑著建造一道框式牆，鞏固連接兩個村子的道路。

第九個人蹲在附近的一個火堆旁煮茶。

小巴士停下，阿塞洛夫揮手要我們下車。我們拿下放在車頂的背包，開始在那條路上步行。天氣很冷，天色漸漸變暗。我們走了大概一個小時。阿塞洛夫在距離最近的村子裡四處詢問，看看是否有人願意（以合理價格）提供晚餐，並且讓我們在他們家的地上睡一夜。接下來一週的每一天都

是如此。那天晚上，我們睡在一棟小屋裡，這棟小屋俯視一個巨大的、雲霧繚繞的山谷。晚餐前，男士們聚在客廳裡看電視，大家共用一條毯子蓋在腿上。

新聞女主播穿著黑色上衣，黑色捲髮垂在肩上，交握的雙手放在桌上，背景是閃動的電子圖表。也就是說，她跟美國任何一個頻道的主播都很像，差別是我聽不懂她在說什麼。我穿著健行服裝坐在這裡，用手勢跟大家溝通。我有一種奇妙的自在感，和一種深刻的格格不入的感覺。

德語有一個詞能精準描述這種感受：「unheimlich」（直譯為「不像在家」）。理論家尼古拉‧羅伊爾（Nicholas Royle）說，「unheimlich」（通常譯為「怪異」）的定義是「熟悉與陌生混合在一起的奇特感受」。我們在熟悉裡感到自在，在全然的陌生裡也感到自在（異國情調），但是兩者合在一起會令我們感到不安。結果就是，羅伊爾寫道，「感受到自己就是外來者。」

+

隔天早上，我們三個走綿羊小徑，爬到三千多公尺高的山隘。出發前，阿塞洛夫雇用了一位當地的騾夫幫我們扛背包。快走到山隘頂端的時候，我才明白為什麼。這個地方既寒冷又難以預料，你必須盡快通過。霧氣從山谷底下飄來，把我們團團包圍。下坡那一側的植物全都枯萎在層層的冰雪裡。高高的草變成冰冷的白色羽毛，矮樹叢成了珊瑚礁。騾夫往手上呵氣取暖，捲髮上也結了幾塊冰。他一度嚇到想要丟下我們，把我們的背包從騾背上拉下來之後，就往錯誤的方向走去。最後

On Trails: An Exploration

304

是阿塞洛夫答應酬勞加倍，他才肯留下來。

山脊的另一邊是背風處，哈姆用一塊銳利的石頭挖出土裡乾掉的根，造了一個小小的石頭火爐，然後生了火。阿塞洛夫做了科夫塔烤羊肉串（kofta），搭配橄欖和新鮮的皮塔餅。這毫無疑問是我在山徑上吃過最美味的午餐。

午餐後，我們從岩石峽谷的左側下山。下坡時，哈姆走了一條捷徑，是布滿岩屑的陡坡，阿塞洛夫跟驟夫都走得很辛苦。哈姆的身手跟山羊一樣矯健。他在山隘底下一邊等我們，一邊拿出手機狂滑。

接下來的幾天裡，我發現哈姆對手機有一種青少年般的狂熱。他可以連續走好幾英哩都完全沒抬頭。我問阿塞洛夫他為什麼一直看手機。他說他應該是在跟眾多女友傳簡訊，他似乎在每一個村子都有一個女朋友（再加上家裡還有一個老婆）。後來他經常找藉口帶我們繞去他女朋友居住的城鎮，花幾分鐘（有一次是幾小時）去她們家談情說愛，阿塞洛夫跟我就在屋外等他。事後阿塞洛夫會罵他浪費我們的時間，而且對妻子不忠。他的回應就是一臉怒容瞪著手機。

哈姆似乎對老闆是個女人特別反感。每次有朋友打電話來問他跟阿塞洛夫跟我的情況，他都會開玩笑說阿塞洛夫在哭。阿塞洛夫告訴我，有一次哈姆問她：「為什麼不能像正常女人一樣在家帶小孩？」她說阿塞洛夫對這種挑釁司空見慣。更難聽的話她都聽過。

阿塞洛夫選擇這份工作從一開始就不容易。她二十出頭的時候，告訴母親她想去上高山嚮導課，但是母親不答應。她堅持要去上課，卻換來母親的巴掌。但她還是這麼做了。現在她三十九歲

了，依然住在她跟七個兄弟姊妹從小長大的房子裡。他們全都搬出去了，留下她照顧生病的母親。

就她所知，目前摩洛哥只有兩位女嚮導，她是其中之一。

她在巴巴里高地特別顯眼。她沒穿傳統服飾，而是灰色瑜珈褲、長度及膝的美麗諾羊毛衣跟一件黑色防雨夾克。我們經過村莊的時候，奇怪的人是她，不是我。孩子們會聚集在她身邊，交頭接耳地猜測她是國國人還是美國人。當她轉身告訴他們她也是巴巴里人時，他們會緊張地哈哈大笑。

我們是奇怪的旅行三人組。雖然走在同一條路上，卻各有各的目的。哈姆只想用最輕鬆的方式帶我們走到塔魯丹特，收到酬勞，然後打道回府。阿塞洛夫想帶我體驗當地文化與自然美景，同時避開任何潛在危險。而我此行最重要的目的，是為國際阿帕拉契山徑勘測一條可行的路線。阿塞洛夫經常試著把我的想法告訴哈姆，但顯然不太容易。他來勘測一條很長的健行山徑，這條山徑會從北美洲跟歐洲延伸到摩洛哥，我想像她用巴巴里語告訴他這些。

的確，我自己也漸漸心生懷疑。除了哈姆跟阿塞洛夫，我自己跟摩洛哥人的互動可說是非常短暫：一個笑容、一個揮手，僅此而已。我發現健行或許非常不適合用來連結相異的文化。若要真的與當地人建立關係，你必須居住一年（或十年），在地生根，學會當地的語言。健行的本質是移動，持續地從事物的表面滑過。這種行為怎麼可能帶來有意義的跨文化溝通？

第二天晚上，我們住在一個充滿新油漆味的房子裡。玄關的牆壁漆成明亮的粉藍色，為即將到來的婚禮做準備。我們坐在廚房裡，女主人把巴巴里奶茶倒進玻璃杯，奶茶有百里香的香氣。她把奶茶依序遞給她的五個女兒和四個孫女。稍後，男主人緩步走進廚房，他是高齡九十二歲的退休法

On Trails: An Exploration

官，有一雙蛾翅般的大耳朵。出於尊敬，每個人都想讓位給他。阿塞洛夫認為這位老先生應該喜歡堅硬的靠背，所以她起身把凳子搬到牆邊，老法官欣然坐下。（後來哈姆說阿塞洛夫過度在意別人的感受，她說：「所以我才會成為全摩洛哥最棒的嚮導。」）

我們說笑了幾句之後，阿塞洛夫開始問老法官關於當地地形的各種問題。因為工作的關係，他在這個山區鄉間的很多地方都處理過案件和仲裁糾紛，所以他知道每一個村子的名字，也知道爬每一座山要走哪一條路最有效率（他非常讚賞法國人拓寬山徑、開闢道路的作法）。過了一會兒，他指著我對阿塞洛夫提問。我看著阿塞洛夫花了好幾分鐘，搭配生動的手勢，說明盤古大陸分裂，阿帕拉契山脈裂開，現在有一條山徑要把它們重新連起來。我轉頭去看大家的表情，本以為應該不是困惑就是不以為然。老法官聽邊點頭，然後說了一些話。「他說這是阿拉的心願，」阿塞洛夫說，「血液全部都一樣。你明白我的意思嗎？」

「他說很久以前我們都來自同一個地方，只是這個……」她捏了捏臉頰說，「……不一樣。裡面的骨頭、血液全部都一樣。你明白我的意思嗎？」

＋

我們繼續前進，越過白雪靄靄的山隘，走在泥土路和綿羊小徑上。我們雇用了更多騾夫，其中一個年輕騾夫經常用木棍打他的騾子。每隔幾分鐘，他的騾子就會朝他的臉放長長的屁做為報復。

山丘的顏色在灰、灰褐與黑紅色之間變換。盤古大陸尚未分裂的時候，摩洛哥的許多地方應該是跟

緬因州的北部連在一起。但此刻我看不出這些沙漠高山，跟充滿綠色植物與花岡岩山脊的阿帕拉契山脈有任何相似之處。（事實上，我後來才知道，我們還在上亞特拉斯山脈的範圍內，這裡在地質上是比較年輕的地形。要再走一陣子，才會進入與阿帕拉契山脈同為一體的外亞特拉斯山脈。）

兩天後，我們坐上一輛小巴士，跳過大約五十公里的距離，這樣我才能及時趕上從塔魯丹特起飛的飛機。阿塞洛夫仔細寫下我們原本應該會經過哪些村子，方便我們把它們標註在地圖上。小巴士上有個圓臉的年輕人主動邀請我們借宿他家。阿塞洛夫用懷疑的眼神看他。

「你家乾淨嗎？」她問。

「你看了就知道，」他說。

「你洗碗嗎？」

「你看了就知道，」他說。

她本想繼續提問，卻被他搶先一步打斷。「拜託，別再問了。你們到底想不想住？」

我們終於抵達他家。他的房子位在一條長路的盡頭，路的兩旁是農田與果園。他轉身對阿塞洛夫說：「你看到啦，我家很髒。」

阿塞洛夫嘆了一口氣。她什麼也沒說，直接動手沖洗髒茶杯，還把廚房的地板掃乾淨。

這房子是一間簡陋的水泥屋，格局一分為二，共有四個空間，兩間供人類使用，一間是泥土地板的廚房，有幾張煤渣跟木板做的凳子；另一間是臥室，幾張毯子放在一塊硬木棧板上。剩下的兩個空間用來養一頭乳牛。這間狹小雜亂的房子裡住著四個堂兄弟。年長的三人（分別是二十三、十

On Trails: An Exploration

九跟十七歲）在附近的西瓜田和柳橙果園工作。年紀最小的才十二歲，他是牧羊人。

為了照明，其中一個男孩點亮一盞大大的、天鵝頸造型的丙烷燈，有一種化學實驗室的感覺。

我們坐在臥室的地板上，阿塞洛夫用塔吉鍋做了燉羊肉，剝下大塊麵餅醮肉汁來吃。男孩們平常像單身漢一樣只吃簡單的扁

豆配米飯，今晚他們大口吃著燉羊肉，尤其是小

弟，老躲在哥哥身後偷偷看我們。不過很快地，這群失落的男孩（Lost Boys）就把阿塞洛夫當成溫蒂

了[6]。她教他們說阿拉伯語跟法語，還揶揄他們把家裡搞得一團亂。那天晚上，他們一直哀求她搬

過來一起住。

晚餐結束後，年紀最大的阿布杜爾・瓦希德（Abdul Wahid）找我下西洋跳棋。棋盤是一片三夾板，

上面有手畫的格線。棋子是他在院子裡撿來的石頭。西洋跳棋是一種非常古老的遊戲，在《聖經》

裡出現過的古城烏爾（Ur）曾找到一塊三千年前的棋盤，不過現代版的西洋跳棋經過法國人改良，

巴巴里人下的跳棋很可能也是法國傳來的。阿布杜爾・瓦希德玩的是法國規則，跟我小時候的規

則不太一樣（例如，棋子「成王」之後就可以走對角線，跟西洋棋的主教一樣）。

下完棋之後，他們開始玩跳蒂法的相機。年紀小的兩個男孩為了拍照，輪流戴上我的眼鏡，假

裝在看我的書《等待野蠻人》（Waiting for the Barbarians）。阿布杜爾・瓦希德拍照的姿勢，則是拿著我

的iPhone假裝講電話。起初我以為他們在嘲弄我，但我發現他們拍完照之後都擠在相機旁看照片，

6 譯註：《彼得潘》的故事中，彼得潘率領一群失落的男孩在夢幻島探險，還把溫蒂帶回夢幻島當男孩們的母親。

才知道原來他們是在演戲，想像自己過著不一樣的人生。

「真正的旅行，」羅蘋・戴維森（Robyn Davidson）寫道，「是透過別人的眼睛觀察世界，即使只是短短一瞬。」不過，我發現這個過程應該是雙向的：旅行不只是獲得新視角的經驗，也是被新視角觀察的經驗。我再度感受到「unheimlich」，不過這一次身旁的人既親切又充滿好奇心，所以有一種比較溫暖和開朗的感覺。國界漸漸消失。

夜深了，我們收拾碗盤，一起躺下。哈姆、我和阿塞洛夫躺在客廳的木頭棧板上。廚房裡，失落的男孩們睡在裝穀物的藍色塑膠袋上。在收音機輕柔的顫抖樂音裡，他們輕聲聊天聊到睡著。

＋

隔天早上，我們出發前往塔魯丹特。眼前的土地是堅硬的黏土盆地，被山脈夾在中間，這裡叫做蘇斯谷（valley of Souss）。我們經過西瓜田、柑橘果園、麥田和摩洛哥堅果樹叢。地面散發熱氣，感覺就像走在塔吉鍋炙熱的鍋底上。我們在某個地方被三隻骨瘦如柴、兇巴巴的狗狂追，只好扔石頭以求自保。我們問狗主人為什麼不把狗叫回去，他笑著說如果我們不想被狗追，就不應該走到他的土地上。

我原本希望能在塔魯丹特北邊的山裡找一座適合的山峰，當作山徑的終點，摩洛哥的卡塔丁山。但是一方面因為進度落後，另一方面因為哈姆在沒有告訴我們的情況下，為了趕上進度而改道，

On Trails: An Exploration

直到中午我才發現，我們並不是繞道走向山區，而是正在走一條長長的三角形斜邊穿過平坦農地，直接前往塔魯丹特。我問阿塞洛夫這是怎麼回事，她問了哈姆之後，告訴我哈姆選了這條捷徑，因為比較快，而且「離現代社會比較近」。

現在已來不及改變路線。如果現在改道上山，我們就來不及回塔魯丹特。我雖然失望，卻不驚訝。我看過阿塞洛夫多次試著向哈姆解釋這趟旅程的目的，他總是一副大惑不解的模樣。他似乎無法理解，為什麼有人願意在沒有必要的情況下在山裡走路。在我們健行的過程中，他經常走風景沒那麼優美的誇張捷徑。例如有一次為了節省幾分鐘，他帶我們走一條沖蝕溝，裡面扔滿了包成球狀的髒尿布。這一次，他帶我們走的最後一條捷徑，居然跳過這趟旅程最後也最重要的路段。

我要搭隔天的飛機回美國。雖然我有足夠的勘測資料能回報給委員會，但是我沒辦法提供一條建議路線。阿塞洛夫跟我討論了一下有哪些選擇，我們都同意應該由她單獨完成任務。回想起來，其實一開始就該這麼做。這片土地應該由她來勘測，這是屬於她的故事。

幾週後她寫信告訴我，她去了塔魯丹特的上亞特拉斯山脈。她穿過橡樹林，睡在山羊的羊舍裡，最後走到位在高山上的伊姆拉斯村（Imoulas）。從這裡可以前往兩座山峰：傑伯爾提納格威特山（Jbel Tinergwet）與傑伯爾奧林山（Jbel Awlim）。嚴格說來，這兩座山都跟阿帕拉契山脈沒什麼關係，但是從照片上看來，它們都跟卡塔丁山相似得嚇人，說不定更適合做為這條漫長、奇特、壯闊的山徑終點。

回到家之後，我一直在想國際阿帕拉契山徑的終點到底會設在哪裡。上一次我詢問時，委員會正打算成立一個摩洛哥分會，並且諮詢當地嚮導（包括阿塞洛夫）合適的終點。

如果歷史有參考價值，那麼無論摩洛哥分會決定的終點是哪一座山，都不代表終點不會改變。它比較像個刪節號，而不是句號。長程山徑有變長的傾向。建造阿帕拉契山徑的人會把終點從華盛頓山改成卡塔丁山。迪克・安德森把山徑從卡塔丁山延伸到加拿大，越過大西洋之後南下到摩洛哥。

但是，這條世上最長的山徑非常有可能繼續延長。技術上來說，回到山徑的另一頭，阿帕拉契山脈過了塔魯丹特之後，繼續向南延伸，進入爭議不斷的西撒哈拉。同樣的，回到山徑的另一頭，阿帕拉契山徑超越喬治亞州，穿過阿拉巴馬州，一路延伸到密蘇里州的威契托山脈（Wichita Mountains）和俄克拉荷馬州的沃西托山脈（Ouachita Mountains）。這兩州的代表都一直遊說國際阿帕拉契山徑延伸進入自己的州。「會非常難走，」地質學家瓦特・安德森說，「但是他們的科學精神完全正確。」

我很好奇這條山徑最遠可以延伸到哪裡，所以聯絡了幾位地質學家。其中一位告訴我，他的研究顯示，墨西哥南部有一個含有阿帕拉契岩石的礦囊，在板塊分裂時被墨西哥灣單獨拉走。還有一位地質學家說，她沒聽過墨西哥有阿帕拉契山脈，但是她聽說哥斯大黎加有阿帕拉契山脈的殘餘物。另一位地質學家說他無法確定墨西哥與哥斯大黎加的理論，但是他有理由相信阿帕拉契山脈最遠可能延伸至阿根廷。

我在跟迪克・安德森談話時，提到這些地質學家的說法。我本來以為他會說些反對的話為自己辯護，沒想到他覺得這些想法很有意思。「一路以來，這個計畫總是隨著大家的想法延伸。我們沒有任何延伸阿帕拉契山脈的大型活動」他說，「但是在最初的原則底下，我們願意接受任何發展。」

在我前往亞特拉斯山脈健行之前，最初的原則聽起來很崇高，也充滿雄心壯志：追溯一座古老的、四散各地的山脈遺跡，理解浩瀚的地質時間，模糊政治界線，連結相距遙遠的人類與地點。但是到了摩洛哥之後，這些想法忽然變得過度理想化。不同於美國，摩洛哥的山徑經過的地方不是空曠的國家公園，大部分都是有人居住的地方。我很難想像全程健行客從喬治亞州來到這裡之後，會發生怎樣的情況。當地人會歡迎他們，就像歡迎我一樣嗎？還是會覺得三三兩兩、不斷出現、手裡揮著相機的陌生人很討厭？健行客會有什麼反應呢？他們會尊重當地人嗎？還是會把當地人視為玷汙原始地貌的害蟲？（這種情況歷史上並不少見。）

我開始懷疑，具體的接觸（山徑、公路、光纖）是否能夠有意義地消除人類彼此之間的歧異。在噴射機與網際網路的時代，這世界在許多方面的連結程度都超乎以往。但是，有一種連結是這些網路並未掌握的，就是我們覺得跟某個人「特別有默契」的那種心理連結。哲學家馬克斯・謝勒（Max Scheler）把這種親密的感覺稱為「同感」（fellow feeling）：一種深刻的共同理解。他指出這種連結的存在前提，是我們認可對方的心智裡也有「一個與（我們）對等的現實」。這種認可使我們願意超越自己的心智限制，進入更緊密、更群體的思考方式。「同感的行為，」謝勒寫道，「讓自戀、自我中心的選擇、唯我和利己主義第一次被徹底打敗。」

國際阿帕拉契山徑的規劃者所面臨的問題，是這種連結不能像其他形式的連結那樣快速建立，因為這種連結發生在緩慢改變、而且依然相當神祕的人類大腦裡。我們可以用音速移動，可以用光速傳遞資訊，但是深刻的人類情感產生的速度，依然無法超越（相對而言極度緩慢的）信任建立的速度。

這片充滿相互連結的廣大土地，意外地創造出分離。少了同感的連結，一定會造成衝突。當兩種文化突然有了接觸，兩群人之間的差異會比相似之處更加鮮明。例如，當歐洲人第一次橫越海洋、碰到美國原住民時，眼裡只有對方不同的宗教與文化價值觀，無視彼此之間的共同點。結果導致長達好幾個世紀的戰爭，以及延續到今日的剝削式的權力失衡。在帝國主義史上，相同的情況重演過無數次。

近幾十年來，隨著全球化與大眾傳播興起，雖然國家之間的文化差異已大幅減少，但是這種對立感反而有增無減。因為遠方現在感覺起來很近，也因為不用花太多力氣就能接觸彼此，我們以為其他地方的人也跟我們擁有相同的世界觀。如果他們的世界觀跟我們不一樣，我們就以為他們很笨、很壞或奇怪得不得了。如果在直接接觸對方的情況下，仍覺得彼此距離遙遠，你會想要知道如何拉近彼此的距離。

我在亞特拉斯山脈健行時，經常思考如何拉近我跟尋路人哈姆之間的距離。我花了一週的時間跟他朝夕相處，我們一起走路、一起吃飯、肩並肩睡在同一塊棧板上。我經常試著跟他聊天，請阿塞洛夫幫忙翻譯。但是在旅程結束的時候，我依然沒有對他產生同感。他的許多生活方式：嘲笑阿

塞洛夫、狂傳簡訊不欣賞山景、愛走捷徑到近乎可笑的地步，都跟我大相逕庭。

最重要的是，哈姆跟我對土地的看法天差地遠。我經常覺得對哈姆來說，亞特拉斯山脈只是阻礙行程的障礙物。他跟過去新英格蘭的農夫一樣，寧願把高山全部剷平。這種思維會經在美國造成毀滅性的心態，最顯著的例子，就是阿帕拉契山脈惡名昭彰的採礦作業，許多山頭被直接夷平。但是我忽略了一件事，在這些山裡長大的哈姆可能跟山有著更微妙、更親密的連結，超越我對阿帕拉契山脈的感情。

我是在塔魯丹特的飯店裡明白了這件事。那是這趟旅程的最後一夜，我們三個人同住一房。我試著在地圖上回溯這一趟旅程，阿塞洛夫請哈姆幫忙，我看著他念出過去一個星期以來，我們經過的每一個鎮、每一座山與每一個地標。他完全只靠記憶，嘴角微揚地念著：

……塔達瑞特（Taddaret）、

阿克弗加（Akhferga）、

瓦茲瑞克（Wawzrek）、

土埃西爾（Toug-El-Hir）、

塔茲里達（Tazlida）、

特寧古加（Tnin-Tgouga）、

譚索特（Tamsoult）、

塔格慕特（Tagmout）、

伊曼馬（Imamarn）、

塔祖多特（Tazoudout）、

塔拉朱特（Talakjout）、

拉爾巴（Larba）、

提茨阿爾卡迪（Tizi-N-Al Caldi）……

當時我不太清楚哈姆是哪裡人，也不太清楚我自己是哪裡人，所以無法充分理解我們之間的歧異。荒野曾令歐裔美國人感到敬畏，因為我們花了好幾個世代的時間，用財富與技術把最嚴酷的自然元素都隔絕在外。我們是殘忍的征服者的後代，成長於資源豐富的大陸上。巴巴里人逃過了工業化的摧殘，卻遭受殖民統治的不平等對待，他們一直沒有機會重燃對大自然的浪漫情懷。巴巴里人逃過了工業化的摧殘，卻遭受殖民統治的不平等對待，他們一直沒有機會重燃對大自然的浪漫情懷。「他們不覺得自然環境是休閒的地方，」阿哈威恩大學（Al Akhawayn University）的客座教授兼巴巴里詩專家麥克‧佩倫（Michael Peyron）告訴我，「自然環境就是他們生活的地方，對他們來說是一種挑戰，現在則是用來賺錢的地方。」佩倫說，有很多巴巴里人也會去山頂獻祭禮拜，或造訪穆斯林聖人的墓地。

我記得哈姆提過，每次他感到特別煩惱的時候，都會去爬一座高山，讓阿拉創造的浩瀚天地幫助他釐清問題。愛一塊土地有很多種方式。

哈姆跟我都極度欠缺的，好像不是足夠的接觸，而是足夠的情境。兩個人之間的鴻溝一開始很

On Trails: An Exploration

316

容易顯得難以跨越，就像兩座山峰之間的空隙。但是只要我們深深凝視這道鴻溝，看穿層層的文化、技術與巧合，通常都能找到讓我們願意開始走下山峰的共同點。就像那位老法官說的一樣：「很久以前，我們都來自同一個地方。」從這些共同的起源，人類分散至全球各地，用各式各樣的方式適應環境與彼此，分開又會合，切斷又重聚，形同陌路又重新熟悉。

十

事隔多年，回想起這段旅程時，有一段記憶特別深刻。最後一天我們從蘇西谷走向塔魯丹特，那是一段漫漫長路，我們走在一條寬寬的泥土小路上，穿過稀疏的果樹樹叢。我走在哈姆後面，阿塞洛夫走在我後面。我陷在陰暗的思緒裡，忽然聽見阿塞洛夫大聲驚呼。哈姆跟我停下腳步，轉身查看。她又叫了一聲，手指向雜亂的果園。我們的視線循著她的食指望過去，這才看到我們剛才經過時沒發現的景象：一隻山羊居然站在摩洛哥堅果樹的高枝上，距離地面差不多四公尺，牠用力伸長嘴唇，想吃到最高的樹枝上那串橄欖狀的果實。

阿塞洛夫告訴我，這個地區的山羊都會爬樹。山羊拉出消化過的摩洛哥堅果之後，農夫從牠們的糞便裡挑出種子，把種子裡的油壓榨出來。這種油以天價賣到國外，據說有逆轉皮膚老化的功效。

山羊小口啃咬堅硬的綠色果實。我們呆立原地看著這頭山羊時，我感到一股喜悅湧入心中。牠頸部繃緊的肌腱，在狹窄的樹枝上緊張地調整腳蹄的模樣，都給我一種熟悉感。我突然覺得跟牠非

常親近，也跟每一種不安於室的動物非常親近，我們永遠都在追求自己抓不到的東西。

我永遠不會知道，那一刻阿塞洛夫跟哈姆是怎樣的心情。但是我轉頭看他們的時候，發現他們也在微笑。阿塞洛夫幫這隻山羊拍了一張照片。她答應會把照片寄給我。我們背上背包，視線回到眼前的路上，然後邁開腳步，繼續往前走。

On Trails: An Exploration

路

結語

我們在這世界上行走的路，早在我們出生之前就已存在。從我們出生的那一刻開始，我們的家庭、社會與物種早已準備好各式各樣的路在等著我們：心靈之路、事業之路、哲學之路、藝術之路、身心健康之路、道德之路。以上這些情況都用了「路」這個字，絕非偶然。跟具象的路一樣，這些抽象的路也會引導和限制我們的行為。它們帶領我們一步一步走向我們渴望的目標。少了這些抽象的路，每個人都將被迫在生命的荒野裡披荊斬棘，跌跌撞撞地力求生存，重複相同的基本錯誤，重複發明相同的解決辦法。

不過，有個關鍵問題：我們如何知道該走哪一條路？散文作家詹姆斯・菲傑姆斯・史提芬（James Fitzjames Stephen）生動地描述了這種令人暈頭轉向的困境：「我們站在一座山隘上，風雪飄搖、濃霧瀰漫，偶爾瞥見路的蹤影，但那可能只是幻象。要是站著不動，就會凍死。要是走錯路，就會粉身碎骨。我們不知道正確的路是否存在。到底該怎麼辦？」

稍微了解一下古代哲學，就可看出選擇人生之路向來就不是一件容易的事。現在更是愈來愈困難。科技、文化、教育、政治、貿易和運輸的快速變化，一起為我們提供了各式各樣、過去難以想像的生活方式。整體而言，這是一種正面的發展，證明生命的道路隨著我們不同的渴望演化。但無論這種轉變如何停止、漸進、不規則地分布，都會產生一種副作用：生命中的選擇只會持續增加，直到令人招架不住。

你要做什麼工作來「維持生計」，這個普通的問題就是很好的例子。對人類祖先來說，很可能只有一個答案：摘採植物跟找動物的肉，所有人類共同參與一樣的活動。後來出現了新的專業活

On Trails: An Exploration

動。首先是打獵，然後是醫藥、巫術、藝術與農耕。標準職業清單（Standard List of Professions）是一份五千年前的職業目錄，來自美索不達米亞文明；這份清單按照階級，從國王一路往下列出一百二十種職業，最底層的幾個職業雖然無法翻譯，但肯定不是令人愉快的工作。據估計，今日的美國約有兩萬到四萬種不同的職業。

我們在宗教與哲學上的選擇也一樣多變。由於宗教的構成要素難以定義，所以數量上的估計各不相同，但多數人都同意應在數千之譜。這還只是宗教組織的數量。個人信仰系統的數量多到無法計算，就像強尼·凱許（Johnny Cash）的那首老歌〈一次偷一點〉〈One Piece At A Time）一樣[1]，這種信仰只在個人心中拼湊而成。

其實，我們都是存在主義的尋路人。生命提供了許多道路，我們從中挑選。當我們選擇的道路不再適用時，我們視需要調整與改變道路。有趣的是，在我們調整道路的同時，道路也在調整我們。我在阿帕拉契山徑上親眼目睹這個過程。健行客的每一步都在改變山徑，但是追根究柢，主導方向的仍是山徑。為了配合山徑的條件，健行客簡化了自己：我們減輕體重，減少攜帶物，步伐逐週加快。同樣的原則也適用於人生道路。我們集體塑造人生道路，但人生道路一一塑造我們。所以，我們必須慎選人生道路。

1 譯註：歌詞內容描述通用汽車廠的工人每天用午餐盒偷一點零件回家，自己拼裝出一輛凱迪拉克。

二〇〇九年，我結束阿帕拉契山徑健行回到紐約之後，全程健行的經驗還留在我的骨頭裡。我雙腳裡的每個部位——跗骨與趾骨、骰骨與楔狀骨、韌帶與肌腱、肌肉、動脈跟靜脈——痛了足足一個月。每天早上起床都是跛腳走進浴室，像九十幾歲的老頭一樣，每一步都畏畏縮縮。

全程健行是一種蛻變：健行的五個月期間，我換了新的名字、新的身體、新的優先考量。走到山徑盡頭時，我就像野生動物一樣體格精瘦、頭腦敏銳。但是回到家幾個月後，我慢慢退化成原本的自己。我先剃掉雜亂粗獷的大鬍子，免得陌生人老是緊張地盯著我看。幾個星期後，我剪了頭髮。慢慢減掉的體重又一層一層胖回來，好像燈芯浸泡石蠟之後變成一根胖胖的蠟燭。我又回到充滿身外之物、終日盯著螢幕的生活。我無法抗拒最不費力的路，習慣的窠臼。建築師尼爾・利奇（Neil Leach）說：「城市改變居民的程度，不亞於居民改變城市。」

我經常想起一首非常古老的中國詩，是山居隱士寒山的創作[2]。

登陟寒山道，

寒山路不窮。

谿長石磊磊，

澗闊草濛濛。

On Trails: An Exploration

苔滑非關雨，

松鳴不假風。

誰能超世累，

共坐白雲中。

寒山在熱鬧的城市裡長大，從小以科舉為目標被養育長大。三十歲的時候，他離家東行千里，在寒山的山洞裡度過餘生，過著寫詩和「自在遊蕩」的生活。他搬到寒山之後就改名為寒山，寒山就是他的山徑暱稱。他的物欲極低，以「石頭」為枕，以「青天」為被蓋。他透過文字表達自己對這種新生活的渴望，是躺在清冷的溪水裡枕流洗耳。

寒山成為中國最受喜愛的詩人之一，也是全世界追尋者與流浪漢的偶像。他的詩經常提到大城道路與寒山小徑之間的對比，他逃避前者，追尋後者。當然，佛教與道教都經常用道路為比喻來闡述思想，但是對群體與個人來說，「道」與「法」都代表寬廣的路。寒山打破這種傳統：他認為特定的生活方式會變得太普通，一條小徑可能會變得太擁擠或太殘破。他鼓勵讀者「改轍」，然後「踐草成三徑」。一千五百年後的地球，梭羅也做了相同的比喻：「人類的腳把地球表面踏得柔軟、踏出

2 原註：英譯本摘自蓋瑞・施耐德（Gary Snyder）的《寒山詩》（Cold Mountain Poems）。本章出現的其他譯文均摘自赤松（Red Pine）翻譯的《寒山詩集》（The Collected Songs of Cold Mountain）。兩個譯本都很棒。史奈德的版本比較抒情，赤松的版本非常精確而詳盡。

印記；心智的道路也是一樣，」他寫道，「這世上的道路是那麼的殘破枯燥，傳統與順從的車轍是那麼深刻！」

我發現這兩位作者描述的現象，是所有生物身上都會發生的打破成規。一隻毛毛蟲發現一片新葉子，十隻毛毛蟲跟隨牠的腳步。第十一隻毛毛蟲走到葉子旁邊的時候，葉子已被啃光。飢餓的第十一隻毛毛蟲邁向新方向。相同的原則也適用於覓食的螞蟻和草食獸群、時尚趨勢和股市、塞車的道路與磨損的健行步道。寒山勇敢走進天臺山的「幽居地」，找到遠離傳統束縛的空間，過著真正無拘無束的生活。

我結束全程健行之後的幾年來，漸漸明白阿帕拉契山徑就是我的寒山：一個由單純與自由定義的荒野空間，相對而言比較沒有暴力或貪婪的影響，有明確的目標，而且沒什麼令人分心的事物。但跟寒山不一樣的是，我後來重返都市。不過荒野的生活仍如影隨形。

十

我想，除了走路之外幾乎什麼都不做，這樣的人生並非不可能。山徑上的生活花費極少，有幾個全職健行客靠微薄的積蓄和季節性的打工，就能活好幾年，甚至好幾十年。這些流浪者使我想起托缽僧，他們擺脫社會的吸引力，過著簡樸的戶外生活。

多年來，只要提到終生健行客，總是會有人提到一個奇特的名字。此人或許可說是終生健行客

On Trails: An Exploration

324

的代名詞。他自稱為機智浪人。據說他在一九九八年第一次全程走完國際阿帕拉契山徑之後，就把財產全數捐出，然後幾乎留在路上過日子。他驕傲地說自己是「健行客垃圾」，是流浪漢原型的現代升級版。我聽說他冬天都住在貨卡上，出沒在沃爾瑪賣場（Walmart）與國家公園的停車場裡。天氣一回暖，他就開始走路。

他的豐功偉業都帶著一點神話色彩。我聽過不只一個人說為了避免感染，他會動手術拔除十根腳趾甲。他是有名的極簡主義者，據說背包從未超過四‧五公斤。人們開玩笑說，他的炊具是一根湯匙加打火機。他盡可能避免攜帶食物，所以會在路邊的廉價餐館或加油站吃飯。

不是每個人都欣賞這種健行方式。拉瑪‧馬歇爾曾在二〇〇一年跟機智浪人碰過面，他覺得為了走到下一間餐廳吃晚餐所以每天長距離健行，「完全違反住在樹林裡的精神」。但機智浪人的生活似乎早已超越了樹林。他拒絕尊重我們在人類世界與自然環境之間劃出的界線，這一點使我感到非常好奇。他每天都在巨獸分為許多腔室的心臟裡走出一條優雅的路線；他在後工業時代的荒野裡漫遊，從一座森林走到下一座，從一家廉價餐館走到下一家，因為他在「絕望地尋找平靜」。

十五年來，他已走了五萬四千多公里。他先走完所謂的三冠王（Triple Crown）：阿帕拉契山徑、太平洋屋脊山徑與大陸分水嶺山徑。接著他在二〇一三年把十一條國家風景步道（National Scenic Trails）全部走完，有點尷尬地被封為十一冠王（Undecuple Crown）。當他走到終點蒙納德諾克山（Mount Monadnock）的時候，迪克‧安德森與幾位朋友都在場為他祝賀。他充滿成就感而且心滿意足，再加上年紀也快七十五歲，於是他發誓從此再也不健行。但隔年春天，他就回來了。他宣布他將展開

一場艱辛的公路健行，從新墨西哥州走到佛羅里達州，目的是完成一條他稱之為美國大迴圈（Great American Loop）的路線，把美國位於北美洲大陸的國土四角接在一起。他說，這將是他的最後一趟長程健行。

在沒有見過他的情況下，我無法判斷機智浪人到底是憤世嫉俗的厭世者，還是傑克・凱魯亞克所說的「新種美國聖人」。我想知道這種生活方式的真實樣貌，以及它會塑造出怎樣的人。於是，有天下午我寫了一封信給他，詢問我能否在他這場最後的健行中跟他一起走幾天。小心翼翼地來回協商之後（他對記者有一種深深的、毫無根據的疑心病），他終於答應讓我跟他一起健行。他說六月初的某一天，他會在德州溫尼鎮（Winnie）的州立七十三號公路上往東走。如果我能找到他，歡迎我一起走，但是他不會為了任何人放慢速度。

╈

在他指定的那一天，我姊姊跟我開車從休士頓出發，往東南方前進，沿路仔細查看路邊的行人。我們經過地圖上一個叫做鱷魚洞沼澤（Alligator Hole Marsh）的地方時，發現他的蹤跡：他在公路另一頭像個白色幽靈般，逆著車流往前走。我們繞回來停在距離他四十幾公尺的路肩上。他在靠近我們的時候揮了揮手。他背著一個藍色背包，不比幼兒園的背包大，腰帶上用老舊的藍色繩子綁著一個塑膠水壺，折起來的登山杖抱在肘彎裡，手上拿著一個有缺口的保麗龍咖啡杯。他走到車子旁，

On Trails: An Exploration

我們握了手，他露出笑容。他的一頭白色亂髮裡摻雜著幾縷黃髮，白色的大鬍子裡摻雜著些許黑色鬍子，頭髮跟鬍子的長度都垂到領口，捲捲的螺旋狀帶一點海洋風，頭上戴著白色的跑步鴨舌帽。

他摘下墨鏡，耀眼的陽光下眼睛瞇成弧形，眼週有深深的皺摺，凹下去的地方膚色蒼白。他的手也曬得很黑，但是只到拇指根部為止，袖口底下的膚色是粉紅色。

任何重複的行為都會留下印痕，他已在路上走了四十六天，身上到處都有印痕。他秀了腳上破舊的黑色跑步鞋，腳趾的地方都破了，鞋底是歪的，因為他走路時腳掌習慣外翻。白色襯衫是他在二手商店買的，價格五十美分，背背包的地方有深色汙漬，像燒焦的影子。

他的真名是梅瑞迪斯・艾伯哈特（M.J. Eberhart）。他說我可以叫他「艾伯」。

汽車帶著明亮的金屬與玻璃從我們身旁呼嘯而過，帶起一陣熱風。艾伯哈特坐在我姊姊的轎車後方的保險桿上。我們帶了冰淇淋甜筒跟一些冷水給他，他害羞地收下了。「喔，真是太美好了，」他說，「天啊。」他噴噴吃著快融化的甜筒。

《一千萬步》（Ten Million Steps）中如此寫道。這本書裡寫了很多人們幫他付餐費、帶他回家、往他手裡塞現金的故事。他通常會拒絕，但最後總是屈服。他的第一對登山杖是德國製的昂貴鈦金屬登山杖，是一位認識還不到三小時的健行客送他的。無論是當面或是在書裡，艾伯哈特都充滿感恩。在《二千萬步》這本書裡，「感恩」（thank）與「感謝」（thanks）出現了一百多次（相較之下，「山徑」（trail）只出現六十七次）。

「大家老說施比受有福，但總得有人受才行，所以我學會接受，」艾伯哈特在他的健行回憶錄

吃完甜筒之後，艾伯哈特把包裝紙還給我姊，然後把水壺跟保麗龍杯裝滿冰塊。他已準備出發。

「歡迎來到我家後院，」艾伯哈特用手上的那杯冰塊朝綠地揮了一下。這塊地很平坦（海拔高度三・三公尺），但是天上的雲非常巨大，像被鋸下之後飄上天的連綿白色山脈。

我們一邊走路，艾伯哈特一邊描述到目前為止的健行過程。四十六天前，他從大陸分水嶺山徑的南端出發。他往東走，穿過新墨西哥州的焦黑荒原，穿過門戶城市帕索（El Paso），然後走上塵捲風不斷吹拂的暗褐色乾燥平原。這條路上的車幾乎都是聯結車，每隔十秒就會有一輛龐然大物以時速一百六十公里的速度呼嘯而過。他刻意淺淺地呼吸，避免吸入廢氣。他的呼吸聲很短促。

德州西部的公路很直，消失在前方的地平線上。空間與時間使他產生幻覺。他每天連續走好幾個小時，卻以為自己毫無進展，遠方的山脈彷彿在退後，他追趕不上。公路上有里程記號，他一一確認數字是否有變化。

風一直很大，白天吹打他的額頭，晚上把風吹進他的帳篷。為了避風，有天晚上他在一座鬼鎮的廢棄房屋裡紮營，結果充氣睡墊被碎玻璃刺破。還有一天晚上，他在卡車休息站的餐館卡座上窩了一夜。沙漠的早晨非常寒冷。他每天出發時都是縮著身體，雨衣的帽子蓋在頭上，兩手放在口袋裡。

他的計畫是從一個加油站走到下一個加油站，但是這條公路上任何建物之間的距離動輒數十公里，如果沒有人停車給他水，他可能會死。當他走出沙漠的時候，頭頂上已有禿鷹在盤旋。

On Trails: An Exploration

328

除了禿鷹，他看到的動物大多已是屍體（通常是被車撞死），包括一條被壓爛的珊瑚蛇、兩頭麋鹿、一隻浣熊、一隻郊狼、無數隻鳥，以及一群不知為何被纏在籬笆上的郊狼。這種經驗在德州西部並不罕見。由於公路適合高速行駛的金屬塊，所以緩慢的跟柔軟的東西都難以生存。我們還沒走太久，就已看到一隻烏龜、一條蛇、一隻郊狼、一尾小鱷魚跟一隻難以分辨的動物，可能是狗，牠的屍體是放射狀的皮毛跟骨頭，彷彿本來睡在火箭推進器的正下方。

「今天的路殺動物種類很多，」艾伯哈特說。

我問他會不會覺得公路不適合健行。

「我很喜歡走馬路，」他說，「可以看到不同的城鎮，跟當地人互動。這種經驗跟走綠色隧道完全不一樣。」

馬路一直吸引著一群奇特的步行者，或許可以稱之為**喜歡人群的苦行者**。二十世紀初，有一位流浪的詩人叫瓦契爾・林賽（Vachel Lindsay），他在美國各地走了長達數千英哩的馬路，發誓要過貧窮、禁慾跟清醒的生活，宣揚他稱之為「美之福音」的信念。在他出版的《詩人乞討手冊》（A Handy Guide For Beggars, Especially Those of the Poetic Fraternity）將近半個世紀後，一位叫做米爾卓莉・諾曼（Mildred Norman）的女士決定跟隨林賽的步伐。她改名為和平朝聖者（Peace Pilgrim）徒步橫越美國，宣揚非暴力哲學[3]。除了口袋裡的東西之外，他們兩個什麼都沒帶，完全仰賴陌生人提供食宿。

走了十一、二公里之後，我們躲進一家便利商店。店內的空氣聞起來很香甜，有一種既陌生又非常熟悉的聲音，是壓縮機的震動與水聲的合唱，加上偶爾出現的冰塊跟硬幣的碰撞聲。

櫃台後面坐著一位有一張雛鳥臉的老太太，她坐在輪椅上，瘦骨嶙峋的手臂上爬滿青筋。她聲音沙啞地輕聲問候我們。

「嘿，你好嗎？」艾伯哈特開心地大聲說，「這裡有飲料機嗎？你們有飲料機！讚啦！」

他帶著髒兮兮的保麗龍杯走到飲料機旁，先把冰塊加滿到杯口，再加入透明的液體。他喝了一大口之後，再度把杯子加滿。他轉身時臉上帶著後悔的表情，然後拖著腳走到櫃檯旁。

「我以為那是氣泡水。我喝了一半之後，第二次按到雪碧的按鈕。要是付錢的話，我得付雪碧的錢。」

「沒關係，」老太太說，「不用錢。」

「外面很熱，」他不好意思地說。

「我知道，」她說。

他真誠道謝之後，我們繼續上路。

「你看，很不公平吧，」他後來向我坦承，「你不應該那樣裝可憐，惹人同情。但是我經常這麼做。」

＋

一起健行的過程中，我慢慢了解艾伯哈特如何變身為機智浪人。他的本名叫梅瑞迪斯·艾伯哈

On Trails: An Exploration

特，他說當時這也是「男孩的名字」。他出生在奧札克山脈（Ozarks）裡一個「沉睡的」小鎮，人口只有三百三十六人。他的童年很像《湯姆歷險記》裡的哈克：夏天赤腳跑來跑去，捉魚騎馬，秋天跟父親一起獵鵪鶉。他父親是個鄉下醫生。

後來艾伯哈特去上了驗光學校，結婚後養大了兩個兒子。他們住在佛羅里達州的泰特斯維（Titusville，「美國太空城」），他的年薪是六位數，專門為白內障患者做術前與術後的檢查，許多患者都是美國航太總署的科學家。他喜歡幫助人們恢復視力，也很自豪能夠養活家人，但是他的工作有一種奇特的空虛感（無窮盡的行政與法律文書作業特別令他厭煩，而且一年比一年更煩）。

一九九三年退休後，他經常一個人住在他正在開墾的一塊土地上，那塊地在喬治亞州的機智溪（Nimblewill Creek）旁。他跟妻子漸行漸遠。那之後他過了五年的黑暗歲月，但是他說他對那段時間記憶不深。我後來打過電話給他的兩個兒子，他們已經好幾年沒有跟父親聯絡。他們記得他是一位慈愛的父親，盡責養家，但是很容易感到沮喪，也經常在喝醉後生悶氣或大聲發脾氣（但從未使用暴力）。

他的新房子位在史普林格山的山腳下，他經常爬史普林格山。他健行的距離愈來愈長。一開始是有系統地在阿帕拉契山徑分段健行，後來會一路走到賓州。一九九八年，六十歲的他決定展開第

3 原註：諾曼剛好也是第一位全程走完阿帕拉契山徑的女性（雖然並非連續走完）。她健行時只吃沒煮過的燕麥、紅糖、脫水奶粉跟山徑上找到的野味。她形容自己的全程健行是一種「鍛鍊」，幫助她為一輩子的朝聖做準備。

一場「長征」，從佛羅里達州走到魁北克的加斯佩角（Cape Gaspé），總距離七千多公里，涵蓋山徑、馬路和幾處沒有路的荒野。他出發不久之前被診斷出罹患心傳導阻滯，醫生建議他裝心律調節器，但是他拒絕了。他兒子認為他不可能活著回家。

艾伯哈特在山徑上用他的新家機智溪取了暱稱。他從佛羅里達州的沼澤出發，走淹水的山徑北上，這裡的水裡有鱷魚，水位經常深度及腰。他走出沼澤之後，十根腳趾甲都掉光了。他走到魁北克的時候，已經是十月底。在十個月的健行中，他體驗到一種宗教性的覺醒，但是經過嚴寒的高山時，他的信念遭到打擊。有一天，他在賈克卡蒂耶山（Mont Jacques-Cartier）的山腳下看見天色漸漸暗下來，「親愛的上帝，你為什麼拋棄我？」他問道。幸運地，後來風暴稍歇，他抓住機會走到覆滿白雪的山頂。他坐在陽光下，感受「一位寬容上帝的溫暖」。走完山徑之後，他（搭朋友的機車）返回南方，結局充滿喜悅。他從邁阿密附近的一個小鎮出發，走了兩百八十六公里抵達佛羅里達礁島群（Florida Keys）。他在這裡進入一種「完整而絕對的、澈底的心滿意足，近乎涅槃」。

他回家後就變了一個人。他不再洗澡，而且任由頭髮變長。他丟掉大量物品。短短三天內，他燒了這輩子大部分的藏書，一本接著一本丟進前院的大桶子裡燒掉。二〇〇三年，他跟妻子離婚。他把房子與大部分資產讓給前妻，把其他不動產，包括機智溪的土地，以不可撤銷信託的方式轉讓給兩個兒子。從那之後，他一直過著僅靠社福補助的生活。如果錢在月底之前花光，他就餓肚子。

他感覺到隨時都能健行的自由，他覺得這才是真正的自由。「我每走出一步，」他寫道，「身體的負擔也緩慢而堅定地隨之卸下，從我的腳底轉移到身後的道路上。」

On Trails: An Exploration

332

艾伯哈特在路邊停下腳步，從塑膠套裡拿出一張地圖。這張地圖涵蓋的範圍只有二十四公里，所以整趟行程需要一百七十張地圖。他很怕迷路，所以現在也隨身攜帶一台小小的黃色GPS裝置，雖然會增加重量與費用。

後來我發現，除了GPS，他居然還有一支小手機、一台小數位相機、一支iPod touch（用來連免費的無線網路，上網查詢天氣、更新線上日誌、回覆偶爾出現的email）。

手機是女朋友德溫妲（Dwinda）堅持要他帶的，他們是高中時代的情侶，我們一起健行時她總共打了兩次電話，確認他是否平安。一開始，他覺得手機是多餘的重量，直到有次在奧札克山脈健行時摔斷腿，是手機救他一命。「我不再抱怨電話太重，」他說，「我喜歡帶著手機，每天跟她講講話。」他告訴我沒有人能「徹底逃離」科技的世界，但你還是可以「不要讓科技淹沒和主宰你的生活」。

「我想在這方面，我做得還算成功，」他說。

我們一起走了十六公里左右，艾伯哈特發現路肩開始縮減。他認為我們快到阿瑟港（Port Arthur）這座城市了。果然，城市很快就出現在我們眼前：參差不齊的工業尖頂冒出白煙，在藍色的空氣裡如夢似幻地旋轉消失。

阿瑟港是一個石油小鎮，從海灣底部抽取石油精煉（商務部說這裡是「油水交融的美麗之城」）。

我們經過一整排帶刺的鐵網圍籬，圍籬後面的閃亮白色管路宛如白骨。背景裡的煉油廠讓人聯想到

建築師安東尼奧‧桑鐵利亞（Antonio Sant'Elia）的未來感設計。美國有很多地方的汽油都來自這裡，還有塑膠製品跟石化產品。我沒有看過像這樣的建物。我們彷彿走進閃亮的遊輪甲板底下，誤闖了輪機室，看見推動遊輪前進的、燻黑的機械。

成排的車子停在車道上怠速，大家都急著回家。空氣裡充滿廢氣的味道。「他們怎麼能過這樣的生活？」艾伯哈特看著擋風玻璃裡扭曲的臉。「他們待在車子裡的時間，比待在家裡還久！」

我們在瓦萊羅煉油廠（Valero refinery）門口寬廣的十字路口旁，向一輛巡邏警車問路。駕駛座的警官頭髮極短，缺了兩顆牙，副駕駛座坐著一位穿便服的女士。

「差不多再過四個路口，然後左轉，」他說，「留在幹道上，因為你們會經過這裡治安最差的地方。」

我們走在人行道上（在路肩上走了二十四公里之後，人行道簡直是奢侈享受），穿過一個房子又小又整齊的社區。便利商店的停車場裡，有個男人坐在卡車的後擋板上喝大罐裝的啤酒。店裡依然乾淨又涼快。艾伯哈特發現這家店的冷凍墨西哥捲餅有六種口味後很高興。他已經靠墨西哥捲餅過活好幾個星期，漸漸喜歡上這種食物。（「如果你在西部不吃捲餅，就沒有東西可以吃了，因為他們只吃捲餅。早餐捲餅、午餐捲餅，好像還有甜點捲餅。」）我們坐在店後面的汽水箱子上，在涼爽的空氣裡吃晚餐。

艾伯哈特正要開始吃甜點（半品脫的藍鈴香草冰淇淋）時，一名店員要幫冰箱補貨，所以請他挪到旁邊。艾伯哈特向他道歉。

On Trails: An Exploration

「走進這家店的人都有開車，但我們是用走路的，」艾伯哈特解釋道。

店員露出狐疑的表情。

「你們要去哪裡？」他說話有一種母語是印度語的人會有的快速顫音。艾伯哈特的口音是厚重緩慢的密蘇里州腔，通常會把短音拉得很長（例如「wash」會拉長成「warsh」）。他們兩個溝通得不太順利，於是我扮演翻譯的角色。

「這個嘛，」艾伯哈特說，「我們明天會過橋，走進路易斯安納州。我這個月底要走到佛羅里達州。」

「你是在打破什麼紀錄嗎？」

「沒有，只是單純的走路。」

「你晚上睡在哪裡？」

「我有帳篷。」

「那你都在哪裡洗澡？」

「我沒那麼常洗澡……」

「你走了幾天？」

「我四十六天前從新墨西哥州出發。」

「只是好玩？」

「對啊……」

店員停了一會兒，然後歪著頭說：「沒有原因嗎？」

「我是長程健行客，我喜歡走路，認識陌生人，吃冰淇淋，」艾伯哈特笑著說。

「對啦，對啦。」

「這種生活不算糟。有時候碰到大風暴，會把你淋得全身濕透……」

艾伯哈特撈出皮夾，拿出一張名片，上面用紅線標示出橫越北美洲的路線。店員看起來依然困惑。「你應該通知媒體，」他說，「你可以登上當地的報紙。」

艾伯哈特的笑容突然僵住。

後來艾伯哈特告訴我，這些問題很常見。他明白人們為什麼問這些問題，他們覺得他「非常怪異」。當然，這些人都很好奇。可是他最怕聽到的問題是：為什麼？「你可以回答任何問題，但你就是不想回答這一題，」他說，「你知道為什麼？因為你回答不了。」

＋

我們為什麼要健行？我問過許多健行客這個問題，卻從未得到真正滿意的答案。有很多答案似乎是重複的：強健體魄、跟朋友維繫情感、沉浸在荒野裡、感受生命力、征服、承受痛苦、懺悔、反思、感受喜悅。但更重要的是，我相信健行客都在尋找單純：逃離文明世界布滿岔路的花園。

健行的主要樂趣之一，在於它是一種有嚴格限制的經驗。每天早上，健行客的選擇只有兩個：

On Trails: An Exploration

走，或不走。一旦做了這個決定，其他決定（何時吃飯、何時睡覺）都會水到渠成。生活在機會之地（Land of Opportunity，也就是美國）的人，被心理學家貝瑞・史瓦茲（Barry Schwartz）所說的「選擇的弔詭」全方位圍攻，所以擺脫選擇的新自由讓人備感輕鬆。

這種自由很有趣，同時增加和減少你的選擇。自從美國宣布脫離英格蘭獨立以來，就一直把自己包裝成自由獨行俠的新家。走路一直都是這種無拘無束狀態的象徵與體現。梭羅寫過一段話很有名，唯有「當你準備好離開父母、兄弟姊妹、妻兒朋友，與他們永不相見；當你付清帳單，下定決心，處理好所有俗務，成為真正自由的人」；這時，你才算已做好健行的準備」。正是這種斷捨離賦予健行自由的感受。健行的時候，我們因為擁有更少而得到更多。

＋

那天晚上，我們睡在人行道旁的草地上，距離便利商店只有幾條街。我把吊床綁在一根電線桿和一面鐵網圍籬之間，圍籬上的告示牌寫著：「警告：碳氫化合物管路」。日落後，深色的煉油廠建物上亮起橘色跟綠色的燈泡，很像漂浮在空中。遠方的其中一座高塔上有燃燒的火柱。

隔天早上，我們在警笛與鳥叫聲中醒來。濃濃的霧氣包覆草地、我的吊床和他的帳篷。蚊子超多。「又是嶄新的一天，」艾伯哈特一邊伸懶腰一邊說，「這隻老狂鷹今天依然活著。」

回到路上，他一開始走得不快。他說至少要半小時他的背才會停止抽筋。「每天早上你都覺得，

天啊，今天肯定會抽筋一整天，」他說，「但是它會變好。」

我們再度經過煉油廠，他停下來拍了一張照片。「那個玩意兒會造雲，對吧？」他說。在我遇過的健行客之中，像艾伯哈特這樣欣賞人造環境的並不多見。拍風景照的時候，大部分的健行客會努力修掉電線。但是艾伯哈特說，只要你肯接受每張照片裡都會有電線，就可以拍到更好的照片。

問題是，他說，健行客都把人生切成兩部分：荒野跟文明。「區隔空間的每一道牆都不是天然的，」他說，「是人類建造的。必須站在那裡遙望奧林帕斯山（Mount Olympus）才能尋找祥和、平靜、孤獨和意義的人，完全逃離了真實人生！因為他的真實人生在西雅圖，就在市中心的街上。我也會試著打破這些圍牆和拆掉生命中的隔間，只為了在我們昨天經過的那種下班車潮裡找到平靜跟喜悅。」

艾伯哈特自詡為傳統主義者，因此當我說他的想法是相當先進的環境哲學觀念時，他相當驚訝。過去二十年來，像威廉·克羅農這樣的後現代環境學者推翻了繆爾與梭羅的觀點，指出把自然環境視為與人類文化截然不同的世界，是一種空洞且極度無用的人造概念。自然環境這種概念把地球一分為二：一個自然世界，跟一個人類的世界。克羅農說這種區分法不但使人類跟地球變得疏離，也忽略了人類源自動物，是細胞的綜合體，是互相合作且緊密交織的存在。為了滿足需求，每一種生物都在不斷地重塑世界，包括建造蟻丘的白蟻，推倒樹木的大象，爬滿廢屋的葛藤，攜手踏出綠草地的牧羊人跟綿羊。我們稱之為自然的地方，其實是這些微小的改變與適應打造出來的。沒有任何一個存在或原始狀態，可以讓人斬釘截鐵地稱之為「自然」。萬事萬物都很自然，也都很不

On Trails: An Exploration

自然。

有許多既聰明又有良知的人說，人類應該回到以前那種更自然的生活方式。克羅農認為，把「自然」跟「好」畫上等號會帶來的問題，不只是自然的概念是一種幻覺，還會造成不良後果。「當我們說『用自然的方式』來做某些事，就是在說這是最好的方式，」他說。說某一件事很自然，就等於在說它是「與生俱來、不可或缺、存在於外、沒有商量餘地」的，於是，我們無法針對這個世界應有的樣貌進行有意義的討論。

在阿瑟港的東界上，我們過橋渡河，橋的對岸是一座綠油油的島。橋的另一頭有一塊告示牌，寫著：歡迎來到快樂島。這裡有帆船、釣魚的碼頭、高爾夫球場、木造的城堡跟一個露營車的停車場。我們走到一家賣魚餌的店旁邊停下來吃早餐。艾伯哈特把名片遞給一臉困惑的店員。取得她的同意後，我們把帳篷的外帳攤在前院晾乾。等外帳晾乾的時候，我們坐在樹蔭下的野餐桌旁。艾伯哈特吃了一塊乳酪丹麥麵包，喝了一杯咖啡。他看起來心滿意足。

「你知道嗎，羅伯特，」他主動開口說，「如果你不需要太多東西就能感到快樂，你會變得非常快樂。」

他沉思了一會兒。

「如果你看到小孩子，看到那種天真，看到那種臉上的光芒，就知道是什麼意思。我們長大後就消失了，幾乎等到你又老身體又弱的時候，才會再度出現。但偶爾你還是會在某些人身上看到那種東西。他們甚至不用開口說話。你看他們的臉就知道，那種內在的喜悅，內在的平靜。我希望你

也在我臉上看到那種光芒。」

他摘下太陽眼鏡，誠摯地盯著我的眼睛。「你仔細看看，真的有嗎？」他問。

我仔細看著他，他問得如此直接有點令我坐立難安。他的臉上確實有某種光芒⋯臉頰閃耀粉紅色光芒，眼神誠實又清澈。但我也看到別的東西，一種久遠的憤怒留下的餘燼，只是被小心地壓抑住了。他的平靜似乎很脆弱，也才剛萌芽，我不敢貿然刺激它。

我用另一個問題閃躲他的問題：平靜是一種持續的狀態，還是必須努力才能維持？

「每天都要努力維持，」他說，「這是一種日常的朝聖，是需要經常更新的。只要我願意，我今天可以過得很淒慘。我這幾年感受到的平靜很短暫，隨時都會消失。」

外帳被太陽曬得又乾又脆，我們收起外帳。離開時，背包輕了一些。這條路帶我們走進一個沼澤。風用肉眼看不見的方式輕撫濕濕的綠草。艾伯哈特停下腳步，低著頭誦念他寫的祈禱文。他的抑揚頓挫像個老牛仔詩人，聲音沙啞而誠懇：

上帝，請為我在路旁開一條小徑，

讓它成為祢計畫的一部分。

然後讓我背負起重責大任，

我將盡我所能走完這條小徑。

請賜予我耐心，讓我的背變得強壯；

On Trails: An Exploration

然後釋放我，讓我離開。

就像驢子背負貨物，

水牛扛犁耕田。

當我踏上旅程，成為祢的見證，

走向祢，走向真理，走向光。

我的面容閃耀著穩定與真誠，

在這條通往良善與正確的路上。

要是我腳步踉蹌，要是我失敗了，

親愛的上帝，當我拒絕祢的時候，

我成了笨拙的人，身心都脆弱。

祢的審判到來的那一日，多麼有福，

祢賜予寬容的那一日，多麼有福。

這旅程多麼有福，所有的讚美皆屬於祢，

在這條路旁的小徑上。

他說這段祈禱文，是他健行橫跨北美洲的時候想到的；那一次他從北卡羅來納州的哈特拉斯角

（Cape Hatteras）出發，終點是加州洛馬岬（Point Loma）。他把祈禱文錄在隨身攜帶的迷你卡匣式錄音機裡，到家之後抄錄下來。他充滿感情地說，只有在碰到需要查字典的單字時，他才停筆。

愈靠近路易斯安納州的邊界，空氣就愈炙熱。艾伯哈特的襯衫變成透明的粉紅色。經過便利商店時，我用自來水裝滿水壺。我走出店外喝了一小口就立刻嚇到。這水有煤油味。艾伯哈特說，這裡的水就是這樣。「前面經過兩、三個地方的人都說，『老兄，你不會想喝這種東西，』」他說，「其實後面的那位女士說，『直接去冰箱拿一瓶水吧。』這裡的自來水味道很可怕。」

很奇怪，以一個只要醒著就幾乎待在戶外的人來說，艾伯哈特似乎沒有對這種汙染感到特別生氣。他當然不支持汙染，但是他對制定更嚴格的環保法規心存懷疑。對他來說，個人自由極為神聖，任何侵犯個人自由的事都很危險。

「上帝把我們放在地球上，目的是讓地球變得有用、生產糧食，」他說，「石油是自然資源。當然，總有一天我們會把石油用完。在那一天到來之前，希望他們已經知道怎麼分裂氫原子，然後我們就可以再次登陸月球了！但是在那一天到來之前，我們該怎麼辦？拿起鋤頭，騎著馬，蓋木頭小屋，燒木柴，趕走印第安人？我們該怎麼做？這些資源是上帝放在這裡給我們使用的。」

我很驚訝，也沒有對他隱瞞我的驚訝。他過著極簡生活，我以為他會建議其他人也盡量減少碳足跡。

「我很樂意跟你討論我的生活方式，但我不會把我的生活方式強加在你身上，」他說，「這種事常常發生。別人想把他們的生活方式強加在我身上。我不喜歡。非常非常不喜歡。如果我要買飛機，

On Trails: An Exploration

342

然後往油箱裡加一千加侖每加侖五十美元的燃料，只要我有錢這麼做，請不要干涉我！」

接著我們討論政府規定的適當角色討論了很久（有時很激烈）。討論這件事的時候，我發現我們的歧見與其說是政治上的，不如說是認識論上的。我們對於汙染的解決之道意見相左，甚至連問題本身的存在都難以達成共識。艾伯哈特認為，環境科學遭到「政治化和貶低」，因為這些人心中懷有雙重目的：增加政府對公民的管制，以及渴望人類超越上帝。他伸出手，往我們身旁的土地一揮。「站在這裡，往這些原野望過去，你會發現秩序是存在的。

人們說荒野裡只有混亂，不是這樣的。秩序確實存在，而且並非來自達爾文。」

我環顧四周。路的兩側都有高高的沼澤禾草，茂盛到滿出帶刺的鐵網圍籬，把柱子都擠歪了。草叢裡住著無數昆蟲、爬蟲動物跟鳥類。艾伯哈特望向原野時，他看見神的造物，充滿意義，完美設計，而且受到慈愛的照顧。但是同樣的原野落在我眼裡，卻成了演化的奇蹟：無比複雜的粒子、細胞、身體、系統組合在一起，競爭與合作，繁殖與死去，永恆循環與不停變動。我努力從他的觀點想像這片原野，卻總是落入自己的視角裡。兩種詮釋各有各的美，甚至也都令人敬畏。

「我相信造物者，我相信有來生，我相信有聖靈。我對這些深信不疑，」他說，「但是我們聊了這麼多，我從沒說過你是錯的。你可以擁有自己的信念，我也有權擁有自己的信念。我從小在虔誠的教會社區裡長大，是非對錯都是黑白分明的，你想從一個像我這樣的老頭子身上聽到什麼？」

下午的炎熱已將我們團團包圍，像一個不舒服的擁抱。莫蠅（sweat flies）被艾伯哈特的鬍子纏住，嗡嗡作響。天氣實在熱到不適合爭論，而且我們還有好長的路要走，只好陷入尷尬的沉默。抵達下

一站時，我們兩個都如釋重負。那是一家卡車休息站的餐廳，我們一屁股坐在涼爽的塑膠椅上。有一家四口把他們吃不完的洋蔥圈、薯條跟半個漢堡分給我們。接著我們走了八公里，然後再度進入一個冷氣綠洲。隔壁桌是一位母親和兩個吵鬧的小男孩。艾伯哈特經過時，兩個男孩靜靜地盯著他看，看完又立刻忘了他的存在，繼續互相打鬧。

這位疲累的母親也幫忙顧店，她告訴我們，這個地方從二〇〇五年到現在被颶風侵襲了兩次，這家店兩次都發生淹水，所以再也無法保洪水險。現在只要聽說有颶風要來，他們就把所有貨品放上搬家公司的貨車，在颶風抵達前先逃走。

「但你們還是一直回來這裡？」艾伯哈特好奇地說，「真是不可思議。」

她說颶風難以預測：「有時很嚴重，有時完全沒事。」上一次颶風來的時候，她放在草坪上的腳踏車紋風不動，但是舊洗衣機卻被吹到她家後面的沼澤裡。我坐在那裡，心想不知道住在如此變動劇烈的複雜環境裡，是什麼樣的感覺。或許會使我相信這世上有一個愛記仇、喜怒無常的上帝；又或許會讓我覺得根本沒有上帝。

我看過一篇研究說，在路易斯安納州的這一個教區，有超過半數人口不相信人類活動正在改變氣候的科學共識（科學家預測，這個地方將會被上升的海平面和愈來愈強烈的風暴嚴重破壞）。艾伯哈特同樣心存懷疑。（「很難令人相信，」他說。）確實，在這個颶風侵襲最嚴重的地區，要相信渺小的人類居然有能力大幅改變地球，我也短暫地覺得不可思議。我們明明像螞蟻一樣被颶風拋來拋去。這種想法就像是人類居然殺傷了一位神祇。

On Trails: An Exploration

我們都是土地的孩子。我們最先了解的地方，就是自己長大的地方。它形塑了我們的語言、信仰和期待。我在密西根湖的湖畔長大，附近都是深谷和修剪整齊的草坪，人類的巧思逆轉了芝加哥河的流向，把大草原變成玉米田與混凝土建築。艾伯哈特來自東北部的奧札克山脈，土地貧瘠，梅里韋瑟‧路易斯曾踏過這裡的土地，強盜傑西‧詹姆斯（Jesse James）曾在此做亂。鉛礦從地底被挖出來，用牛車載走。鉛礦挖完之後，人們在酸性的土壤上勉力求生。這位女士和她的孩子生活的地方，每年夏天或秋天，在幾乎毫無預警的情況下，都可能被一朵雲奪走性命。

我們離開那家店的時候，太陽正要下山。我們沿著路邊走，尋找一塊乾燥的地方睡覺。我們先查看高架消防站的後面，然後又走到一座叫做山谷頭（Head of the Hollow）的墓園後面。艾伯哈特發現一小叢活的橡樹林。他靈活地跳過帶刺鐵網圍籬，從多瘤的樹枝底下鑽過去。「太美了！」他大叫。裡面是有樹蔭的小樹叢，細細的茂密樹葉隨風擺動。我們趕緊紮營，在蚊子大軍像濃霧般籠罩我們之前，爬進尼龍布的繭裡。我回想起拉瑪‧馬歇爾曾說，艾伯哈特的健行方式「完全違反住在樹林裡的精神」。我們在這裡找到一塊幾乎沒有人類睡過的野地，這裡非常舒適。「一個人只要擁有澄明的心與開闊的思想，在地球上任何地方都能體驗荒野，」詩人蓋瑞‧施耐德曾說，「地球是一片荒野，而且永遠都是荒野。」

十

威廉・克羅農說荒野跟自然一樣，都是一種幻想的概念。他寫道，荒野經常被視為逃離現代世界的伊甸園：「像一塊白板，在人類開始留下記號之前，只是一片空白。」這既是我們的幻想，也是我們的撤退計畫。我們原諒自己汙染附近的河水，只要黃石公園維持原始樣貌就行了。「只要想像荒野才是自己真正的家，」他寫道，「我們就能接受自己實際上住在這樣的地方。」

但是克羅農說，荒野有一點跟自然不同，自然會限縮我們的思維，荒野反而會拓展我們的思維。我們在野外親眼看見一個驚人的複雜世界，這種複雜比我們更早出現在世上，也會一直抗拒我們簡化它的企圖。「荒野提醒我們，這世界不是我們創造出來的，」克羅農寫道，「使我們在面對其他生物與地球時，帶著一種深刻的謙卑與尊重。」（這種啟發，克羅農寫道，「適用於人類，也適用於〔其他〕自然的事物。」因此，他的〔荒野〕與謝勒的〔同感〕看似不同，其實是互相呼應的觀念。）

做為土地，農地的狹隘定義是能為農夫帶來多少利益。農夫眼中只有穀物、土壤、風暴雲、害蟲、債務。（〔園丁的眼中，〕梭羅寫道，「只有園丁的花園。」）但是定義荒野的是它的難以駕馭：它是我們放任不管的野地。荒野一直被定義為外面的土地，在圍籬之外、非我、非家。它是空曠的土地，不屬於任何人，也沒有人能宣稱自己完全了解它。從古至今，有許多預言家、探險家、苦行者、被社會拋棄的人、叛逆的人、逃犯跟怪人都以荒野為家。有些人像繆爾一樣，覺得荒野很神聖。或許正因如此，被梭羅讚頌的荒野（「浩瀚、野蠻、嚎叫的母親」）才能在愈來愈世俗化與後自然的社會裡，依然保有超然的力量。無論是白雪靄靄的山頭，還是蔭涼的樹叢，身在荒野的艾伯哈特跟我都

有些人像清教徒一樣，覺得荒野很可怕。但是，沒有人能真正了解荒野。荒野永遠超乎理解。或許

On Trails: An Exploration

可以沐浴在相同的宇宙光芒裡，無論我們兩個有多麼不一樣。

在野地裡，想法也會跟著狂野奔放。我們在這裡感受到自己不明白的粗糙邊緣，也為生活方式不同的生物挪出空間。克羅農在他的論文最後大膽斷言，我們必須把這種荒野感重新注入人類的地貌，例如把自家後院的樹也視為來自荒野，也必須調整我們對荒野的理解，好讓荒野把我們包含在內。他說，生態意識偉大的下一步是「發現共同的立場，把從城市到荒野的一切都收納在同一個『家』裡。」

＋

隔天是我跟艾伯哈特一起健行的最後一天。黎明剛過不久，我們偷偷溜回馬路上，繼續往東走。炎熱的灰色天空沉重地往下壓。某個地方的沼澤正在燃燒。我們的左邊是寬闊的大草原，上空有一架飛得很低的直升機，釋放細細的化學藥劑噴霧。右手邊有胖胖的風暴雲從海灣飄過來，後面拖著灰色觸手。

再走十六公里，我將會在被風暴籠罩的霍利海灘（Holly Beach）搭便車回休士頓，車上有一群丹麥觀光客。這輛車將用一小時的時間，就倒轉我們走了三天的路程。但是那天早上，盡頭似乎還在很遠的地方，我的腿已經開始疼痛。在毫無變化的馬路上連續走幾天，跟在工廠連續上班幾天一樣，筋疲力盡。重複同樣的動作，幾乎沒有變化，一天好幾千次。痠痛出現在很奇怪的部位：膝蓋後方、

腳底板。

　艾伯哈特似乎沒什麼問題。他的姿勢有點駝背，右腳稍微有點跛，但是他的步伐從一開始就很平穩。一小時四‧八公里，精準無比。他偶爾會停下來，身體前傾靠在登山杖上，先把一條腿往後擺動，然後再換另一條腿，目的是讓腿放鬆。為了舒緩疼痛，他一天會吃好幾把阿斯匹靈跟關節保養品。

　以他的經歷來說，他到這個年紀還能繼續健行實在很神奇。他曾經摔斷四根肋骨、一根脛骨、一側腳踝。他忍受帶狀泡疹和一顆化膿的牙齒帶來的劇痛。他經歷過難以形容的恐怖。有一次他在加拿大被閃電擊中。為了幫助我理解那種感覺，他要我想像自己泡在汽油裡，然後點燃一根火柴。

　「『涮』地一聲，」他說，「完全沒有震動。閃電直接穿過你的身體。」

　他說他年輕的時候比我還高，差不多有一百八十三公分，但這些年來，他的脊椎受到擠壓。「我正在縮水，」他說，「我的身體在縮水，我的心智在縮水，我的詞彙在縮水。我連續思考的能力在縮水，它消失了，完全比不上十年前。部分是因為……」他突然打住。「快看那把叉子！」他一邊大叫，一邊彎腰撿起一把歪歪的叉子。「你看！很漂亮，對吧？」

　他告訴我，他的嗜好之一是撿拾路邊的銀器。他說他希望有一天能湊齊一套完整的「餐具組」，就是刀、又跟湯匙，每一種八件。

　不過健行的過程中，他也撿過其他東西：硬幣、鑰匙、彈珠、洗車店的吊飾、助聽器的電池。碰到郵局時，他會把收集到的物品寄去他妹妹家，他把這些東西存放在兩個寬口玻璃罐裡。

On Trails: An Exploration

這種在路邊撿垃圾的習慣，我實在想不通。這或許是他身上最衝突的矛盾。他幾乎在每一方面都是狂熱的極簡主義者。就算是在家裡，他都把人生的最後這幾年視為一種斷捨離的過程。他擁有的東西幾乎一輛貨卡就裝得下。在他妹妹家的地下室還有一個紙箱，裡面裝滿紀念品、照片、幾樣曾屬於他父母的東西。他說他正在鼓起勇氣，想把那一箱東西也丟了，但是切斷與童年的連結「是非常艱難的過程」。

「我告訴我的朋友：我的東西一年比一年少，而我也一年比一年快樂。我想知道當我一無所有的時候，會是什麼感覺。赤條條地來，赤條條地走。我想，我只是提早一點做準備。」

幾分鐘後，艾伯哈特在一條碎石路的路口向我展示背包裡的東西。他把東西一一放在地上。有一個帆布帳篷、一個睡袋、一個睡墊、一小袋電子用品、少許急救用品、一件塑膠雨衣、地圖、兩條超輕量防風褲，以及一堆金屬垃圾。所有布料都如薄紗般輕飄飄的，彷彿只要一陣風就能吹跑大部分的東西。

他以前會用自己發明的小爐子煮飯，是燒木柴的。但他很久沒帶爐子了。他細數了幾樣他第一次全程健行時有帶，但後來不再帶的東西。跑步鞋取代厚重皮靴。一‧三公斤的含框背包，換成兩百二十幾公克的無框背包（而且剪掉拉鍊）。不帶牙刷，只帶一根木製牙籤。不帶替換的襪子，鞋子或任何替換衣物。不帶任何讀物，甚至不帶筆記簿。不帶衛生紙（他學印度人沖洗屁股）；水不夠的時候，就先用自己的尿沖屁股，然後再用水沖乾淨。他的急救用品只有幾塊 OK 繃、一堆阿斯匹靈跟一小塊手術刀片。

他說背包減量是擺脫恐懼的過程。你帶的每一樣東西，都代表一種恐懼：受傷、不舒服、無聊、攻擊。恐懼的「最後一絲殘跡」，就連最輕簡的健行客也很難擺脫，他說那就是餓死。所以，大部分的健行客都會帶「他媽的太多食物」。他甚至連一條能量棒都沒帶。

稍早，我問過他怕不怕死。他搖搖頭。「我覺得我不怕死，」他說。他告訴我，他的祖父死在樹林裡（打獵時心臟病發作），他的父親也死在樹林裡（收集柴火時，死於電鋸意外），所以他「正在努力」。

「我很早以前就把生活在野外的恐懼和擔心通通丟掉了，」他說，「我在野外待了這麼久，孤零零一個人，卻從來沒有這麼平靜、安心、自在過。這不是什麼刺激的經驗，而是一種順其自然。」

我查看他的裝備時，心中一直有個疑問。我帶著膽怯請他證實一則傳言：他是否真的動手術拔除了十根腳趾甲？

他面帶微笑。「對啊，」他說。

他坐下來，脫掉破爛的跑步鞋跟襪子。襪子束口線以下的腳踝蒼白得驚人。粉紅色的腳趾外面有一圈黃色的硬繭，繭很長，而且凹凸不平。我再仔細一看，果然是真的。他的腳趾都沒有趾甲，只長出些許棕色的纖維。

他說，每次有人問他對這種生活方式到底有多認真，或是想把他的旅程輕描淡寫為玩耍，他都會脫掉鞋子，讓對方看看他的腳。

「你能想像把十根腳趾甲連根拔掉，然後淋上酸液不讓趾甲長回來是什麼感覺嗎？」他說，「你

On Trails: An Exploration

「知道那是什麼感覺嗎？你覺得這只是玩耍？」

＋

回到家之後，我到艾伯哈特的網站看他定期更新的日誌，追蹤他的健行進度。某天晚上，他走到終點佛羅里達州。他跪在一盞路燈底下誦念感恩的祈禱文。他告訴過我，這是他最後一次全程健行。但是隔年夏天，他再度上路，目標是俄勒岡山徑（Oregon Trail）。往後的幾年，他還走了加州山徑（California Trail）與摩門先驅山徑（Mormon Pioneer Trail）。我們最後一次談話時，他說他正打算去走小馬快遞山徑（Pony Express Trail），從密蘇里州出發走到加州。只要他的腳還能走，他將會一直走下去。

羅伯・塞維斯（Robert Service）是艾伯哈特最喜歡的詩人，他曾寫道：

世界上有無數小徑，大部分都被走過；
你走過許多小徑，但這次眼前出現岔路；
一條安全地沐浴在陽光裡，一條陰沉又虛弱；
你歪著頭望向孤獨的小徑，孤獨的小徑吸引著你。
不知為何你厭倦了公路，它又吵又容易滿足，

你冒險選擇偏僻岔路，你不在意它通往何處……

它可能通往死亡，也總是通往痛苦；

以你兄弟的骨頭為誓，你知道走這條路使你快樂。

以你的骨頭為誓，他們將會跟隨你，直到世上的道路變得清楚。

告別愛人，告別朋友；

孤獨的小徑，孤獨的小徑直到盡頭。

除了頌揚簡樸生活的好處之外，寒山也誠實道出辛苦之處。他悲嘆自己身軀殘破，垂涎他拋棄的豐盛食物（烤鴨、炸豬頰、蒜頭蒸乳豬），並且為過世的友人哭泣。他也跟艾伯哈特一樣，為了流浪拋妻棄子。這個決定的後果在他的字裡行間迴盪。他懷念襁褓中兒子「口弄喎喎」；他經常夢到自己回到妻子身旁，卻發現她已不再認得他。就算是回想最開心的往事，也會有悔恨的感覺湧上心頭。「焉知松樹下，抱膝冷颼颼，」他寫道。

讀到這些詩句時，我不禁想起艾伯哈特。他快要八十歲了，還繼續睡在堅硬的地板上。（喔，我這把關節炎的老骨頭，」有天晚上在德州西部寒冷的沙漠過夜時，他在日誌寫道，「我肯定會專心聆聽它的抱怨。」當浪漫的薄霧散去後，這才是真相。這是自由的代價。孤獨、匱乏的生活只會一年比一年更艱難。寒山說：「山高多險峻。」但他依然繼續往上走。

我找到現代流浪者艾伯哈特，想知道如果我選擇長程山徑的簡單生活，可能會是什麼模樣。跟

On Trails: An Exploration

他一起走路時，我看見把生活簡化到極致有優點也有缺點：邊緣磨得愈薄，刀鋒就愈銳利。艾伯哈特選擇了一條通往終極自由的路，放棄舒適、陪伴與安全感。雖然他可能得睡在地上，但是他想睡在哪裡都可以。如果他生病或受傷了，可能危及性命，但他認為至少可以死在戶外就好。

「自由的感覺很棒，」阿道斯‧赫胥黎寫道。他也跟艾伯哈特一樣，多年來只擁有一輛車跟幾本書。「但是我必須承認，偶爾我也會後悔自己沒有把更多鎖鏈綁在身上。我渴望一棟裝滿物品的房子，一塊種滿植物的地。我覺得我想要深入認識一個小地方與那裡的居民，我想要跟他們認識很多年、認識一輩子。但是魚與熊掌不可兼得。如果你渴望自由，就必須犧牲束縛帶來的好處。」

也就是說，自由也有限制。像寒山那樣「超世累」或許很輕鬆（擺脫工作、維修房子的需求，甚至親友之間的義務），但是這些世俗連結，也經常為我們的生命賦予意義，在苦難中提供撫慰。犧牲無法避免。

無論我們是否贊同他們的選擇，這二人對自由生活的執著，讓我們思考一個很難回答的問題：我們最珍視的是什麼？有沒有什麼東西對我們來說，就像自由對艾伯哈特跟寒山一樣珍貴？如果要得到那樣東西，我們願意失去什麼？不願意失去什麼？回答這些問題之後，我們**真正**最珍視的是什麼？

年老帶來某種解脫，不再像那些年輕時那樣懷疑、憂慮、不安。老年人可以回顧一生，把所有決定視為一個整體來檢視，不去看那些朦朧的、自己沒走的岔路。住在森林裡的哲學家海德格（Heidegger）對「田野路」（Feldweg）與「林中路」（Holzweg）的樸實智慧感到著迷，他用這種方式討論自己的生命。他過世的三年前，曾寫信給朋友漢娜・鄂蘭（Hannah Arendt）：「回顧這條人生路，我發現田野路上有一隻無形的手引導我，人類幾乎無法影響它。」但是他只能靠後見之明做出這種評斷。命運是一種視覺假象。我三十歲，從我的視角看見的生命道路，依然充滿岔路與潛在的死路。

因此，我們再次回到那個基本問題：我們如何選擇人生？我們應該在哪裡轉彎？要走向哪個終點？

能夠胸有成足地回答這些問題的人，就是我們所說的**有智慧的**人。智慧引導我們穿越未知（不是智力，不是聰明，甚至不是道德高尚，而是智慧）。或許你覺得**智慧**聽起來很老派。（我也覺得老派。）哲學家吉姆・霍爾特（Jim Holt）曾寫道，近幾十年來，哲學界已不流行討論智慧。《羅德里奇哲學百科全書》（*Routledge Encyclopedia of Philosophy*）說，「智慧幾乎從哲學地圖上徹底消失。」古代哲學家把智慧定義為「提升良善」的方式。但是，當代哲學家迴避討論智慧，因為他們認為智慧是一種過度「價值飽和的觀念」。「不是因為哲學家被智慧嚇退，或是對智慧感到厭煩，」霍爾特寫道，「而是他們認為構成『人類良好生活』的各項條件平衡並非只有一種組合，所以智慧無法幫助我們提升任何單一的價值。」

On Trails: An Exploration

他說：

假設你不知道應該把生命奉獻給藝術（例如成為鋼琴演奏家），還是幫助他人（例如念完醫學院之後加入無國界醫生組織），會如何選擇？沒有一種通用貨幣能用來比較藝術創作與道德執優執劣。人生中無法比較的價值觀數不勝數，這只是其中兩個比較好懂的例子。於是你問自己，選哪一個會帶來更大的快樂？但這樣問也沒用，因為你選的路會塑造未來的你，也會塑造你未來的喜好；用這些喜好的滿意程度做為決定基礎，只會無限循環。

我相信我們應該回歸到智慧的討論，但這次從全新的角度切入。霍爾特說，智慧是很難定義的觀念，但我認為把智慧定義為經過時間驗證的生活選擇方式，應該不會有問題。時間是基本要素。

幾千年來，在所有文化中，智慧都被視為屬於老人與古代典籍，這是有原因的。同樣地，許多跨越文化的人類智慧象徵（耐心、鎮定、遠見、同情心、控制衝動、面對未知時保持沉著），都是小孩子所缺乏的特質。智慧是誕生於經驗、純化的智能形式，是用現實仔細驗證想法的結果。你試著解決問題，有時碰巧成功；有時犯錯，然後修正錯誤。隨著時間，你學習、適應、成長。換句話說，智慧是一種演化的判斷能力。

智慧必須包含主觀的價值標準（例如，必須相信道德上的純粹比藝術成就重要，或是反過來），這是一種似是而非的觀念。智慧是主體各自達成目標的方式，是他們獲得力量、創造美或幫助別人

的方式。智慧是結構性的，與道德無關。（例如，義大利哲學家馬基維利〔Machiavelli〕是個非常有智慧的人，但是在道德上是個澈底的「figlio di puttana」〔王八蛋〕。）事實上，我敢說只要是非常古老的東西，都含有某種智慧。如果我們仔細觀察的話，就會發現樹與海草、山與河流、行星與恆星都充滿智慧。這本書確實用一種拐彎抹角、蜿蜒曲折的方式，尋找山徑的智慧。你需要這種智慧才能在走向目的地的同時，摸索穿越未知的土地，例如覆滿沙子的海床、新的知識領域，或是身為人類的一輩子。這種智慧深具人性，也深具動物性，與個人和集體的未來息息相關。

智慧的衡量標準是功能。滿足步行者需求的山徑會被利用，而被利用的山徑不會消失。使山徑獲得使用與長久存在的那些特質，自然而然地成為這條山徑的智慧。山徑對現代人類環境如此有意義，其中一個原因是山徑極為虛心。一條有智慧的山徑可以帶領任何人前往任何地方。但是，每一條山徑的智慧都不一樣。無差別不等於極端相對主義（radical relativism）。每一個森林健行客都可以告訴你，有些山徑就是比較好走。因此我們可以問：這些特質是不是有智慧的山徑（隨著時間改善的山徑）之間的共同點？

我願意嘗試回答這個問題，希望未來有人能幫忙把我的答案修得更好。我發現，最有智慧的山徑，都有三種達成平衡的價值觀：耐用、效率與彈性。如果只含有其中一種，就無法長久存在。太耐用就會變得僵化，無法隨著環境改變；太有彈性就會變得脆弱，遭到磨蝕；太有效率就會變得吝嗇，不夠強韌。螞蟻的費洛蒙路徑，在耐用與彈性之間取得巧妙平衡：維持得夠久，能引導其他螞蟻找到食物；消失得夠快，讓新路徑有機會誕生。螞蟻總是找到最有效率的路線，然後有智慧地

On Trails: An Exploration

356

找出多餘路線，做為最佳路線突然失效時的備用計畫。因此螞蟻的路徑不只經過時間考驗，也是我們常說的，經過環境考驗。說得更精準一點，這條路徑時時處於接受環境考驗的狀態，隨著條件的改變不斷適應環境。

雖然沒有明說，但是人類這個物種自從出現以來，就一直在廣泛應用路的智慧。科學、技術、說故事，全都巧妙地使用了路充滿適應力的智慧。我們理解這世界的許多方式，都很像螞蟻路徑解決問題的過程：用許多理論檢驗世界的複雜性，把有用的理論留下來。較好的路線存在的時間就較長，較差的路線會消失。慢慢地，好的路線變得愈來愈好。

憑藉著這種路的智慧，我們用最有效的方式，探索一個充滿岔路的世界。霍爾特假設裡的那個人可以在研究過兩條路之後，再做出命運的抉擇。他可以兩個理想都探索一下，短暫地涉入兩種領域（長時間練琴，修醫學入門課），釐清哪一個比較符合他的能力與個性。霍爾特敏銳地指出，他的目標與價值觀將隨著他的選擇而變化。那麼就讓他去探索吧，看看這兩條路如何塑造他。如果他在其中一條路上失敗了，或是覺得沒有成就感，他永遠可以追求另一條路，或是追求因為探索才得以發現的新分支。智慧經常漫遊：聖奧古斯丁（St. Augustine）、悉達多（Siddhārtha）、李白、多瑪斯·牟敦（Thomas Merton）、馬雅·安哲羅（Maya Angelou），他們都因為動盪曲折的年輕歲月而加深了洞察。

「在追尋中跌跌撞撞是一件好事，」歌德寫道，「唯有在追尋中跌跌撞撞，我們才能夠學習。」確實，有些跌跌撞撞是好事。但是跌跌撞撞一輩子（受困於無路的荒野）將是一場惡夢。幸好，我們不用單獨闖蕩。這時候，以路的智慧為基礎的另一種生活方式發揮作用：路的美妙之處，在於

它們可以保存我們最有用的闖蕩結果，以及別人的闖蕩結果。這些路持續被使用，也不停被改善與拓展。同樣地，透過合作與溝通，個人的智慧被轉變成集體智慧。

作家兼女性主義者夏洛特・吉爾曼（Charlotte Perkins Gilman）曾於一九〇四年寫道，人類歷史的推動力一直是發展「連繫的線」，這些連線慢慢聚合成她口中的「社會生物」（social organism）：

這些連繫的線慢慢形成與增加，隨著社會進步，它們變得愈來愈粗，形成的速度也愈來愈快。小徑、步道、道路、鐵路、電報電線、電車；從每個月前往偏遠郵局一次，到每天都有信件送達鄉間；社會因此愈來愈緊密。除了一廂情願住在荒野裡的隱士之外，每一個人跟其他人之間，都有連繫的線。包括心理的連線，例如「家庭關係」、「情感維繫」；以及由路形成的具體連線，從一個人的家門口通往首都。

社會生物不靠雙腳走路，而是在地球表面擴散與流動，表面上這個生物的成員自由走動，其實彼此緊緊連繫在一起，深受社會的刺激與脈動影響。

她的話非常有遠見，一百多年後它們確實實現了。人類的集體智慧慢慢增長，超越社會、超越國家，甚至超越人類本身。每一天，人類都在跨海對話，憑藉直覺猜測其他生物的意圖，把各式各樣的需求編織成更寬廣的行動計劃。藉由這種方式，我們慢慢地超越自己。於此同時，我們改變環境的能力（改變海洋與天空的化學組成、消滅生態系）也在大幅增強。但仍須回答的問題是，集體

On Trails: An Exploration

智慧的增長能否趕上人類的破壞能力，人類全體（表面上自由走動，其實彼此緊緊連繫在一起）能否為了共同的目標攜手合作。

幾千年來，人類把最初試探性質的小徑慢慢發展成全球網路，每個人都能以超越以往的速度抵達目的地。但這種改變帶來一個意外的後果，那就是現在有許多人把大量時間花費在一個由連接器和節點、偏好路線與渴望的目標建構的世界裡。如此狹隘的存在方式很危險，因為這些路徑有效地把我們送到目的地的同時，也把世界的複雜和變動隔絕在外，導致結構變得極度脆弱、僵化或短視。

無論集體智慧如何增長，我們也不能忘記跟浩瀚的宇宙比起來，這種智慧仍是小巫見大巫。「在無秩序與混亂的空虛混沌（tohu va vohu）[4] 中創造秩序，是人類生活的本質，」一位叫巴魯許·馬澤爾（Baruch Marzel）年長智者曾如此告訴散文作家大衛·山謬斯（David Samuels），「但故事永遠不是真理。混沌才是真理。」

這位長者說得沒錯，但是只對了一半。存在論的真理，這世界的深刻真相，確實是混沌。但是實用主義的真理，也就是我們可以拿來應用的真理，帶領我們前往某處的真理，是去蕪存菁的混沌。前者是荒野，後者是道路。兩者都是不可或缺的，也都是真實的。

4 譯註：創世紀 1:2。

十

寒山一千多年前就已作古，但是在有限的範圍內，我們依然認識了這位詩人。因為在他七十年的隱居生活中，他寫了幾百首，甚至幾千首詩。他不用紙張，而是把想法寫在樹上、岩石上、岩壁上、建物的牆上，甚至有人說，他會把描寫景物的文字直接寫在景物上（朝廷的官員最後抄錄和保存了其中三百首）。寒山在晚年的一首詩裡，回憶七十年前居住過的一個村子。他認識的人都已死去並下葬，只剩下他還活著。這首詩的結尾是一個宣言：

為報後來子，

何不讀古言。

我想像這句箴言潦草地寫在村子裡一棟廢屋的牆上。路過的人看見，必定感到非常困惑。一方面，這句話有些荒謬：透過文字要人們多閱讀，就像是如果願望可以實現的話，你的願望是得到更多願望。

尼采曾經寫道：「一個作家最大的幸福，就是在年老的時候可以說，他所有啟發生命、強化、提升、啟迪的思想與感受，都將透過他的文字繼續活下去；雖然現在的他已如灰燼，但這把火會持續延燒。如果我們認為人類的每一個行動，不只是一本書，都會以某種方式引發其他行動、決定與思想；現在發生的每一件事，都與未來發生的每一件事密切相關，就表示我們認可真正的永恆不朽，移動本身（曾經移動過的事物）的永恆不朽，被萬物的結合封住並成為永恆，像封在琥珀裡的

On Trails: An Exploration

昆蟲。」

我們一生下來就在混沌裡飄盪。但是我們不會絕望地失去方向，因為每一個走在我們前面的人，都留下了可遵循的痕跡。開路的完整涵義，以最寬廣的定義來說，所有的行走、故事、實驗、網路，都可視為共同渴望的一部分：渴望找到更好、更持久、更靈活的方式來分享智慧以及保存智慧。寒山令人佩服，是因為他在山徑上漫步與思索了一輩子之後，發現傳承的智慧可以帶我們走得很遠，卻也只能走這麼遠。接下來，我們必須靠自己的力量探索。

我剛動筆寫這本書的時候，很想知道指引我走上阿帕拉契山徑的那隻手是什麼。後來我才明白，指引我的不是一隻隱形的手，而是一條看得見的線：一條由無數生物共同刻劃的路，他們全都往前邁步、引導、跟隨、轉向、銜接、尋找捷徑，並且留下痕跡。地球的生命史，可視為一條因為行走而留下的路。我們都繼承了這條路，卻也都是開路先鋒。我們跨出的每一步，無論是為了進入未知或是遵循已知，都會留下一條路。

有一個傳說已流傳好幾個世紀，那就是寒山的身影最後一次被人看見，是他走進寒山山壁上的一道裂縫之後，裂縫隨之封閉。終於，他與他稱之為家的那座山融為一體，只留下詩句。

作者的話

如同美國詩人惠特曼（Whitman）寫過的一段話，這本書「是一場探索，面對全新領域，我也像那些原始的勘測員一樣必須盡力而為，將尚待改善之處留予後人」。就我所知，這本書中所寫的一切都是事實。不過，事件發生的先後順序經過調動，以便把來龍去脈說明清楚，以及發揮更好的故事效果。書中章節均未按照時間順序排列。若有讀者在書中發現錯誤，歡迎不吝賜教，讓這本書能持續進步：robertmoor.ontrails@gmail.com。

On Trails: An Exploration

致謝

Acknowledgements

每一本書，就像每一條路，都是眾志成城的結果。但我必須大膽地說，跟大部分的書比起來，這本書尤其如此。雖然我要感謝的人多達數百位，遺憾的是，這裡的空間只夠我感謝其中幾位。最要感謝的人是喬恩・考克斯（Jon Cox），一位真正孜孜不倦、深具洞察力的編輯。此外，我深深感謝我的經紀人邦妮・納戴爾（Bonnie Nadell），因為有她悉心照顧，這本書才能從一團雜亂的想法變成成熟、可出版的手稿。感謝我的出版商喬恩・卡普（Jon Karp），他一直相信我有能力完成這本書，回想起來真覺得不可思議。感謝其他幾位編輯提供的修改意見：凱琳・馬可斯（Karyn Marcus）、羅萍・哈維（Robyn Harvey）、梅麗莎・史密斯（Melissa Smith）、威爾・布里克利（Will Bleakley）和大衛・哈格蘭（David Haglund）。謝謝我的好友兼法律顧問，康拉德・瑞比（Conrad Rippy）。感謝許多曾給我建議的人：泰德・康諾維（Ted Conover）、羅伯・波音頓（Robert Boynton）、大衛・哈斯克爾（David Haskell）、羅伯・勒文（Robert Levine）、克里斯・蕭（Chris Shaw）、比爾・麥克班（Bill McKibben）、珍妮絲・瑞（Janisse Ray）與蕾貝卡・索尼特（Rebecca Solnit）。謝謝我的朋友幾年來幫我仔細閱讀草稿：安德魯・馬倫茨（Andrew Marantz）、珊卓拉・亞倫（Sandra Allen）、威爾・杭特（Will Hunt）與法瑞斯・賈伯（Ferris Jabr）。

在寫這本書的過程中，我拿問題請教過幾百個人。以下感謝的人，只是慷慨地花時間回覆我的

其中幾位。我要感謝：伊恩・科曾（Iain Couzin）、傑夫・李奇曼（Jeff Lichtman）、朗諾・坎特（Ronald

Canter）、史提夫・艾爾金頓（Steve Elkinton）、羅伯・史隆（Robert Sloan）、艾咪・拉凡德・哈里斯（Amy

Lavender Harris）、馬修・提森（Matthew Tiessen）、伊莉莎白・巴洛・羅傑斯（Elizabeth Barlow Rogers）、

黛安娜・詹姆斯（Diana James）、莎拉・伍茲（Sarah Wurz）、羅倫斯・布爾（Lawrence Buell）、羅伯・布

魯德曼（Robert Proudman）、傑佛瑞・克蘭姆（Jeffrey S. Cramer）、辛奈・傑佩森（Signe Jeppesen）、瑞登・

朗德葛蘭（Reidun Lundgren）、東尼・休伯（Toni Huber）、彼得・科川恩（Peter Cochran）、尤斯泰斯・康

威（Eustace Conway）、愛德華・威爾森・茱迪絲・杜佩瑞（Judith Dupré）、史提芬・布迪昂斯基（Stephen

Budiansky）、肯・史密斯（Ken Smith）、安迪・唐恩斯（Andy Downs）、吉姆・葛林（Jim Gehling）、

班・普雷特（Ben Prater）、崔西・戴維茲（Tracy Davids）、瑪格麗特・康基（Margaret Conkey）、貝莎・

柯瑞爾（Basia Korel）、蓋瑞・施耐德・保羅・米埃托（Paolo Mietto）、班妮迪克特（Bénédicte

Jouveaux）、文森・富卡希耶（Vincent Fourcassié）、蘿倫・達斯頓（Lorraine Daston）、艾娃・威廉斯（Eva

Williams）、瑪莉・特瑞爾（Mary Terrall）、蕾貝卡・史考特（Rebecca Scott）、羅伯・麥克諾頓（Robert

MacNaughton）、湯瑪斯・楚特（Thomas Trott）、丹・瑞舍夫（Dan Rittschof）、馬克・拉特克里夫（Marc

Ratcliff）、夏綠蒂・斯雷（Charlotte Sleigh）、沃特・辛克爾（Walter R. Tschinkel）、約翰・布雷德利（John

Bradley）、理查・波恩（Richard Bon）、肯・科伯（Ken Cobb）、艾瑞克・桑德森（Eric Sanderson）、彼得・

柯波里洛（Peter Coppolillo）、蘿莉・帕提哲（Laurie Potteiger）、喬登・桑德（Jordan Sand）、布蘭登・凱

On Trails: An Exploration

364

姆（Brandon Keim）、安東尼・辛克萊爾（Anthony Sinclair）、維雷瑞斯・吉斯特（Valerius Geist）、茱麗葉・克拉頓－布羅克（Juliet Clutton-Brock）、傑克・霍格（Jack Hogg）、菲克瑞特・伯克斯（Fikret Berkes）、泰德・貝魯（Ted Belue）、安德魯・喬治（Andrew George）、馬汀・佛伊斯（Martin Foys）、J・唐納・休斯（J. Donald Hughes）、傑森・尼利斯（Jason Neelis）、珍妮佛・法維斯（Jennifer Phar Davis）、賈斯汀・蕭（Justin Shaw）、珍妮佛・馬修斯（Jennifer Matthews）、羅德尼・斯尼德克（Rodney Snedeker）、凱莉・葛瑞格利（Carrie Gregory）、詹姆士・克里蘭（James Cleland）、克勞迪奧・阿波塔（Claudio Aporta）、湯姆・亨利・艾瑞克・雷卡（Erick Leka）、李・艾倫・杜卡金（Lee Alan Dugatkin）、艾利克・強森（Eric Johnson）、安德魯・金恩・彼得・戴弗提斯（Peter Devreotes）、朗達・蓋瑞里克（Rhonda Garelick）、鮑勃・西克里（Bob Sickley）、彼得・詹森（Peter Jensen）、阿尼・海爾格蘭（Arne Helgeland）、席維特・歐格（Sivert Øgaard）、查理・羅達莫（Charlie Rhodarmer）、亞歷山大・菲爾森（Alexander Felson）、肯特・巴舍夫（Kent Barshof）以及布蘭姆・剛特（Bram Gunther）。

特別感謝維吉妮亞・道森（Virginia Dawson）、布列特・李維（Brett Leavy）、凱莉・康斯坦佐（Kelly Constanzo）、傑克・斯塔克威爾（Jake Stockwell）、賽門・賈尼耶（Simon Garnier）與克里斯・瑞德（Chris Reid）。

感謝萊莉（A. Laly）把邦納複雜而優美的法語翻譯成英語。

感謝米德爾堡環保新聞補助計畫（Middlebury Fellowship in Environmental Journalism）為這本書的研究提供經費。

感謝艾娃（Eva）和鮑伯・莫拉斯基（Bob Morawski）、茱莉亞・莫拉斯基（Julia Morawski）與史蒂芳・科瓦祖克（Stephane Kowalczuk）、蘇（Sue）與比爾（Bill Guiney）、譚咪（Tami）與傑瑞・麥可基（Jerry McGee）、艾瑟格・薩瓦斯（Aysegul Savas）與麥克斯・歐斯詹尼可夫（Maks Ovsjanikov）、路易莎・布奇特（Louisa Bukiet）與裴瑞茲・帕坦斯基（Peretz Partensky）、大衛（David）與翠絲（Triss Critchfield）、班（Ben）與艾蜜莉・斯汪（Emily Swan）、珍妮佛（Jennifer）與賈汀奈・哈洛克（Gardiner Hallock），以及我為了寫這本書到處遊歷時，每一個曾經收容和餵飽我的人。此外，感謝每一個有勇氣讓路邊的神祕陌生人上車，載他到下一個山徑起點的駕駛。

最後，我要向家人表達最深的愛與感激：比佛莉、鮑勃、愛莉西絲、琳賽、雅卓安、麥特、布魯克、邦廷一家人和其他人。感謝安迪與克利斯到山徑終點迎接我。最重要的是，感謝瑞米，我的冒險夥伴，他總是毫不遲疑地加入我的冒險，無論過程有多艱辛。

On Trails: An Exploration

INSIDE 8

路：行跡的探索
On Trails: An Exploration

作　　者　羅伯特·摩爾（Robert Moor）
譯　　者　駱香潔
責任編輯　林慧雯
封面設計　蔡佳豪
總 編 輯　林慧雯

社　　長　郭重興
發行人兼
出版總監　曾大福
編輯出版　行　路
發　　行　遠足文化事業股份有限公司　　代表號：（02）2218-1417
　　　　　23141新北市新店區民權路108之4號8樓
　　　　　客服專線：0800-221-029　　傳真：（02）8667-1065
　　　　　郵政劃撥帳號：19504465　　戶名：遠足文化事業股份有限公司

法律顧問　華洋法律事務所　蘇文生律師
印　　製　韋懋實業有限公司
初版一刷　2018年8月

定　　價　480元
I S B N　978-986-96348-0-9
有著作權 · 翻印必究　　缺頁或破損請寄回更換
歡迎團體訂購，另有優惠，請洽業務部：（02）2218-1417分機1124、1135

國家圖書館預行編目資料

路：行跡的探索
羅伯特·摩爾（Robert Moor）作；駱香潔譯
一初版－新北市　行路出版：遠足文化發行，2018年8月
面；公分　（Inside；1WIN0008）
譯自：On Trails: An Exploration
ISBN　978-986-96348-0-9（平裝）
1.徒步旅行 2.健行
992.71　　　　　　　　　　　　　　107010253